一千五百年來
人類最偉大的建築

世界建築七十奇蹟

帕金（Neil Parkyn）◎編

楊惠君、張譽菲、王玥民◎譯

貓頭鷹

摩天大樓

蘇格蘭福斯跨海大橋

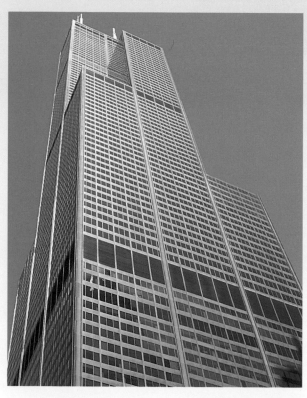

芝加哥希爾斯摩天大樓

橋、鐵路、隧道

紐約自由女神像

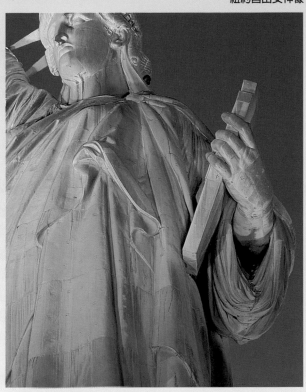

運河與水壩

巨型雕像

巴西伊泰普水壩

譯者簡介

楊惠君 政大英語研究所碩士，譯作《建築的故事》（合譯）、《雅典》、《里斯本》、《莫斯科》等。
　翻譯篇章：教堂、清真寺、寺廟與聖堂前言；摩天大樓前言；1,4~9,11~14,17~18,20,23,29,35,39~40,42~48,55

張翟菲 政治大學英國語文學系碩士，現就讀輔大比較文學研究所博士班，任職清雲科大應用外語系兼任講師。
　翻譯篇章：導言；宮殿與城堡前言；公共與官方建築前言；橋、鐵路、隧道前言；運河與水壩前言；2,10,15~16,19,21~22,24~28,31,33,37,49~54,56,58~59,61~67

王玥民 台灣大學歷史系學士，美國加州大學洛杉磯分校歷史學碩士。目前為師大翻譯研究所研究生。
　翻譯篇章：公共與官方建築前言；巨型雕像前言；3,30,32,34,36,38,41,57,60,68~70

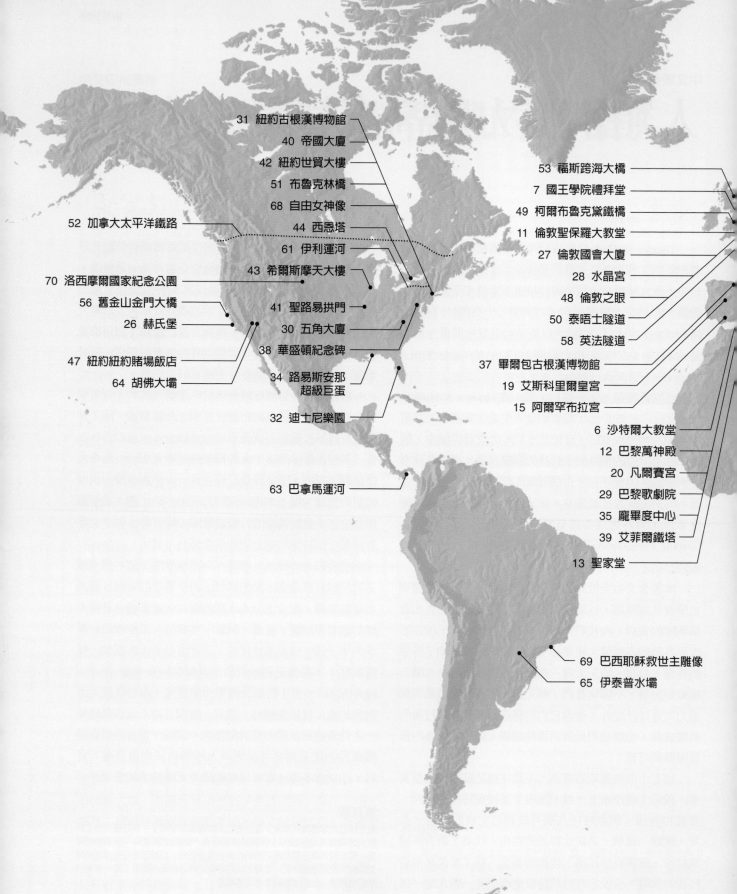

31 紐約古根漢博物館

40 帝國大廈

42 紐約世貿大樓

51 布魯克林橋

68 自由女神像

52 加拿大太平洋鐵路

44 西恩塔

61 伊利運河

43 希爾斯摩天大樓

70 洛西摩爾國家紀念公園

56 舊金山金門大橋

41 聖路易拱門

26 赫氏堡

30 五角大廈

47 紐約紐約賭場飯店

38 華盛頓紀念碑

64 胡佛大壩

34 路易斯安那
超級巨蛋

32 迪士尼樂園

63 巴拿馬運河

53 福斯跨海大橋

7 國王學院禮拜堂

49 柯爾布魯克黛鐵橋

11 倫敦聖保羅大教堂

27 倫敦國會大廈

28 水晶宮

48 倫敦之眼

50 泰晤士隧道

58 英法隧道

37 畢爾包古根漢博物館

19 艾斯科里爾皇宮

15 阿爾罕布拉宮

6 沙特爾大教堂

12 巴黎萬神殿

20 凡爾賽宮

29 巴黎歌劇院

35 龐畢度中心

39 艾菲爾鐵塔

13 聖家堂

69 巴西耶穌救世主雕像

65 伊泰普水壩

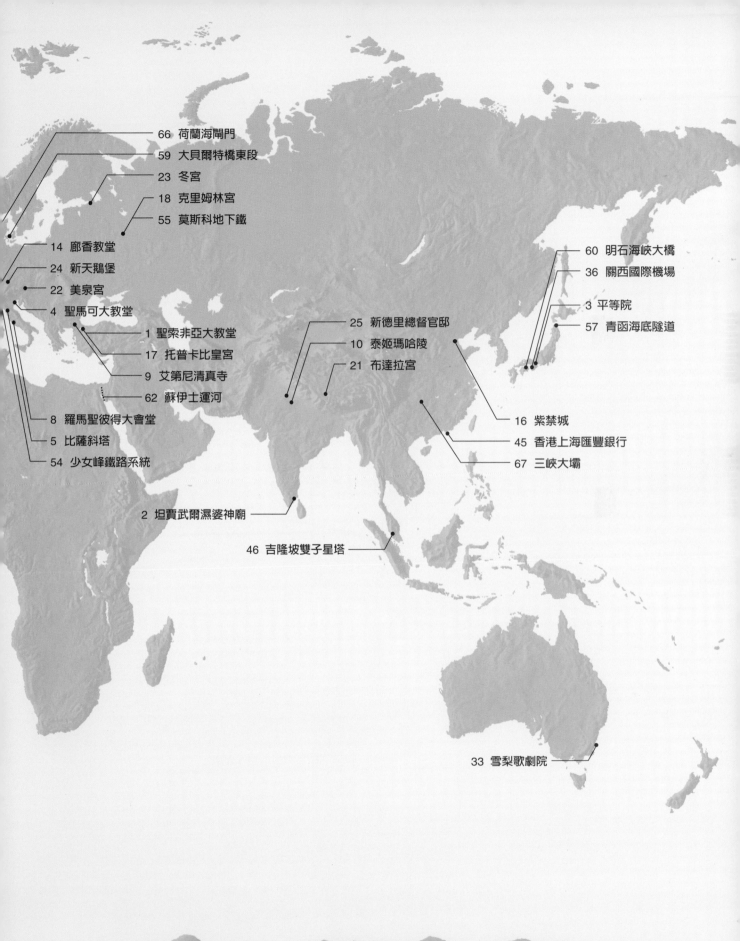

66 荷蘭海閘門
59 大貝爾特橋東段
23 冬宮
18 克里姆林宮
55 莫斯科地下鐵
14 廊香教堂
24 新天鵝堡
22 美泉宮
4 聖馬可大教堂
1 聖索非亞大教堂
17 托普卡比皇宮
9 艾第尼清真寺
62 蘇伊士運河
8 羅馬聖彼得大會堂
5 比薩斜塔
54 少女峰鐵路系統
25 新德里總督官邸
10 泰姬瑪哈陵
21 布達拉宮
60 明石海峽大橋
36 關西國際機場
3 平等院
57 青函海底隧道
16 紫禁城
45 香港上海匯豐銀行
67 三峽大壩
2 坦賈武爾濕婆神廟
46 吉隆坡雙子星塔
33 雪梨歌劇院

古今建築技術演進全記錄

即便在目前這個不斷以細微物質創造奇蹟並講求超迷你的時代裡，人類過去的偉大作品仍令人驚異不已，因此在選擇納入本書的建築物時，其實有許多適用的篩選標準，但就本書的目的而言，所謂「奇景」應是指那些超越人類尺度所能完成的作品，它們不僅是男男女女的智慧與工藝結晶，更是各種建築類型在發展過程的著名里程碑，不管是大橋、水壩、運河或教堂，都是如此。

無論是親往探訪或只經由閱讀而認識本書的建築物，從任何價值標準來看，這些結構體都能持續提升並啓發讀者。收錄於此書的建築物遍布世界各地，因爲傑出成就絕不僅止於西方文明而已，而此處介紹的奇景也值得後世繼續探索更早期的著名建築，並深入瞭解人類歷史的演變，例如埃及金字塔、希臘神廟或羅馬圓形劇場等。事實上，即使已橫跨數世紀，古代與現代建築仍能彼此呼應，例如今日宗教崇拜的場所與數千年前就有相似之處。

這些建築結構雖然都是爲了某個主要目的而興建，但最後卻超越原本設定的實用功能，除了展現出維特魯維亞原則中的力量與功能兩大原則外，外觀更顯優雅，絕對符合維特魯維亞所稱的第三項理想：美的要求；但這種成就通常無法和現代工藝作品畫上等號，因爲現代作品多半是根據市場需求而調整風格的自覺式「設計」的成果。

如人所見

雖然稱之爲「奇景」，但並不意味著在規

位於西班牙格拉納達阿爾罕布拉宮內的香桃木苑中的長方形水池，正是建物與水之間能產生和諧關係的典型代表；苑的建築在這座宮殿建築群之中，是相當重要的秩序元素。

模、寬度、重量、容積或距離等方面就是絕對的標準，在工程與建築史上，有許多建物在完工當時都被讚嘆爲足以在現代性、宏偉規模、技巧大膽程度，或社會改革等層面上作爲最後的表徵，但經過後世的審思，如今卻只被歸於能令建築繼續往前躍進的墊腳石。

名聲無疑是相當脆弱的，還有誰比那些催生紐約克萊斯勒大廈的人更瞭解這點？克萊斯勒大廈曾短暫擁有世界最高樓的美譽，但不久後帝國大廈便取而代之；又或者，中古時期在伊德法藍西出現許多中世紀教堂，從聖德尼修道院與桑斯大教堂，到沙特爾大教堂，再到亞眠大教堂與波維大教堂，這一連串的興建工程最後不也是結束於波維教堂的傾塌？

倘若空間上的優勢本身並不足以斷定建築物的卓越程度與獨特性，當代評論家的意見卻常成爲可靠的衡量標準，例如派斯頓於倫敦海德公園搭建的水晶宮是最著名的「暫時性」結構，當時便已認爲其結構組織比起一八五一年萬國博覽會在水晶宮內所陳列的展物內容更爲重要。

信仰的堡壘

儘管世界上幾個主要宗教時常提醒世人生命的短暫，但他們自己卻藉由興建代表著永恆權力與威嚴的結構體，以作爲信徒崇拜的場所，其實許多宗教的建築結構完全是基於世俗的考量而興建，因爲那些領導者與祭司大都希望藉由有形的威權象徵使自己成爲永世紀念的對象，因此留傳給後世的建築奇觀，就不只是多數人耳熟能詳的羅馬聖彼得大會堂或倫敦的聖保羅大教堂，更有許多不出名但同樣卓越的結構，例如蘇弗洛於巴黎所建的萬神殿，或是印度坦賈武爾的濕婆神廟，這些建築物可能透過不斷精進的興建技術而建造出越發龐大的圓頂，又或者設法使教堂內的中殿越發高聳與明亮，不論如何，它們的共通點便是壯觀的奇景與宏偉的結構；但有時一棟建築物內可能同時出現符合創新與美學原則的特點，像是劍橋大

學國王學院禮拜堂內奇特的扇形拱頂，或是看來像漂浮在法國廊香教堂上方，由科比意所設計的大弧度混凝土屋頂。

權力與歡愉的殿堂

雖然世俗領導者或君主的崇高統治地位通常僅止於當下而已，但當他們希望體現出自己當時的威權地位時，常會選擇興建宮殿，並在殿中成立符合時勢風格的宮廷，以接待外國使節；但要成就這些野心勃勃的計畫與妄自尊大

劍橋大學國王學院禮拜堂內奇特的扇形拱頂是一種複雜的磚石構造，不僅能有效地支撐屋頂結構，更符合了美感要求。

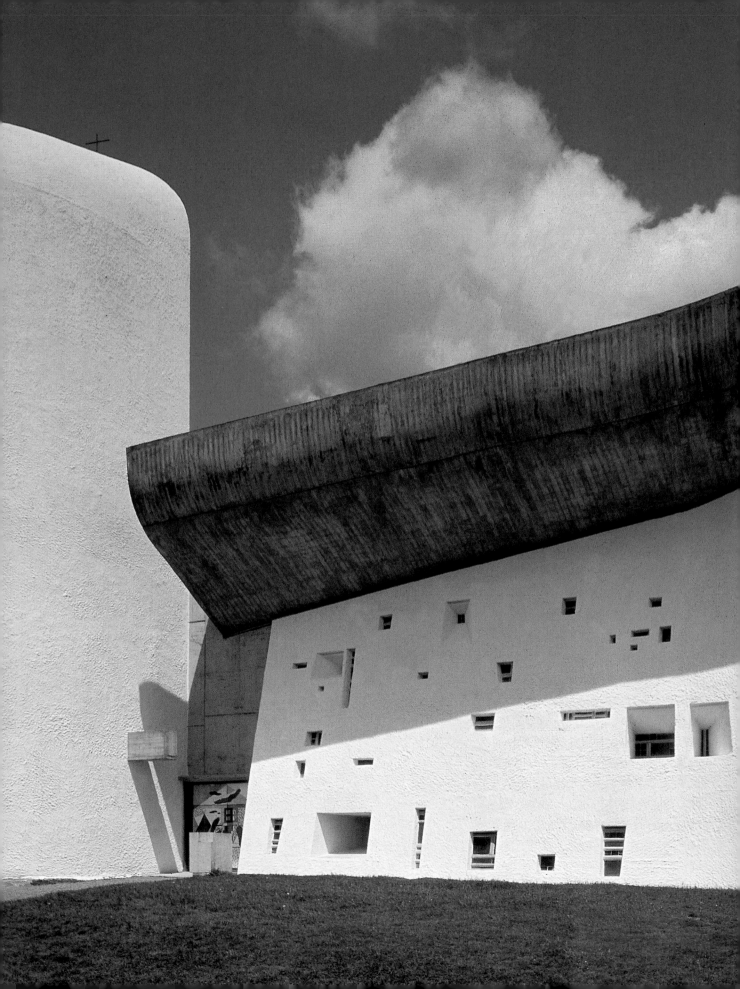

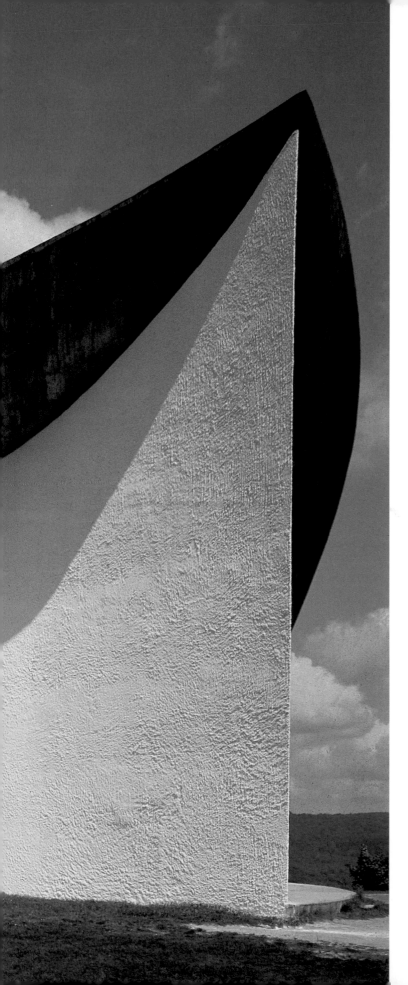

教堂、清真寺、寺廟與聖堂

　　談到建築物昇華和啓迪的力量，在本書所挑選的作品當中，幾乎沒有幾個比得上專為這個目的而興建的建築物。走一趟聳立於法國東部廊香佛日山脈丘陵上的朝聖教堂，膜拜瑞士法語系的建築大師科比意，或是遠遠欣賞高齡八十的鄂圖曼建築師錫南的經典之作——位於土耳其艾第尼市的賽利姆清真寺，即可親身體驗到何謂崇高的建築。

　　廊香教堂規模雖小，但其弧形的屋頂彷彿漂浮在龐然大物般的高牆之上，牆壁上鑿穿的開口嵌上了彩色玻璃，就像是幾世紀以前沙特爾大教堂晶光燦爛的高窗，分外耀眼。日本京都附近平等院的木造屋頂不但精緻優雅，還具有百分之百的結構穩定性，具體呈現了關西地區數百年來寺廟建築上的成就。

　　這些信仰或紀念性的重要建築背後，所隱藏的興建動機當然不單純。英王亨利六世在遺囑中特別指示要蓋一座樸實無華的禮拜場所，而他的繼任者亨利八世卻把國王學院禮拜堂的竣工，看成是一次展現精緻藝術和宣揚皇威的機會。而威尼斯聖馬可大教堂每一個表面所展示的大理石和馬賽克，以及從君士坦丁堡搶來的寶藏，也充分傳達出一個富強城邦的驕傲。

廊香教堂：弧形的牆壁所創造的空間具有卓越的雕塑特質，也讓整座禮拜堂的結構穩定。

在新都的商業中心完工落成。這個黃金地段的旁邊就是拜占庭皇帝的大宮殿，並且是進行兩輪馬車競賽及其他大眾娛樂活動的賽馬場。西元五世紀初以前，在世俗及宗教動盪時期，首座聖索非亞教堂成了攻擊的目標。西元四○四年，教堂被焚毀，後來於西元四一五年重建後再度揭幕。到了西元六世紀，教堂作為皇權的公眾象徵，招惹的麻煩有增無減，教堂（第二座）在西元五三二年一月的一次大暴動中再度焚毀。建築師特拉利斯的安帖繆斯及米利都的伊西多爾為拜占庭帝國的查士丁尼大帝（五二七～五六五年）興建了一座巨大的新圓頂教堂（第三座），傳說動用了一萬名工匠，並在西元五三七年十二月二十七日落成揭幕。

從君士坦丁堡另一座興建較早、規模較小的聖塞爾吉與聖伯古斯教堂，應該可以看出安帖繆斯和伊西多爾已經在查士丁尼大帝的贊助下，開始進行圓頂建築的實驗。這座八角形教堂和聖索非亞大教堂一樣，內部的形狀和裝飾有無數種變化，外部沈重的架構隱藏了教堂迷

人的風采，硬是讓人看不出端倪。

構思與設計

查士丁尼委任兩位建築師建造新的聖索非亞教堂時，他們都清楚瞭解到，在早期的基督教世界這是一座風格嶄新的教堂。這個設計傳說是一位天使交給查士丁尼的，其複雜的程度需要精確的測量和工程上的冒險，顯示設計者對大規模的建築具有無比的自信。教堂的設計要點要求安帖繆斯和伊西多爾打造出一個空前的教堂神聖空間，一方面要適合舉行拜占庭帝國定期的禮拜儀式，同時也要符合國家的典禮和華麗排場。

禮拜的儀式有一個部分是教士列隊進入教堂，端著麵餅和葡萄酒穿過信眾，走向東端的聖所舉行聖餐祝聖禮、讀經和講道。儀式的最高潮由銀祭壇上的東正教大主教進行；聖所的一切陳設全都鑲滿了金、銀和寶石，只有神職人員和作為耶穌在世上之代表的皇帝，允許進入這個最神聖的地方。

由於建築師的精雕細琢，教堂的大理石地板用長板條木一一分割，好協助教堂的神職人員舉行儀式。這雖然是一座功能性建築，但同時也提供了信徒一次光與空間的絢爛經驗，尤其是中央圓頂下方的空間，更令人感到目眩神迷，在拜占庭的神學解釋當中，圓頂很快就成了天堂的象徵。

天花板上所有的拱頂，和信徒抬頭所看見的每一面牆壁，一律鋪滿了馬賽克磚。在西元六世紀時，馬賽克只能用來表現各式各樣的黃金十字架和其他的抽象裝飾。直至西元九世紀以後，才開始以人物為題材，例如，後龕中被大天使所包圍的聖母和聖子、圓頂中的耶穌基督、皇帝肖像以及和聖索非亞大教堂有關的主要聖徒的肖像，這些都在皇帝的贊助之下一件件地添加上去。教堂也積極取得並展示各式各樣基督的遺跡，包括一塊聖十字架的碎片在內。教堂除了舉行廣大

聖索非亞大教堂的結構系統是以反向力的平衡為基礎。西側和東側的半圓頂，以及北側和南側沈重的扶壁，抵銷了圓頂的推力。

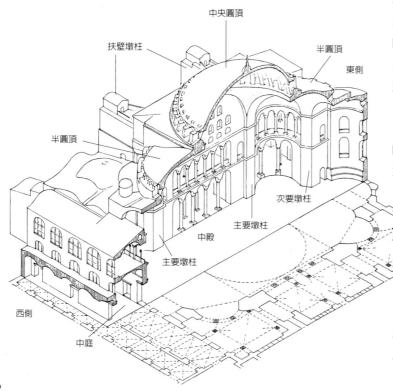

中央圓頂

扶壁墩柱

半圓頂

東側

半圓頂

次要墩柱

主要墩柱

中殿

主要墩柱

西側

中庭

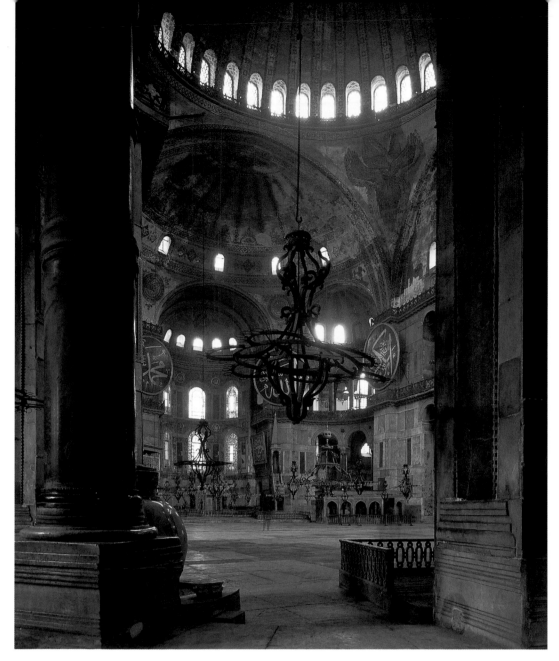

大教堂內部，朝向教堂東側的聖壇。不管過去或現在，幾乎每一個平面都鋪滿了大理石鑲面磚或玻璃鑲嵌。而圓頂底部的一圈窗戶，讓教堂顯得無比輕盈。

會眾的禮拜儀式之外，也提供私人做祈禱及禱告用。

教堂的入口位於西側中庭。第二扇大門則開在教堂的西南側，旁邊就是西元六世紀末增建的大主教官邸，靠近獨立的洗禮堂。教堂內部的前廊有九扇門通往中殿，教堂的角落則有四個斜坡道，分別通往北側、西側，和南側高高的迴廊。

興建

聖索非亞大教堂是早期基督教世界最大的教堂；在黎明的朦朧晨光下、舉行禮拜儀式的時刻，以及閃爍的燭光中，最能正確的鑑賞出教堂的規模。西元五三七年，聖索非亞大教堂落成後不久，史官普洛可比烏斯在獻給查士丁尼大帝的官方禮讚當中，寫出後來造訪教堂的每一個人心中的困惑：「到底是如何把圓頂支撐在半空中？」

這個問題的解答是，圓頂的結構工程被隱藏了起來。訪客看到中央圓頂的東西兩側都有支撐的半圓頂，看著太陽的光線一道道從窗戶射進來把教堂照亮。他們看到大理石的柱廊（從地中海不同的採石場取得的彩色大理石），以及帶著紋理的大理石護牆（這些護牆常常是

銀肖像。

銘文中亦顯示這座拉賈王的寺廟，當時大約雇用了六百位工作人員，同時也記錄每人的薪俸，這份名單包括了主舞者、伴舞女郎、歌者、伴奏者、海螺吹奏者、撐傘人、點燈者、陶土匠、洗衣工、占星師、裁縫師、木匠和花匠等，雖然興建寺廟的目的是為彰顯皇室贊助人，但在形式上，還是用來祭祀濕婆神，因此原名為拉賈神廟，之後便更名為布里哈迪斯瓦拉神廟。

布里哈迪斯瓦拉神廟奉祀的神明與一般濕婆神廟相同，都是以陽具或稱為林伽的象徵物接受崇拜，其材質為光亮的玄武岩，高約四公

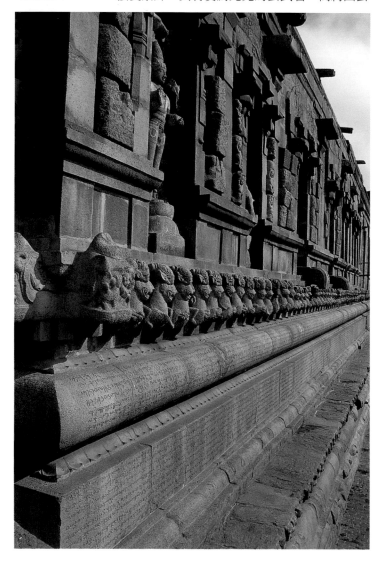

林伽聖殿前方柱廊側視圖，包括牆腳上的銘文、上頭雕刻有想像野獸的飾帶，以及牆上壁龕內的雕像等。

尺之多。

構造方法和技術

布里哈迪斯瓦拉神廟為南印度寺廟建築的顛峰作品之一，佇立於一座占地寬闊長方形庭院的正中心，四周築起圍牆，庭院邊設有柱廊，廊內放置有小神像，庭院的入口處位在東側中央，長方形的入口大門設計了筒形拱頂，不遠處則是另一個同樣類型，但是更為高大的獨立門樓。

神廟本身是由擺設著林伽的正方形聖殿組成，四周圍繞了兩階高的通路，林伽聖殿內有狹窄前廳可供人進出，廳內的橫門可通向南北兩方的階梯；在兩道朝東延伸的寬敞柱廊方面，外牆牆腳的修飾線條利用雙層設計來支撐牆面，並在上層部分加入一圈雕飾了動物軀幹的飾帶，飾帶上方是兩道相互疊置的牆，牆面上有一連串形成半露柱的突出物，上方是突出的彎曲柱簷，而在這些深處壁龕內的突出物上即放置了印度神祇的雕像，至於上頭刻有浮雕並堆疊而成的平面半露柱，則安放於中間的凹處內。

高聳於頂端的金字塔共有十三層樓高，各樓層高度逐層向上遞減而形成一個錐形體，每層樓頂均有一道裝飾用的穹頂狀女兒牆，這也是南印度寺廟的特色；塔頂會冠上大型半球形圓頂，最後再由拉賈王親自於圓頂上方擺放一個壺狀的銅製品。

整座布里哈迪斯瓦拉神廟都是以花崗岩乾砌而成，各層花崗岩之間並不使用任何黏合砂漿，林伽聖殿的高塔則利用磚石製成挑托，層層朝內堆砌成懸臂，直到抵達半球形圓頂為止。雖然高塔的內部中空，但是仍採用了大量石材，據估計幾乎用了一萬七千平方公尺的石材。由於神廟附近並不產花崗岩，因此需要利用河川將粗略切割下來的石材從採石場運送至神廟，然而，採石場卻位在距離坦賈武爾四十五公里遠的河川上游。

曾有學者推測，要如何做才能將磚石往上

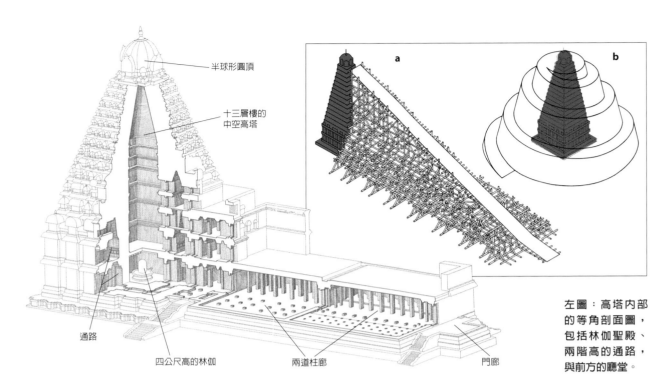

半球形圓頂

十三層樓的
中空高塔

通路

四公尺高的林伽

兩道柱廊

門廊

左圖：高塔內部
的等角剖面圖，
包括林伽聖殿、
兩階高的通路，
與前方的廳堂。

上圖：將磚石送
至塔頂的兩種可
能方式：a、架於
竹製鷹架上的斜
坡道；b、螺旋狀
的陶土坡。

提至高塔的最上層？在坦賈武爾西北方約六公
里處，有一個叫做沙拉帕倫的村莊，其名稱印
度文的意思是「鷹架小谷」，因此有人相信這
個村落就是運送磚石的斜坡道的起始點，而支
撐此一斜坡道的竹製鷹架即連接到神廟的塔
頂；另有一派學者則認為，有一道螺旋狀陶土
坡沿著塔身而上，工人便順著土坡將磚石往上
拉。無論如何，這座完整倖存的高塔都見證了
查拉王朝精湛的建築技巧。

後世增建

十八、十九世紀時，布里哈迪斯瓦拉神廟
是由坦賈武爾一帶的馬拉塔人負責整修工作，
他們為高塔塗上一層彩色石膏泥，以修飾裸露
在外的花崗岩石，但是在更早的十七世紀時，
納亞喀人便已經完成神廟的外殿，並且為巨大
的南帝塑像興建一座涼亭（南帝也就是濕婆的
坐騎——神牛），因此可見到濕婆隨意站在神
牛前方。

此外，納亞喀人也在神廟建築群內精工建
造了蘇布拉曼揚聖殿和女神聖壇。這些後查拉

王朝時期的建築結構正顯示出，在後查拉王朝
時期布里哈迪斯瓦拉神廟作為皇室紀念聖地的
重要性，不過神廟最傑出的成就仍應歸功於拉
賈王與當時的建築大師。

基本資料

神廟高塔	25平方公尺
	高度60公尺
半球形圓頂	直徑7公尺
	高度7公尺
圍牆內院	241 × 121公尺
建材	乾砌花崗岩磚
裝飾	彩色石膏泥
整修	17與19世紀

4 聖馬可大教堂

時間：一〇六三～一〇七一年

地點：義大利，威尼斯

許多的柱子和白色圓頂，聚合成一個細長、低矮的彩光金字塔；看似一堆寶藏，部分是黃金，部分是蛋白石和真珠母，而下面挖出了五個拱頂門廊。

——魯斯金，一八五一～一八五三年

聖馬可大教堂西側立面，面對聖馬可廣場。教堂仍然保持著西元十一世紀的基本結構，但許多裝飾細節是後來加上去的，包括像蕾絲一樣的石造飾邊在內。

威尼斯於西元八一三年建城，成為眾多潟湖當中的一個安全帶。福音傳道者聖馬可的遺體原本在埃及的亞歷山卓城遭竊，後來在八二八年運到威尼斯。而原本用來紀念聖馬可的教堂在九七六年焚毀，目前緊鄰威尼斯總督宮的教堂肇建於一〇六三年，並在一〇九四年竣工落成。

聖馬可大教堂從古至今一直是西歐絕無僅有的一棟建築物，有一部分是拜其特殊的建築形式所賜，一部分是因為教堂裡裡外外豔麗非凡的馬賽克裝飾使然。以上兩個因素皆源於威尼斯這個靠制海權建立的商業帝國，是朝東面向君士坦丁堡，而非面朝西邊。

聖馬可大教堂的建築設計源於君士坦丁堡，建築師很可能也是君士坦丁堡人，而大教堂的雛形正是查士丁尼一世很久以前在君士坦

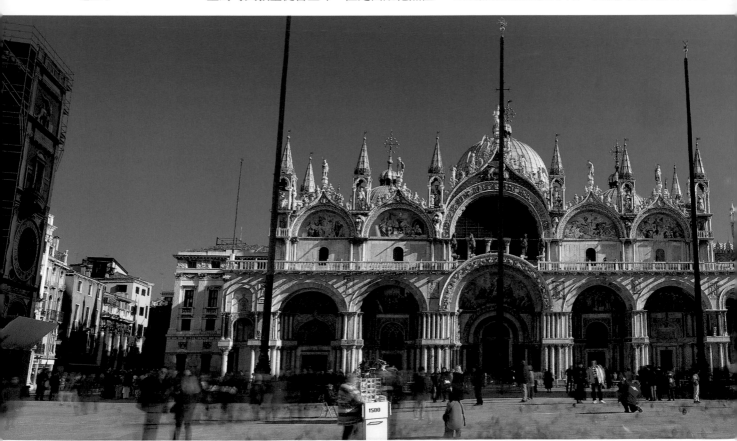

丁堡所興建，但卻毀於土耳其征服之後的聖使徒教堂。

　　聖馬可大教堂和富麗堂皇的聖使徒教堂都是呈希臘十字形平面：十字架等長的四臂形成了中殿、翼殿和聖壇，四臂和相交的上方各有一個圓頂。聖壇的最末端是後龕，側廊在圓頂外圍繞著中殿和翼殿。大教堂的立面分成上下兩層；側廊上方原本是廊台，但後來拆除了，側廊也變成兩層，然而也只是把拱廊上方的樓層換成架設欄杆的狹長走道。這個結果讓空間彼此的連結更為繁複，而大理石圓柱之間神秘的遠景也隱約可見。

　　在中殿周圍的北、西及東側，是一個一層樓高的中庭，沒有和中殿結合在一起，中庭頂上是一系列比較小的圓頂。而這些圓頂內側的馬賽克依順時針方向，訴說著一連串的故事。這些馬賽克的規模小，而且距離夠近，可以看個仔細，算得上是整座教堂裡最令人激賞的作

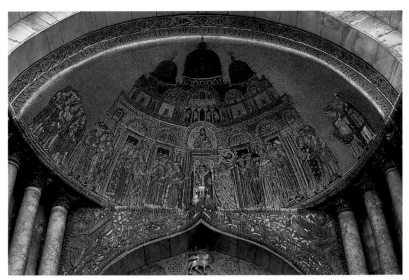

品。如飛鳥和游魚的創造，就透露出任意揮灑的豐富創造力。訪客要進入教堂主要的內部空間，首先得經過這個門廊或前廊。

興建

　　聖馬可大教堂其實是磚石建築（地窖的部分沒有把磚石遮起來，因此可以清楚看見內部

上圖：教堂立面最北側門上方的半圓頂（左頁照片中最左邊的門）上，是聖馬可大教堂外部唯一剩下的中世紀馬賽克。描繪的是教堂的原始立面。

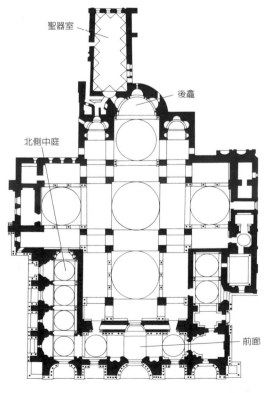

左圖：聖馬可大教堂的平面圖，是一個希臘十字形，十字架的四臂以及相交上方各有一個圓頂，前廊（同樣也有圓頂）圍繞著北側、西側和南側。

聖器室

後龕

北側中庭

前廊

隱藏的結構），但表面完全以珍貴的大理石或馬賽克飾面，因此整體的效果可謂華麗非凡。純粹從結構工程的觀點來看，這座大教堂並沒有什麼創新之舉，其建築規模和企圖心，程度上也無意與君士坦丁堡的聖索非亞大教堂分庭抗禮（參見二一頁），再說，就算有這個意圖也是無能為力。因為威尼斯地層的沙泥土質並不穩定，即使用大批的木樁加固，仍然有倒塌的危險，現今大教堂裡的地板高低不平，就是明顯的證據。

聖馬可大教堂閃閃發光的內部。在弧三角和右側的拱上還能看到一些早期的馬賽克。在側牆壁上的馬賽克則是在文藝復興時期更新過。

一七○一年竣工的聖馬可大教堂，基本上正是今日所見到的模樣。西側的立面還保有五個深邃的門廊，兩側的大理石排列成行，柱廊頂端是半圓形的馬賽克鑲板。立面第二層則有比較大的馬賽克弧形窗作為搭配，而中央的弧形窗現在只鑲了玻璃。這些馬賽克都布滿了晚期哥德式裝飾的飾邊，被魯斯金比喻為大海的泡沫。

裝飾

美輪美奐的聖馬可大教堂不只是一件建築奇蹟而已。一千年來，這裡一直在累積藝術品；有些是教堂的一部分，例如大理石和馬賽克裝飾，有些則是從別處蒐集來的，例如黃金祭壇屏和飾金青銅馬，這些收藏品的取得，有時在道德上還頗為可議。

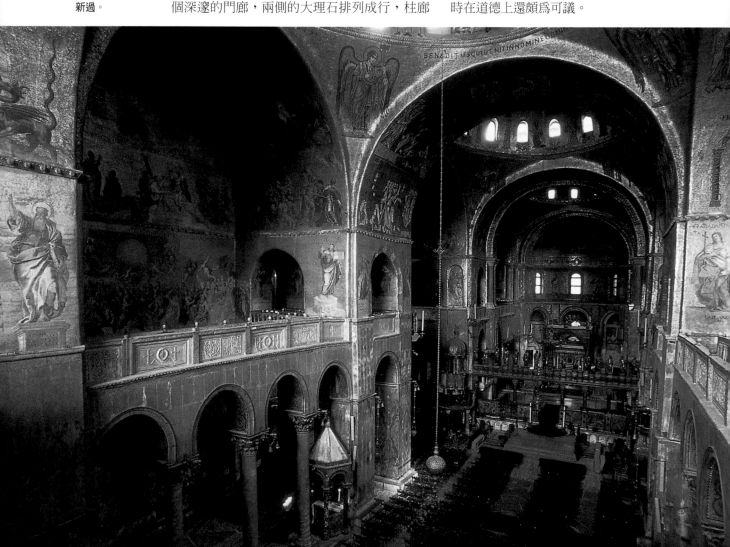

馬賽克畢竟還是拜占庭的藝術風格，但卻是義大利工匠遵循西元六世紀、從拉文那傳下來的傳統所製作的成品，構成了基督教教義從創世記始一直到世界末日的完整圖解。這些馬賽克的製作是在聖馬可大教堂竣工後不久即展開，一直延續到十二至十三世紀。教堂一樓牆壁飾面的大理石，有不少是從當地好幾個建築物搶來的古羅馬建材。地面上紅紅綠綠的圓盤，很明顯地是將古典圓柱切開，做出刻有花紋的鑲板。

訪客從西側的大門進入中庭或前廊，這裡的圓頂馬賽克取材自舊約聖經：創世記、亞當和夏娃的故事、人類被趕出伊甸園、該隱和亞伯、挪亞和洪水、巴別塔、亞伯拉罕和約瑟的故事，最後則是摩西的出埃及記。

教堂內部刻畫的則是新約聖經的故事：基督的生平、耶穌被釘十字架、耶穌升天、使徒行傳，然後以末日的審判做結尾。使徒的生平都描寫得非常仔細，聖馬可的故事當然更是鉅細靡遺。然而並非所有的馬賽克都是中世紀的產物。拱頂和牆壁的某些部分是在文藝復興時代，依照威尼斯幾位首席藝術家的設計進行修復，丁托列多亦是其中之一。

在中世紀取得的寶藏裡，最值得注意的其中兩件就是黃金祭壇屏和飾金青銅馬。前者是在西元九七五年聘請來自君士坦丁堡的名家製作，但後來更改及添加了不少。這一大片黃金祭壇屏上是一塊塊彩色的琺瑯圖畫鑲板，同時嵌上寶石。沿著祭壇屏頂端的六幅畫面，分別描繪耶穌受難的故事及聖母馬利亞的逝世，大天使米迦勒則位居正中央。其他的鑲板分別是耶穌和一個個聖徒的生平故事。

飾金青銅馬是一二○四年十字軍洗劫君士坦丁堡所得到的戰利品，也是第四次十字軍東征中一段可恥的插曲。銅馬傲然挺立於西側門廊（這是以前的事了；現在真正的飾金青銅馬已經取下，由複製品瓜代）。關於銅馬原始的製造日期和出處為何，目前還有許多難以平息的爭議。

要把聖馬可大教堂的瑰寶看盡，得花費許多天的工夫，有些目前保存在從南側翼殿出入的博物館裡。事實上整座教堂就是一間博物館，只不過這間博物館還保有它原始的功能和意義，特別容易散發思古之幽情，是市民驕傲與宗教虔誠的最佳典範。

大門上方四匹矯健的飾金青銅馬，在第四次十字軍東征後從君士坦丁堡帶回威尼斯，但最初的原產地到底是哪裡，至今仍然是個謎。就來源來看銅馬當然屬於古典時代，但它是希臘或羅馬的產物就無法確定了。

基本資料

全長	76公尺
翼殿寬度	61公尺
中庭寬度	47公尺
中央圓頂／直徑	13公尺
內側高度	29公尺
外側高度	40公尺

斜塔的北側，在土壤萃取時繫上臨時的纜索。萬一有任何地方出差錯，這些纜索就是支撐斜塔的安全裝置。

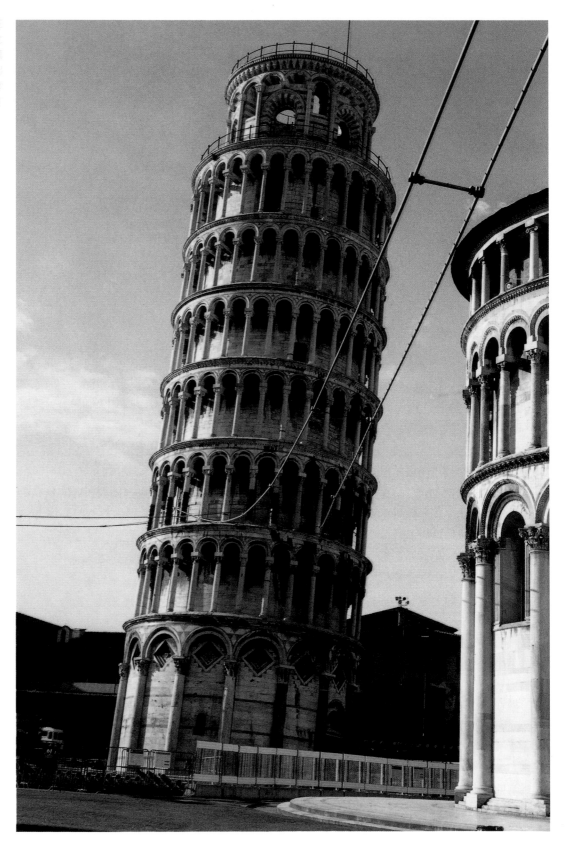

鐘塔向西南傾斜○‧六度左右。到了一三六○年，已經增加到大約一‧六度。

先進的電腦儀器分析顯示，斜塔蓋完第七層，在加蓋鐘樓的時候，傾斜的速度急遽增加，就像是用模型砌磚在柔軟的地毯上疊高塔

斜塔三樓繫上的臨時安全索。

一般，或許已經到達了某個臨界高度，但是不管多麼小心都不能再繼續往上疊。而現在的斜塔已經到了它的臨界高度，因此隨時都有倒塌的危險。

西元一八一七年，兩位英國建築師用一條鉛垂線測量傾斜度，當時就發現塔樓已經傾斜了五度。接著在一八三八年時，建築師蓋瑞德斯加沿著斜塔底座的周圍挖掘了一條通道，想弄清楚，在塔樓沈陷傾斜之前，原本設計的圓柱底座以及地基的階梯是什麼樣子。結果因為開鑿的通道低於地下水位，使得南側發生地下水湧入的現象。有證據顯示，斜塔在這個時候又大幅度地傾斜了將近半度左右，形成了五‧四度。

精確的測量工作在一九一一年展開，量出鐘塔的傾斜度每年都不斷地持續增加，從一九三○年代中期開始，傾斜的速率已經加倍。到了一九九○年，傾斜的速率相當於每年高達一‧五公釐的水平位移。

此外，任何人想在斜塔身上動手腳，最後總是弄巧成拙，反而使得傾斜度大幅增加。例如，一九三四年曾利用灌漿的方法強化地基磚石，結果使得鐘塔突然向南移動了將近十公釐，一九七○年代從下層砂土抽地下水，又讓斜塔再移動十二公釐。這些反應都證實了塔樓很容易失去平衡，任何一種穩定鐘塔的方法，都必須非常細膩。

穩定斜塔

一九九○年，因為帕維亞一座根本沒傾斜

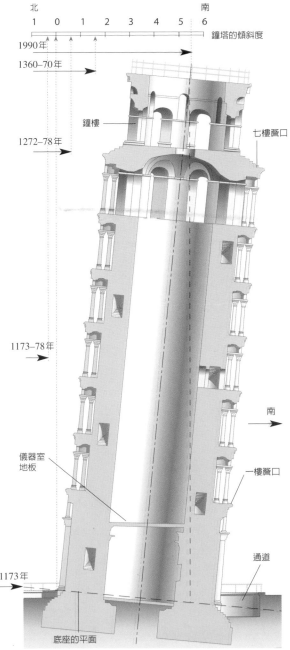

北　南
1 0 1 2 3 4 5 6 鐘塔的傾斜度
1990年
1360–70年
鐘樓　　　　　　　　七樓簷口
1272–78年
1173–78年
南
儀器室地板
一樓簷口
通道
1173年
底座的平面

右圖：斜塔圖解，顯示鐘塔在興建的各個階段傾斜度增加的情況。

上圖：架設好準備進行土壤萃取的鑽孔管。

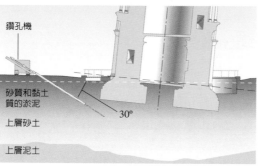

鑽孔機

砂質和黏土質的淤泥

上層砂土

上層泥土

30°

右圖：鑽孔機的放置圖示；要在鐘塔地基的北側下方進行土壤萃取。

段，都必須減到最低，而且無論採取哪一種永久性的穩定計畫，都絕對不能架設任何明顯的支撐物，何況這種作法可能導致斜塔脆弱的磚石結構應聲而倒。

委員會所尋求的解決之道，必須能稍稍減低斜塔的傾斜度，儘管不是很明顯，卻能減低磚石結構的壓力，穩定斜塔的地基。經過多年的研究、分析及大規模的試驗，終於採用了所謂土壤萃取的方法，要在斜塔地基北側的下方和旁邊安裝幾根土壤萃取管。

一九九九年二月，在一片令人屏息的緊張氣氛中，一部特殊的鑽孔機在嚴密的監視下，一步一步地慢慢從A層抽出少量的土壤。由於土壤質地鬆軟，每次抽取後所形成的空洞會慢慢地封閉，使得地表稍稍下沈，而斜塔也微微向北轉動。

土壤萃取的作業進行了兩年半，鐘塔的傾斜度減少了半度。如果斜塔再度開始向南傾斜，將來可能會再做一次土壤萃取。除了這個方法之外，在南側最脆弱的幾個地方，也做了限量的磚石強化。

這個方法把謎樣而美麗的鐘塔漸漸穩定下來，不但保存了斜塔的特色，也維持了它和底土之間耐人尋味的互動關係。

的鐘塔倒塌了，義大利總理便成立了一個委員會，由傑米歐科夫斯基教授擔任主席，負責對穩定比薩斜塔的策略提供意見並加以執行。依照國際慣例，任何珍貴歷史古蹟的保存，都必須保留其基本特色，同時不能破壞古蹟的歷史和原工匠的技術。因此對斜塔的任何侵入性手

基本資料

從地基到鐘樓的高度	58.4公尺
地基的直徑	19.6公尺
鐘塔的重量	14,500公噸
開始打地基的時間	1173年8月9日
在四樓暫時停工	1178年左右
動工興建到七樓的簷口	1272~1278年左右
鐘樓興建竣工	1370年左右
在底座周圍挖通道	1838年
鐘塔向南的傾斜度	5.5度
地基的沈陷	大約3公尺

沙特爾大教堂

時間：一一九四年～十三世紀中葉
地點：法國，沙特爾

> 從尖塔頂的十字架和拱頂的拱心石，一直到交叉肋筋、圓柱、窗戶，以及遠至
> 牆壁之外的飛扶壁的地基，所有的線條都在一個理念的主宰之下。
>
> ——亞當斯，一九一三年

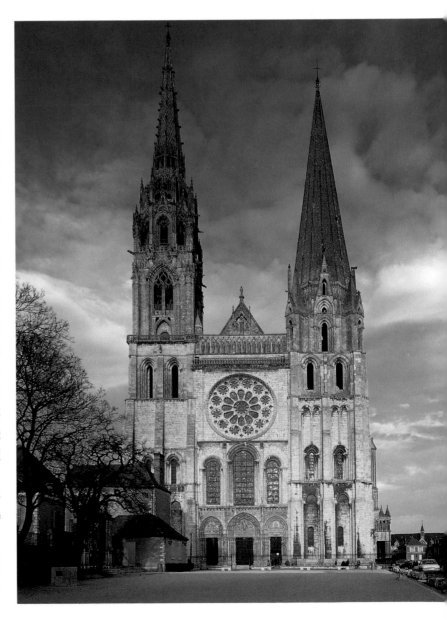

巴黎近郊有一系列重要的大教堂，這些共同確立了歐州的哥德式建築風格，其中沙特爾大教堂是保存得最完整的一座。在這些教堂中聖德尼修道院和桑斯大教堂興建於一一四〇年代，接著竣工的依序是拉翁大教堂和巴黎大教堂（一一六〇年代）、布爾日大教堂和沙特爾大教堂（一一九〇年代）、雷姆斯大教堂和勒蒙大教堂（一二一〇年代），以及亞眠大教堂和波維大教堂（一二二〇及一二四〇年代）。這些教堂個個原創新穎、自成一格，卻又共同奠定了一種獨特的建築風格，一路風行百餘年而不墜，並流傳到基督教國度的每一個角落。

基本上，哥德式建築風格的結構系統，仰賴的並非實心磚石結構的承受力，而是一種力的平衡。尖拱取代了仿羅馬式建築的圓拱，代表寬度不一的拱也能升到同樣的高度；石拱的重力可以集中在幾個點，而不是分散到整片牆壁上，還可以用越開越大的窗戶，把教堂內部的空間打開。此外，將推力從這幾個點透過飛扶壁傳到教堂外的地面上，讓整個結構顯得輕盈，創造出前所未見的動感線條。

沙特爾大教堂遵循傳統的拉丁十字形平面，中殿、翼殿，和詩歌壇交會於相交處。詩

沙特爾大教堂的西側立面在建築風格上的混合，其實是無心的結果。兩座塔分別在一一三〇年代和一一四〇年代動工興建，不過左邊的尖塔是在將近四百年後才加上去的。一二一〇年左右完成的玫瑰窗屬於哥德式風格。

歌壇的末端後龕，有幾間成放射狀分布的禮拜堂。教堂內側的立面分為三層：底層是一條以圓筒形墩柱頂著寬闊的拱所形成的拱廊，墩柱的前後左右各有一根柱身，內側的柱身貫穿整座教堂，一直延伸到拱頂上；第二層是一條狹窄的高拱廊，每個開間各有五個小拱；第三層則是石板鏤空式窗格的深邃高窗。難得的是，高窗一路向下延伸到拱頂的起點下方。沙特爾大教堂原本設計了九座尖塔，不過，後來只蓋了兩座。

雖然沙特爾大教堂在許多方面都算是早期哥德式建築的代表，但是教堂真正獨特之處在於它保存了所有的雕刻，而且是絕無僅有的，連彩繪玻璃都完整無缺。因此整體而言，沙特爾大教堂絕對稱得上是世界建築史上重要的傑作之一。

興建沙特爾大教堂

沙特爾大教堂的前身是一座仿羅馬式大教堂，興建於一一四○年代，有一座宏偉壯觀的三開間門廊，稱為「王室大門」。半個世紀以後，一一九四年的六月十日，這座教堂在祝融的肆虐下付之一炬，只有門廊倖免於難，其他的部分必須全部重建。

當時，主事者決定保留舊有的王室大門。雖然犧牲了建築風格上的一致性，但仍是個值得慶幸的決策，因為這座代表著中世紀初期最精緻的雕刻才得以保存下來。儘管如此，沙特爾大教堂給人的整體印象仍然像是出自一個統一的設計，建築設計上的選擇清晰鮮明，再輔以美學的判斷，顯示是出自同一人之手，也就

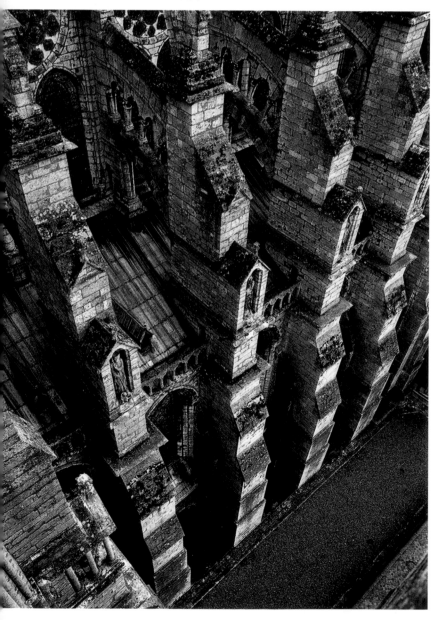

中殿北側：帶有輻射狀小欄杆柱的圓形飛扶壁效果並不顯著，弓形的飛扶壁是十四世紀時所增建的。

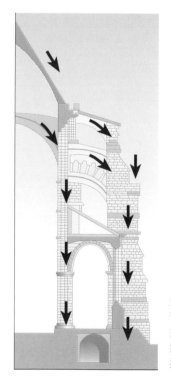

沙特爾大教堂及所有哥德式大教堂所採用的建築系統：拱頂的重力藉著飛扶壁傳到地面上。

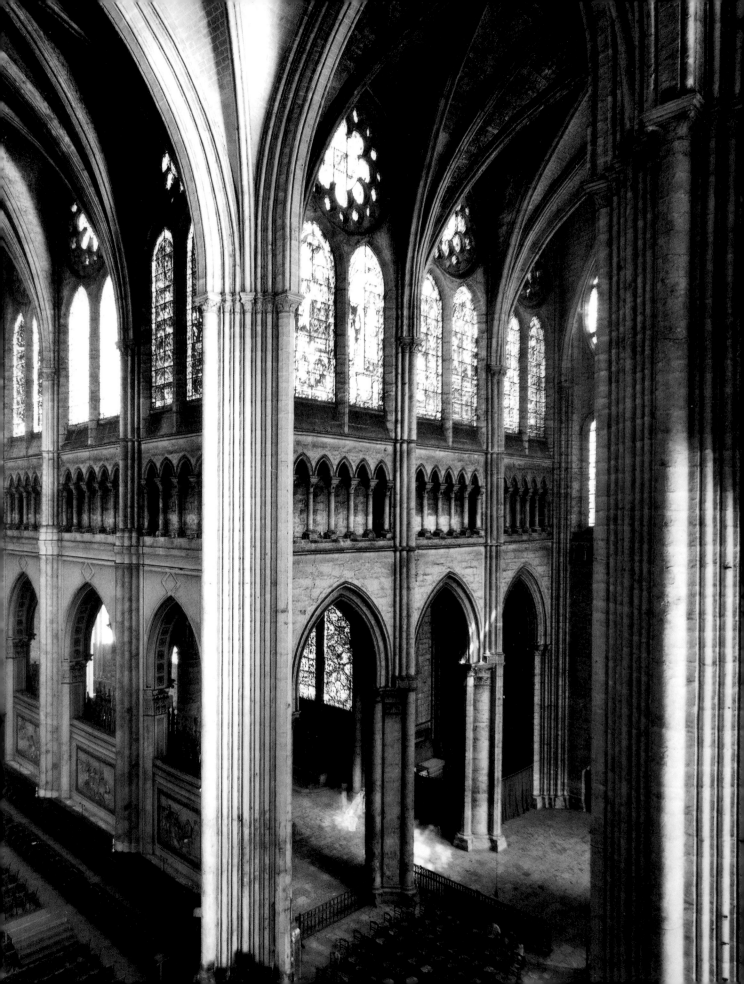

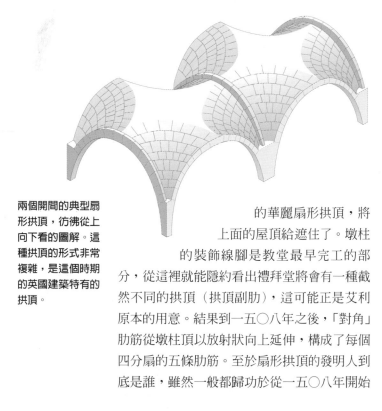

兩個開間的典型扇形拱頂，彷彿從上向下看的圖解。這種拱頂的形式非常複雜，是這個時期的英國建築特有的拱頂。

東窗的細部，描繪彼拉多（Pontius Pilate）洗手的畫面。國王學院禮拜堂的彩繪玻璃是歐洲第一流的。

的華麗扇形拱頂，將上面的屋頂給遮住了。墩柱的裝飾線腳是教堂最早完工的部分，從這裡就能隱約看出禮拜堂將會有一種截然不同的拱頂（拱頂副肋），這可能正是艾利原本的用意。結果到一五〇八年之後，「對角」肋筋從墩柱頂以放射狀向上延伸，構成了每個四分扇的五條肋筋。至於扇形拱頂的發明人到底是誰，雖然一般都歸功於從一五〇八年開始

接手興建工程的石匠師傅瓦斯泰爾，不過一直到現在都還沒有定論。因為李、史密斯、佛楚和瑞德曼等，所有的皇家石匠，都曾在不同的施工階段來到國王學院。

英國有不少扇形拱頂，通常出現在比較早期的教堂所附設的小禮拜堂中，規模都相當小。不過雪伯恩修道院在一四七五年左右翻修之後，中殿和翼殿寬達七‧九公尺，此外還有四座教堂建築的跨度也都在八公尺以上，分別是西敏寺的亨利七世禮拜堂、巴斯修道院、彼得伯羅大教堂中所謂的新建築，再來就是跨度為十二‧七公尺的國王學院。和其他晚期的哥德式建築物一樣，拱頂的表面也採用了裝飾肋筋，不過扇形拱頂的外殼在原理上和其他拱頂表面截然不同。舉例來說，四分肋筋的尖拱，只向同一個方向彎曲，只要根據其中一個部分，即可計算出整個拱的結構功能。扇形拱頂則是朝兩個方向彎曲，這表示扇形拱頂的結構分析和圓頂一樣，是比較複雜的。海曼教授用薄殼理論來說明這種形式的結構功能，禮拜堂每個開間的水平推力初步估計是十六公噸左右。不過，每個拱的錐形凹面有一部分填了碎石，強化拱的穩定性，可把每個扶壁所承受的水平推力減到剩下十公噸左右。

除了國王學院禮拜堂以外，之前坎特伯利大教堂的交叉拱頂也出自瓦斯泰爾之手，其風格以某種清晰度見稱。相形之下，西敏寺的扇形拱頂和國王學院的禮拜堂幾乎在同一時期興建，雖然是華麗非凡，卻讓人看得眼花撩亂。反觀瓦斯泰爾的拱頂，在結構上極講究效率，每個開間上再分出來的肋筋，讓造型顯得層次分明，一目了然。此外，禮拜堂的建築品質優越，這「無疑是英國設計卓越、切工最佳和施工一流的石拱」。牆壁上遍布著史塔克頓的雕刻裝飾，也延續了這樣的建築標準。

彩繪玻璃

國王學院的彩繪玻璃是亨利八世時代所留下，最完整的一組教堂窗戶，連窗戶設計和施

工的合約也一直流傳到現在：照合約看來，弗勞爾似乎又把部分工程轉包給其他玻璃彩繪師傅。至於整體的設計由誰負責，目前還有若干爭論；無論統籌設計的人是荷蘭人浩特、維勒特（最有可能是他），或是其他人，都一定很熟悉歐陸的木刻和雕版，因為這正是禮拜堂窗戶設計的主要靈感來源。

彩繪玻璃的構圖複雜精緻、栩栩如生，從一扇窗戶連接到另一扇窗戶，線條畫得十分細膩，對感情的描繪也相當深刻。內容以耶穌生平為主，輔以聖母馬利亞的某些場景。不少圖像相當類型化，因此某些情景頗為類似，例如約拿在魚腹中待了三日三夜，就和耶穌被釘上十字架及死後復活有異曲同工之妙。彩繪玻璃所呈現的建築細節，採用的是文藝復興而非哥德式的元素，而且處處點出這是由都鐸王室所贊助，光彩奪目的東窗尤其明顯。從比較抽象的層次來看，色彩的搭配非常傑出，而窗格的樣式本身也是值得欣賞的傑作。

隔屏

禮拜堂的隔屏大約在一五三○至一五三五年之間打造完成，也稱為「聖壇屏隔」，沿著詩班席後面向東延伸，上方是一架管風琴。隔屏顯然是許多人合作的成果，國王學院的紀錄並未記載隔屏是由誰所設計，但風格比較接近法國或荷蘭的古典主義，而非義大利的古典風格。其中，隔屏的裝飾儘管精雕細琢，但並不像楓丹白露宮那樣充滿了矯飾主義的氣息，就是一個例子。重複的圓拱，支撐圓拱的柱子又細分成柱底、柱身和柱頂，精心安排的構圖顯得階層分明，確立了古典主義的秩序感。此外隔屏的壁柱、壁緣飾帶和弓形頂篷的鑲板上，則雕刻有普智天使、動物、鳥和格式化的植物形狀。

HA和AR的花押字，以及亨利八世和安堡琳的四分盾徽（安堡琳是一五三二年十一月十四日到一五三六年五月九日的英國皇后）是隔屏興建日期最明確的證據。詩歌席背後精緻的

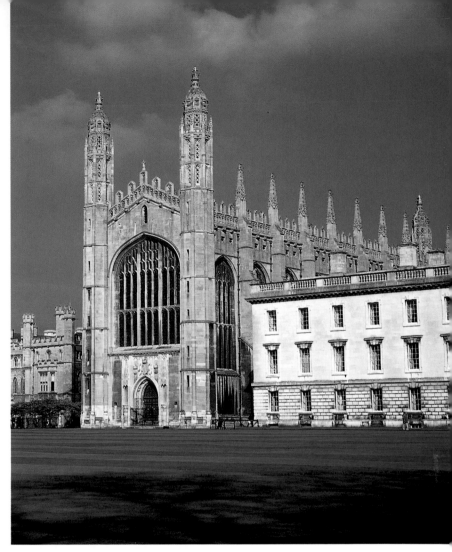

盾徽，以及上下皆有雕像的聖喬治屠龍記，更是異常繁複。這座隔屏有一種獨特的權威感，堪稱是晚期哥德式建築傑作。

雖然經過若干爭辯，魯本斯的《賢士來朝》在一九六○年代進駐改建過的禮拜堂東端，就掛在東窗的正下方。因此現在禮拜堂裡有一幅十七世紀的荷蘭名畫，與晚期哥德式的石造建築、令人嘆為觀止的彩繪玻璃，以及文藝復興時期的木雕隔屏，形成一種耐人尋味的對話。

從西南方看禮拜堂外部的景象，顯示出禮拜堂的環境。

基本資料	
長度	88公尺
寬度	12.7公尺
高度	24.4公尺
窗戶	25扇

8 羅馬聖彼得大會堂

時間：一五〇六～一六六六年
地點：義大利，羅馬

> 這座神殿是一個無限的意象，要激起多少感情、喚回多少理念、讓我們憶起
> 了多少個過去或未來數不清的年頭，絲毫不受任何限制。
>
> ——斯塔爾夫人，一八〇七年

一五〇五年夏天，教宗朱利爾斯二世決定把基督教國家最具威望的建築物（君士坦丁大帝一千多年前在聖彼得墳墓上方所蓋的教堂）拆毀重建。新的教堂將成為一件世界奇蹟，建築規模之大將是前所未見。接下來的兩百年，有一連串偉大的建築師參與了教堂的興建，最後的成品確實充分呈現了朱利爾斯的野心。聖彼得大會堂表達出歷久不衰的信心、雄偉的氣勢和神聖的權威，著實令人嘆為觀止。

朱利爾斯挑選的建築師，是把文藝復興盛期的風格介紹到羅馬來的天生英才——博拉曼地。他和朱利爾斯兩人的共同特徵，就是對聖彼得大會堂的大膽規畫：一座向心式的教堂（四個方向對稱），也就是希臘十字形教堂，四臂的末端各有一個後龕，頂上則是一個半球體的圓頂，由四根堅固的墩柱支撐，側翼的正方形禮拜堂覆以較小的圓頂。立面有兩座塔樓。這座博拉曼地所規畫的教堂，僅存的資料幾乎只有一份殘缺不全的平面設計圖，和一枚於一五〇六年時羅馬教廷所頒發的獎章。

剛開始工程進行得相當快速，集中火力打造用來支撐拱頂的四個大拱，不過朱利爾斯在一五一三年去世，而博拉曼地也於隔年與世長辭，整個進度於

這枚獎章造於一五〇六年，當時新的聖彼得大會堂已經開始籌畫，而這枚獎章幾乎是博拉曼地原始意圖僅有的紀錄。

是鬆懈下來，其中錢也是一大問題。接著，朱利爾斯的繼任者教宗里奧十世靠販賣贖罪券來籌資，這種保證犯罪的人能得到寬恕的文件，激起了馬丁・路德在威登堡大聲抗議。所以，聖彼得大會堂也因此成了釀成宗教改革運動的因素之一。

里奧十世任命拉斐爾接替博拉曼地的職位，這個選擇令人匪夷所思，因為拉斐爾基本上並不是一位建築師，而是依靠桑加洛給他技術上的建議。舊教堂靠祭壇的一端已經毀了，因此在聖彼得的聖壇上方蓋了一個很像神殿的小結構物加以保護。接下來該如何繼續？是延續博拉曼地向心式教堂的設計，還是遵照比較傳統的縱長形平面？這個問題引發了一場辯論，期間教堂幾乎是處於停工狀態。

一五二〇至一五三〇年代期間出了不少設計圖，在聖彼得的臨時聖龕上方，隱約畫著相交的巨大的拱，聖堂前方仍然是君士坦丁的中殿，毫無裝飾的黯淡牆壁。千百年來所累積的寶藏，包括教宗的墳墓在內，幾乎都被無情地摧毀了。

在一五二〇年拉斐爾過世之後，以及一五四六年米開蘭基羅被任命以前，也出現了不少設計圖，有些是向心式平面，有些是縱長形平面，但工程幾乎沒有任何進展。桑加洛做了一

右頁圖：從伯尼尼的列柱廊頂看聖彼得大會堂，顯示圓頂和米開蘭基羅的設計大致相同，是教堂立面的焦點，但現在卻因為馬德諾的狹長中殿而變得不明顯。

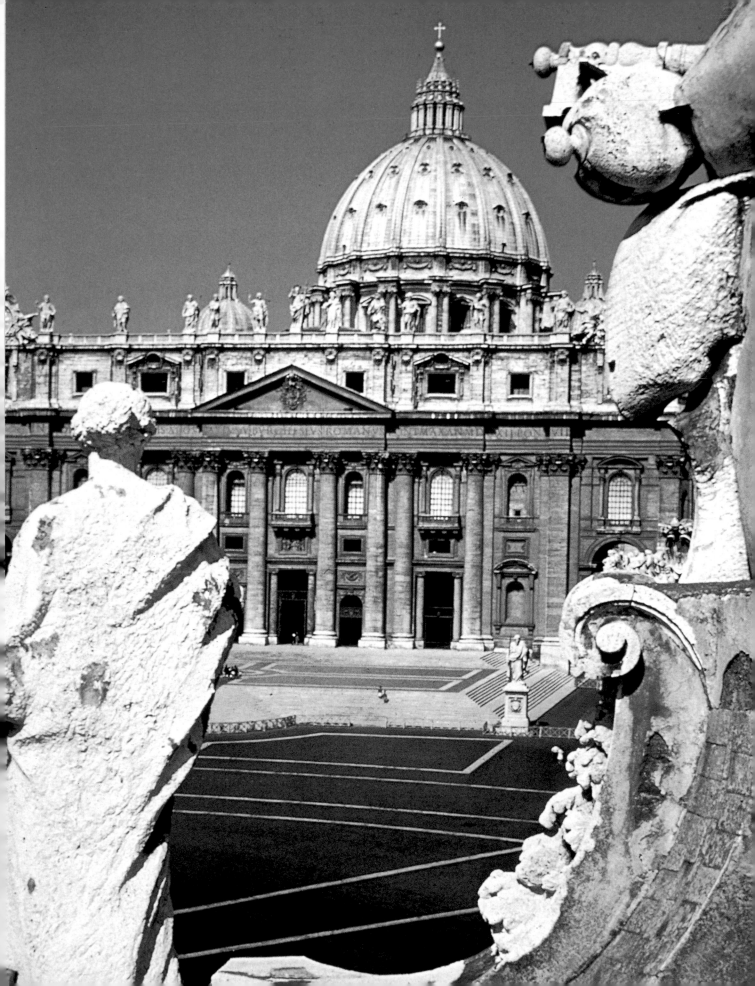

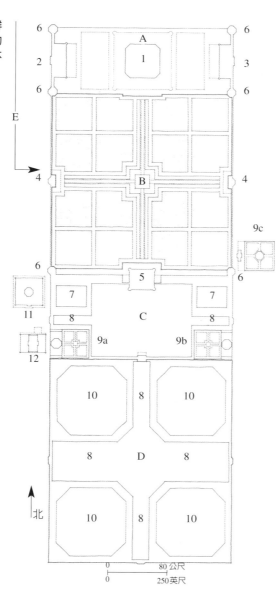

泰姬瑪哈陵建築群平面圖，最南端的部分（D區）已不復存在。

A平台
B陵墓花園
C前庭建築群
D交叉軸線形成的
　市集街道與旅社
E噴泉

1陵墓
2陵墓清真寺
3休息室
4花園涼亭
5花園大門
6高塔涼亭
7陵墓管理人房舍
8市集街道
9附屬陵墓
10旅社
11外側陵墓
12外側清真寺

花園（印度文稱爲「查哈貝」）的特色，這個部分包括了高起的河濱長方形平台，而主要的陵墓建築便安置於此平台上（A區），至於河岸邊則是一座格局方正、自中央分割爲四等分的花園（B區）。

　　兩座中庭與附屬建築的布局與花園相呼應，差別在於此處的建築物是以狹窄的側翼與拱廊環繞著開放式中庭，這也是當時實用性居家建築的典型特徵。長方形部分（C區）即爲花園的前庭，包括兩座陵墓管理人的居家式前院（7）與兩座安放賈汗王小妾遺體的附屬陵

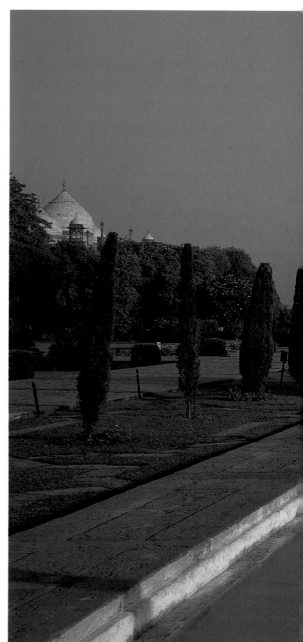

後，陵寢設計中最細緻的象徵，便是使瑪哈陵呈現出一幅人間天堂般的景致。

　　整個陵寢占地廣大，四周築有高大的圍牆，依據最初的測量，陵寢面積約爲八百九十七‧三乘以三百公尺；最南端的三分之一還跨入另一個叫做泰契甘吉的城市範圍。陵墓、陵寢花園、精巧設計的噴泉均位於北端（平面圖上的A、B、E區），花園南方是兩座中庭與一些附屬建築（C區與D區，但D區並未留存下來）。花園的設計宛如河濱花園的紀念版建築，蒙兀兒式的變體設計明確呈現出波斯四分

墓（9a、9b），介於前院與附屬陵墓中間的是可通往前院的開放式市集街道；至於南方的正方形部分（D區）原本是兩條軸線交叉而成的開放式市集街道與四座開放式旅社，這樣的設計正與波斯式的四方花園相互輝映，兩者間不僅在形式上有所關連，也具有實質的功能：市集與旅社的收入正可作爲陵寢的維修之用。

建造者

建造瑪哈陵的建築師身分並不明確，因爲賈汗王統治期間的官方歷史均強調皇帝與此陵寢的密切關係，但我們確知陵寢是一群建築師在皇帝密切監督下完成的設計作品，這些建築師中包括了拉豪里，他的兒子認爲他曾參與陵寢的興建工程，而賈汗王的父親賈亨吉王（在位期間一六〇五～一六二七年）最喜愛的建築師凱琳也參與了這項建築工程。另一方面，石匠亦在他們的作品上留下許多印記，像是墓園走道上的石頭和覆蓋著各建築物的石版等，這些印記圖案有星星、卍字符號、魚、花、交叉圖形，也有波斯文寫成的回教姓名和梵文寫成的印度姓名。

陵墓佇立於水道底端，而水道又深陷於陵墓花園正中央的走道內。

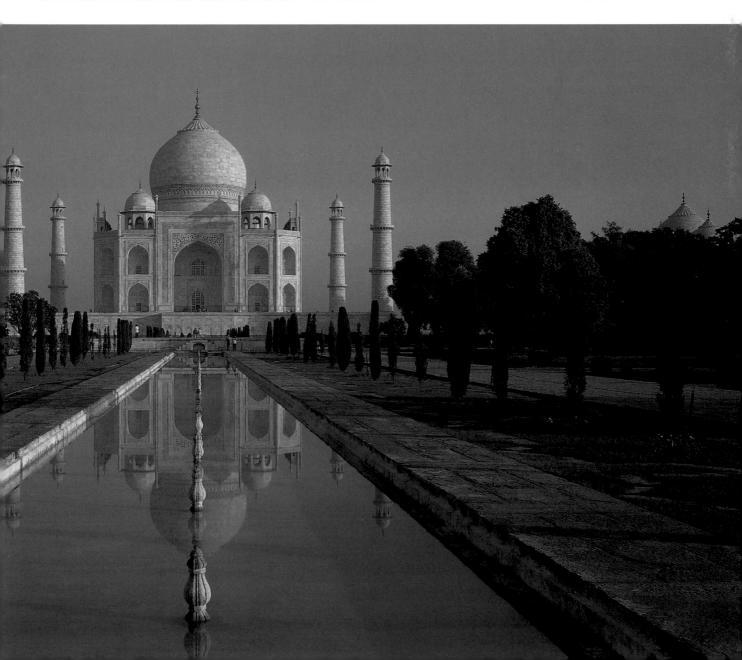

陵墓構造方法和技術

　　瑪哈陵最後選定亞穆納河南岸為建造地點，該處原本是流經亞格拉城的亞穆納河兩岸眾多花園中的一座，泰姬瑪哈在一六三一年六月於布汗坡過世，陵墓的興建工程則於一六三二年六月展開，當時她的遺體已經抵達亞格拉城，並暫時葬於墓園區的一個小圓頂底下。一六四〇年時，一位名叫塔維奈爾的法國珠寶商目睹了興建中的陵寢，並宣稱過去幾年共有兩萬名工人受雇參與建築工程。

　　陵寢工程之中最困難的技術挑戰，是如何在不穩定的河床沙岸上聳固平台基礎，使平台得以穩固支撐著拱頂陵墓，尤其若是將底座與尖塔包含在內，這棟主建築高達六十八公尺。一個與此看似毫無關連的宮廷詩人卡里姆，卻在這方面提供了珍貴訊息，他表示，在處理這項挑戰時，最好將採光井外層覆上木頭，內層則填滿橡膠和鐵，而二十世紀的研究也佐證了此一說法。

　　至於由內部與外觀均可見到的高聳雙重圓頂，並不像一般所認為的是使用實心大理石，而是以磚塊為主要材質，再在表面貼上一層白色大理石，磚塊是標準尺寸，當

時的磚頭體積約為十九乘以十二‧五再乘以三公分，或者約略再小一些。在典型的賈汗王時期建築中，厚重石灰泥層內的磚塊會依次鋪設成順磚，但有時也會穿插著出現露頭磚；拱頂則以同心圓方向鋪設磚頭，並使用更為厚實的石灰泥層。這種建築技巧使整個磚石結構不須在內部建造任何挺直牆壁，也能堅固得足以支撐內層圓頂的半球體外殼和聳立於上方的突出圓頂。

　　陵墓建築群內所有附屬建築的主要建材均為磚頭，並在外觀覆上一層紅色砂岩，只有像圓頂這類特殊的建築特徵，才會貼上白色大理石。利用白色大理石與紅色砂岩的色差凸顯兩者的層級差距固然是蒙兀兒帝國建築的一大特色，但是若結合古印度的建築理論，則又出現另一層不平行的複雜含意：在古印度傳統中，白色屬於最高的婆羅門階級，紅色則屬於貴族武士階級的剎帝利，因此蒙兀兒人在此便結合了這兩種顏色與印度種姓階級制度中最高的兩個層級。

　　瑪哈陵的大理石是利用牛車，自馬克拉納市的拉迦斯坦地區運載了四百多公里遠才到達建地；砂岩則是來自勝利城與魯巴斯

上圖：由蒙兀兒石匠在花園走道上所留下的，頗具特色的部分印記。

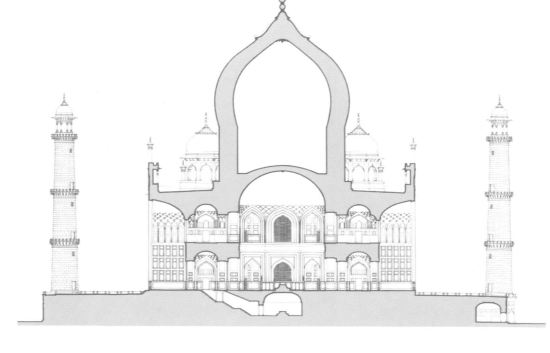

右圖：陵墓的橫面剖析圖，圖中顯示的是雙重圓頂。

的採石場，這兩個地區幾世紀以來也是附近城市建材的主要供應地。

半寶石裝飾

位於中央主廳的泰姬瑪哈和賈汗王的衣冠塚，以及塚上雕繪的自然主義花卉圖案，正是吸引無數觀光客前來參觀的主因，環繞著衣冠塚的圍屏設立於一六四三年，取代了原先塗有金色瓷釉的舊圍屏，這個新圍屏同樣十分珍貴，因為上面施展了與衣冠塚相同的半寶石鑲嵌技巧。

現在我們已能確信蒙兀兒人的鑲嵌裝飾技巧是奠基於其固有傳統，但將硬寶石鑲進大理石表面卻是源自佛羅倫斯。拱門外框上雕飾了細緻的可蘭經文，銘文的工作交由奧敘拉茲‧康負責，他以簡單的石頭鑲工銘刻而成，並選擇耶穌復活日、最後的審判，和信者得永生為主要內容。

完工、成本、未來

陵墓內部和西面入口處的兩份銘文記錄著泰姬瑪哈陵的主結構完成於一六三八／一六三九年，根據史料記載，所有建築群完工於一六

四三年，但花園正門口的銘文卻顯示細部的裝飾工作至少持續到一六四七年才完成。據估計，陵墓的總建築費約為四至五百萬盧比，而最優秀的蒙兀兒石匠每個月薪水卻僅約為九至二十盧比。

泰姬瑪哈陵的主結構維持了三個半世紀之久，但其獨特的飾面、鑲嵌了半寶石且雕飾圖案的大理石和砂岩卻在環境污染、化學藥品清洗、鴿子在內層圓頂築巢等自然因素影響下日漸受損；此外，對觀光客的吸引力也是一大問題，遊客總喜歡在參觀賈汗王的建築傑作時，在牆上刻自己的名字以茲紀念。

基本資料

所有建築群	897.3×300公尺
尚存建築群	561.2×300公尺
陵墓高度	68公尺
內層圓頂高度	24.74公尺
內層圓頂直徑	17.72公尺
上層圓頂內部高度	29.61公尺
花園大門高度	23.07公尺
總勞工數	2萬人左右

賈汗王衣冠塚頂端鑲嵌的半寶石花卉圖案。

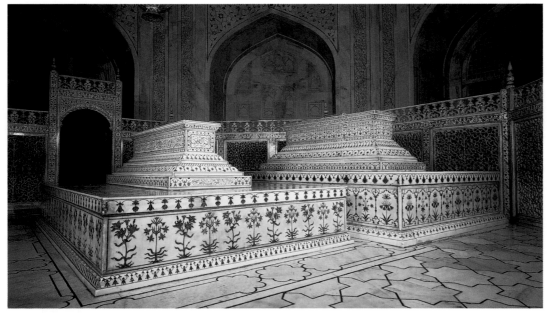

左圖：泰姬瑪哈的衣冠塚上銘刻了她過世的年份，一六三一年；隔壁便是一六六六年才擺置進去的賈汗王衣冠塚；周圍的圍屏上運用半寶石鑲嵌技巧鑲嵌了花卉圖案雕飾。

11 倫敦聖保羅大教堂

時間：一六七五年～一七一一年
地點：英國，倫敦

欲尋找建築之典範，只要環顧四周即可

——列恩之子刻於聖保羅大教堂內，一七二三年

列恩的聖保羅大教堂雖是英國最偉大的巴洛克建築，但若非一六六六年發生的一場倫敦大火，毀了此地原本的中世紀大教堂，且幾乎把整座倫敦城化為廢墟，也不會有聖保羅大教堂的存在。然而列恩對教堂重建計畫的著力點，特別是從一開始就被他列為思考重點的圓頂，在大火之前就已經悄悄啟動了。原本的聖保羅大教堂早就令人憂心忡忡，到了一一六三年，相交的塔樓下方更出現了駭人的警訊，這表示塔樓已經搖搖欲墜。列恩提議把塔樓拆毀，重建一個規模更大的相交，並以圓頂覆蓋，圓頂的尖端則裝飾一個巨大的鍍金鳳梨頂飾；他的提議被接納了。

圓頂是每個建築師的夢想。不過可想而知，這樣的機會畢竟有限。布魯涅斯基在一四二○年蓋了佛羅倫斯大教堂的圓頂。十六世紀晚期米開蘭基羅也以聖彼得大會堂的圓頂繼踵先賢（參見四八頁）。在巴黎，封索瓦・蒙莎的恩典谷教堂，以及勒梅西埃的索爾本大學教堂，也於一六六五年動工興建，當時列恩正在進行畢生唯一的一次異國之旅，很可能親自見識了這兩座教堂施工的過程。

設計的演進

大火過後，原先的方案全部告吹，列恩再度從零開始。此後一直到一七一一年教堂竣工之前，大量的平面圖和繪圖從列恩的事務所流出來，照理說這可以釐清設計的過程，但事實上，有時候正好相反。

教堂設計的演進，分成以下幾個主要的階段：一六七○年，列恩提出了一份出奇樸實的設計——一個用圓頂覆蓋的門廊，和一個很小的長方形教堂。這個設計被認為太過平凡，沒辦法讓人眼睛一亮，於是他又做了其他的設計，有些是採取拉丁十字形的平面，在相交處覆上圓頂，有些則是四臂等長的希臘十字形平面，而且也有一個圓頂，類似博拉曼地為聖彼得大會堂所做的原始設計。

列恩最屬意希臘十字形的平面圖，並且在一六七三年做了一個模型，亦即所謂的「大模型」，希望能獲得贊同。但結果就像聖彼得大會堂一樣，教會主事者堅持要一個比較傳統的平面，中殿要比翼殿的兩臂更長（他們說，「這不像個大教堂」）。不過大模型仍然鮮活地

經過許多的試驗和變更之後才終於定案的聖保羅大教堂平面圖，有傳統的中殿和聖壇。列恩原本屬意的是一個向心式的希臘十字形平面，圓頂的氣勢將更為雄偉。

基本資料

全長	156公尺
翼殿長度	76公尺
中殿寬度	37公尺
包含禮拜堂的西側立面之寬度	55公尺
到欄杆的高度	33公尺
到金迴廊的高度	86公尺
到圓頂上方十字架的高度	110公尺
西側雙塔的高度	68公尺
面積	5,480平方公尺

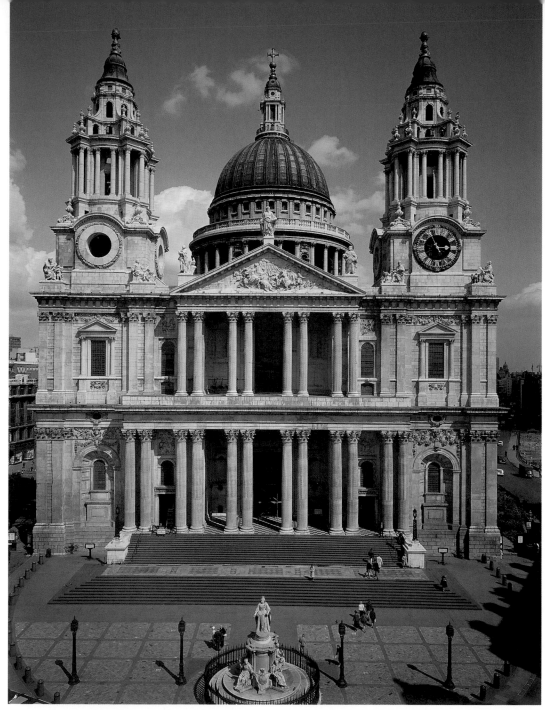

聖保羅大教堂的西側立面屬於最後一個階段的設計。山形牆上刻畫的是聖保羅在前往大馬士革的路上皈依基督教，是柏德一七○六年的作品，這是英國巴洛克式雕刻珍貴的典範，可惜並沒有得到應有的評價。

見證了列恩的想像力，這樣一座建築物應該會比後來建成的教堂更令人激賞：等長的四臂，加上西側開闊的門廊和一個巨大的中央圓頂。四臂交接處不是垂直的邊線，而是弧形的曲線，這是一個極具原創性的作法，不管在英國或是全世界都是絕無僅有的創意。此外，一樓凹形的牆壁連接著圓頂凸起的弧形，如此靈活運用曲線，可說是巴洛克華麗演出的縮影。

接下來的這個階段最叫人看不出個所以來，大模型展現出的專業自信不見了，現在這份設計圖像是詭異的業餘創作。此時列恩又回到了縱長形平面，只不過相交頂上變成是結合了圓頂和尖塔的一座四層高的建築物：球莖狀的底部支撐著以對柱環繞的圓形環形鼓，上面架著一個小圓頂，而最尖端的寶塔狀塔樓，很像他最終爲艦隊街的聖布萊德教堂所蓋的尖塔。這個設計在一六七五年五月得到了皇室委任狀，不過，列恩一直保留可以隨時改變主意的權利。

而且他幾乎馬上就改變了主意，從此以

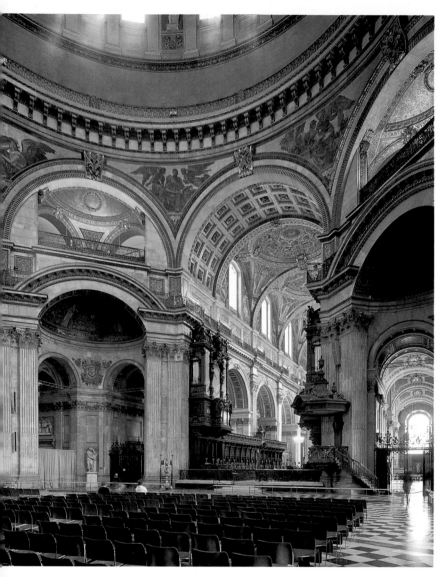

圓頂下的拱，為了維持八個拱均等的印象，列恩把四個對角拱（本圖中央就是其中之一）加以偽裝，讓它們看起來和縱向及橫向的拱同寬。

殿、翼殿和聖壇。在圓頂下方的中殿、翼殿和聖壇交會處，因為去除了四個角落的側廊末段開間，所以一共有八根主要墩柱架著圓頂，不只是四根而已。按照原始的構想以及大模型的示範，八根墩柱之間的拱一律均等，可是到頭來列恩不得不把拱補強，所以對角的拱比縱向和橫向的拱窄小許多。

列恩為了掩蓋這種視覺不一致的感覺，他在斜向的拱上加入了大片的弧形窗或陽台，與縱向及橫向的通道同寬，緊鄰的兩根墩柱表面上的線條也和這些通道完全一樣，在視覺效果上，就像是一圈八個均等的拱。這些對角的拱和下方的平圓拱沒有形成同心拱，自然順理成章地被視為一個缺點。

可想而知，圓頂的這些結構支撐物，是整座大教堂裡最讓列恩頭痛的部分。他用碎石（從舊的聖保羅大教堂搶救下來的建材）打造了八根墩柱，再以波特蘭石做飾面。但是沒多久他就發現這樣的強度還是不夠，只好開始小心翼翼地把墩柱的柱心換成實心的磚石。為了提高安全性，還委請以打造聖壇側廊上華麗的鍛鐵隔屏著稱的鐵匠師傅提卓，打造一條大鐵鍊或稱鐵腰帶，在一七○六年用來束縛圓頂的底座，以免圓頂繃開，而且於次年又加了幾條金屬鍊。

另外一個騙人的高招則和圓頂本身有關。過去的圓頂都是兩個疊在一起，一個是從裡面看到的內部圓頂，一個是從外面看到的外部圓頂，佛羅倫斯大教堂和聖彼得大會堂都是這樣的例子。列恩希望在他的圓頂上再放一個重得出奇的小圓頂，所以又加了一個不管從裡面或外面都看不見的磚錐，從迴廊的標高開始向上隆起，支撐著小圓頂。內部圓頂用的是磚石建築，外部圓頂則是以木材和鉛為材質。

最後，列恩沿著大教堂周圍，在過道牆上方打造了一整片外屏牆，創造出兩層樓高的立面，而不是代表側廊真實高度的單層立面。這樣便完全看不出，其實主要的量體（中殿、翼殿、聖壇）和中世紀的大教堂一樣，是從高窗

後，教堂的進展一帆風順，再也沒有任何曲折。得到皇室委任狀的設計看起來詭譎離奇，如今換成了我們現在所看到的圓頂，精雕細琢的立面也定案了。唯一還沒確定的塔樓和西側立面，一直到一七○○年才成形。

興建聖保羅大教堂

在把想像落實的過程中，列恩遭遇到許多問題，雖然都被他用高明的手法一一解決了，卻也讓他飽受指責，篤信普金原則的十九世紀作家和魯斯金，紛紛指控他「不誠實」。這個平面包含了幾個傳統的元素：兩邊有側廊的中

取得光源，而且（承襲同樣的傳統）是用飛扶壁來支撐拱頂。從教堂內部看不出這一點，也沒有幾個訪客能從教堂的外觀察覺出來；唯一的方式是在高處鳥瞰。列恩所要的效果，正是在視覺上為高聳的圓頂提供一個實心的底座，在結構上為圓頂的推力增加額外的支撐。

這三個巧妙的裝置全都奏效了，這些設計讓聖保羅大教堂增色不少，但也讓普金有藉口揶揄說：「整座建築物有一半是拿來隱藏另外一半的。」

教堂最後完工的部分是西側立面。有證據顯示列恩本來想在門廊上用巨大的愛奧尼克柱式，但找到的石材在長度上都不足以跨越這樣的柱距。西側的雙塔反映出受到義大利巴洛克風格的影響（布羅米尼在羅馬的聖阿尼格斯教堂），工程末期的其他特徵也頗有巴洛克之風，例如翼殿的末端，顯示設計者很熟悉由柯托納設計同樣位在羅馬的和平聖馬利亞教堂。這可能是列恩個人（從雕刻出發的）品味的發展，也可能是旗下後輩的貢獻。在他手下的許多繪圖員當中，有些和郝克斯摩爾一樣，本身就是建築師，不過此時繪圖員所扮演的角色還沒有固定下來。

列恩是一位設計師，不是石匠師傅。他集合了一個龐大而且非常專業的團隊，來執行興建工程。在聖保羅大教堂將近四十年的施工期間，一共雇用了十四位承包商。他們從波特蘭的採石場到現場最後的細部裝飾，監督工程的每一個步驟。根據記載，在工程吃緊的那一年（一六九四年），除了木匠、水管工、石刻匠和泥水匠以外，還動用了六十四位石匠師傅。在眾多雕刻師當中，最引人矚目的是吉本斯，他和皮爾斯共同負責教堂外部的石雕，只見逗趣的普智天使從簷壁和窗框探出頭來，而詩歌席上的木雕也是這兩人的作品。

列恩晚年的際遇淒涼，還被撤銷了督察主任的職務。聖保羅大教堂委員會最後的幾個決定之一，就是沿牆壁的頂上加裝欄杆，完全違背了列恩的意思。「女人」，他語帶嘲諷地說，「少了邊飾就沒什麼看頭。」

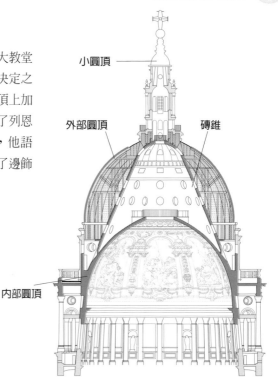

小圓頂

外部圓頂　　　磚錐

內部圓頂

列恩的三個圓頂：外部圓頂沒有承重裝置；看不見的磚錐支撐著小圓頂；教堂內部看到的是內部圓頂。

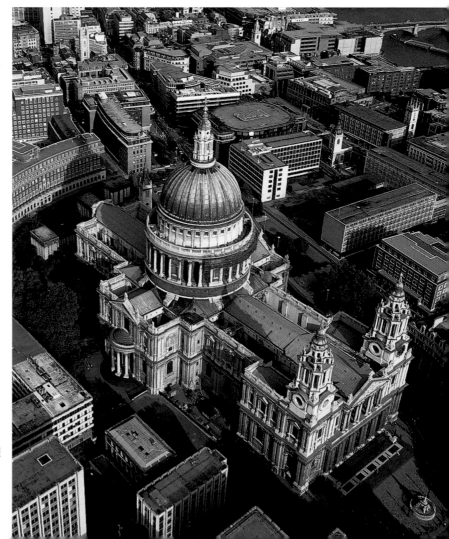

右圖：從高處鳥瞰（列恩從來沒料到可以這樣看），掩蓋飛扶壁的外屏牆實在非常礙眼。

12 巴黎萬神殿

時間：一七五七～一七九○年

地點：法國，巴黎

> 聖潔娜維耶修道院將結合哥德式建築結構的輕盈，和希臘建築的純粹。
>
> ——蘇弗洛的助手及繼任者宏德雷表示，這是蘇弗洛說的話

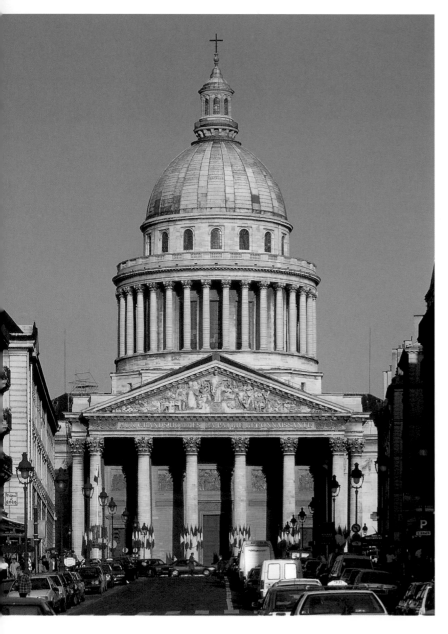

萬神殿最早的名稱是聖潔娜維耶修道院，它帶給每位訪客的印象是輕盈、優雅、精緻，而且空間布局複雜的綜合體，完全沒有新古典主義一貫的沈重感。這樣的印象並非無中生有；萬神殿的設計師蘇弗洛非常嚮往哥德式建築，在設計聖潔娜維耶修道院之初，他揚棄了直接承重的支撐物，而想運用哥德式獨特的力的平衡系統，興建一座具有古典風格的教堂。不過必須聲明一點，一般觀眾根本看不出哥德式建築的痕跡，因為每個細節都是經過費心營造的古典風格。

蘇弗洛的圓頂清楚地說明了他對列恩的聖保羅大教堂（參見六二頁）瞭若指掌，而且他也和列恩一樣，利用了隱藏式的飛扶壁。其實也唯有先瞭解蘇弗洛的理論，才能真正欣賞這座建築物的哥德式特色。

興建計畫的演進

這座教堂從一七四四年開始籌畫，當時法王路易十五大病初癒，發願要為巴黎的守護者聖潔娜維耶修葺一座宏偉的教堂。到了一七五七年，當時的皇家建築監督，也就是在五年前任命蘇弗洛為巴黎皇家建築監督的馬里尼，接受了他這位門生提出的設計案。蘇弗洛與博拉曼地、米開蘭基羅以及列恩一樣，都提出了一

萬神殿宏偉的西側立面和小圓頂。萬神殿原本是聖潔娜維耶修道院，免不了讓人想拿來和羅馬的聖彼得大會堂及倫敦的聖保羅大教堂比較一番。

基本資料

長度	110公尺
寬度	83公尺
高度	92公尺
建材	石材、鐵繫杆

個向心式平面設計,但無可避免地蘇弗洛也和這些前輩一樣,必須把中殿拉長做成一個縱長形平面。

蘇弗洛再度啓用哥德式的建築技術,展開了教堂內部的空間,以連續的一整排獨立圓柱,頂著上面的屋頂和小圓頂。只要仔細檢視頭頂的圓頂、拱頂和扶壁,即能看出他如何不著痕跡地把重力直接轉移到內部圓柱上。

不管怎麼說,宏偉的小圓頂少不了一套比較精緻的拱和弧三角,把龐大的重力轉移到翼殿的角柱和圓柱上;至於隱藏在石欄內側的建築物是怎麼一回事,則必須先分析教堂的平面才能弄清楚。特別是在翼殿的部分,拱頂、弧三角和圓柱混合在一起,這種「猶如哥德式」的細膩交融,讓上層結構在視覺上顯得非常開闊,也讓兩邊的側廊暢通無阻,一座洋溢著古典氣息的建築物裡竟然出現側廊,的確是非常難得。

演進與革命

聖潔娜維耶修道院拖拖拉拉地蓋了好多年。一七八○年,蘇弗洛過世時,只蓋到圓頂的環形鼓而已(後來終於在一七九○年宣告竣工)。蘇弗洛過世之後,整個設計又必須做大幅度的改變。就如同聖彼得大會堂及聖保羅大教堂一樣,後來發現到支撐圓頂的角柱承重力不足,必須加以補強,於是在蘇弗洛原本要做開放式拱的地方,築起補強支撐力的實心牆,把原本的開放空間填滿,嚴重破壞了蘇弗洛打造一座輕盈建築物的理想。此外還有一項改變也產生了同樣不幸的結果,法國大革命爆發以後,教堂被改爲世俗建築,成爲法國英雄的公

共紀念堂,一直到現在依然如此。

法國的建築師、修復者兼作家杜克,曾經引用蘇弗洛的聖潔娜維耶修道院(以及波維的哥德式大教堂)來說明結構系統的比例只能放大到某個程度,再接下去就會倒塌,他指出,樓層平面的表面積是以二次方增加,而結構的重量則是以三次方增加。建築結構使用鐵系統是二十世紀初發展的鋼筋混凝土的前身,相信不久建築師和施工人員即能擺脫這個障礙。

在十九世紀期間,這一座建築物一下子作爲世俗用途,一下子又改作爲公共建築,最後在一八五五年改稱爲萬神殿,並爲法國作家雨果舉辦國家葬禮。翼殿甚至舉辦過傅科擺的公開示範,以實物說明地球如何轉動,現今在原地展示的是傅科擺的複製品。

萬神殿的地窖安放著居禮夫婦、伏爾泰和盧梭等人的遺體。這裡最後一位入殮的名人是法國反抗運動的英雄、作家兼文化部長——馬爾羅,一九九六年時,由席哈克總統下令在此安葬。

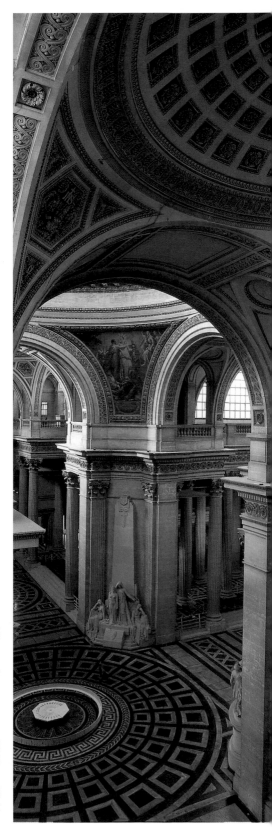

出奇輕盈的古典式內部,用拱頂和弧三角把結構負載分散到看得見的圓柱和看不見的飛扶壁上。後來發現墩柱不堪重任,只好築起補強支撐力的實心牆,把原本的開放空間填滿。

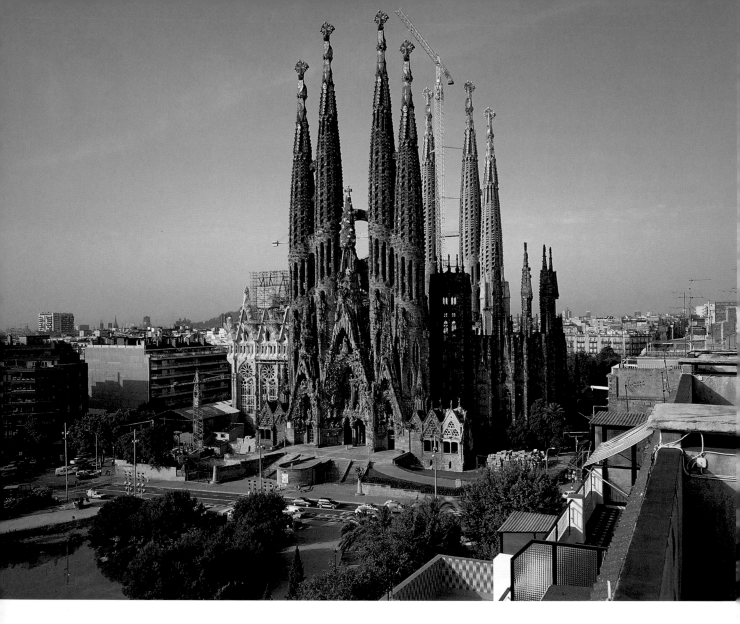

上圖：目前聖家堂的東側立面。耶穌誕生立面和後龕的牆壁都在高第生前完成；中殿（左）正在興建中。

右頁圖：聖家堂多色彩的塔頂。耶穌誕生立面中央部分頂端的柏樹，象徵天主教會。

占據巴塞隆納天際線最主要的位置。認識到這個宗教上的動機，也明白高第認爲建築乃是仿效自然的概念，才能真正瞭解這棟建築物奧秘

的宗教象徵。

平面與象徵

教堂努力向上升，不時讓人聯想到一座山，有時還會被人比喻爲蒙特色拉特島，這是巴塞隆納附近的一座岩層山，也是一個宗教聖堂的所在地。聖家堂最高的尖頂將會是一個巨大的小圓頂或圓頂，預計完成後將有一百七十公尺高。周圍則是四座一百三十公尺高的尖塔，代表四位福音傳道者，目前沒有任何一座是蓋好的。

第五座尖塔將有一百四十公尺高，位在教堂的後龕上方，代表著聖母馬利亞。這個垂直主題的最後一部分，是東、西、南側每個立面

基本資料	
外部最大高度（計畫中）	170公尺
內部長度	90公尺
最大寬度（交會區）	60公尺
主要中殿寬度	45公尺
中殿高度	
中央	45公尺
側面	30公尺

的四座塔。儘管還沒有全部完成，這十二座塔分別代表十二位使徒，各有一百公尺高。在筆者撰寫本文時，已經完成了其中八座。

東側的立面迎向日出，代表耶穌誕生，西側立面正對日落，以天國榮耀為主題。教堂內部設計得像一座森林，宛如樹木的圓柱，到了某個高度就分枝開叉，支撐著上面的星形幾何網絡所構成的拱頂。

高第在一八九〇年製作了整個計畫的總平面圖。一八九二年開始興建耶穌誕生立面，這也是唯一由高第親自督導完成的立面。在高第過世之前，他已經完成了耶穌受難立面和中殿的詳細平面圖，以及整個教堂建築群的象徵和圖像計畫。這個工程的主要參考資料是比例尺分別為一比十和一比二十五的模型，由於聖家堂在西班牙內戰期間遭到劫掠，模型也在一九三六年被毀，不過後來又重建了。從一九三六至一九五二年，興建的工程一度中斷；等到再度動工時，仍是以盡量符合高第的平面圖為目標，只不過隨著時代的進步已經可以引進混凝土之類的新技術和新建材。

在此同時，不乏有人提出反對聖家堂繼續興建的觀點，而這個計畫的正當性也經常受到質疑，無論是在宗教上：一座巨大的教堂對現代世界來說，有什麼樣的意義？或在美學上應該以高第極度個人化的風格繼續興建，還是須融入新的建築語言？

由於聖家堂的贊助者希望完全靠捐款和私人的遺贈來興建教堂，使得工程進度時快時慢。一九七六年，耶穌受難立面和這一面的四座塔蓋好了，雕刻家蘇比拉契司從一九八六年開始進行這個立面的雕刻裝飾。二〇〇二年，教堂正蓋到中殿，有些部分的屋頂已經蓋好了。至於聖家堂將會在何年何月竣工揭幕，從來沒有人敢說定。

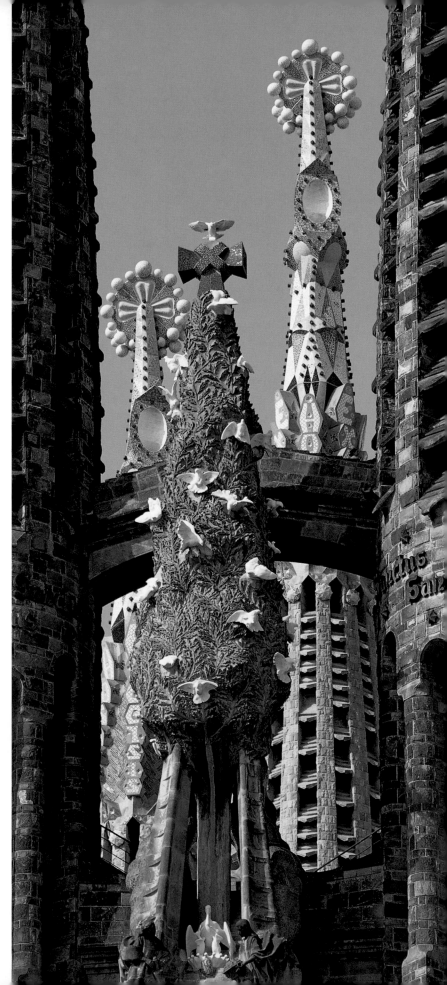

14 廊香教堂

時間：一九五○～一九五四年

地點：法國，佛日，廊香

一個深刻沈思和冥想的容器……

——科比意

對於造訪過廊香教堂的人而言，任何一種文字和意象的結合，都比不上這棟建築物所喚起的那種神奇的感覺，和靈魂的激情。教堂雖然樸實，但別樹一格，綜合了科比意後二次世界大戰時期的建築所呈現出的許多影響，其中流露出的一股對建築基地的敏銳感受，遠不如科比意的許多較爲淺顯易懂的都市建築物那麼明顯。

此外，多明尼克教派的古托利爾神父也努力說服其他神職人員，藉著委託第一流的現代藝術家和建築師，以達到對教會藝術賦予新生命的目的，而位於法國佛日的廊香教堂就是最了不起的證明，而這一點也是廊香教堂不容忽略的一大特色。

古托利爾神父原先已經委託馬諦斯裝潢凡斯的聖保羅、一座多明尼克教派禮拜堂；因爲久仰科比意的建築，便建議貝爾福教區委託這位建築師，重建在第二次世界大戰中毀損的廊香教堂。

科比意雖然號稱是一位美學主義者，對自己造訪過的許多宗教建築所創造出來的空間，卻有非常敏銳的感受，於是就接受了這份委託。古托利爾神父後來還請科比意設計里昂附近，規模更加龐大的圖雷德修道院。

環境

廊香教堂的基地位在居高臨下的小山頂上，距離科比意土生土長的侏羅山脈不遠，最早占據此地的是太陽神的信徒，後來又落到了羅馬人手裡，一直到中世紀，這裡才成爲聖母馬利亞的朝聖堂。科比意可說是立刻對這個地點一見鍾情，並且逐漸決定了教堂的大致形狀，再由助理麥松尼耶做更進一步的修飾和細部設計。

麥松尼耶帶著一小隊工作人員，遵照科比意本人下達的頻繁指示，整座教堂大部分是用手工打造起來的。廊香教堂的興建是一種自然流瀉的即興演出，宛如雕刻的製作過程，反而

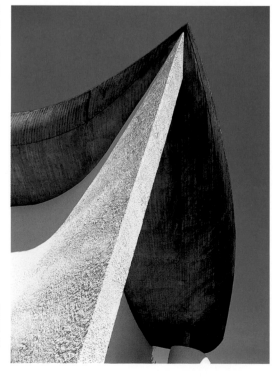

右圖：粗糙的灰色混凝土屋頂盤旋在各式各樣的白牆表面上，讚頌著科比意對光和質地運用自如的高明手法。

右頁上圖：日光照射著廊香教堂豐富的形狀，記錄著每日時間的推移。

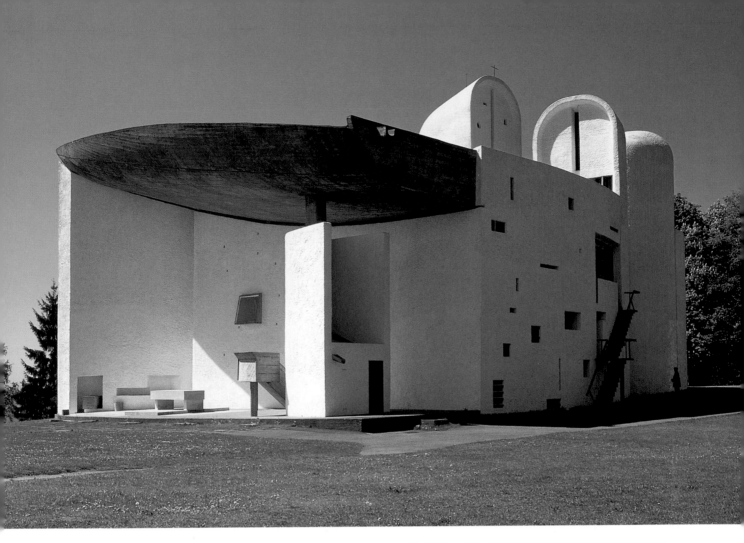

41/1/57

不像是一件在動工前，多半已經預先決定了的
建築作品。

　　遠觀廊香教堂，彷彿是在山丘頂上拔地而
起一般。如果從山下的村落慢慢走近，看著教
堂如雕塑般的形狀逐漸顯現，確實令人嘆爲觀
止；訪客無時無刻皆能感受到一股發現和驚喜
的強烈震撼。像這樣戲劇性及和諧感兼具，其
背後的原因自然相當複雜，不過答案應該是，

由建築師在設計每一個細節時的細膩和講究所
引發的。

　　以人類尺寸的倍數爲單位所構成的比例
尺，再應用科比意發展出來的黃金分割，以這
樣的模矩制形成的整體比例、鋪地樣板、窗戶
尺寸和間距等所有的尺度，自然會非常和諧。
而且凹與凸的形狀、粗與細的質地，其間的變
化循序漸進，細膩講究，更維持了這種令人眼

科比意剛開始畫的
草圖，清楚顯示出
教堂最後的造型。

基本資料

中殿	
長度	25公尺
寬度	13公尺
祭壇牆壁最高點的高度	10公尺
半圓頂的高度	15和20公尺
建材	鋼筋混凝土、磚石
	填充、噴布混凝土

的變化，顯得更為絢爛。

　　一般人都以為廊香教堂屋頂的靈感是來自建築師所欣賞的鱟的形狀，其實這個看似巨大的混凝土屋頂，只是一片輕盈的混凝土薄殼，讓人聯想到飛機機翼的橫切面。後者的類比似乎很貼切，因為屋頂確實是「懸浮」在東側和南側的立面之上。屋頂下面的支撐物小之又小，由於被陰影遮住了，從外面根本看不見，至於教堂內部，因為牆壁和屋頂的接合處透進了長條狀的耀眼光芒，還是看不見這些小支柱，感覺就像是巨大的屋頂正盤旋在獨立的牆

前一亮的發現感。

結構

　　三面弧形的牆壁達到了雙重目的：創造出具有優美雕塑線條的外部及內部空間，同時又讓整座教堂有了結構穩定性，這樣一來，屋頂和教堂的三座塔便不需要什麼外力支撐。三面結構牆完全是由混凝土鑲板和磚石填充而成（石塊是原禮拜堂留下的），然後覆上鐵絲網，再以混凝土噴塗其上。每一面牆壁採用的表面質地都不一樣，讓教堂的光線在白天不同時刻

廊香教堂的剖視圖解。重建於舊禮拜堂原址，一尊聖母馬利亞的古雕像供奉在壁龕裡，不論裡外都能看見。

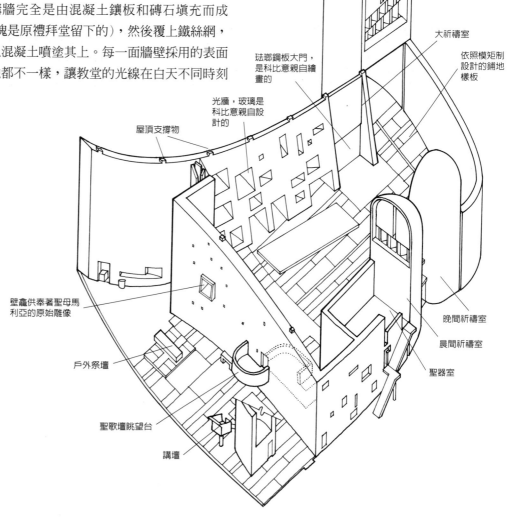

大祈禱室

依照模矩制設計的鋪地樣板

琺瑯鋼板大門，是科比意親自繪畫的

光牆，玻璃是科比意親自設計的

屋頂支撐物

壁龕供奉著聖母馬利亞的原始雕像

晚間祈禱室

晨間祈禱室

聖器室

戶外祭壇

聖歌壇眺望台

講壇

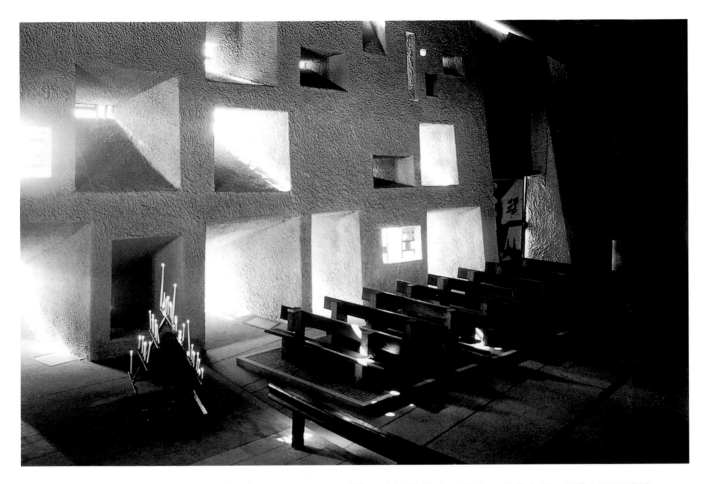

壁上。科比意在設計圖雷德修道院時，也運用了同樣的建築細節。

東側立面有一座戶外的祭壇、講壇和詩歌壇，挨在向外突出的屋頂下，好爲蜂擁而來的朝聖信眾舉行禮拜；地平面的坡度讓東側草坪的輪廓像個圓形露天劇場。供奉聖母馬利亞古雕像的壁龕，無論是從教堂的內部或外部都能看見。

教堂的南側是一面非常別致的光牆，這面沈重水泥牆的厚度是一·五至四·五公尺，平面呈曲線形，截面逐漸細薄。灰泥的石牆開了一個個照模矩制決定尺寸的窗口，嵌上科比意設計的彩色玻璃。南側供人列隊行進的琺瑯鋼板大門，也是他親手畫的。

光的交響樂

訪客很快就發現，這座建築物也是一個巨大的日晷儀，大量的質地、稜邊、形狀和凹洞，正確地記錄了時間的推移。太陽的光線好不容易才跨過東南方「船首」的尖銳稜邊，轉移到南側的光牆上，感覺就像一生一世那麼久。從黎明到黃昏，這座建築物的外形和特質不斷變化，無時無刻不是訪客目光的焦點。

光和影的絢爛表演一直延伸到室內，方位不同的光塔創造出多變的氣氛，決定了三間祈禱室裡每一間適當的使用時間。粗糙、百葉版痕的混凝土屋頂、平滑的石塊地板、粗削木材製作的長椅，以及琺瑯鋼板大門，聯合打造出建材和質地極富特色的風貌。

懸浮的屋頂、光牆和曲線表面產生的豐富音響效果，三者合而爲一，讓教堂的環境變得豐富、私密，而且非常現代，證明了科比意和古托利爾神父的直覺果然是對的。

光牆上的開口和室內所有的陳設，都依照建築師的尺度模矩系統化。彩色的玻璃也是科比意設計的。

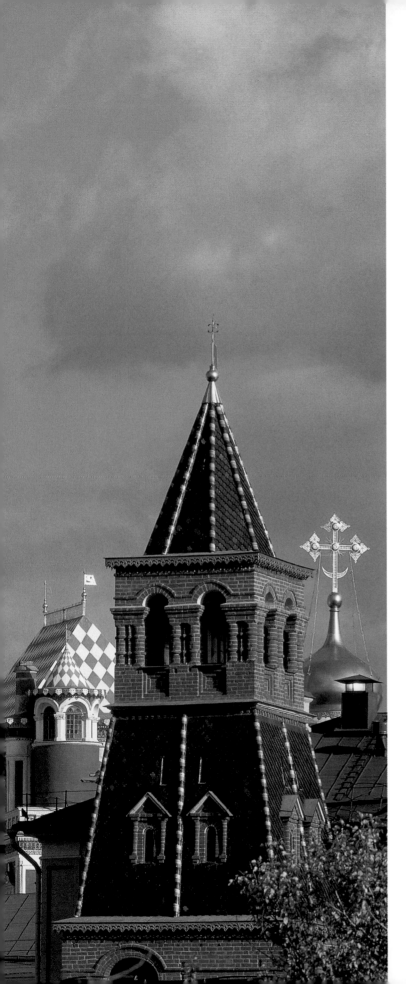

宮殿與城堡

　　每當統治者與當前的政治體制面臨傾倒的命運時，宮殿或堡壘的大門或城牆也因為目標顯著，而常成為群眾抗議的標的物；在所有相關事件的描述中，尤以蘇維埃導演愛森斯坦將一九一七年發生於聖彼得堡冬宮的大騷動重新搬上舞台，最令人難以忘懷，儘管他的敘述並不完全符合史實。

　　一般都認為各大宮殿自十七世紀以來便具有統一的建築結構，並且以其規模與尊貴性著稱，這種看法也並非偶然，畢竟除了派遣勒琴斯爵士前去印度尋找合適建地並為次大陸建立新首都之外，還會有其他更好的方式可為英國國王塑造及建立具體形象，並維繫英國在印度的殖民霸權嗎？總督官邸雖是這個新都的核心所在，卻無法歸類於地方性的建築，而是一棟不折不扣的宮殿，並且不論在規模與奢華程度方面，均可媲美路易十四在三世紀前所興建的凡爾賽宮。

　　勒琴斯爵士透過建築結合了印度的新統治者和曾統御相同土地的舊王朝；俄國女皇伊莉莎白位於聖彼得堡的第四冬宮也有類似的作用，由於興建冬宮最主要還是為了能在七年戰爭的高峰期間建立女皇的威望，因此也無暇顧及國家的資金問題；至於北京的紫禁城則是為了因應明朝時的遷都之舉，而必須同時兼顧宮殿與行政管理需求，使整座紫禁城共有八百棟獨立建築物，容納九千多間房間，並且動員了百萬人力才得以完工。

克里姆林宮是莫斯科核心的護城堡壘，其中包括統治者的住所、大教堂、行政大樓、修道院和一些小教堂。

巴伐利亞的新天鵝堡完全依據建造者路德維希二世的願景而建，其目的與其他城堡不同，並不是為了展現建造者的政治權力與財富，卻是為了能讓他遺世獨立。

此外，有些王族居所，例如鄂圖曼國王麥和密二世在伊斯坦堡的托普卡比皇宮，嚴格說來只是附屬建築，因為它是基於國家與國王的私人用途考量，才以有機結構方式所增建的建築群，就個別建築物而言，或許顯得宏偉，但幾乎無法符合總體規畫的標準，也缺乏一貫的設計概念；莫斯科的克里姆林宮是聘請義大利的專家前來監造，最初只是一座防衛性堡壘，之後加添了精緻古典主義建築的式樣，最後則是不再那麼考究的史達林時期建築。

另一方面，宮殿也可能僅作為私人之用，是統治者與隨從人員的避暑勝地，或國王接見外國使者的處所，巴伐利亞國王路德維希就希望能在夢幻般的新天鵝堡建立一個逃避現實的安全避難所。

在建物的興建過程中，統治者常對工程抱持著莫大的興趣。蘇丹穆罕默德一世在一二三八年時，就騎著馬在安達魯西亞的格拉納達上方，找到了阿爾罕布拉宮的興建地；西班牙國王菲力普二世也欽點了艾斯科里爾皇宮的龐大建築群建造地點；距離馬德里西北方大約五十公里的皇宮，其規模幾乎相當於一個城鎮，高聳於瓜達拉馬山的南面坡地上；另外，可能是世界第一位媒體巨擘的赫士特則頗具先見之明的，選擇將他的娛樂大宅建在加州海岸線上、聖西蒙附近的僻靜場所，這裡是他小時候曾與父母一起露營的地方，他的建築師摩根二十八年來，每個週末都必須前往赫士特那一座從未完成的豪華宅邸，設計並監督那項永遠有新發展的建築工程。

根據定義，皇家宮殿或城堡在興建過程的任何時間點上，建築師都只會有一個客戶，而且可能會對建築師下達強硬命令，要求建築師必須設計許多大小與重要性各異的房間，例如奧地利皇帝利奧波德一世的「御用建築師」埃爾拉赫在設計坐落於維也納附近的美泉宮時，在處理一千四百多間房間之餘，還必須顧及最關鍵的建築設計理念：這是神聖羅馬帝國皇帝的理想居所；為菲力普二世設計艾斯科里爾皇宮的建築師包提斯塔，則試圖在皇帝的各式要求中力求平衡，因為除了最主要的陵墓功能外，建物內還必須包括一座大型修道院、國王的居所、藏書豐富的圖書館、可提煉成草藥的植物、室內運動專用的長廊、醫院、療養設備，和一所可教導並討論宗教問題的學院等，這些建築設備全須納入一棟採用維特魯維亞原則的樸實建築中。

另一方面，西藏的布達拉宮則是倚山而立，俯視著拉薩市，雖然建築物會隨著時間更迭而有所增建或是與變更，但其傳統建材和興建技術卻使增修過程顯得較為簡單，雖然這裡的建築物幾乎無法展現建築新技，但也有人認為，若在地的傳統方法已經可以修築出如此完美的建築典範，是否採行新的建築法便已無關緊要了。

阿爾罕布拉宮

時間：一二三八～一五二七年

地點：西班牙，安達魯西亞，格拉納達

> 它既為堡壘又是行宮，是座富麗堂皇的宮殿，屋頂、地板、四面牆之間，灰泥
> 與磁磚之間，在在令人驚豔，那弧形木頂更是超凡入聖。
>
> ——埃爾葉亞巴，一三三三～一三四九年

伊比利亞半島位於中世紀回教世界的西端，艾爾安達魯斯便是回教在半島上的領地，而格拉納達的奈斯爾王朝則是艾爾安達魯斯最後的據點。隨著圖羅沙的那維斯城戰役（一二一二年）這決定性一役之後，基督教入侵了艾爾安達魯斯的許多大城市，例如，曾經是哈里發（譯註）轄區的首都哥多巴便淪陷於 二三六年，而賽維爾也於一二四八年宣告不保，唯有格拉納達上的小王國仍保有自治權，原因是奈斯爾王朝的創建人穆罕默德一世（一二三二～一二七二年）宣布自己為卡斯提亞王的家臣。格拉納達王國直到一四九二年才被賜予天主教君主名號的亞拉岡國王斐迪南和卡斯提亞女王伊莎貝拉夫婦所征服。同年也發現了美洲大陸，從此標示著西班牙結束了「收復國土運動」（the Reconquista），並開始掠奪新世界。

確立回教文化

阿爾罕布拉宮無疑是奈斯爾王朝蘇丹的最大成就，皇宮的設計充分展現出回教文明中的文化、品味與高雅，這種對於回教身分的確信與格拉納達王國深知自身缺失有密切的關係，或許正因如此，整個阿爾罕布拉宮均瀰漫著一股懷舊、幻想與詩意般的氣氛。而大量啟用詩句裝飾各個房間與空間便是此宮殿的一大特色，有些詩句還是由一些偉大的宮廷詩人，如埃爾葉亞巴（一二七四～一二四九年）、雅堤和贊拉克等人所寫。

另一方面，皇宮的建築結構也可看出「回

從北方角度俯瞰阿爾罕布拉宮視圖，高聳直立的格馬雷斯塔後方即是查理五世宮。

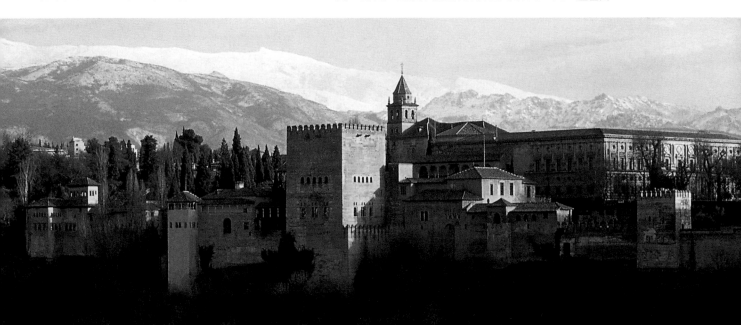

右頁圖：柱廊內部的著名獅苑。貫穿縱橫軸的水道交會於中央的噴泉，而噴泉四周環繞著十二隻石獅像，令人回想起古伊比利亞時期的雕像。

下圖：傑奈拉利菲宮廷花園。附設有噴泉的水道貫穿中央，兩旁栽種了香桃木、柑橘樹、柏樹、玫瑰，及其他開花植物。

苑）採長方形走向，與一個南北走向的水池交會；位於獅宮內的獅苑則有著更為複雜與精細的設計，獅苑周圍環繞著一列柱廊，廊內總共有一百二十四根大理石柱，中心便是著名的石獅噴泉，而貫穿中央的水道以及沿著縱軸和橫軸所配置的四個房間，更強調出獅苑的十字形結構。

阿爾罕布拉宮圍牆之外不遠處是，外表像一座鄉村別墅的傑奈拉利菲宮廷花園，是由穆罕默德二世（一二七二～一三〇二年）所建，並以其花園聞名，因為整個設計完全反映了回教花園的典型特徵。

後續發展

在十五世紀的多數時間裡，亦即從穆罕默德五世統治時期至基督教入侵為止，阿爾罕布拉宮大致維持著十四世紀時的結構，並未出現任何大變動，但自一四九二年起，西班牙統治

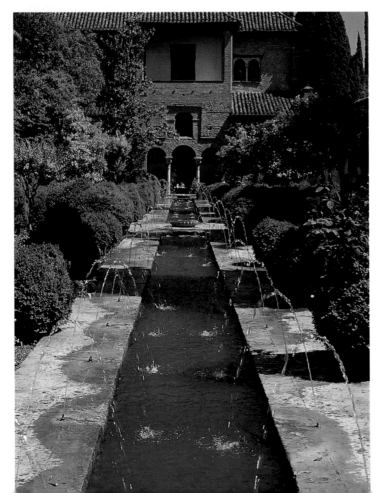

者便在格拉納達開始了一連串具象徵與政治意涵的變更，皇帝查理五世甚至在阿爾罕布拉宮的城牆上留下印記，他最主要的建設是查理五世宮，這座宮殿是由建築師曼丘卡設計（一五二七年），為一座具古典主義風格的建築，適度的裝飾與幾何構造（方形廣場中內含環形廣場）明顯呈現了回教與基督教的迥異風格。但查理五世從未住過此處，而且在他統治之後也未增加任何新建築，僅從事過整修、維修和拆除等工作。

由於浪漫主義時期的藝術家，特別是英國藝術家，重新發現了阿爾罕布拉宮，才使十九世紀的西方世界再次注意到這座宮殿，進而將它理想化，並轉換成一座充滿異國情調與感官氣氛的神話般處所，這種形象不僅反映在羅伯特與路易斯的藝術作品上，夏多布里昂和戈帝耶引人共鳴的文學作品上也可見到同樣的形象，厄文更寫出《征服格拉納達》（*Conquest of Granada*，一八二九年）與《阿爾罕布拉宮故事集》（*Tales of the Alhambra*，一八三二年）兩部作品，另一位對復興回教藝術有重大貢獻的人則是瓊斯，其作品為《阿爾罕布拉宮的平面圖、立視圖、剖面圖，以及細部詳圖》（*Plans, Elevations, Sections and Details of the Alhambra*，一八四二～一八四五年）。自十九世紀起，阿爾罕布拉宮已成為一大觀光景點，並於一九八四年與傑奈拉利菲宮廷花園一同列入聯合國教科文組織世界遺產名單中。

阿爾罕布拉宮的奇觀並不在於雄偉壯麗或富麗堂皇的建築結構，也不是因為宮殿在不同時代的建構、解構、重建下，而出現了風格不一的建物構造；它的魅力主要來自細緻非凡的裝飾，尤其更巧妙運用了對稱法與建築知識，融合了自然與建築，使水與植物不論在任何角落，均能扮演一個既靈活又和諧的角色。

譯注：哈里發為回教先知穆罕默德的繼承人

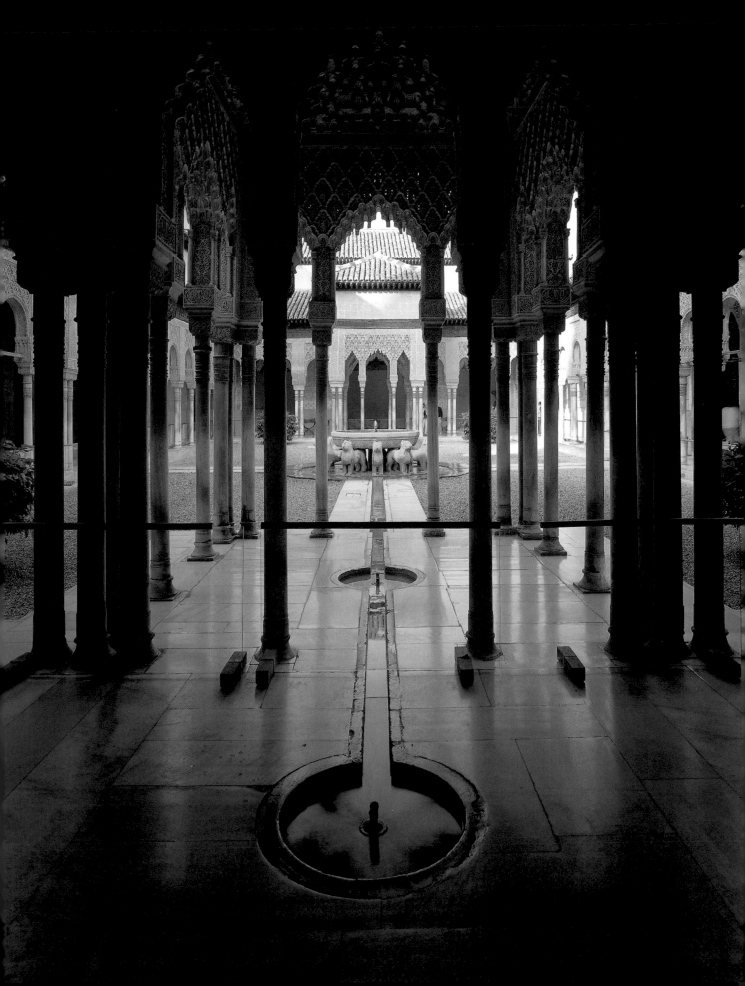

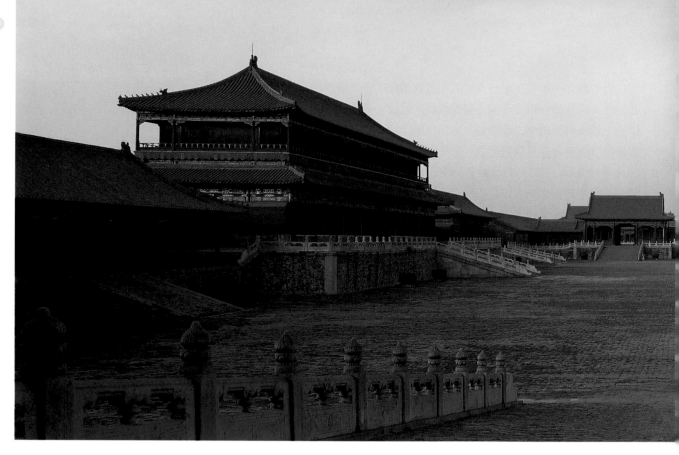

越過一片寬廣的空地後，便可以見到太和殿矗立於兩道階梯的頂端，階梯中央的斜坡上雕有龍形圖案，唯有皇帝的御駕能夠經過此坡。

台上的三座大殿所組成，是舉行各種軍事與非軍事大典，以及皇帝召見文武百官的場所；內宮主要包括立於單階大理石平台上的三座宮殿，主要為皇室成員的住所，以及其他同樣為皇室家族所準備，但是比較不正式的居住所，此外還包括有倉庫、書房、花園與皇室祭祀用的殿堂等等。

城內的水流則是將西北方池子內的水導向南方的建築群，引入建築群的水道上方則建有幾座美麗雕飾的大理石橋；寬闊的壕溝與厚實填塞的磚土牆，連同東西南北四個方位基點上的拱形大門與四個角落上高聳的瞭望塔，共同護衛著紫禁城。

當觀光客由南朝北移動時，四周的開闊空間更凸顯出紫禁城的雄偉建築，而側邊的低矮建築則強調出皇帝理政的三大殿的華麗程度，其中首座大殿是太和殿，也是建築群中規模最大、最具威嚴的宮殿，總面積達兩千七百三十平方公尺，大約有九座網球場大，建物寬六十四公尺、深三十七公尺；此外，無論在規模、外形、裝飾、配備等各方面的設計，在在強化

了權威感，使皇帝在舉行登基、大婚、成人禮、宣布科舉考試結果、召見新任命官員等各式各樣的大典儀式時，均能夠展現至高無上的氣勢。

太和殿在明朝（一三六八～一六四四年）時主要用於三種節慶：新年、皇帝壽辰、冬至。在特殊節慶時，會有多達十萬人湧進太和殿的庭院，這些人包括全副武裝的護衛與眾多宮廷樂師，此時空氣中會因為大型三足鼎內焚燒著清香，而縈繞著一股濃濃的焚香味；在太和殿後方，也就是位於三大殿中間的是中和殿，主要作為大典前各項準備工作的進行場所；至於最後一個行政場所則是保和殿，除了作為籌畫各種宴會的處所外，也是科舉考試的應試地點，倘若考生能通過考試，便能在官場上謀得一職。

保和殿的門口有兩格階梯，階梯中央是一處斜坡道，上面雕刻有九條龍在祥雲中追捕珍珠的圖樣，而被扛坐在龍椅上的皇帝便會經過這個權勢與好運的象徵。

斜坡道是以鳳山的大理石雕刻而成，大約

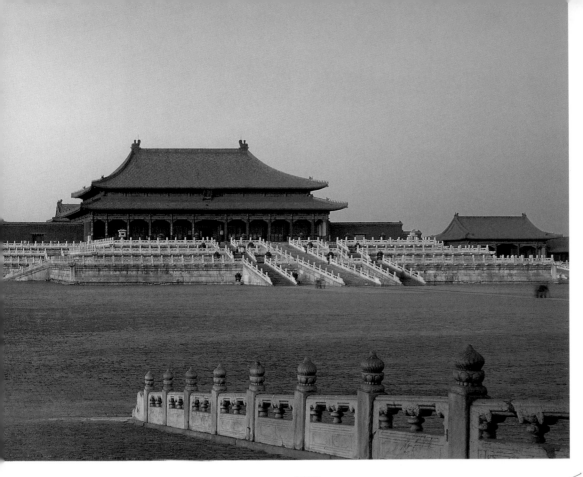

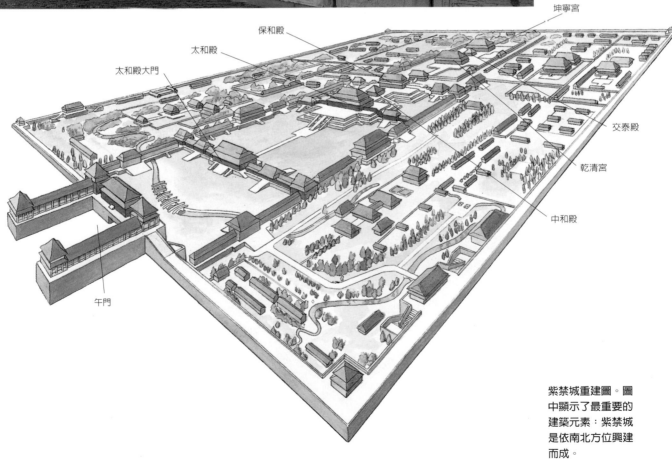

坤寧宮

保和殿

太和殿

太和殿大門

交泰殿

乾清宮

中和殿

午門

紫禁城重建圖。圖
中顯示了最重要的
建築元素：紫禁城
是依南北方位興建
而成。

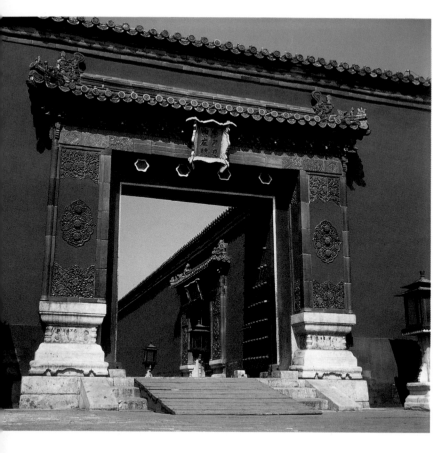

上圖：以彩色花磚裝飾的大門，門上的名稱是以漢文和滿文書寫而成。

有兩百到兩百五十公噸重，整個安置工程顯現了皇帝與建築團隊可利用的資源相當豐富：兩萬人花了二十八天，拖運了四十八公里之遙，才使這塊大理石就定位。有學者認為，當時的工匠是利用冬天時，潑水將道路凍結成冰道之後，才沿路將石頭拖滑至紫禁城。

位在皇帝理政用的三大殿後方的是三座內宮。頭一座為乾清宮，也是明朝皇帝的住所。一五四二年時，不得民心的暴君嘉靖皇帝（在位期間一五二二～一五六六年）就是在此處遇刺但是並未身亡。當時一群嬪妃試圖將他絞死，卻因為不擅長打繩結而告失敗，事後又遭出賣而被全數處死。

第二座是交泰殿，主要作為皇帝生日時接受嬪妃與皇女祝壽的地方，另外，交泰殿還存放了自一七四六年以來，歷代皇帝使用過的二十五個御璽。

最後是坤寧宮，也是明朝皇后的寢宮，滿清軍隊進入紫禁城後，明朝最後一個皇后便在此處自殺身亡。到了清朝，坤寧宮則作為皇帝舉行大婚典禮之後，前三天所住宿的新房。在三大宮的左右側另外設有六座宮殿，是嬪妃與其他皇室成員的居所。

紫禁城與西方的現代宮殿建築相較之下，其外觀顯得相當炫麗多彩：紅色的城牆與圓柱，外翻的屋頂上還綴有閃亮耀眼的黃色琉璃瓦，瓦上更雕飾著各種圖案。此外，這些半圓形的黃色琉璃瓦片是以一凹一凸的方向交替鑲嵌於屋頂上，這種作法的靈感來自相互嵌接而成的一節節竹柄。

至於屋脊頂端的琉璃瓦雕飾，通常是與水有關的動物，例如龍或魚，具有預防火災之意義；此外，用來鋪設各棟建築物之間的庭院地板的大理石與灰白色磚石，更加襯托出屋頂、城牆、圓柱的顏色。

紫禁城內時常會舉辦奢華的正式宴會，一七九六年時，紫禁城便席開八百桌，共有五千個六十歲以上的賓客前來慶祝嘉慶皇帝繼承了乾隆的帝位。

左圖：九龍壁細部視圖。

托普卡比皇宮

時間：一四六三～一八五三年
地點：土耳其，伊斯坦堡

> 他一心要蒐集最昂貴和最精緻的建材，更費心召集各地最好的工匠。因為他所
> 興建的偉大建築物，在各方面都應該和歷史上最宏偉精緻的建築分庭抗禮。
>
> ——克里塔弗留斯，麥和密二世的秘書，一四五一～一四六七年

鄂圖曼帝國的蘇丹麥和密二世在西元一四五三年征服君士坦丁堡（後來改稱伊斯坦堡）當時，城池毀壞，人口減少，龐大的宮殿成為政府所在地，直到居民遷回重新建城為止。伊斯坦堡到一四七二年才成為帝國的首都，托普卡比皇宮（字面的意思是砲門宮，這個名稱是十九世紀以後才出現的）開始扮演皇宮和行政中心的角色。皇宮的基地位於一個海角，俯瞰博斯普魯斯海峽、金角灣和瑪爾瑪拉海的壯麗景觀。

將托普卡比稱為「皇宮」，可能引起現代讀者的誤會，以為這是像凡爾賽宮（參見一○二頁）那種具有統一建築風格的建物，特意以規模和尊貴來令人刮目相看。事實上十五世紀時根本沒有這種宮殿。皇宮和政府所在地只是建築物的集合，是隨著需要而逐一興建的（莫斯科的克里姆林宮〔參見九十三頁〕就是現存的一個很好的例子）。

托普卡比宮採用最高規格的裝潢，這種首尾一貫的奢華程度，加上這些裝飾大都完整無損地保留了下來，是全球最強大的一個專制王朝活生生的象徵，也是這座皇宮的獨特之處。托普卡比宮仍然保留著富裕、精緻的氣息，加上稍帶邪氣的迷人魅力，堪稱世上獨一無二。

第一庭院

經過幾百年的演變，這座宮殿已經成為以四個庭院為中心的一系列各不相同的建築物。

第一庭院的入口在西側，距離市區最近，也是整座宮殿最大、最開放的庭院。它過去是，現在也是俯臨著西元六世紀的聖伊蓮娜教堂，鄂圖曼人將這座拜占庭教堂當成兵器庫使用，另外設有一座大醫院，學徒可以在這裡逃避學校裡嚴酷的訓練。還有一所鑄幣廠，大型的運貨馬車將沈重的貨物送來此地，包括一年五百船

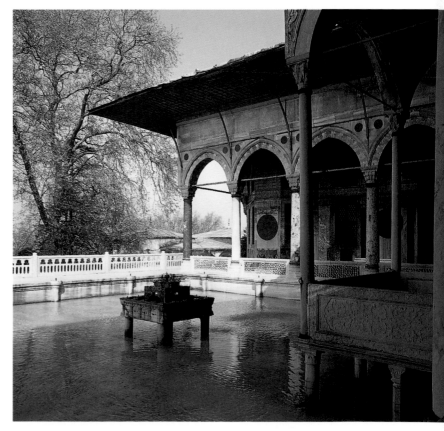

麗梵亭，一六三五年為姆拉特四世而興建，原本是作為皇家休憩處。飾面是將老舊拜占庭建築的構件拿來重複使用。

的木材。

庭院出入口的皇門，和倫敦橋一樣作為叛國者的頭顱展示場。如今這個宏偉的中世紀庭院依然存在。原本的宮門已經成了崇敬門，兩側是姆拉特三世在一五七○年代所裝飾的監獄塔。除了蘇丹以外，每個人來到這裡都要走下車或馬，步行入宮。

宮裡嚴禁喧嘩，除了軍官和棍棒以外，服侍訪客的是會認字和寫字的侏儒及啞巴。只有最重要的新任大使，才能帶著一車車的禮物前來造訪，例如第一位英國使節哈伯恩。西元十六世紀時，法王法蘭西斯一世派遣吉留斯前去購買希臘文的手抄本，但忘了付錢給他，為此他後來獲准加入蘇丹的近衛步兵團。他記錄了宮殿的某些細節，例如把內門的磁磚拆掉。威尼斯人葛里提成為蘇理曼大帝的好友，蘇丹還曾經造訪他在佩拉的豪宅，可惜沒辦法禮尚往

來。還有英國的洛斯托夫特人士哈山，他本是身無分文的囚犯，樂得去勢之後在學校教書致富，這裡的教職員都是白人宦官。他可以出宮，被英國商人奉為上賓，專講宮裡的是非；他知道越是淫穢的醜聞，越能得到更多的賞金。

第二庭院

第二庭院或稱迪旺庭院仍然有草地和幾棵老樹，四周有牆壁保護，以免受到在附近遊蕩的瞪羚侵害。長長的陽台後面就是廚房（現在改成了陶瓷博物館）、廚師和雜工的營房以及廣大的儲藏室。對面的議事廳興建於十六世紀初，後來在十八世紀和共和國時代分別重新裝潢過。另外一邊是達沃特·亞格哈在十六世紀末重建的戟兵大營房，也是現存唯一的戟兵營房。達沃特是大建築師錫南最有天分的弟子，大師晚年時，名下的許多作品都是由這位弟子完成的。錫南最大的貢獻就是發現了兩座極深的拜占庭水井，並打造了四座水車。一五九○年代，達沃特興建了最豪華的水濱亭榭——珍珠亭，目前只剩下地基還留著。在營房和議事廳之間有一座塔樓，蘇丹可以站在這裡俯瞰全宮。塔樓在十九世紀中葉增建了古典風格的塔頂，可能出自瑞士建築師佛薩堤

鳥瞰皇宮，從第二庭院到第四庭院

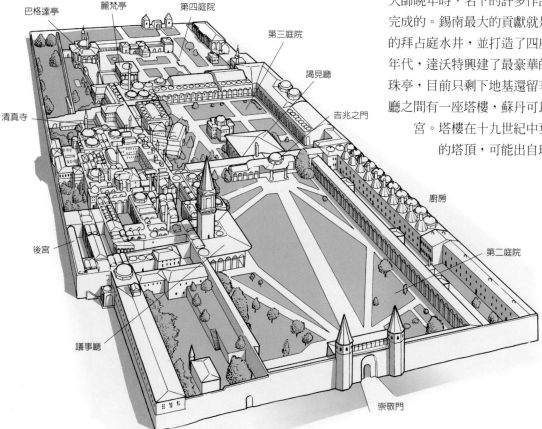

巴格達亭
麗梵亭
第四庭院
第三庭院
謁見廳
吉兆之門
廚房
第二庭院
清真寺
後宮
議事廳
崇敬門

兄弟之手,他們之前曾經應邀到聖彼得堡工作。過了議事廳以後,就是沈重的石造外部國庫,這也是麥和密的原始建築。過了這裡就是巴洛克風格的吉兆之門。

在迪旺庭院裡,還是能想像得到當年進出宮廷的達官貴人,穿著華麗的刺繡長袍坐在連拱廊裡,頂著箔金柱頭的拋光圓柱支撐著拱廊,草地上可能有六百個見證人或請願者,除了用膳之外,他們也在水池裡汲水。我們多少可以從這裡想像迪旺庭院當年的風光歲月。

第三庭院

通過了吉兆之門,迎面就是謁見廳。由御用建築師阿拉亞丁‧亞格哈在一五一五至一五二九年間興建完成,他為蘇理曼完成了龐大的修復計畫,這多少也是因為一五○八年所發生的一場嚴重地震使然。謁見廳周圍是壯觀的外廊,入口旁邊是無比亮麗的伊茲尼克磁磚鑲板,和一座以蘇理曼命名的美麗噴水池。廳裡的牆壁和地板都鋪上釘著珍珠的金線織錦。而這些織錦在十八世紀發生經濟危機時已經拿來抽取金線了。謁見廳的左側是學校的大清真寺,現在則是皇宮圖書館,成斜角面向麥加。

庭院的三側都是學校的宿舍:最早興建的兩間宿舍已經在一八五七年燒毀;其他的雖然有文獻紀錄,但沒有證據證明它們確實存在,不過原始的牆壁畫出了宿舍的所在位置,成為服飾、美術和皇宮理事會的博物館。如果職位有空缺的話,最好的畢業生可以服侍蘇丹,例如負責捧寶劍,或是擔任馬廄官。宿舍的前身是托普卡比宮的另一棟原始建築物,現在用來收藏先知穆罕默德的寶物,是賽利姆二世征服埃及後帶回來的。聖物室有一個鋪上磁磚的大門廳,還有達沃特為姆拉特三世所打造的一座大水池。因為收藏了先知的旗幟和長袍,現

在只能約略瞥見這座昔日臥室的模樣。牆上貼的是十六世紀最精緻的伊茲尼克磁磚鑲板。對面俯瞰瑪爾瑪拉海的,則是麥和密二世白天使用的宮殿,這是一系列挑高的房間,頂上有一個瞭望台和一座露天水池。這座宮殿現在作為寶物收藏室。

後宮

通過宦官的庭院,經過他們挑高的營房就到了後宮,由黑人宦官擔任守衛,住在這裡的包括蘇丹的妻子、情婦和女性親屬,其中有不少女子是真正大權在握的人。這裡算不上氣派,連皇太后的寢宮也不例外。十七世紀的磁磚雖然不能說是色彩繽紛,設計卻別出心裁,到了十八世紀末,後宮增建了一整套洛可可式的房間,掛著鏡子和明亮的鄉間繪畫,有屬於自己的生命。最好的房間就是姆拉特三世的寢宮,裡面有一座噴泉,不過亞梅特一世寢宮的

上圖:一塊鮮豔的伊茲尼克磁磚鑲板的細部,產於一五七二年。

右圖:聖斗篷館的門。這一套房間原本是皇家館,現在則是收藏先知穆罕默德的寶物。

大象徵，這些宮牆的外觀之所以遠近馳名，俄羅斯人民的想像力可以說是一大功臣，特別是十七世紀由當地建築師在塔樓上增建的尖塔。然而，主要的塔樓和宮牆，應該算是文藝復興時期義大利防禦工程學的產物，只不過在莫斯科建城的時候，這些塔樓和城牆在義大利早已過時了。

十四世紀晚期興建完成的克里姆林宮，到了一四六○年代，石灰石宮牆的情況已經到了岌岌可危的地步。當時雇用了俄國當地的承包商來略事修補一番；不過在根本性的重建方面，大公伊凡三世還是到義大利去聘請防禦工事的專家。從一四八五年至一五一六年，老舊的堡壘被磚牆和塔樓逐一取代。宮牆綿延兩千兩百三十五公尺，厚度從三·五公尺到六·五

公尺不等；高度從八公尺到十九公尺不一，還有獨特的義大利「燕尾」雉堞。

克里姆林宮綿長的宮牆，每隔一段就矗立著一座塔樓，其中最精緻的幾個分別坐落於角落和堡壘的主要入口。而最壯觀的當屬弗羅洛夫塔（後來稱為救世主塔），首先由鄂莫林在一四六四至一四六六年建造完成，而一四九○年從米蘭來到莫斯科的沙勒利，則在一四九一年進行重建工作。一六二四至一六二五年間厄格索夫和英國人豪勒威則加上了裝飾用的尖葉式塔頂。宮牆東南角的貝克利密雪夫塔（一四八七～一四八八年，八角形的尖塔興建於一六八○年）出自經常和沙勒利合作的馬可·弗利林之手。貝克利密雪夫塔和克里姆林宮其他類似的塔樓，都與米蘭的堡壘相當雷同。

克里姆林宮東牆，前面是列寧陵墓和閱兵台。

沙勒利是修建克里姆林宮的一大功臣，除了布洛維茲基塔、君士坦丁與海倫塔、弗羅洛夫塔，和尼科爾斯基塔（全都在一四九○至一四九三年完成）這四座入口的塔樓以外，角落雄偉的軍火庫塔、面對紅場的宮牆，連弗利林在一四八七年動工興建的琢面宮（因宮殿的石灰石主要立面為鑽石形的粗面石工而命名），也是在沙勒利的主導下竣工落成，是克里姆林宮建築群中舉辦宴會和國宴的地點。

克里姆林宮的大教堂

在大公伊凡三世和俄羅斯正教的領袖菲力普主教的支持下，莫斯科最主要的聖母安息教堂於一四七○年代初期開始重建。結果發現本地的建築商無能力擔負如此龐大，並且複雜的工程，後來因一部分的牆壁倒塌，伊凡便延請另外一位義大利建築師及工程師菲奧拉凡提，在一四七五年抵達莫斯科。這位建築師的任務是模仿佛拉基米爾的安息大教堂。他的設計納

基本資料	
面積	24公頃
牆壁／長度	2235公尺
高度	8-19公尺
塔樓	20座
伊凡大帝鐘塔	81公尺高

入了俄羅斯拜占庭風格的某些特色（特別是巨大的中央小圓頂和角落的小圓頂），同時還引進了不少結構上的創新：用堅固的橡木椿來打地基，用鐵拉杆來架構拱頂，而且使用堅硬的磚塊取代石塊來打造拱頂和小圓頂的環形鼓。

石灰石的外觀反映出平面圖上等邊開間的完美比例，而內部則用圓柱取代笨重的墩柱，比過去任何一座莫斯科教堂更為輕盈寬敞。在這段期間還完成了幾座比較小的教堂，都是傳統的俄羅斯風格，例如衣袍見證教堂（一四八四～一四八八年）及領報堂（一四八四～一四八九年）。

克里姆林宮的概略圖解。圖中顯示從東（底部）到西（頂端）不同的組成元素。

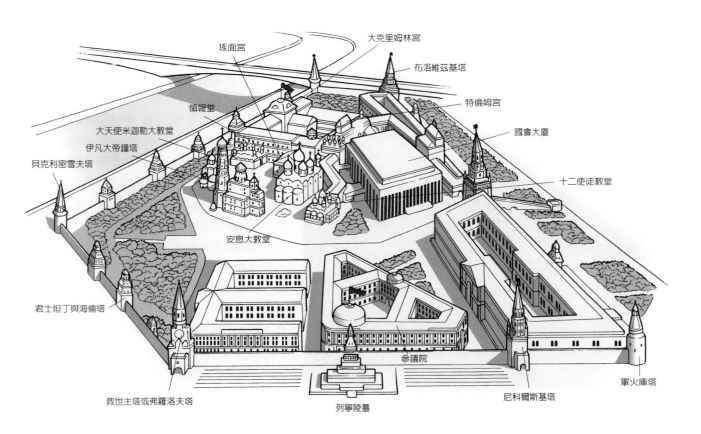

琢面宮　大克里姆林宮　布洛維茲基塔　特倫姆宮　國會大廈
領報堂
大天使米迦勒大教堂
伊凡大帝鐘塔
貝克利密雪夫塔
十二使徒教堂
安息大教堂
君士坦丁與海倫塔
參議院
救世主塔或弗羅洛夫塔　列寧陵墓　尼科爾斯基塔　軍火庫塔

19 艾斯科里爾皇宮

時間：一五六三～一五八四年
地點：西班牙，馬德里西北方

> 我承認這座皇宮美麗非凡，已超越土耳其蘇丹的君士坦丁堡宮殿，不過其優異處不在細部，也不在兩者的根本差異，而在於主要的混和式建築。

<div align="right">——立斯戈，一六二三年</div>

形上詩人鄧・約翰曾在一六一一年的《喪禮輓歌》（*Funeral Elegie*）中，將艾斯科里爾皇宮的聖勞倫斯皇家修道院視為巍峨的象徵，時至今日，這棟巍然聳立的建築物仍令旅客震撼不已。事實上，這棟龐然巨物打一開始就令人吃驚不已，因為從設計、興建到完工，所有階段竟然都能在皇宮興建者，西班牙國王菲力普二世（統治期間一五五六～一五九八年）在世時完成。幸運的是，現仍存有一份

完整詳述皇宮的資料，那是由一個博學的修道士西格恩薩於一六〇五年所出版，他後來也成為該修道院的院長。

建築概念

菲力普二世的主要企圖，是要為他的父親查理五世、他自己，及後代子孫建造一座名副其實的尊貴陵寢，而陵寢必須坐落於一座規模龐大的修道院內，如此一來，才能有人不斷為

西南角度的艾斯科里爾皇宮視圖：方形水池後方的是平台花園擋土牆上堵死的拱門，花園的設計則與上方樸實的牆面形成對比，牆面上共鑿有兩百五十九面窗戶。

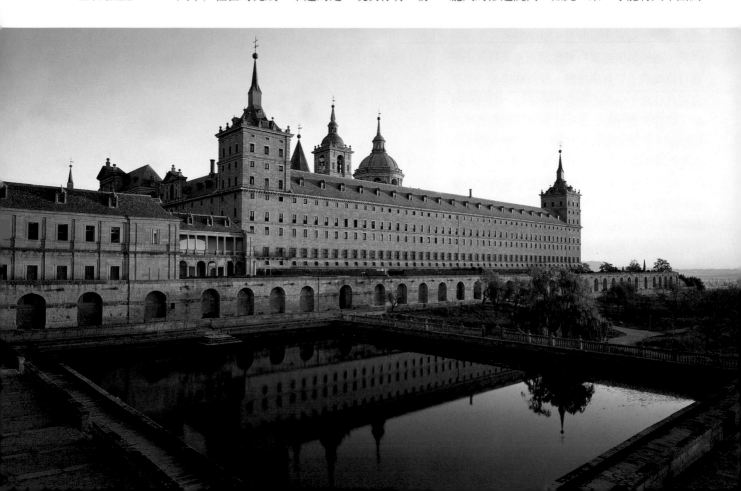

所有已辭世的皇家成員的靈魂祝禱；至於修道院名稱中的聖勞倫斯，是自菲力普的童年起便普受西班牙人尊崇的殉國者，修道院以他爲名，是爲了感恩西班牙人能於一五五七年的聖勞倫斯日（八月十日）在聖昆丁擊敗法國人；但在廣爲流傳的故事中，艾斯科里爾皇宮的樓層布置只是受到棋盤布局的啓發而成，所謂聖勞倫斯的受難記不過是個神話罷了。

雖然艾斯科里爾皇宮最重要的應是陵墓與修道院結構，但在長方形的平面圖中卻可看出整個皇宮的設計其實還包含許多功能；在布置圖中，皇室宮殿占地約四分之一（東側與東北方）強，雖然皇室成員平常住在馬德里，但位於海拔一千一百二十五公尺高，較爲涼爽的艾斯科里爾皇宮卻是個避暑勝地，或許這也是建地會選在愛爾艾斯科里爾這個位於瓜達拉馬山下的小村莊附近的原因。

至於艾斯科里爾皇宮的其他空間則是用於教育與醫學。特倫特會議（一五四五～一五六三年；譯註）曾做出決議，要求每個大型宗教機構都必須興建一所學院與研究室，以教導並研究宗教與世俗學問，於是皇宮西北方的多數空間便做此一用途，而西南方則設有可供旅客休憩的房間、醫院、療養室，同時還有一間設備相當齊全的藥局。

法，亦即在圓中內接數個等邊三角形，此外，詳究樓層配置圖後可發現托雷多在建造內部各區域時，還將大約五公尺長的模矩當作標準尺度單位。

另外，設計草圖上還包括了一棟遼闊的長方形建築，南北向長度爲一百零四公尺，東西向寬度爲一百六十公尺，突出的東翼是皇室的私人住所，而同樣突出的西南側則是療養室的走廊；整個設計不可或缺的部分，則是建築物四周所鋪設的約有三十公尺寬的露天平台（西側入口寬約六十公尺），在托雷多原來的設計中，平台應正對建築物周邊的十座高塔，但一五

上圖：艾斯科里爾皇宮教堂高壇後方的圓形拱頂陵墓內的皇室大理石棺。

設計與興建

菲力普王選用的建築師是托雷多（約一五一五～一五六七年），在此之前，這位御用建築師兼工程師曾爲那不勒斯總督服務了十一年，更早之前更曾投入羅馬聖彼得大會堂（參見四八頁）第二位建築師米開蘭基羅的門下。一五六二年時，菲力普王終於同意建築師提出的平面設計圖，圖中採用維特魯維亞幾何興建

右圖：由西面俯視的艾斯科里爾皇宮空中鳥瞰銘刻圖（一六五七年依照一五八七年原版重製），顯示出多功能的建築群。圖的上方是塞利歐（Serlio）的建築作品雕版（一五三七年），也是建築物正面外觀的靈感來源。

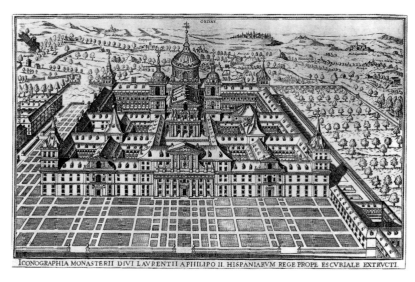

ICONOGRAPHIA MONASTERII DIVI LAVRENTII A PHILIPO II. HISPANIARVM REGE PROPE ESCVRIALE EXTRVCTI.

20 凡爾賽宮

時間：一六二三～一八二○年
地點：法國，巴黎城外

> 除此之外，我可以向你保證，這話一點都不誇張，你從來沒有見過像這樣的地方。

──桑德里夫人，一六八二年

勒華為路易十三所建造的原始城堡，經過勒沃的重新造型，現在只剩下大理石中庭。

路易十三在一六四三年過世的時候，路易十四只有五歲，法國的皇宮設在羅浮宮和聖日爾曼昂雷宮。一六六○年路易十四大婚時，將皇宮遷移到凡爾賽宮。這棟建築原本只是他父親於一六二三年所蓋的一座狩獵小屋，後來才擴建為一座城堡。

在路易十四統治的五十年間，凡爾賽宮納入或接收了法國藝術家和建築師不少嘔心瀝血的傑作，成為歐洲最大也最美麗的宮殿；它把深受義大利巴洛克風格影響的古典立面巧妙地結合在一起，把巴洛克式的華麗室內和同樣奢華的花園一分為二，樹立了現在所謂的法國古典主義風格。宮殿和庭園將對十八世紀歐洲的皇宮產生莫大的影響。

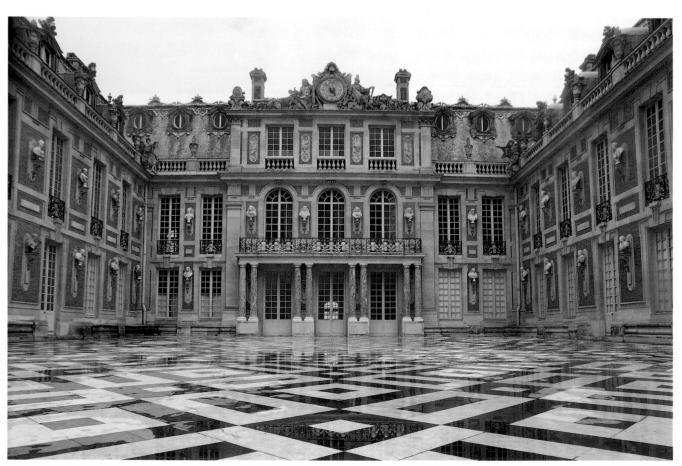

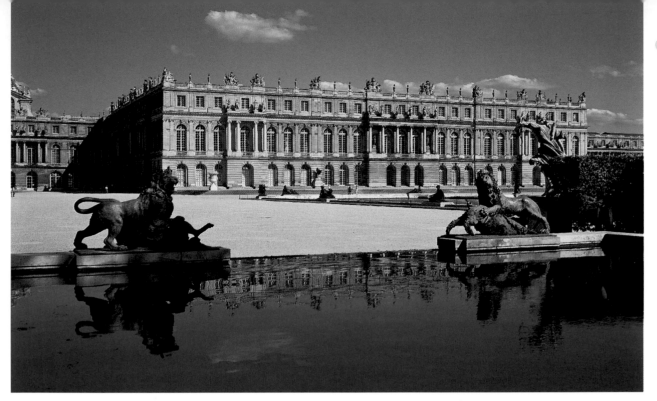

路易十五和路易十六將繼續擴建凡爾賽宮，重新加以裝修，並且完成了一個風格的循環，從文藝復興（路易十三）和法國古典主義（路易十四），到洛可可（路易十五），然後發展到新古典主義（路易十六）。革命爆發之後，拿破崙一世只做了小幅度的增建，後來路易腓力把皇宮改為博物館，紀念法國的榮耀。整個建築物最後的外形非常巨大宏偉，有七百多個房間，建築面積超過五萬一千平方公尺，至少有六十五座樓梯。

設計師

路易十四的凡爾賽宮肇建於一六六一年。由國王欽點勒沃、勒伯漢和勒諾特，分別擔任建築師、室內設計師和景觀設計師。國王之所以看上這三個人完全是出自於偶然。在前一年，財務大臣富格曾經在他位於默朗附近，新落成的沃勒維孔特堡，為國王舉辦過一次慶祝活動。雄偉的城堡和庭園，以及主人家的自以為是，在在讓路易十四大感震撼，除了立刻把富格逮捕下獄之外，還聘請了該城堡的設計師來為他相形之下顯得十分樸素的凡爾賽宮進行擴建。

勒沃（一六一二～一六七〇）出身於建築

師、建築商兼發展商的世家，一六五四年被任命為御用建築師。他首先把勒華所設計的「路易十三的凡爾賽宮」重新造型，然後增建義大利巴洛克風格的建築物，把原建築在三邊包圍起來，另外再加一個平台。勒沃死後，他的擴建工程──現在的國事廳，就由助理德奧貝繼續完成。

哈都因（一六四六～一七〇八）是建築師封索瓦‧蒙莎的外甥和繼承人（後來才改姓蒙莎），繼勒沃之後成為御用建築師，由於路易十四在一六八二年決定把皇宮設在凡爾賽宮，他便奉命增建幾個主要的構件，把建築總面積增加了五倍。哈都因在凡爾賽宮最出色的成績，包括華麗的鏡廳（一六七八），是由勒沃所設計的凹入式立面填平改建完成的，此外尚有一座十三公尺高的柑橘園，其厚實的牆壁終年維持著幾近常溫。哈都因晚年時，設計出裝飾得美輪美奐的王室禮拜堂，並由他的姻親卡德在一七一〇年竣工。

路易十五統治期間，精緻細膩的洛可可裝飾（這個名詞原本指的是精緻複雜的義大利珠子和貝殼裝飾）取代了原有的巴洛克風格，並且他還在廣大的庭園興建另一座離宮，稱為堤亞儂宮。一七七〇年，路易十六在位時期，卡

勒沃的花園立面，原本有兩個突出的亭子，當中則是長達十一個開間的凹入式中心。哈都因小心地複製先前的立面，再利用鏡廳把這個凹入的部分填平。

哈都因的兩件傑出作品前後相隔了三十年：右頁圖，歐洲最美麗的廳堂之一，是由勒伯漢負責裝潢的寬敞鏡廳（一六七八年），下圖則是王室禮拜堂（一七一〇年）。

布里葉增建了凡爾賽宮的最後一座主要建築：以木材打造、燦爛耀眼的新古典風格歌劇廳，可容納七百到一千人。不過卡布里葉最出色的新古典風格建築，是小巧精緻的小堤亞儂宮（一七六八）。

室內裝潢

勒伯漢（一六一九～一六九〇）原本住在羅馬，曾跟隨烏偉和普桑習藝。路易十四因為欣賞勒伯漢極具古典風格的繪畫和壁畫，便在一六六一年延攬這位畫家來監督凡爾賽宮室內裝潢的一切大小事務，並在一六六二年任命為御用畫家。

正如路易十四的生活和這座城堡大多數時候都是公開的，凡爾賽宮的房間開闊寬敞，勒伯漢的室內裝潢也極盡奢華，每一項努力的成果都是為了讓人留下深刻的印象。巴洛克藝術的精髓在於運用裝飾和光線，創造出律動和無限空間的幻象；只要觀者被吸引到房間裡，再抬頭看天花板上的壁畫，封閉的建築物立刻消失無蹤。星象和神話的主題不斷提醒訪客路易十四是太陽王，而太陽神則是阿波羅，光和生命的給予者。

取自歐洲各地的大量貴重建材，以及超凡卓越的技藝，是刻意要讓人嘆為觀止。哈都因美輪美奐的鏡廳俯瞰著庭園，是全世界數一數二的精緻場所，也是建築史上第一次大規模的使用鏡子（十七面鑲了鏡子的鑲板照映出對面類似的全高式窗戶），而天花板上的三十幅勒伯漢的壁畫，描繪的內容即是路易十四的豐功偉業。

凡爾賽宮豐富的收藏，主要歸功於它的原始建築、裝飾和陳設的奢華，以及品味考究的歷任國王對藝術的蒐羅。路易腓力委託完成了三萬多幅畫，彌補了從中古世紀到一八三〇年代法國歷史所遺漏的部分（不過這裡可沒有一幅描繪法國吃敗仗的畫）。

景觀

路易十三的園藝師勒諾特之子安得烈·勒諾特（一六一三～一七〇〇），長大後成為一位專業的植物學家和園藝師。接受畫家烏偉的正規訓練，並向建築師蒙莎學習透視法和建築原理，這些知識後來都充分應用在他所有的設計上。

勒諾特不但是一位多產的景觀建築師，還設計了堤亞儂宮、聖庫魯堡和香堤堡的花園，以及聖日爾曼昂雷宮和楓丹白露宮的庭園。他的才華受到普遍認可，連倫敦聖詹姆斯公園

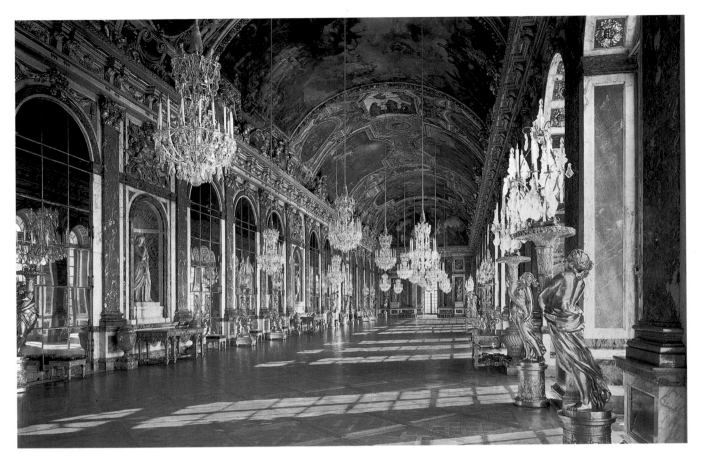

（一六六二）的景觀設計也是仿效他的風格。他的學生和合作者把他的景觀規畫及花園設計的風格流傳到歐洲各地。北美洲幾個大城市強調幾何圖形的平面（朗法特為美國首都華盛頓特區及其他城市所規畫的平面圖）也反映出勒諾特的影響。

　　光是看平面圖會誤以為勒諾特的花園非常的簡單，但親自造訪一趟，就會領悟到他在大規模的構圖，以及細膩的細部裝飾方面確實有一套。循序漸進的複雜透視網絡、標高和尺度上的改變，以及隨著訪客一步步地深入庭園而逐漸展露的華麗建築構圖。凡爾賽宮的規模宏偉盛大，組織結構在表面上看似簡單，卻經常出現令人意想不到的景致和細部裝飾。路易十四對於此一結果極為滿意，甚至還親自撰寫個人的訪客導覽，以便幫助訪客發現他最喜愛的構圖。

　　由低矮的樹籬、花卉和草坪的幾何構圖組合而成的花壇，和城堡近在咫尺，必須從堡內利於眺望的高處，在一覽無遺的視野下，才能完全欣賞到花壇之美。供水上活動之用的大運

基本資料

城堡／長度	680公尺
面積	51,210平方公尺
房間	700間
庭園／面積	800公頃
牆壁	20公里長
大運河	1,650公尺長，65公尺寬
小運河	1,070公尺長，80公尺寬
花園／面積	100公頃
矮樹叢	14座（現在剩下9座）
噴泉	503,600立方公尺的水，每小時噴出
水管鋪設	35公里

即便過去數十年來
拉薩持續增建了許
多現代風格的建築
物,但是在整體城
市景觀中,布達拉
宮的地位依舊獨占
鰲頭。

王,和鼓吹興建布達拉宮的第五代達賴喇嘛(統治期間一六四二~一六八二年),均被視為觀世音菩薩的轉世,因此,西藏人民在歷經數次的分裂後,也自覺西藏應堅持復興並維護自己的領土。

布達拉宮是沿著一座較低的山脊頂點而立,朝南俯視著拉薩市,屬於一系列的防禦性建築群,這群建築中還包括一座位於山脊底部的長方形圍牆院落,宮殿的核心區域有兩處,分別為東側的白宮與西側的紅宮。

第五代達賴喇嘛於一六四二年受蒙古可汗高旭禮‧康冊封為西藏領袖之後,即在一六四五至一六四八年開始建造白宮,並且以此地作為正式居所;而他擔任領袖期間內的最後一任攝政王嘉措第巴則在一六九○至一六九四年間建造了紅宮,並將達賴喇嘛的陵墓併入此處。

基本上白宮與紅宮均屬於古印度的寺廟設計,長方形底層的集會廳四周是面朝內部的小

房間,上方又至少加蓋了兩層樓,以容納更多小房間,也因此在集會廳的上方形成一座面朝內、有如長廊般的開放式平台,房間則多半作為祈禱室、靜修室、各代達賴喇嘛的起居場所,或存放達賴喇嘛遺物的聖陵。

第十三代達賴喇嘛(統治期間一八九五~一九三三年)的陵墓安置在西側,這個部分是在一九三四年至一九三六年間才朝紅宮方向擴建出去;至於周邊的建築物,例如僧侶位在西端的住所、倉庫,與軍事防禦等區域,雖然過去數年仍可見許多更動之處,但主體結構多半可追溯至十七世紀末期。宮殿可由狹窄而具防禦性的出入口進出,各個出入口前都設有階梯式的斜坡道,即便是負重的馬匹也能輕易通過上面的平緩坡度。

雖然布達拉宮曾經歷數次短暫的圍城,又有揮之不去的火災與地震威脅,更遭受過文化大革命的摧殘,但布達拉宮從未受到嚴重毀

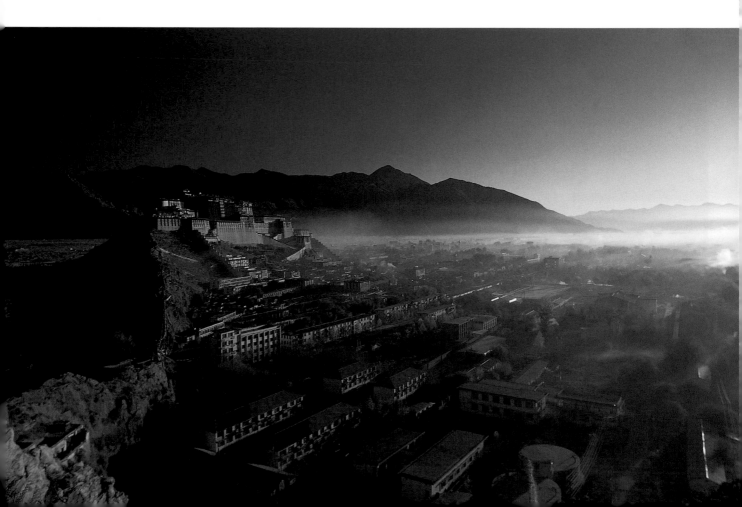

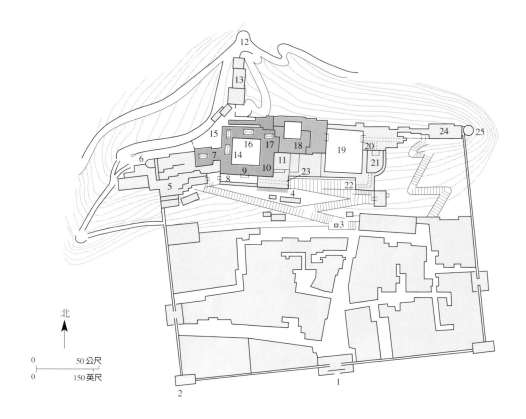

北

損，大體說來，還算保持著不錯的維修狀態。

建築結構

　　山丘頂端在經過挖鑿與填平後，儼然成為一座平台，這也是典型的西藏建築技巧；平台下方的建築物外牆依次遞降至不同高度，彷彿外牆便是自山脊處長出來一般。在建築技巧與使用的建材上，布達拉宮與尋常的西藏農莊幾乎完全一致，由於大部分勞力僅能從當地農民中徵調，因此這點並不令人意外。

　　布達拉宮的結構技巧是以能承受重量的大塊磚石作為外牆，並在牆面上粗略抹上灰泥漿裝飾，然後在磚牆內填入厚重的木質天花板橫樑，藉此橫樑撐住同屬木質的地板托樑，並透過長托架的作用，以木柱解決各橫樑的內部支撐問題，因此外觀上的磚牆結構絕大部分卻是依靠內部的木柱才得以支撐；布達拉宮與一般農舍的細微差異，主要在於東西兩端的兩座防禦小塔樓，塔樓外牆採用弧形，而非直線形。工程用石材大部分是利用小艇與搬運工的協助，由上游的採石場運到拉薩市的東北方，泥漿則是直接挖自建地後方，後來更將因此而形成的坑洞轉化為一座裝飾湖泊。

　　城牆的內外牆面是以磚石朝水平方向逐層堆砌，磚石大小通常為二十五公分高，長約三十至五十公分，磚石之間並用泥漿鋪上一層體積較薄小、也較為平坦的石頭，以此形成可固定磚石鋪設方向的灰漿層；在城牆的低處與防禦的外圍工事上，大塊的磚石通常只有粗略的形體，反而是填塞的石頭層占了整體的較大比例，在許多地方，填塞石頭層更是完全裹住大塊磚石，這就是所謂的「包尿布」風格。

基本資料	
樓層	13層
高度	117公尺
建材	石頭、木頭、泥漿
海拔	3,700公尺

西側立面華麗的巴洛克裝飾，有著一系列的裝飾主題。

望，一再下令全力趕工，並要求追加經費。事實上，根據伊莉莎白的朝臣蘇瓦洛夫所提出的計畫，原本分配給冬宮興建工程的八十五萬九千五百五十五盧布，要從政府許可的低級小酒店的收入中提撥，經常光顧這些酒店的，當然是雷斯特雷利手下的勞工，其中大部分的人每個月只賺一盧布的工錢。

　　儘管冬宮的預算非常龐大，建築費仍舊不斷超支，有一段時間更因為參加七年戰爭，使俄國的資源緊縮到了極限，工程偶爾迫於建材和金錢的欠缺而停擺。最後整個計畫耗資兩百五十萬盧布，全是從早已負擔沈重的人民身上課徵酒稅和鹽稅弄來的。

　　然而，伊莉莎白女皇仍來不及親眼看到她最重大的委建案完工，就在一七六一年十二月十五過世了。到了次年，主要的國事廳和皇帝寢宮才打造完成，供沙皇彼得三世及妻子凱撒琳使用。

平面圖與裝潢

　　冬宮基本的平面圖是一個四邊形的內院，以類似外牆的方式裝飾。外部立面有三面朝向廣大的公共空間，足以躋身全世界最雄偉的立面。從遠處看，宮殿靠河的一側沿著水平線綿延兩百多公尺，一氣呵成，而臨宮殿廣場的立面，正中央就是庭院大門的三個拱，愛森斯坦和許多名氣較小的藝術家，以誇張的手法描繪〈攻擊冬宮〉（_storming of the Winter Palace_），讓這個立面隨著藝術而永垂不朽。俯瞰海事院的立面，正是保留了舊宮殿牆壁的堅固構件；而夾在兩個側翼之間的中央部分，其細部裝飾反映出雷斯特雷利早期的矯飾主義風格。

　　雖然這些立面一律採取嚴謹的對稱設計，在山形牆的設計和立面圓柱的間隔上，每個立面都有各自的格式，圓柱的分布為水平綿延的立面提供了堅定的節奏。這兩百五十根圓柱分隔了七百扇窗戶（不包括內院的窗戶），窗戶緣飾採用了二十種不同的圖案，反映出雷斯特

而建築師雷斯特雷利並不指望達成她的期待，不過他仍然運用豐富的經驗來監督這個龐大的計畫，整個工程組織化的程度是聖彼得堡前所未見的。

　　興建工程全年無休地進行，連嚴寒的冬季也不例外，時值七年戰爭（一七五六～一七六三年）期間，女皇認為這座宮殿攸關國家的威

基本資料

主立面	約225公尺
側邊立面	約185公尺
房間	700間以上
磚塊	5萬塊
建材	義大利的大理石、芬蘭的紅色花崗岩、其他來自烏拉山脈的石材
1757年的總勞工數	2,300名石匠

雷利三十年來所累積的一連串的裝飾主題，包括獅子面具和怪物。

　　冬宮三個主要樓層的位置高於地下室標高，半圓形的窗戶緣飾創造出連拱廊的效果，上面的兩排窗戶也依樣畫葫蘆。一條腰飾帶把上面的兩個樓層和一樓分隔開來，再加上飛簷的外形複雜，飛簷上方又是支撐一百七十六個大型瓶飾和寓言雕像的欄杆，強調出冬宮的水平元素。

動盪的歷史

　　冬宮的結構和裝潢必然有所變更。在一八九○年代，欄杆上的石像受聖彼得堡惡劣的天候侵蝕，以銅像取而代之；灰泥的立面多年來經過一連串的粉刷，從最早的暗紅色到現在的（十九世紀末期塗上的）綠色，原來設計的砂色已經不見了。

　　整座冬宮內部有七百多個房間，修改的規模更是大得多。雷斯特雷利的原始設計所使用的裝飾手法，和他先前興建的宮殿類似：箔金的壁柱和木製的裝飾，用精雕細琢的壁柱來分隔像王座室這種大型空間的牆壁，還有地板上精緻複雜的鑲木拼花。然而，雷斯特雷利洛可可風格的室內裝飾，幾乎已經找不到任何蛛絲馬跡。

　　像這樣精緻的地方，修改的工程可能要延續幾十年，才能將房間改頭換面、重新改裝，以符合凱撒琳大帝及其繼位者的品味。但是更要命的是發生於一八三七年一場連續燒了兩天的大火。

　　重建期間，絕大多數的房間都是以十九世紀中葉的折衷風格裝飾，或是回歸庫倫帝等雷斯特雷利的接班人所使用的新古典風格。只有主要的約旦樓梯和通往樓梯的走廊（雷斯特雷利長廊），是由史塔索夫以接近雷斯特雷利的原始設計來進行修復。

　　冬宮終必順理成章地和雷斯特雷利的名字連在一起。儘管伊莉莎白女皇的性情反覆無常，而且這種大規模的計畫本來就會出問題，

但是雷斯特雷利的天分不只成功地創造出歐洲最後的幾座巴洛克建築物之一，照後續的歷史事件來看，冬宮也是一座近代世界史上最關鍵的建築物。

下圖：通往宮殿的入口宏偉華麗，稱為約旦樓梯，或叫做大使樓梯。整座冬宮只有這裡是以雷斯特雷利的原始設計仿造其風格重建的。

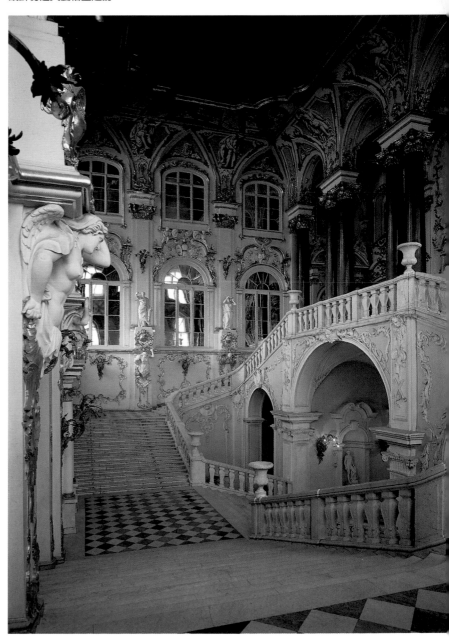

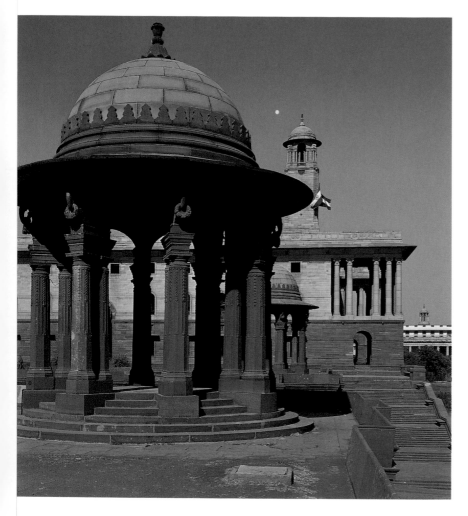

主義建築語彙後，便出現一種獨一無二的結果：優遊耍弄實體與留白間的關係；入口處使用大量卻又恰如其分的義式風格，使北歐風味的內部裝潢更顯明亮；小而深陷的窗口產生了強而有力的效果；宏偉梯苑的開放式圓頂更能迎向星辰；相互交錯的平台與陽台，以及柱廊與天井尤其能反映出印度次大陸的在地建築類型。這些特點卻都完全融入一座規模龐大的獨立建物。此外，這棟建築雖已有三百四十個房間，勒琴斯卻仍有餘力為育嬰室設計可愛的兒童專用家具。

環形的接見廳位在總督官邸最富盛名的巨大圓頂下方，印度總督的寶座就安放在廳中面對正門口的地方；一些如起居室、宴會廳、圖書館、餐廳之類的公共廳室均位於主要樓層。基本上，官邸的占地雖廣，主要仍是作為房舍之用，因此還是有五十四間臥房。

但後來勒琴斯與貝克之間卻出現嫌隙，兩人最主要的爭執是關於建地的基準線問題。依照貝克的設計，那條介於兩棟秘書樓中間，並可通往彼此的筆直大道應該沿著陡坡往上修築，最後再與坡頂等高；然而如此一來，若由王者之道朝東行，往行政廳與總督官邸前進時，整個視野將被破壞殆盡，因為在行進的路程中，多半僅能看到圓頂的上半部。當勒琴斯發現這點時，便提議應將坡度往後降，但卻遭到拒絕。

不過，這項缺陷並無損於兩人的共同成就，當新德里於一九三一年舉行落成典禮時，仍舊感動了許多總督閣下的顯赫貴賓，令他們潸然涕下。

後來雖然也有其他重新興建的首都，例如由科比意設計、位於旁遮普的香地葛，以及由柯茲塔設計、尼麥爾擔任建築師的大會堂，但新德里仍然占有一席之地，即便它象徵至高無上的國王的時間僅有短暫的十四年，但新德里的地位依舊屹立不搖。

勒琴斯爵士十分明智，巧妙運用了蒙兀兒建築中的「查雀里」，也就是所謂的屋頂涼亭與紅色砂石。

和貝克所建的兩棟秘書樓更將這種技巧發展成一種工藝標準，即便以今日的眼光來看，那樣的工藝技巧仍舊精湛得令人吃驚。

當這些元素結合了勒琴斯自己擷取的古典

基本資料

面積	18,580平方公尺
長度	192公尺
房間數	340個
圓頂高度	50.5公尺
接見廳	直徑22.8公尺
工程高峰期勞工數	23,000個男女工，其中包括3,000個石材切割工人

赫氏堡

時間：一九一九～一九五一年
地點：美國，加州，聖西蒙

美國最具獨特風格的浪漫主義建築。

——波特，一九二三年

赫氏堡是威廉‧藍道夫‧赫士特位於「魅人山丘」上奢華的隱居場所，這座豪宅在當時也確實位於世界邊緣，因為正當其他同屬世紀交替之際的富豪都喜愛前往美國東岸度假時，赫士特卻獨獨醉心於西部。從聖路西亞山上的建地俯瞰下方四百九十公尺處，便是沿著崎嶇海岸形成的多岩小海灣及蔚藍的太平洋，放眼所及皆臣服於腳下；四周僅有一條單調的牧場小徑可通往於一九一九年動工的興建地，路上尚可見到馬車輪留下的痕跡，此外海岸邊也沒有可通往北方的修道院或舊金山的道路，但有火車可抵達六十四公里外的聖路易斯主教市，藉以連接洛杉磯與美國各地。

然而，赫士特就選在這遙遠的地方蓋了這棟異常豪華的住屋，作為娛樂朋友和名流的招待所，卓別林和蕭伯納都曾在他的招待名單之列，但此處同時也是他管理商業王國的中樞所在。赫士特這位手下擁有報紙、雜誌與電影製片公司的二十世紀第一位多媒體巨擘，白天在此處透過電話嚴密管控他的財務利益，夜晚同樣在這裡舉辦豪華晚宴、舞會、播放電影。

赫士特一開始只想在他位於山脈、占地十萬九千兩百七十公頃的農莊上建一座度假小屋，並且交由他母親一向偏愛的建築師摩根負

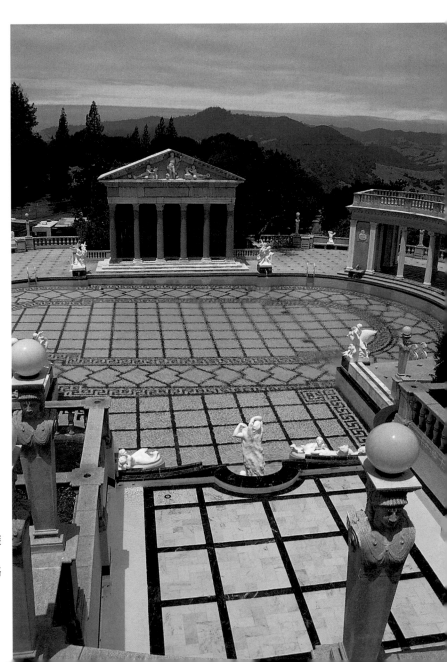

就如同赫氏堡內許多未曾完工的部分一樣，海神池也歷經數度設計、興建、拆除、再設計，與再興建等階段；泳池混和了正統的羅馬神廟建築特色和新古典主義風格的柱廊與雕刻作品。

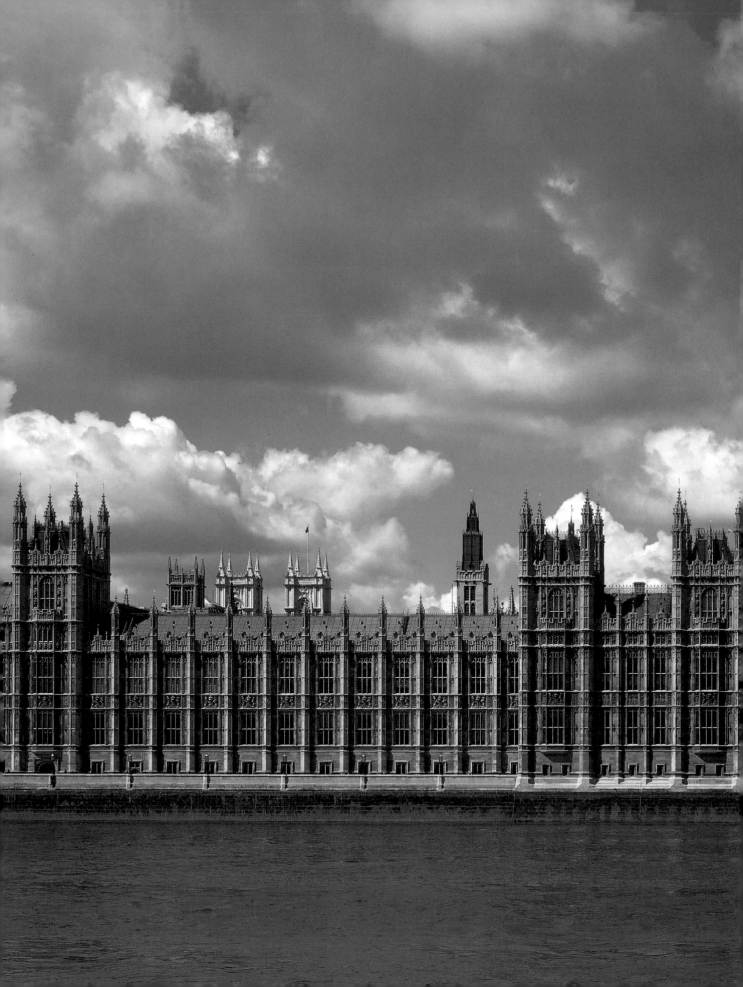

公共與官方
建築

今日我們由於擁有深入的工程建材知識，因此而為大型公共建築開創出來的自由空間，是古代世界所無法想像的。不論希臘、羅馬或是中古時期的建築，都是以木材與石頭為主要建材，而且容易受限於建材本身的龐大重量與有限張力。一般而言，古代建築的地面總面積有一半必須完全用於結構支撐，卻也因此而阻斷了觀者的視線，相對於此，現在的建築技術卻能將直徑長達二百一十公尺的屋頂直接懸於路易斯安那超級巨蛋的上方，而不需要任何內部的支撐物。

大眾集會的場所顯然是最能完全展現建築物完美結構的地方，因為這些場所通常需要一個獨立而廣闊的簡單空間設計，例如全世界最長的建築物是日本的關西機場，全長共一千八百公尺，雖然如此的長度可能使建物流於平庸，但關西機場不僅是個偉大的工程，同時也是一件建築藝術。從結構的基本橫切面來看，關西機場在皮亞諾建築工作室的設計及奧雅納工程顧問的監工下，在有效處理上千名旅客出入境之餘，更能展露優雅，令人聯想到飛行的魅力。

在興建可容納大批人潮聚集，並舉辦娛樂或講道活動的建築時，不論是運用現有的建築技術，或是賦予舊有技術新的用法，常能獲得

貝瑞設計的倫敦國會大廈刻意採取古風與哥德式風格，但內部卻涵括了現代國家立法機關必備的所有設施。

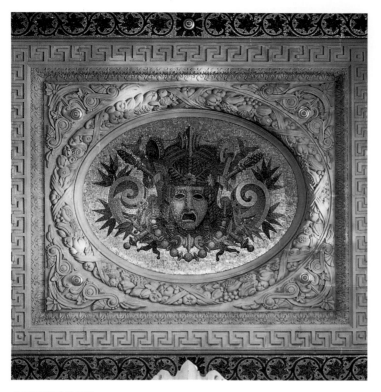

戈尼爾設計的巴黎歌劇院，其豪華裝飾能產生華麗的奇觀效果，但這卻是個以觀眾和表演者為主的環境。

豐碩的成果，所以當一八五一年海德公園將舉辦萬國博覽會，皇家藝術協會為了保護參觀民眾與展品而舉行建築競圖時，原本在英國查茨沃斯地區擔任園藝建築總指揮的派斯頓便提出他的解決方式，將無人能敵的大型溫室興建技巧融入其中，他的概念是利用符合嚴格標準的玻璃組件組裝成一塊「桌布」，藉以蓋住整個展場區域，甚至也涵蓋一些海德公園內的原生植物。

從某些方面來看，派斯頓的水晶宮可視為後來巴黎龐畢度中心這類結構建築的先驅，因為水晶宮所提供的模範結構，正是一個可包羅萬象，並完全不受氣候影響的圍籬，此空間內可安穩容納不同展品或舉辦各類活動，只不過兩者之間仍有著重要差異：水晶宮是派斯頓將邏輯概念嚴格運用在興建工程的結果，也是完全依靠理性發展得到的成果，但龐畢度中心在本質上卻是個大型手工藝作品，十分自覺要將工業美學呈現在觀者眼前。

至於比較接近現代的國際性公共建築，像雪梨歌劇院與畢爾包古根漢博物館等，則是希

冀發展出饒富意味，又深具代表性的建築象徵，兩者顯著的外觀完全不受現有的建築成品標準所局限，但是卻又出自同一類元素：不論是要計算歌劇院屋頂上那以百萬片陶瓷磚組成的蓋子尺寸；或是利用以電腦為驅力的機械，切割博物館內支撐鈦金屬外殼的鋼構架，並為之貼上條碼，電腦都是這些重要公共建築中不可或缺的設計工具；有趣的是，華盛頓五角大廈的建造者桑美沃準將，原本也能利用電腦輔助設計出至今仍是全世界最大的辦公建築，但結果卻動員了一千名繪圖員草擬出一張龐大的設計圖。

由萊特設計、位於紐約市並面對中央公園的古根漢博物館，採用了逐層遞減的螺旋形式，但這種形式似乎也暗示了建物興建過程並非以理性為依歸。

其他名設計師則企圖將公共建築提升到紀念性建築的層次，例如戈尼爾的巴黎歌劇院，就是藉由理性的設計程序達到此一目標。戈尼爾慎重選擇了一群藝術裝飾者，並規畫出整體的建築架構，同時也考慮到色彩、形狀、位置等要素，而不僅是專注於個別要件。

理性也是貝瑞與普金在設計倫敦國會大廈時的一大要點，其中所用的木雕作品雖然多由專利機器所製作，但在傑出的裝飾工作上，工匠仍有發揮獨特風格的自由空間。

在公共建築中，技藝最精湛也最著名的，恐怕是混和了想像力與工藝技巧於一身的佛羅里達迪士尼樂園。在那裡，神奇樂園與其他吸引觀光客的園遊設施均建於離地四‧八公尺高的人工平地之上，這樣的高度差距使得表演者能當著觀眾的面前步上舞台，也能在他們眼前消失不見。

倫敦國會大廈

27

時間：一八四〇～一八六〇年代
地點：英國，倫敦

不論古代或現代歐洲，再沒有一棟建築可與名副其實的西敏寺新殿相比擬。

——居比特，一八五〇年

倫敦國會大廈是舉世聞名的建築物，最為人稱道的特點包括緊鄰泰晤士河的正面長形外觀、豐富的哥德式垂直窗櫺細節，和三座成對比的塔樓；這三座塔樓分別是南端巨大的方形維多利亞塔、八角尖塔的中央塔樓，和北邊有著陡直與華麗屋頂的細長鐘樓，此鐘樓內所裝置的大鐘即為眾所周知的大笨鐘，在世人心目中，大笨鐘的宏亮鐘聲與倫敦國會大廈尤其密不可分。另一方面，倫敦國會大廈十九世紀的外觀特色和如今的主要作用卻令人忽略了它原本是座擁有千年歷史的皇室宮殿，至今亦留有一些華貴的中古遺跡，這或許解釋了倫敦國會大廈另一個常用的別名「西敏寺新殿」的來由。

東北角度的倫敦國會大廈鳥瞰圖，顯示出國會大廈傍水而立的長形外觀。

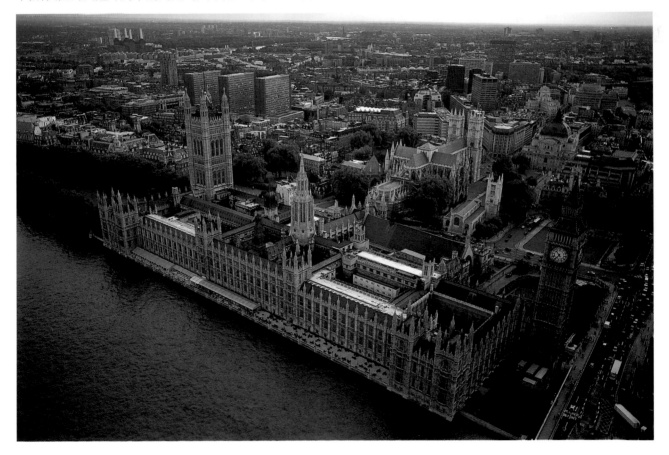

28 水晶宮

時間：一八五○～一八五一年
地點：英國，倫敦

當今世上或許再沒人能在如此短暫的時間內達成如此神奇的建築技巧，這勝利的果實全拜不可思議的工業體制所賜，才能使我們有完美無缺的組織工作，並養成勞力分工的習慣。

——倫敦《記事晨報》，一八五一年五月一日

水晶宮建於倫敦市中心的海德公園內，旨在頌揚大英帝國的文化與經濟成就，也是一個由工業生產組件的配套系統所完成的開放式體系。

就一個完全以工業製造與組裝方式完成的產品而言，派斯頓的水晶宮可謂十九世紀最富新意的建築物，它在完工後不僅立即被視為現代主義的代表，而且即便以今日的眼光來看，其多項成就仍舊獨一無二。水晶宮雖然從設計到興建的時間不超過八個月，卻是當時最大的圍籬建築，將人為的大環境完全包裹在極薄且透明的外殼內。由於當時純粹只是為了暫時性的目的才興建此一建物，因此水晶宮僅在海德公園矗立一年後，便以興建時的快速度

加以拆除，使它成了一項驚人卻短暫的成就。

從大英帝國的角度來看，萬國博覽會是為了頌揚世界昇平、私有財產、自由貿易等概念而舉辦，而這個想法則是來自由維多利亞女王的夫婿亞伯特王子擔任贊助人的皇家藝術協會。一八五○年初成立的皇家委員會，目的即在監督實行此一計畫，並針對此計畫所需的建築物舉辦競圖，預定在十五個月內，以十萬英鎊的預算和七萬四千三百五十平方公尺的占地完成展場工程，競圖文件上清楚宣告：「任何

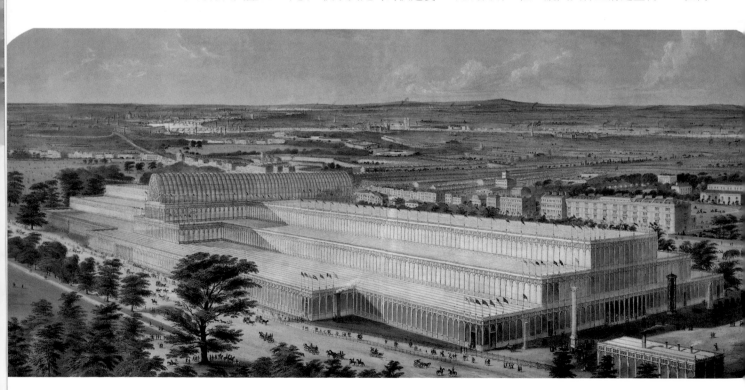

廉價的興建方式均可接受」；然而，雖然有上百件投稿，但委員會卻無法從中選出一位無異議的優勝者，於是便決定自己設計，最後委員會雖然努力畫出設計圖，並計畫利用一千七百多萬塊磚石加以建造，但這項方案顯然無法符合原定的預算與工程時間表。

玻璃建築

派斯頓使整個計畫起死回生。派斯頓是個園藝建築師，擁有二十年建造玻璃屋的經驗，在此之前，他最著名的成就是在英國德比郡的查茨沃斯構築了大溫室，並擔任園藝建築總指揮，事實上，他在建築大溫室時的許多創意，後來也都施用於萬國博覽會上，只不過水晶宮的規模更大上許多。

當時他與玻璃工匠陳思合作，訂做專用於大溫室的大塊玻璃，長度有一‧二公尺，但薄度卻僅有兩公釐，而且相當輕巧，即使是面積最人的玻璃片，也能符合派斯頓一‧二公尺的模矩；玻璃窗框與支撐結構的尺寸不僅因玻璃輕巧的重量而大幅縮小，壟溝式的玻璃裝置更因壟溝間的框條是以交叉而非水平方向擺置，使得整體結構看起來更為輕巧，兩者間距也因此而縮短。

為了節省時間與金錢，也為了增加建物的準確性，派斯頓發明一種利用蒸汽發動的機器，能做出標準大小的木框條，之後再將這些木條做成溝槽，以便集中建物內部產生的冷凝物與外來的雨水，最後則是所謂的「派斯頓排水系統」，這是一套扁平的木材排水系統，利用繃緊的托架在底下撐托，使得整個系統往上拱起，並藉此排出雨水。

派斯頓建構大溫室的許多創意，主要是針對木材與玻璃建築而來，鐵的使用只在構建基礎結構時才偶一為之。他後來將這套結合玻璃與木材的外殼建築發展成一套既有系統又可重複使用的概念，也就是說，這個外殼就如同「桌布」一般，可覆蓋在另一套鋼鐵構架上，這套鋼鐵構架也可因應建地與工程的特殊要求

而有所調整，而底桌的堅實度與橫向穩定度，則可使上方覆蓋的「桌布」既薄又輕。一八四九年時，派斯頓在查茨沃斯又起造了另一座花房，裡面種植著名的「皇蓮」，後來他便宣稱是受到這種巨型蓮花葉片下強韌主葉脈的靈感啟發，才設計出橫跨雙向的結構底桌。

一八五一年六月時，派斯頓從朋友處得知皇家委員會無法取得令眾人滿意的設計，於是便前往說服他們，讓他也參與競圖，這次除了陳思兄弟外，他又與另一家工程承包商福克斯韓德森公司合作，並運用了先前建造溫室時所發展的概念，結果派斯頓的設計是唯一符合預

水晶宮的玻璃與木材外殼，後來發展成一套以一‧二公尺為模矩基準的壟溝式玻璃裝置，其中的創意在於減輕整體結構的重量，並統一各種建築元件的規格。

基本資料	
長度	554.4公尺
寬度	122.4公尺
中殿高度	19.2公尺
翼殿高度	32.4公尺
三層樓可用地面積	92,000平方公尺
建物範圍	7.7公頃
鑄鐵	3,800公噸
鍛鐵	700公噸
木材	55,762立方公尺
玻璃	293,655片，250公釐×1,225公釐，83,610平方公尺
排水系統	38.6公里
競標價	79,800英鎊
實際建築費	169,998英鎊
（包括固定裝置與家具設備）	

29 巴黎歌劇院

時間：一八六一～一八七五年
地點：法國，巴黎

總之，歌劇院就像一座神殿，藝術就是它的神祇。

——戈尼爾

建築師戈尼爾所設計的巴黎歌劇院，現在已更名為戈尼爾歌劇院，是巴黎最醒目的建築物之一，正符合當初的預期。

一八五二年，拿破崙三世和豪斯曼以寬敞的林蔭大道和筆直的長條形景觀，重新規畫巴黎的市容，同時把某些主要的建築物安排在關鍵性的位置上，好讓整個設計呈現出一體感。而巴黎歌劇院就位於一塊孤立的基地上，是幾條放射狀大街的交會點，屬於上述的主要建築物之一。

一八六〇年時，為了遴選建築師，舉辦了一場匿名的公開競圖。評審在做出決定之後，才赫然發現優勝者竟然是一位相當年輕，年僅三十三歲，而且名不見經傳，自布雜藝術學院和羅馬的法國學院畢業的戈尼爾。儘管戈尼爾才剛要嶄露頭角，而他卻憑著直覺瞭解到歌劇院需要的是什麼樣的建築物：既要讓觀眾和表演者都覺得運作順暢，還要表現出歌劇院之夜的華麗和愉悅。

觀念

戈尼爾先觀摩歐洲最受好評的劇院，也就是路易所設計的波爾多大劇院。這座崇高的新古典主義建築在一七七三年動工興建，是第一座登上重大城市建築之列的劇院。訪客一進入寬敞的門廳，視覺焦點即落在通往樓上一排排的觀眾席，並在幕間休息時間提供充裕流通空間的大樓梯之上。表演廳頂上是一個用環狀柱

收藏於奧塞美術館的巴黎歌劇院剖視圖解：作為歌劇院中樞的表演廳，讓民眾和表演者在一場共同的慶典中合而為一；請注意戈尼爾的大樓梯戲劇性的比例，和所在的核心位置。

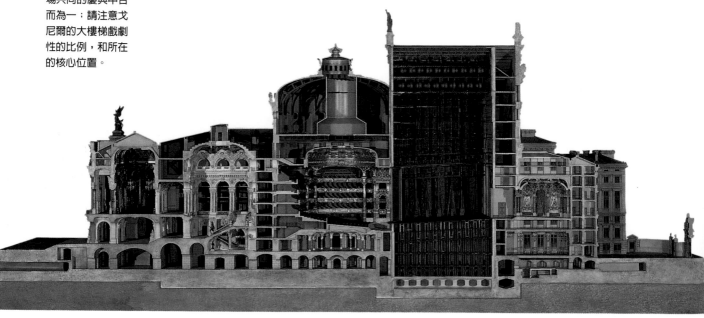

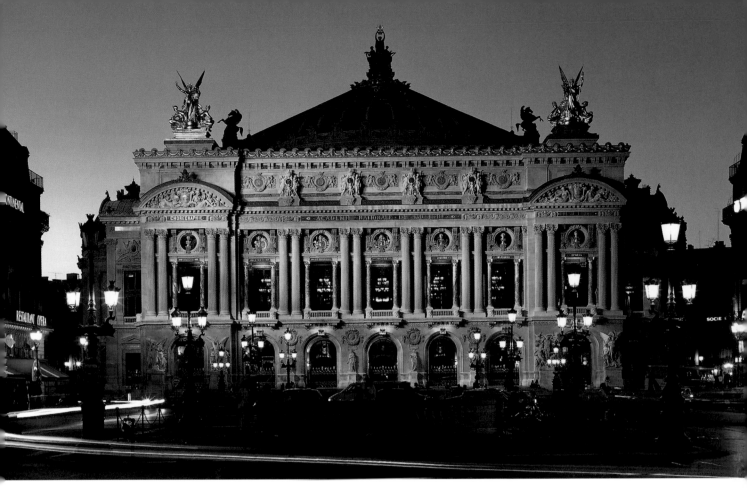

廊所支撐的圓頂天花板。戈尼爾相當仔細地模仿這個設計，不過是以新巴洛克而非新古典的建築語言來表現。

他的樓梯比路易的更加宏偉，而且充滿了繁複的曲線，裝飾也豐富得多，觀眾光是沿著樓梯往上走到自己的座位，就是一次充滿戲劇性的經驗。由欄杆、女像裝飾柱、圓柱和樓梯所構成的多色彩大理石串列，創造出令人目眩神迷的場景，特別是當四層樓梯中的每一層都擠滿了晚上來看戲的觀眾，場面更是盛大。至於表演廳本身，戈尼爾沒有用連續的環狀柱廊來支撐屋頂，而是把對柱集中在角落，改善了表演廳的視線。

後台的設施同樣井然有序，後面有一個很大的排練舞台，讓整座建築物顯得十分對稱。歌劇院的側邊有一個單獨的出入口，是皇帝專用的（一部分是基於安全考量──皇帝曾經在進入舊歌劇院時差點被刺殺），劇院的另一側邊則有一個對稱的小博物館。整座建築物外部的量體在邏輯和美學上都無可挑剔。

室內裝潢

在劇院內部，組織和材料都符合其功能性的目的，但這樣費心裝飾所產生的整體效果，讓整棟建築物從頭到尾都瀰漫著強烈的戲劇感。過去巴黎很少用大理石和馬賽克做建材。而戈尼爾為了蒐羅完全合乎心意的材料，在全歐洲展開了地毯式的搜索，甚至重新開採古代

不久前的一次大清洗，恢復了戈尼爾原本的多色彩大理石立面，讓歌劇院的外觀增色不少。

基本資料	
面積	11,237平方公尺
長度	97公尺
寬度（最大寬度）	125公尺
高度（從地基到阿波羅七弦琴）	73.6公尺
大樓梯	30公尺高
表演廳	20公尺高　32公尺深 31公尺寬（最大寬度） 2,200個座位
吊燈	8公噸

基本資料

各邊長度	280.72公尺
高度	23.56公尺
走廊總長	28.15公里
樓地板總面積	616,518平方公尺
最高勞工數	13,000人
建築費	4,960萬美元

局最後決定以鋼筋混凝土作爲主要建材，並以印地安那州所產的石灰岩作爲建物外牆。附帶一提的是，這項決定所省下的鋼鐵，足以建造一艘戰艦。

在緊湊的施工時程下，一萬三千名工人按表輪班，自一九四一年八月起，每週七天，一天二十四小時日夜趕工。另外還有超過一千名的建築師，以鄰近的停機坪作爲辦公室，依據工程進度加緊繪製施工設計圖。隨著各期工程逐漸完工，五角大廈的員工也依次分批進駐，開始辦公。

平面圖。實際的施工作業，則要等基地上大規模土地改良完成後，才正式開始。基地內的部分地區素有「地獄底層」之名，充斥著沼澤、垃圾場和建築廢墟。

當整地工作完成後，工程人員即運來四百二十萬立方公尺的泥土，與四萬一千四百九十二支混凝土基樁，供地基施工之用。波多馬克河本身也成了建材的來源：提供約六十一萬七千噸的沙和礫石，加工後製成三十三萬二千立方公尺的混凝土。當時，因爲第二次世界大戰已迫在眉睫，美國國內鋼鐵供應吃緊，工程當

一九四二年四月，第一期工程完工後，首批三百名員工遷入已完成的部分，另一批兩萬兩千名員工也於十二月進駐。爲了便於往返這座龐大的結構物，於是又在周邊興建了長達四十八公里的聯絡道。除此之外，五角大廈還擁有獨立的警察與消防隊，以及供水和污水處理設施。之後，又在一九五六年增建一座直升機機場。現今，這棟大廈甚至擁有自己的計程車和巴士總站，以及一座地鐵站。

一九九三年，五角大廈進行完工以來首次大規模翻修，這項耗資十二億美元的整建工程，預計可於二〇〇六年完工。屆時不但電力、機械與通訊設備功能可望大幅提升，同時也會在地下層部分增建夾層，一口氣增加了一萬八千五百八十一平方公尺的辦公空間。

除此之外，該建築也將新建四十部載客電梯，並更新全部的七千七百四十八扇窗戶。整建小組所採用的施工方法，與一九四〇年代五角大廈新建工程承包商所用的方法大致相同：一次一角，分期完成。不同的是，整建工程預計須費時十三年之久，而最初的興建工程則僅僅費時十六個月。

然而，二〇〇一年九月十一日，五角大廈發生了可怕的悲劇，恐怖分子所挾持的商業客機，衝入五角大廈並墜毀於大廈西翼，造成一百八十九人死亡。

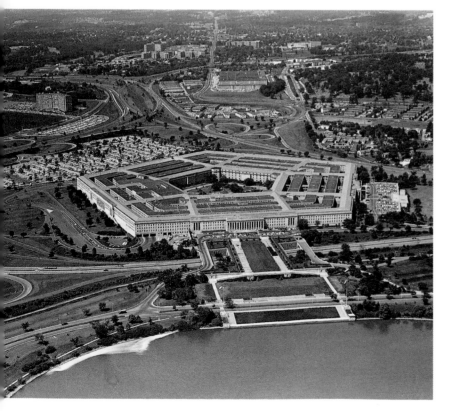

下圖：空中鳥瞰五角大廈：儘管面積龐大，但由於結構極有效率，因此可以在七分鐘之內，到達大廈內的任何地點。

紐約古根漢博物館

時間：一九五六～一九五九年
地點：美國，紐約

> 神奇、與眾不同、驚人、有力、大膽、具催眠效果及獨一無二等多種形容詞，
> 均可描述紐約古根漢博物館，但唯獨美麗不在形容詞彙的名單之列。
>
> ——利芬，一九八九年

在科比意（即江耐瑞）、阿瓦阿圖、凡德羅與萊特，這四位人稱「四大天王」的現代主義建築之父中，萊特或許是最擅長在建築作品中運用幾何原理的一個，不論是東京帝國飯店（建於一九一六至一九二二年，拆除於一九六八年）內仿如藝術作品般的細節處理、最早期在設計加州葵屋（建於一九一九至一九二一年）時所運用的「馬雅」幾何原則，或是一些最著名的作品中所使用的六角形四十五度設計格網，萊特在在證明了，他的確是個擅長於調整模具與容積的大師。

萊特特別著迷於圓形、環形，和最常用的螺旋狀，這一點也明顯表現在他早期設計於一九二五年、但最後並未實現的麵包山天文館。至於密爾瓦基的報喜希臘正教堂（建於一九五九至一九六一年，但是在萊特過世後才動工），以及舊金山的莫里斯禮品店（建於一九四八至一九四九年），更徹底展現出萊特能將原本乏味而機械式的幾何原則，轉化為生動且令人難忘的空間。

萊特出生於一八六七年，於一九五九年以九十三高齡辭世，在他那既長久又重要的事業生涯當中，卻要到相當後期，才出現古根漢這個全力支持他的贊助人。古根漢委託萊特為他的收藏品興建一座博物館，這些非具象派美術作品的收藏多數是在瑞裴男爵夫人嚴峻的監督下蒐集而成，而她也成為博物館完工後的首任

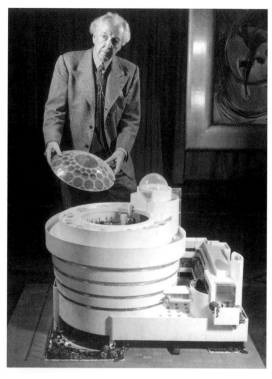

萊特與博物館的模型，圖中萊特正在展示玻璃蓋。

館長。這件工程是萊特在紐約市的第一件委託工作，一九四四年時，萊特便完成並且發表了他的設計，卻因為第二次世界大戰爆發與博物館創始人於五年後過世的影響，所以延遲了動工的時間。

建地與解決之道

博物館的創始人與館長自然必須解決收藏品的展示問題，即便那時已是一九五○年代，

32 迪士尼樂園

時間：一九五九～一九七一年

地點：美國，佛羅里達州，奧蘭多

我厭倦了博物館和展覽會，那些地方總是讓人走得精疲力竭。

——迪士尼

華德·迪士尼生性喜好新奇事物。在參與有聲卡通發明之後，接著他又將無窮的想像力，轉而投入第一部彩色卡通動畫影片的製作。然後，在對電影製作感到厭煩後，又於一九五五年重新改造加州安那罕迪士尼樂園。但他對改建的結果並不全然滿意，於是著手尋找更大的揮灑空間。迪士尼樂園可說是一份草圖，而它的完成品則是一座規模更大、更遼闊的休閒空間——迪士尼世界。

在迪士尼的構想中，這一座全新的休閒地景不只是安那罕魔幻王國的放大版；涵蓋童話故事城堡、一八九〇年代大街、冒險樂園、明日世界和邊疆世界外，還包括度假旅館、大眾運輸系統，以及一座稱為「EPCOT」的未來社區實驗城：一個沒有貧民窟，沒有腐敗衰退，能將現代科技成果應用於日常生活的地方，而

且保留了寬廣的空間，以便供作更進一步的實驗之用。

迪士尼自一九五九年起，開始在東岸各都會中心附近尋找適當的地點，最後選定佛羅里達中部，並開始收購土地。他在距離佛州海岸車程約一小時的地方，以五百萬美元購入大片平坦的草地與沼澤地，總面積達一萬九百二十七公頃。不幸的是，他生前未能親眼目睹這項新計畫完成，其願景則由他的兄長兼事業夥伴洛伊·迪士尼來實現。一九六九年，大型推土機開始進行整地，將該區改造為硬實的乾地。不但如此，為了排放地面積水（地下水位離地表僅一·二公尺），還精心設計、建造了一座長達六十四公里的渠道排水系統。此外，又在白色沙灘上挖掘了數座人工休閒湖。

洛伊認為未來社區實驗城的構想有點不切實際，因而遲遲未動土興建，但是大部分大型的規畫構想與技術創新還是被保留了下來。例如，魔幻王國的底層建在高出實際地平面五公尺處，創造了一座布滿隧道、儲藏室、辦公室與服務區的隱秘城市，能在毫不引人注意的情況下，以超高效率供應及維護上層的交通設施、餐廳與草坪。垃圾經由大型真空系統傳送到中央回收廠。員工可以在下層換裝或休息，然後再回到工作崗位，或經由特殊進出口到達公園內的任何地方。

魔幻王國對面的湖中，建有兩棟度假旅館。樓層數較低、充滿南洋風味的波里尼西亞度假旅館，共有五百間客房；而有十五層樓高，擁有一千間客房的迪士尼當代旅館，則是

下圖：未來社區實驗城入口處的網格圓頂建築，是由AT&T贊助，展示通訊科技的發展過程。連結未來社區與魔幻王國的單軌電車，由其右方靜悄悄地通過。

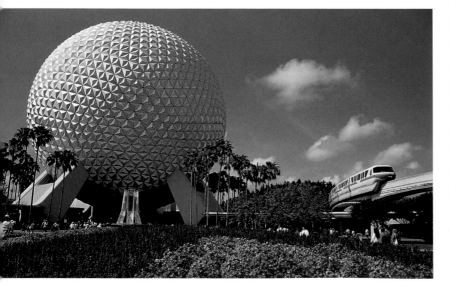

146

一棟A字形、中庭挑高的建築。當環湖單軌電車穿過中庭時，很容易就讓人聯想到井然有序的高科技未來。從旅館、停車場到魔幻王國的接駁工作，則由環湖電車、水上渡輪和接駁巴士共同負責。

　　儘管兩棟旅館的外觀截然不同，其實卻有許多相似之處。兩者都採用韋斯勒所設計，並由美國鋼鐵公司發展出的實驗性大量生產施工法。所有旅館房間，包括牆壁與浴室，都在其他地方事先預鑄之後，運送到工地，再利用起重機堆疊於旅館的骨架上。

　　總造價四億元的迪士尼世界，終於在一九七一年十月一日正式開幕啓用。當時洛伊已經七十八歲。他人生最後幾年的歲月都用來實現弟弟的夢想，同時也因如此的重擔而精疲力竭，不幸於迪士尼世界開幕兩個月後去世了。但是，就迪士尼本人最初的構想來說，迪士尼世界並未完成。未來社區在迪士尼團隊的重新塑造下，成為萬國博覽會式的主題樂園，而非一座真實的活城市。超現代展覽館中展示著與運輸（由通用汽車贊助）、幻想（由柯達贊助）與通訊（由AT&T贊助）等主題有關的項目；AT&T所贊助的地球館成為主題樂園內最突出的主題建築。鄰近的人工湖周邊，環立著墨西哥、英國、義大利、加拿大與世界各國企業和機構所贊助的各國展示館，而且全部都以各國本地建築為原型。新建的未來社區於一九八二年開幕，造價十二億美元。在這之後，迪士尼世界內又陸續增建了兩座主題樂園（一九八九年的米高梅影城，以及一九九八年的動物王國），和許多新旅館、汽車旅館、水上公園、夜總會及其他休閒遊樂設施。

　　在一個由觀光與娛樂所引導塑造的經濟與文化中，迪士尼世界是產業標準的建立者。此種標準經迪士尼公司再複製於東京與巴黎，也被其他娛樂事業重複運用於全球各地的遊樂園、水上公園與野生動物園。如果說工廠是工業革命時期建築的標誌，那麼遊樂園便是這個時代的象徵。

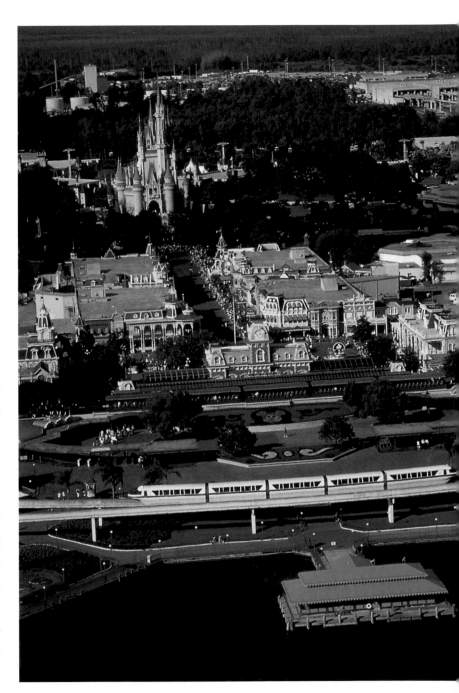

上圖：魔幻王國是加州安那罕迪士尼樂園的放大版，建於一片精心設計的人造湖泊與森林地景上。

基本資料	
面積	10,927公頃
建築費	4億美元
旅館設計師	威爾頓巴克建築事務所

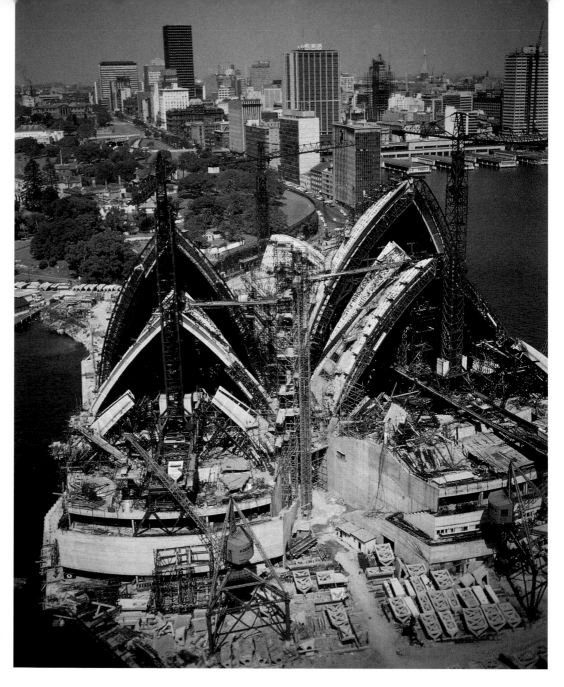

一九六七年興建中
的歌劇院，背景為
環形碼頭與雪梨市
中心。

段：第一階段是平台，第二是殼體，第三則是
外部的「覆面」與玻璃牆壁，而觀眾席的膠合
板牆、拱肋和內部裝潢也屬於第三階段。

烏榮將每一個建築階段的概念，以簡單而
直接的方式寫在他的兩本書裡頭，分別是一九
五八年出版的《紅皮書》與一九六二年的《黃
皮書》，並且利用這兩本書向客戶解釋他的想
法、設計理念與設計圖，尤其《黃皮書》更側
重於設計圖的說明。雪梨歌劇院在他的設計與
指示下，平台與殼體均能順利完工，但他卻無
法完成第三階段。

烏榮悲劇式地辭去歌劇院建造工作的過
程，就如同他的建築設計一樣令人側目，自一
九六四年開始，南威爾斯政府不論在公開或私
人場所，均不時地攻擊烏榮，而且不履行烏榮
的請款，於是烏榮寫信給新上任的部長表示：
「是你們逼我離開這項工作的！」之後，烏榮
與家人便於一九六六年四月二十八日秘密離開
澳洲。至於他所遺留的第三階段工作，則由豪
爾兄弟組成的團隊接手，自一九六六年起，便
由小組中的彼得‧豪爾擔任設計建築師，除了
完成歌劇院的音樂廳與歌劇廳之外，並負責處

理窗戶與階梯等細節工作。

在烏榮的設計規畫中，平台上兩間最大的表演廳應該彼此相連，舞台面向南方，而入口大廳則朝向港口開放。但如此一來，表演廳的空間就無法依照傳統區隔出舞台側邊與後台空間。烏榮原本計畫利用幾道電梯解決表演者上下舞台的問題；但是彼得在一九六七年重新檢視了這個設計，認為主表演廳內不應該設立舞台，只能作為音樂廳，因此歌劇表演必須局限於其他空間較小的主廳，而這也是後來的實際作法。

當觀眾和旅客徒步抵達歌劇院，面對雪梨市區的那一邊時，會來到一處空曠的空間，眼前便是以混凝土橫樑作為頂端的雕飾大階梯，旅客在步上階梯後，會來到主要的平台樓層，彷彿「自低矮的前廊或地下室來到宏偉的哥德式大教堂」，歌劇院的門廳相當明亮，拱肋的圓拱高聳直達殼體的頂端；若觀眾由南邊入口進入，可經由往上升高的側邊走廊到達北邊入口與柵門，途中可將多層樓的廣大空間與港口全景盡收眼底；觀眾同樣也可由北方入口和側邊走廊進入南北兩方的觀眾席。音樂廳是將許多白樺木鑲板琢磨成平面並朝內彎曲後，再加以串聯而成，圍繞在樂團表演舞台四周的半徑範圍內，共有二千六百七十九張座椅，樂團與歌唱隊後面則是由雪梨設計師夏普所設計與建造的管風琴，當歌劇院於一九七九年完工後，這座管風琴才跟著完成，是世界上最大的機械管風琴。

歌劇廳的形式較為傳統，採取開放式包廂與大傾角樓座，前舞台四周共有一千五百四十七個座位，漆有深黑色塗料的木條上懸掛著色彩鮮明的舞台帷幕，這塊由柯本設計的「太陽帷幕」也減緩了四周黯淡的色調。音樂廳與歌劇廳所使用的黃楊木料上都設有

外層隔音架，這道外牆結合了殼體的拱肋與鋼製直立窗框後，更使主廳外的走廊與門廳形成一種自然的調色效果。

歌劇院於一九七三年十月二十日由伊莉莎白女王二世親自揭開序幕，當時女王表示：「即使興建金字塔時曾產生最激烈的爭論，但四千年後的今日，它們仍安然矗立，並被視為世界奇景，我相信雪梨歌劇院也將如此。」

雪梨歌劇院為什麼能夠成為現代世界的奇景呢？這棟建物當然為雪梨市提供了實用的新穎設備，而且除了與建地環境產生共鳴之外，

基本資料	
地面面積	1.8公頃
外部範圍	186×116公尺
殼體最高高度	67公尺
屋頂重量	26,700公噸
屋頂預鑄部分	2,914塊
屋頂表面面積	18,500平方公尺

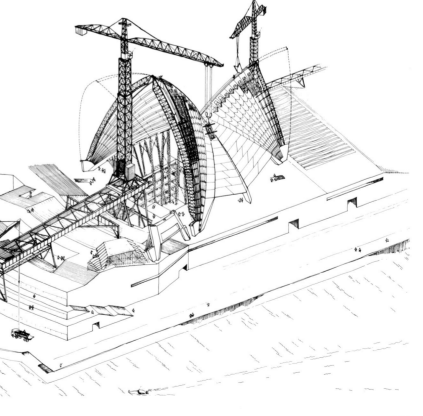

歌劇院的建造方式。圖中顯示滑軌上架有塔樓升降機，並有活動式圓頂拱肋加以支撐。

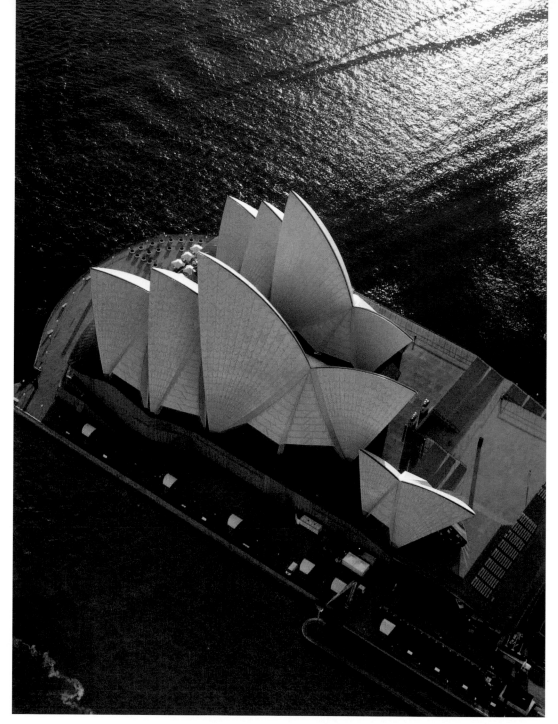

烏榮：「當你經過一座哥德式教堂或看見它襯著天空的模樣時，你永遠不會感到厭倦，彷彿建築物能夠永遠生出重要而深遠的新意；然而構成元素之間的交互作用更是重要，在結合了陽光、燈光、雲朵後，歌劇院便活了起來。」晨光下閃耀的雪梨歌劇院為雪梨海灣所環伺。

它的興建過程也頗具戲劇性，但歌劇院的重要性不僅止於此；事實上，歌劇院已經成為雪梨市的象徵，三度空間的浮置殼體更已與雪梨合而為一。

此外，在眾多偉大的現代都市圖像建築當中，雪梨歌劇院也是首棟不僅能對個別的城市產生貢獻的建物，更表現出建築在城市面臨轉型與發展時，所具有的力量。自雪梨歌劇院之

後，陸續出現許多同類型的建物，例如巴黎的龐畢度中心、香港的上海匯豐銀行，以及畢爾包古根漢博物館，但烏榮的歌劇院仍舊位居龍頭地位。

雪梨歌劇院不尋常的故事在二○○一年時終於有了結局，經過三十五年後，烏榮同意出任雪梨建築師沃克的顧問，以九百萬英鎊的預算重新整修這棟偉大的建築物。

路易斯安那超級巨蛋

時間：一九七一～一九七五年
地點：美國，路易斯安那州，紐奧良

> 忽必烈汗下詔，在上都建一座富麗堂皇的歡樂宮……
> 那傑出的設計，實為罕見的奇蹟；歡樂宮豔陽普照，連接無數晶瑩冰穴！
>
> ——柯立芝，一七九八年

全世界最傑出的圓頂建築路易斯安那超級巨蛋，同時也是全球最大的鋼造空間，室內完全沒有任何能阻擋視野的支柱。此外，這棟紐奧良市內最醒目的建物，也是第一座公有私營的多用途設施，其內部主要賽場之大，足可容納兩個美式足球場。一九八七年九月教宗約翰保祿二世到訪時，這座覆蓋著四公頃圓頂的巨蛋，湧進了八萬名前來聞道的信徒。

某些希臘與埃及神廟或許也擁有足可比擬，甚或更大的規模。但是，這些神廟的內部約有百分之六十的空間為圓形支柱所據，剩下的可用空間僅占整個建築體的一小部分。由於

超級巨蛋是紐奧良最璀璨、醒目的建築，室內可容納八萬七千名觀眾，供舉辦如教宗宣道、美式足球賽、寵物大展等各式活動。

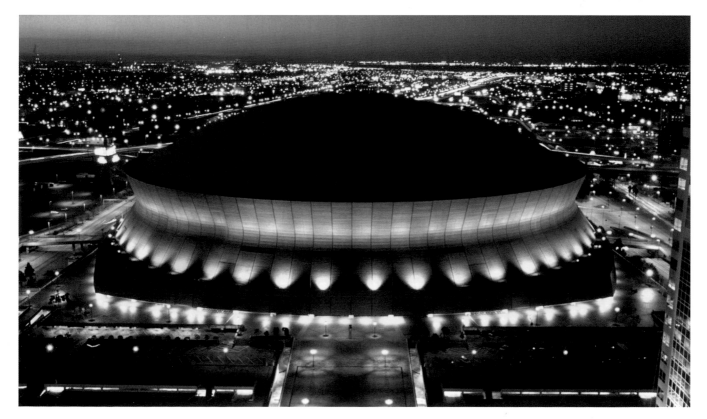

龐畢度中心

時間：一九七二～一九七七年
地點：法國，巴黎

> 然後我們要做一個決定：是要完全裸露在外，還是用一個假立面遮蓋？這
> 就是我們的設計！簡單得不能再簡單。
>
> ──西爾佛引述皮亞諾所言，一九九四年

西側立面：室內完
全無柱，因此必須
把所有的結構、公
共流通和通道全部
移到外部。

　　一九六九年十二月，法國總統龐畢度為一座新的公共圖書館，及藝術館舉辦了一次國際建築競圖。這項舉動普遍獲得好評。預定地位於荒涼的波布區，這裡歷經四十年的破壞，已經變成一個空曠的市中心停車場，夾在市政府和剛淨空不久的磊阿勒中央果菜批發市場之間。

　　不過，這個野心勃勃的計畫影響所及，遠超過單純的文明都市更新，因為法國的文化菁英已經感覺到，巴黎作為全球首席藝術之都的地位，正漸漸為紐約及倫敦所取代。法國前後數任總統，在為期三十年的時間裡，啟動了許多普獲好評的重大計畫，波布成為奧塞美術館、巴士底歌劇院、國家圖書館，以及全國各地一系列小型文化計畫的先驅，這不但是初試啼聲的第一擊，也可以說是最讓人跌破眼鏡的

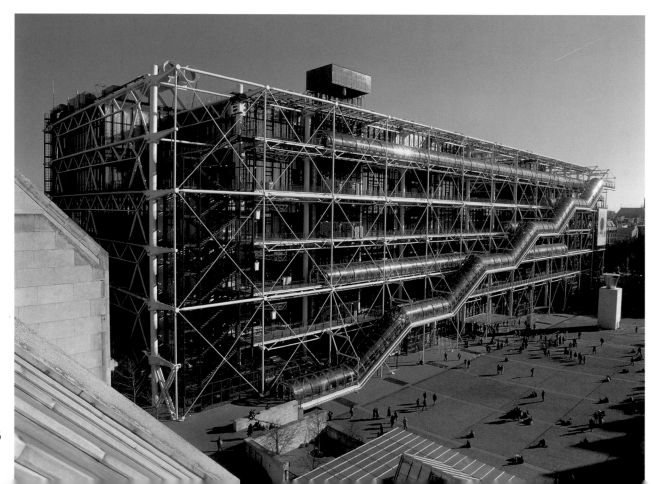

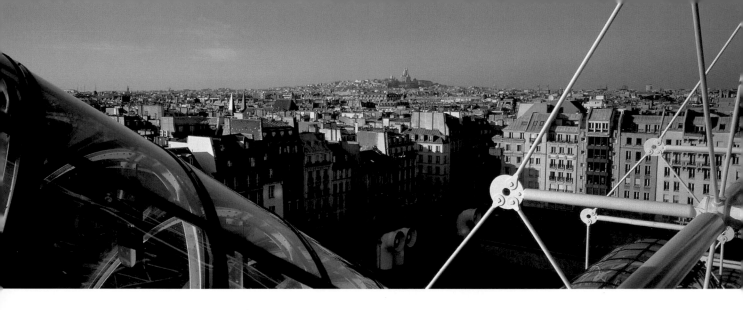

一次。

波布旋即成為一個文化圖像，成功地體現國家及時代的精神，同時也樹立了一個非常高的標準，讓未來的文化建設計畫背負了莫大的壓力。不過波布計畫的落實之所以具有非凡的成果，應歸功於龐畢度總統義無反顧的投入。他個人親自舉辦了一次公開的國際建築競圖（計有七千份設計圖參賽），同時讓法國工業設計師布魯維所率領的評審團全權主導，最後由兩位名不見經傳的設計師——義大利籍的皮亞諾和英國籍的羅傑斯，共同提出的一份讓人跌破眼鏡的設計圖，標到了這一件重要的公共工程。據說龐畢度看到這樣的結果唯一的反應是，非常困惑地說：「看來麻煩才要開始！」

以建築為藝術

波布在一九七七年開幕，為巴黎社交及文化生活立下了一個非常重要的里程碑。龐畢度現代藝術中心（這個名稱是一九七四年龐畢度逝世後才命名的）不僅是一家收藏現代藝術的博物館和圖書館而已，它更是一棟結合了建築、工業設計和當代音樂等多面向的現代文化的建築物。而這個幾近獨一無二的共生組合，正是波布之所以創造接連不斷的文化成就，並獲得群眾支持的主因。

至於建築物本身，像波布這樣的「高科技」工業建築風格，其概念基礎似乎出自十九世紀土木工程學、兩次大戰之間的包浩斯設計理論，以及英國建築電訊團體。儘管有人批評這

只不過是拿現成的鑽油平台構件組裝罷了，礙眼得不得了。但事實上，從波布整體的構圖一直到椅子和門把等小組件，它都稱得上是一個極其精緻複雜的建築物。每一樣東西都是以可觀的花費精心挑選、設計和訂製。

龐畢度現代藝術中心每天的訪客超過兩萬五千人，其建築本身儼然已成為一個主要的現代藝術「標的」。而且，當許多訪客欣賞著館內設施時，也有不少人喜歡探索這座看似內外顛倒的建築物，乘著電扶梯上頂樓去享受巴黎壯觀的屋頂風光。

得獎的設計

一九七〇年代，奧雅納是一個國際知名的土木工程公司，曾經負責興建烏榮的雪梨歌劇院（參見一四八頁）；籍籍無名的建築師皮亞諾和羅傑斯在奧雅納的徵召下參加建築競圖。兩人很快就肯定了波布顯示出來的發展潛力，並各自繼續以非常不同的方式設計出許多出色的建築物。

再者，波布的團隊聚集了不少傑出的建築

龐畢度中心的周圍環境：川流不息的訪客搭乘紅色的電扶梯，到頂樓欣賞巴黎的屋頂風光，遠處是蒙馬特。

基本資料	
尺寸	60×166.4公尺
高度	42公尺
總建築樓面面積	135,000平方公尺
上部結構	70,000平方公尺
地下結構	65,000平方公尺
建築費	4.76億法郎

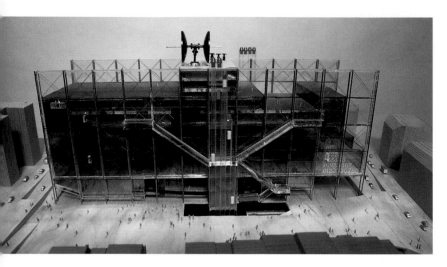

上圖：建築競圖模型，可以看到面向廣場的西側立面。包括電扶梯在內的某些細節，在最後完工的建築物中有所改變了。

及工程人才，除了哈波德和已故的萊斯這兩位工程師外，還有很多其他的人，也紛紛肯定這兩人在二十世紀末建築設計史上的地位。

參加競圖的人大都著重於配合巴黎中世紀的核心，讓偌大的波布基地遍布低矮的建築物，然而鉅細靡遺的設計要點，要求建築師在展覽空間使用方面，必須提供最大的「內部彈性」。皮亞諾和羅傑斯所組成的設計團隊早已

提倡建築設計必須富有彈性，於是將這項要求當作最高核心原則。設計出四十二公尺高、樓面完全無柱的六層樓，每層樓長四十五公尺，寬一百六十公尺，且面對著一個廣大的露天廣場。在奧雅納同事的協助下，這個設計團隊把建築物所有的結構、流通、空調和服務區完全撤出，成功地創造出無阻礙的樓面面積。

建築物的組織系統用三言兩語即可描述：「訪客在西側正面、服務區在東邊、完全無柱的展覽空間位於兩者之間。」訪客經由西側作為電梯和走道的懸吊式履帶進入各個樓層，這條履帶創造出波布獨特的建築正面，也為下面廣場的群眾提供了一個真人演出的奇景。每層樓的服務區則分配到另外一邊（東邊）。

設計師以創造最大的彈性為目標，很快就產生了結構和功能系統協調的問題。這棟建築物不能採用傳統有交叉支撐和中心核的鋼構架圓柱，只能靠外部的圓柱和支撐來設計建造。奧雅納公司的工程師群借用造橋的作法，建議用十三個全高的橫向構架，彼此相隔十二‧八公尺，以地板構架和垂直圓柱組合而成。地板的混凝土鑲板放在並置的全寬地板構架上，下面用滑動平衡桿（一體成形的鋼鑄搖桿）支撐。再以兩個樓層為單位的水平構件，和比較細的拉杆對角格構，為建築正面提供了額外的抗風支撐，卻不會成為建築物內部的阻礙，最後在南北兩側的正面加上如桁架般的組合交叉支撐，整個結構系統在每個角落都能看得清清楚楚。

此外，建築師還得面對防火和防風雨的問題，最後好不容易才想出了完美的解決之道。所有內部的陳設都用不易燃燒的建材製作，凡是會脆化的鋼構件，都用金屬包覆隔離或採特殊的防護加工。

管線、空調、水管和垂直流通之類的機能構件，通常是由承包商「設計」，並且埋在建築物內部的管道和中心軸後面，但現在卻得全部置於外面，因此必須由建築師親自設計，不但要外形優雅，還要能抵抗風雨侵蝕。並且以

顏色代碼標示不同的設施，由工業標準色標構成，外加白色代表結構、紅色代表升降和流通、藍色代表水、黃色代表電動機械，以及藍色或白色代表空調。

東側正面的最終構圖剛開始讓人看得眼花撩亂，再仔細一看，就不覺得像鑽油平台（惡意批評波布的人經常這樣抱怨），反而像是一幅雷傑的畫作。

訂做的建築——準時完成

儘管採取這種作法，每一個零件勢必得加以設計或挑選，但這棟建築物並未超出預算（四億七千六百萬法郎），而且準時（五年）竣工，像這樣大場面的演出，必須有一套特殊的條件配合才行。

勇氣十足的龐畢度總統決定採用，這兩位名不見經傳的建築師充滿企圖心的計畫，而面對可預期的批評，這個案子只許成功，不許失敗。一個強勢的公共管理當局，在高階文官博達茲的領導下，奉命推動這個計畫順利進行、控制預算，並解決行政上的問題。這樣的安排叫做「業主管理當局」，是現在法國大型公共建築計畫的標準作法，對其他國家的公共建設也有相當的影響。

不過波布到底不同於法國一般的公共建設，無法將設計責任委派給承包商；皮亞諾和羅傑斯所屬的奧雅納團隊堅持要控制大大小小的設計和規格，是很正確的作法。經歷五年來一次又一次的協商（包括計畫進行到一半，龐畢度總統在一九七四年逝世，新任總統季斯卡德即位），最終能夠畫下完美的句點，絕大部分要歸功於博達茲身為幹旋者的才華、權威和支持。

實際上，大家沒多久就發現，對一個中央集權式的建築團隊來說，波布的興建工程實在太過複雜了，許多委派的責任都必須由團隊內部的人員來分攤。奧雅納優秀的土木工程團隊負責概念結構的設計和計算，而建築設計和服務區，則分別依照建築體制、室內設計，或是流通等不同的設計專長，委派給內部的團隊領導者。

整個團隊秉持著一個堅定的中心哲學，因此每一種專業都可自由發揮，直接和提供設備的供應商合作，分毫不差地得到他們所要的效果、外觀和飾面。有了這樣的自由，建築師皮亞諾和羅傑斯就能在奧雅納的工程師哈波德和萊斯的幫助下，專心一致地協商，以及監督最基本的問題。

最後完工的建築物和競圖的參賽作品非常接近，著實令人大吃一驚，重要的原始設計概念，在興建的過程中幾乎都被保存了下來，對於整個團隊共同的設計哲學、設計團隊的才華，以及相關人士無休無止的努力，這確實是一大禮讚。

左頁下圖：移動式的隔板和樓梯可以把廣大的室內空間改成各式各樣的展覽場地。

下圖：東側立面：垂直流通、服務區和空調，也可讓展覽空間不受當地交通噪音所干擾。

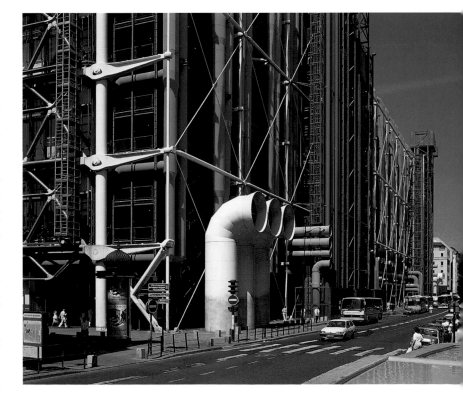

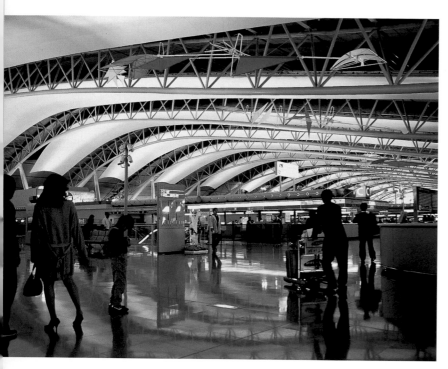

上圖：出境大廳的屋頂線條，指引旅客在機場內的移動方向。

境旅客由高樓層穿越峽谷時，可以一眼看到出境大廳及其弧狀、近乎骨架般的屋頂結構，而這已經變成是關西機場的標誌了。

出境大廳

出境大廳屋頂是由一連串格狀鋼桁所組成，其線條呈現強烈的方向性，引導旅客在建築內向前及向下移動，先至海關，再前往下層候機室。不過，設計時也特別注意到，避免因視覺上的明確性，犧牲了結構的邏輯性：從屋頂到下部整體結構一致，使需要控制的空氣量減到最低。

右圖：關西機場結構的電腦圖解。圖中顯示的是管道的機能，空氣從旅客方（左方）流向跑道方（右方）。

外伸的桁架支柱頗為醒目，讓人聯想到日本建築設計的一項重要考量：抗震。地震區內的建築設計，一般都會依地震風險程度，將部分重量轉移到橫向負重。日本屬於地震高風險區，所以依照建築法規定，關西機場結構物的橫向載重能力，必須超過其本身的重量。如同工程師所津津樂道的，機場建築就算蓋在牆上也能維持平穩，然而當時他們並未預知到這句話很快就面臨考驗。

一九九四年一月，工程尚未完成驗收前，神戶地區發生芮氏規模七・二級的大地震，震央距離機場僅有三十公里。結果，雖然人工島周圍部分地區因地震而局部下陷，但是航站建築本身，包括結構與外表全然不受損害。

大量運用空調與人工照明設備的室內空間，其屋頂天花板常會顯得紛雜凌亂，但是關西機場大廳卻沒有這樣的問題。解決之道就是在桁架間加裝纖維支架，以捕捉並引導由雕花氣孔排出的氣流，同時藉以反射下方的照明燈光。此項傑出技術設計固然是以提升效能為宗旨，但關西機場的卓越之處，便是在於能將傑出技術融入整體設計中。

候機室

整個一千八百公尺長的候機室，完全沒有任何足以干擾動線的障礙物，難怪會被稱為全球最長的房間。

這種設計雖然可以大幅提升旅客行動效率，但著實是項出人意料之外的構想。主要是，為了能在火災發生時迅速有效地控制火勢，日本建物內（其他國家亦同）通常會在固定的間距處設置分隔牆。而關西機場能夠省略這些分隔牆，全有賴於大膽的工程創意，以及日本主管當局的瞭解與合作。

這項工程創意是以稱為「艙與島」的概念來取代傳統的防火策略，也就是將主要的火災危險源（例如商店區）集中一處，並廣設灑水器和快速排氣煙罩──「艙」。在危險性較低的區域（例如等候座位區），則給予以足夠的

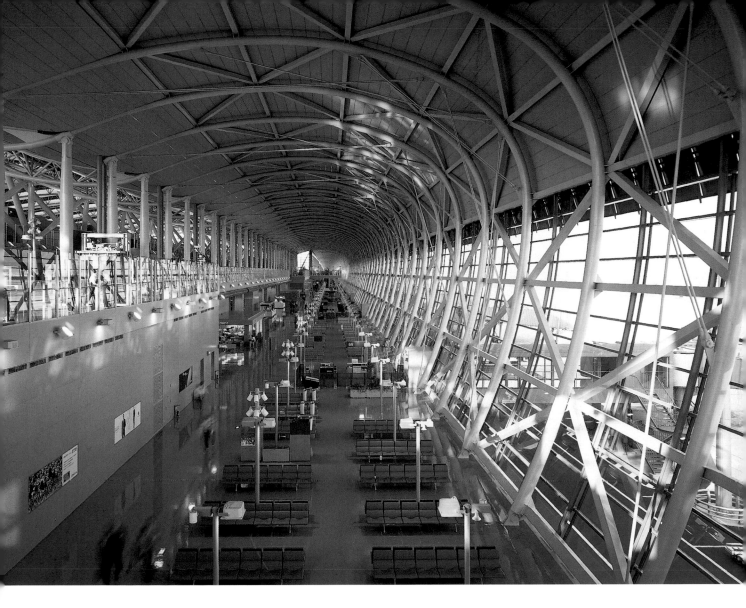

區隔空間，視同「小島」，以防止火勢由一區竄至他區。

建設成果

　　如果用一段話簡單地描述關西機場的興建工程，那麼話語之間必定充滿驚嘆之詞。儘管大阪港內不乏其他人工島嶼，但關西卻離岸更遠（五公里），位在更深的海域中。造島所傾倒的填土量驚人，高達一‧七億立方公尺，航站大樓的樓地板總面積達三十萬平方公尺，卻僅費時三年便全部竣工。為了能夠依照預定進度順利施工，於是將整個工程分成兩個獨立並行的專案，由大林組和竹中工務領導的兩組廠商分別承包，各負責一半的興建工程，再由大樓的中線處加以熔接。

　　儘管關西機場建築的成就耀眼，卻不至於讓旅客感到炫目失措。人性化的空間安排、精確的設計，以及對細節的講究，造就了機場建築前所未有的優雅與明確性。

上圖：壯觀的候機室一路延伸，包含了整座建築。

基本資料

長度	1,800公尺
面積	30萬平方公尺
勞工數（最大）	1萬人
建築費	170億美元
每年飛機班次	16萬架次
跑道長度	3,500公尺

上圖：具內外兩層的次要結構與主要的鋼構架之間有段距離。

館的興建地點就位在納爾溫河床邊，是個相當醒目，但也困難重重的施工場所，這個興建地四周圍繞著貨櫃場、鐵路，以及可供通行的斜坡高架橋。

電腦模型

雖然最初是建築師依照直覺使用一連串粗糙的手工紙板模型，才發展出建物的初步形式結構，但之後卻是經由電腦輔助修改，才使整個設計在技巧與經濟層面上變得可行。事實上，蓋瑞是首位將電腦輔助3D動態模擬系統運用於建築的建築師，這套系統是由法國航太工業發展出來的電腦軟體。

這套3D動態模擬系統與大多數的建築軟體最大的差異，在於它是以平面而非多邊形作為計算基礎，如果要將蓋瑞的紙板模型施用於畢爾包古根漢博物館，則必須先將原來的設計數位化，才能在3D動態模擬系統內產生一組連續的弧形表面模型，然後才能從電腦模型中辨識出內外部的操縱面，並且依此規畫出建築物的各個重要位置。

接著再由這些操縱面中發展出一個結構區，由三公尺寬的凸緣組成加固的鋼構架，整個結構其實相當簡單：多數組成元素都屬於筆直區段，並透過區段彼此間的連結而獲得整體的可塑性；在主要構架的琢面與操縱面之間，則是分為內外兩層的次要結構，首先利用直徑六十公釐的鋼管組成略朝內彎的橫向階梯，但階梯中間出現三公尺的間隔橫跨向主要構架，兩者間使用萬向接頭加以連接，以便還能針對不同需求調整方向；垂直的彎曲面是由次要結構的最裡層與最外層組合而成，並在六百公釐厚的中心處，利用垂直方向的鋼釘連接內外兩層結構，而且這裡所使用的鋼管與鋼釘均可朝一個或多個方向彎曲。

另一方面，雖然電腦輔助3D動態模擬系統能準確地探查出每個結構分子的位置與尺寸，但此時的電腦模型仍舊只是充滿線條結構的線條畫，必須利用BOCAD這套專門用於搭建橋樑與道路的工程軟體，才能將3D動態模擬

左圖：比起較具彈性的金屬覆面和利用電腦數控鑽銑機器做成的石頭弧面，博物館內的玻璃較為扁平，並藉由各個琢面的組合達成設計中的複雜彎面。

系統中的線條結構全面轉化成結構鋼的三度空間電腦模型，此外，BOCAD也能從這個模型中自動產生二度空間的結構圖，或是電腦數控鑽銑資料。

雖然獨特的鋼鐵尾端切割能使建物不會出現兩塊一模一樣的鋼，但也由於BOCAD能相當準確地構築出主要的結構，因此也不再需要進行實地測量、切割以及焊接等工作；而且在組合過程中，各個結構組件上面均貼有條碼，這也是建築實務再次參照航太工業的作法，只要連接著3D動態模擬系統的雷射掃瞄設備，輕輕擦過工地現場所有貼上條碼的物件，就能藉由電腦模型內設定的座標值，確實辨認出該物件應放置的位置，如此一來，便可避免累積容許誤差幅度，進而確保這種複雜建物必備的準確幾何性。

覆面

即便如此，電腦模型仍舊無法完全取代實證性資料，在設計過程中，仍須備有原尺寸大小的實物模型，以便檢測金屬薄片的大小能否符合複雜的彎面結構而不會產生突起的皺摺，並確認正確的容許誤差值是否仍舊微小；之後再利用3D動態模擬系統處理建物的金屬表面，以符合實物模型所設立的界線。

畢爾包古根漢博物館的覆面十分平坦，而且在所有金屬外殼中，有百分之八十只需要四種標準鑲板尺寸，此外，雖然鍍鋅的底座層相當井然有序，但鍍鈦金屬鑲面卻刻意將外表的細緻波浪完全伸展開來，以產生軟化建物外觀的效果；相反的，建物內部卻全數使用扁平形的玻璃，由於玻璃無法彎曲，因此不同尺寸的鑲板所形成的三角網絡便自然成就了建物的複雜表面，而無須刻意彎曲鑲板，因此，與外層具標準尺寸的金屬覆面相較之下，接近百分之七十的玻璃鑲板卻是大小各異。

雖然畢爾包古根漢博物館可結合電腦數控鑽銑機器，與3D動態模擬系統資料庫進行興建工程，但當多數轉包商考量到旗下的熟練勞工時，仍舊選擇使用人工方式，使得石頭覆面成為建物中唯一採取自動磨光的要件，而這也是建造技術最為複雜之處，但石頭覆面是直接在現場作業，而不在磨光工場完成，雖然當初建築師希望石頭能先在工場磨光之後再以成品的形式運送到建地，但轉包商卻直接在現場安裝了磨光機器。

當這棟嶄新的古根漢博物館於一九九七年開幕時，曾是全球媒體注目的焦點，也由於這棟博物館將其他工業的技術帶進建築，使建物得以超越過往所認定的美學與技術限制；再者，電腦不僅具有工業量產的經濟優勢，更增加了建物的複雜度與獨特性，並因而扭轉了工業生產的傳統，為後工業世界中，一向以工藝技巧為主的建築再次注入新的可能性。

利用電腦輔助軟體精細計算建築物表面，以符合自原尺寸實物模型處獲得的鈦金屬覆面的最大弧度。

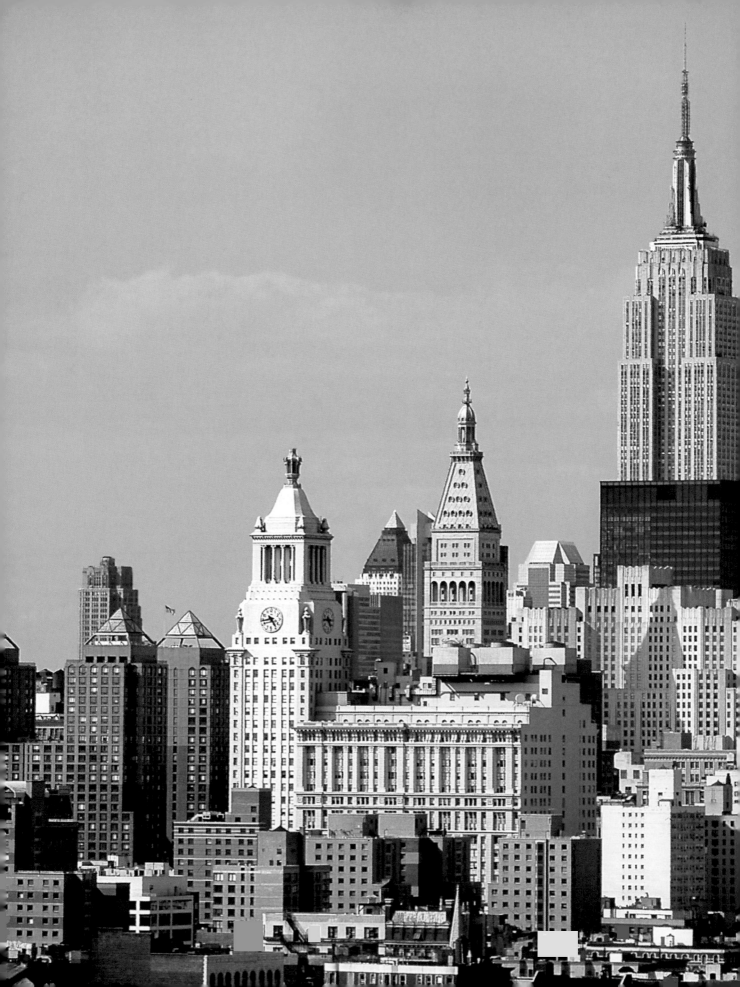

摩天大樓

　　史德雷特曾經用「承平時代最慘烈的戰爭」這句話來描述興建摩天大樓的過程。史德雷特當然可以振振有詞；他在一九二八年說這句話的時候，他的公司史德雷特兄弟和艾肯事務所正準備展開成立以來最大的挑戰：興建帝國大廈。這是一座自一九三一年完工以來，占據世界第一高樓寶座長達四十年之久的建築物。

　　國家級的重大建築和紀念性結構物，與周邊的都市結構相較，視覺上若能鶴立雞群，必然會更加醒目。一八八四年落成的華盛頓紀念碑，不但是唯一而且是全球最高的獨立式石造建築，更經由美國國會立法確認為國會大廈建築物的上限。

　　距離華盛頓稍遠的西邊，在聖路易市的密西西比河岸，芬蘭裔的美籍建築大師沙利南所打造的聖路易拱門，高聳入雲，成為傑佛遜西部大開發的紀念碑，也標示出美國大西部無數拓荒者的出發點。聖路易拱門的卓越之處，不僅是因為它的造型極其簡單，也因為拱門坐落在一個令聖路易市區的高層建築紛紛望之卻步的地點。

　　興建更高的瞭望點，提供純粹登高望遠的樂趣，不但是發財的保證，也創造出城市的精神，就像是艾菲爾鐵塔的圖像已經和地主城市巴黎糾纏在一起了，兩者密不可分。諸如這類足以被稱為城市標記的高塔，比較晚近的例子

紐約的帝國大廈仍然巍峨地聳立在下曼哈頓；儘管營建及經濟狀況都很困難，這棟大樓卻以空前的速度完成，而且沒有超出預算。

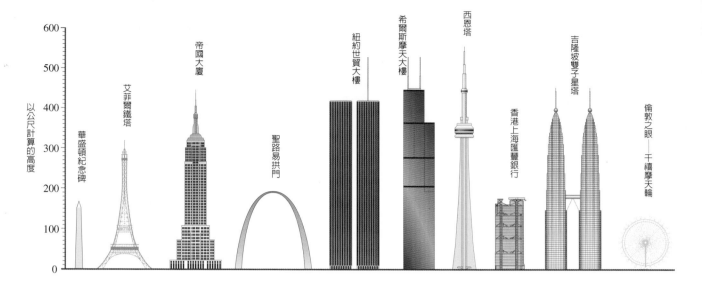

以公尺計算的高度

華盛頓紀念碑　艾菲爾鐵塔　帝國大廈　聖路易拱門　紐約世貿大樓　希爾斯摩天大樓　西恩塔　香港上海匯豐銀行　吉隆坡雙子星塔　倫敦之眼——千禧摩天輪

吉隆坡雙子星塔由「高層建築與城市住宅協會」裁定為目前全球最高的大樓。這個協會對大樓的定義是「為住宅、商業或是製造目的所設計的建築物」，其最大特色就是有許多樓層。測量大廈高度的方式，是從大門的人行道量到大廈結構的頂端。尖塔也包含在內，但不包括電視、廣播天線或旗杆。

包括多倫多的西恩塔，目前仍是全球最高的獨立式建築。而最新完成的城市象徵則是泰晤士河南岸的英航倫敦之眼——千禧摩天輪，自完成以來已牢牢地攫獲了大眾的想像力。

高層建築物往往必須具備多種用途，從各種形狀的辦公空間、住宅單位、會議中心、餐廳、觀景台，甚至是底部的交通轉接。摩天大樓實際上是一座完整的垂直城市，興建在狹窄的都市建地上，幾千人在裡面工作和生活，而外面的生活仍然繼續進行著。設計師和承包商之間的創造性夥伴關係，是摩天大樓成功的先決條件。帝國大廈樓層的結構設計還沒全部完成，工地就已經開始施工，而整個工程還不到二十個月就全數竣工。

帝國大廈的成功，多少要歸功於構件設計和基地後勤的革新，這些創新的作法至今依然是建築業的典範。建築構架所需要的鋼鐵製品，被規畫為一個個獨立的統包工程；匹茲堡的軋鋼廠所生產的橫樑和支柱，剛出爐就趕著裝車運送；在大廈中段的樓層則設置臨時餐廳以解決建築工人的三餐問題，免得浪費時間坐電梯上上下下；構件的設計也使得外觀所有的覆面元件都可以從內部進行固定及自動封閉。

現在所謂的摩天大樓設計第一個黃金時代，以帝國大廈及同時代的摩天大樓為範例，在這段期間，高層建築物達到了新的高峰，除了在尺寸上出類拔萃以外，就建築技術而言更

是成熟的作品。後續的發展，則在一流結構工程師的推波助瀾下，開發了超越高度極限的各種新的可能性，例如法茲勒‧康發展出「成束管構架」的觀念，讓芝加哥的希爾斯摩天大樓得以興建。另外在開發承重外牆的潛力上，山崎實在興建紐約世貿大樓雙子星塔時首創先例，很不幸的，在二○○一年九月十一日受到殘酷的考驗。

如果純粹為了追求高度，目前的建築技術已經非常安全了，於是焦點便轉移到如何為摩天大樓選出一個可以體現地區、文化或生態學主題的表現形式。現今全球最高的大樓是培利所設計的吉隆坡雙子星塔，這棟建築的八角星平面圖，其設計基礎就是脫胎自回教的象徵體系。由佛斯特所設計的上海匯豐銀行，以特殊的設計將陽光匯集到宏偉的一樓銀行大廳，以及新的城市廣場，這個廣場也是基地開發案的一部分，對於香港的公共領域來說多少是一種回饋。

作為一個城市的圖像，摩天大樓到底有多少潛力？拉斯維加斯的紐約紐約賭場飯店就是一個最佳定論，即使周圍有許多令人難忘的大型旅館，夾在其中的紐約紐約賭場飯店仍然極為醒目。這家旅館的主題是以極大的手筆，重新創造或重演紐約的天際線，只不過在其中穿梭的並不是華爾街的上班族，而是每天高達十萬人的遊客和賓客。

華盛頓紀念碑

時間：一八四八～一八八四年
地點：美國，華盛頓特區

華盛頓紀念碑巍峨聳立……是人類最偉大的創作。
的確，它集合了偉大與質樸於一身，幾乎是渾然天成。

——小歐姆斯特和摩爾，一九○二年

米爾斯所設計，並於一八八四年完成的華盛頓紀念碑，總高度達一六九‧三公尺，是全世界最高的獨立式石塔。依照美國國會決議規定，它將永遠成為華盛頓特區最巍峨的建築物。不但如此，直到一八八九年法國艾菲爾鐵塔建成之前，它也是全球最高聳的建築結構。

在將近四十年的漫長興建過程中，這項工程計畫歷經政治陰謀和戰爭的磨難，也曾經面臨經費短缺、材料運送，與地基施工等種種問題。爲了頌揚美國國父兼首任總統華盛頓的成就，國會曾經考慮過各種不同的紀念形式，包括騎馬雕像和陵墓。最後決定建造紀念碑的，則是由私人贊助的華盛頓國家紀念碑協會所促成。該協會於一八三三年舉辦了一項建築競圖活動，結果由米爾斯贏得首獎。米爾斯的原始設計是一座大理石方尖碑，基部爲萬神殿，圍繞在四周的柱廊則由美國革命先烈雕像所組

由中央草坪遠眺華盛頓紀念碑。依照美國國會決議所規定，該紀念碑將永遠成為華盛頓特區最高的建築。

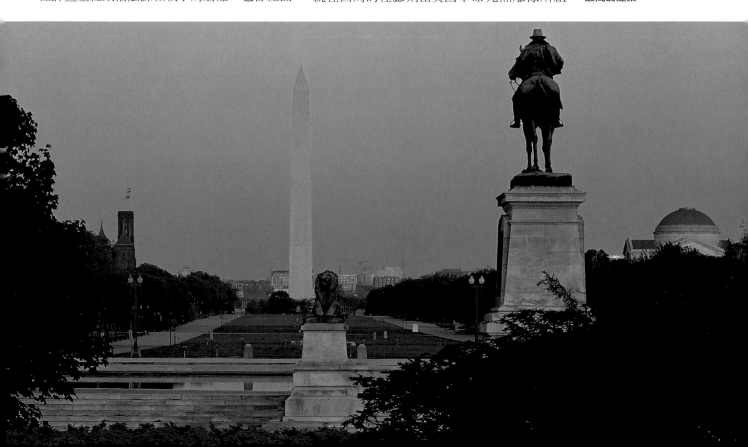

39 艾菲爾鐵塔

時間：一八八七～一八八九年
地點：法國，巴黎

> 就我個人而言，我相信這座塔將會有屬於它自己的美。難道說因為我們是工程師，做出來的設計肯定就沒有美感嗎？而當我們忙於打造堅固、耐久的結構時，就不會企圖嘗試找出優雅的手法嗎？
>
> ——艾菲爾，一八八七年

許多人一提到巴黎，腦海裡立刻浮現艾菲爾鐵塔的形象，就如同紐約和自由女神像（參見二八一頁），兩者是無法分割的。說來有趣，興建這兩座建築物的正好是同一位傑出的工程師、投資者、科學家和表演者——艾菲爾。在艾菲爾將近半個世紀的職業生涯中，創作和營建成果不計其數，但這座鐵塔一直是他最著名的作品。艾菲爾鐵塔的故事不但和鐵塔設計師的一生際遇息息相關，同時也可說明艾菲爾是一個怎樣的人，以及為什麼鐵塔會以他的名字來命名。

艾菲爾生於一八二三年，原本在巴黎中央學院攻讀化學，後來在一家金屬加工廠就職，不久之後，工廠就被一家比較大的鐵路公司所併購。艾菲爾第一件成熟的工程計畫，是在三十五歲那年負責興建一座鐵道橋，這座橋樑長五百公尺，施工環境惡劣，而且必須在兩年內完工。這個案子證明了艾菲爾面對施工問題時所展現的驚人活力和想像力。此外，他在一八六五年建造了土魯茲和阿讓的火車站，這些早期的工程證實他擅長打造實用、優雅的結構物。接著艾菲爾完成了幾件海外的計畫，又在

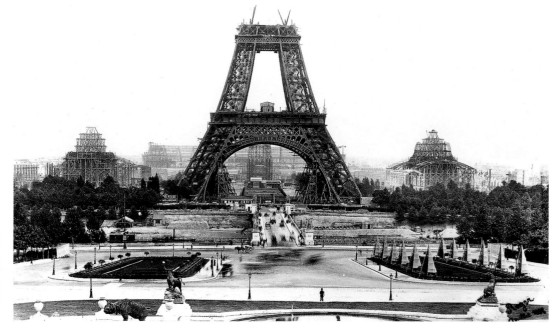

一八八八年八月，艾菲爾鐵塔剛破土十八個月；非常精細的設計規劃，加上先在別處工廠預製，艾菲爾鐵塔的工程才能安全而迅速地進行。

一八六七年巴黎世界博覽會擔任機械市場的結構工程師，後來他買下巴黎附近一家工廠，成立結構用鐵建設公司。艾菲爾如今成為工程師和營建商。到了一八八五年，已經設計和興建了各式各樣的土木工程計畫，其中包括巴陶第的自由女神像，以及歐梵涅地區的蓋拉比特高架鐵橋，這條橋長達一百六十五公尺，是當時全球最長的一條橋。

概念與建築競圖

一八八四年，為了慶祝共和國的第一百週年紀念，法國總統決定舉辦一八八九年世界博覽會，並開始徵求適合的大型建築案。儘管各式各樣的提議不勝枚舉，卻沒有任何一個具有說服力，有關當局於是要求想像力豐富的艾菲爾送上企畫案。三百公尺高的塔樓，是一個神奇的象徵，建造一座這樣的高塔，是當時的工程師夢寐以求的挑戰，歐美兩地出現了好幾個這樣的計畫，只不過全都敗下陣來。

所幸艾菲爾旗下兩位優秀的工程師，一位是替美國自由女神像計算結構的柯克林，另一位是諾吉爾，這兩人已經取得了三百公尺高塔的設計專利權，而艾菲爾也考慮過他們的設計，但還是決定捨棄不用。不過他抓住這個機會，買下這兩位工程師的專利權，並在建築師劭維斯崔的協助下一起修改這個計畫。商業部長拉克洛伊所需要的計畫終於有眉目了。在一八八六年年中，倉促舉辦了一次為期兩週的建築競圖，在一百零七份參賽設計中，選中艾菲爾的提案，能夠開始議約了。

一八八七年一月，艾菲爾拿到了建造高塔的合約，且必須在兩年半的時間內完成全球最高的建築物。三週以後開始打地基，工程以飛快的速度進行。這個計畫的財務條件讓艾菲爾得到了一百五十萬法郎的補助金（大約是全部建築費的百分之二十），以及在世界博覽會期

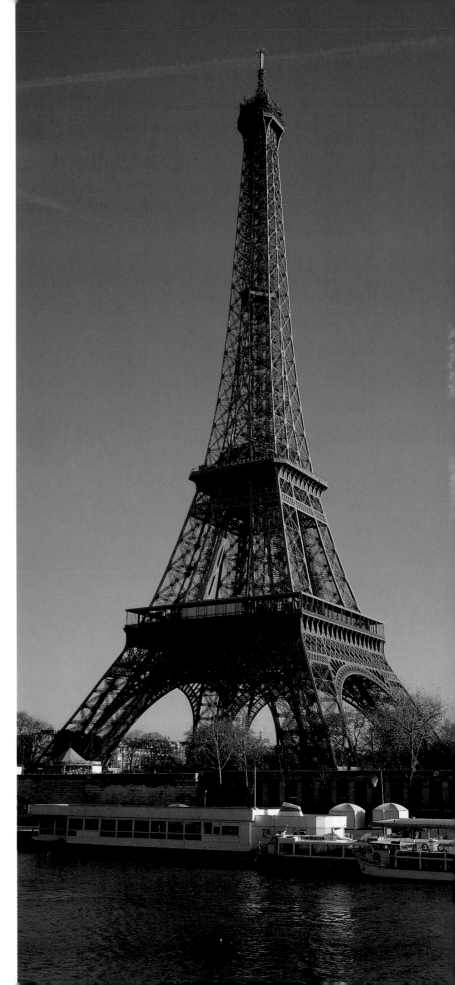

一八八九年的世界博覽會揭幕以後，經歷一百多年，鐵塔精緻的結構仍是一項了不起的建築成就。

則歸功於帝國公司的領導人——紐約的前任州長暨一九二八年民主黨的總統候選人史密斯，這個威震四方的集團矢志打造全球最高的建築物，儘管它將建於城中一個棘手的辦公大樓用地（在三十三街和三十四街之間的第五大道上），且大蕭條又讓經濟蒙上陰影，但這個目標畢竟還是完成了。

一般人都說這棟大廈有一百零二層樓，不過只有八十六層是辦公空間。以金屬和玻璃製造的繫留塔原本是作為停泊飛船之用，塔高六十一公尺，讓大廈增加了相當於十七層樓的高度。扣除繫留塔之後，整座大廈加上兩層下層地下室的總高度是三百八十一・六公尺，號稱有十八萬九千平方公尺的出租空間。

至於帝國大廈使用了多少建材，相關的統計數字足以令人咋舌。工人總共砌了一千萬塊磚頭，裝了六千四百扇窗戶，鋪設了一千八百八十六公里長的電梯纜索，以及五千六百六十三立方公尺的石材。大樓採用的建築技術是鉚接鋼結構，外覆磚石帷幕牆，同時採用煤渣混凝土和覆網樓板，這種技術在當時十分普遍，但是在工地現場砌築這些構件的方法卻令人耳目一新。

從窗戶與窗戶之間如山形臂章般的圖案，到大廳令人炫目的大理石加工，帝國大廈整體裝飾採用了簡化的「裝飾藝術」風格，讓一個基本上非常簡單的設計有了最低限度的裝飾，而大廳裡最醒目的裝飾是，一幅帝國大廈的不銹鋼畫像。

帝國大廈充滿特色的壁階式輪廓設計，是為了遵守紐約市的分區條例，確保紐約市街道上的光線照射和空氣流通。而大廈蓋得如此之高，也符合這些規定，條例上明文規定只要在適當的標高採用壁階，塔樓可以占據基地百分之二十五以上的面積，高度則不受限制。這座摩天大樓的發展受到許多變數的影響：經濟、建築法規、技術，以及最重要的房產市場。在這方面，帝國大廈代表了一九二〇及一九三〇年代投機型開發案的縮影。儘管名揚四海，卻未因此大發利市。事實上，直到完工二十年以後，整棟大廈才全部租出去。

營建導向的設計

帝國大廈是在紐約第五大道的華爾道夫旅館毀壞之後動工興建，一九三〇年四月七日才架設了第一批結構支柱。短短六個月以後，八十六層樓的鋼構架已經架設完成，表示一天至少完成一個樓層。這種令人肅然起敬、至今無人能敵的興建速度，要歸功於好幾個相互影響的因素。

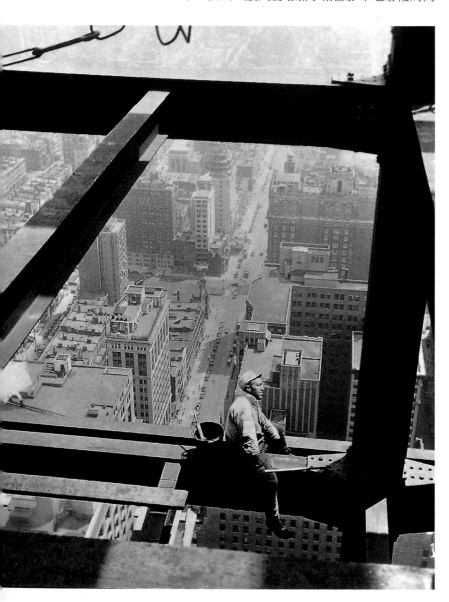

一名鋼架工人；海恩記錄帝國大廈興建過程的一系列著名照片之一。

大門立面，採用裝飾藝術風格的某些裝飾清晰可見。

　　首先，設計上的選擇主要就是基於實際施工的考量，特別是立面的設計。其次，軟硬體資源的使用都經過仔細的規畫。再者，承包商採用了邊設計邊施工的作法，這種技術在當時仍屬前衛，能夠在建築物完整的設計圖出爐之前先行動工，即代表著下面的樓層開始架設結構時，建築師連最上面幾層樓的施工圖都還沒畫好。

　　這項營建導向的設計也同時解決了，對於帝國大廈的興建速度具有實質性影響的兩個主要工程——鋼結構和帷幕牆。帝國大廈的帷幕牆包含用石灰石間柱覆面的磚襯被、窗戶的裝配、裝飾性的鋁製拱腹，以及垂直鋪設的不銹鋼條。

　　鋪設不銹鋼條既不必將拱腹和間柱的側邊銜接起來，又可遮住間柱和拱腹的縫隙，不但減少了石灰石所需的細部裝飾，也節省了大量的時間。此外又決定增加一根帷幕牆托樑，繫在支柱上直接支撐磚牆，就不必用角鋼來支撐及錨固磚石砌體，也不必應付接下來曠日廢時的調整工作。而帷幕牆的構件完全從內部裝設，不但大大提高了安全性，且興建效率奇高，這也是重要因素之一。

　　鋼構架是由貝爾康旗下的工程師所設計的，包含了作為橫樑和高樓層支柱的「工」字形鋼構件，以及作為低樓層支柱的鉚接式橫樑。這種邊設計邊施工的作法不像平常那樣得按部就班，先完成全套的建築師施工圖，再發展營造廠的施工圖並取得施工許可，然後製作、交貨及架設鋼鐵構件等依序完成，而是把整個鋼結構拆成較小的統包工程。

　　能夠提早完成每一項統包工程及其相關過程，完全仰賴總承包商、建築師、結構工程師、鋼鐵製作，以及架設者的通力合作和極力

從一樓（下）到七
樓（中）、三十樓
（左上）到六十一
樓（右上），隨著
大樓逐漸升高，樓
面的平面圖也有所
不同。

30樓平面圖　　1樓平面圖

7樓平面圖

大樓底部的鋼支柱
及強化混凝土墩柱
的細部。

協調，當然更少不了史德雷特兄弟和艾肯事務
所精準的規畫。

最後，帝國大廈的設計師和建築商設計了
一個綿密的規畫過程，可以有效地運輸人力和
建材。例如，在施工的規模最龐大時，總共動
用了三千五百名左右的工人，在架設鋼構架期
間，為了減少他們坐電梯到一樓的趟數，就在
適當的樓層設置臨時餐廳。

帝國大廈位在一個重要的都會地區，在這
個非常有限的基地施工（一公頃），也有不少
難題。當工程進度達到顛峰時，每天有超過五
百輛卡車將材料送到工地來，光是這些建材的
運送、保管和處理，就夠讓人頭痛了。不過，
建築商想出了很聰明的解決辦法，例如把所有
的材料直接送進地下室結構的泥艙裡。在適當
的地點把建材迅速卸貨、處理之後，不出幾天
就可以送到各樓層去。此外混凝土也是由工地
現場的工廠生產，以免發生任何延誤。匹茲堡
生產的鋼樑才冷卻幾小時，就已經抵達工地
了，而且幾乎是立即鉚接完成。在結構的每個
樓層，材料也是用窄軌鐵路和手推車迅速進行
水平式的分配。

在許多建築工作的分配方面，史德雷特兄
弟和艾肯事務所把很大一部分的工程都轉包出
去，扮演營建經理人，而非營建商的角色。當
時的總承包商都是自己完成大多數的工程，帝
國大廈的作法確實與眾不同。

史德雷特兄弟和艾肯事務所這種前所未見
的作法，有助於奠定現代營建管理的基礎。帝
國大廈全靠工程團隊在組織上的革新，才能在
一九三一年四月十一日以創紀錄的時間完工並
於同年的五月一日，在一片歡呼聲中舉行揭幕
儀式。

帝國大廈的圖像

　　帝國大廈的獨特之處，除了施工的巧妙組織以外，也是因為它的形象具有歷久不衰的魅力和神祕感。它透過虛構和真實，深入大眾的想像世界中；自從一九三三年在電影《金剛》一片中擔任要角以來，帝國大廈至今已在上百部電影中露過臉。這裡也發生過不少悲劇，除了跳樓自殺以外，一九四五年一個星期六的早晨，一架B-25轟炸機在大霧中撞進了大廈的七十五樓，帶走了十四條生命。此外，從邱吉爾到海倫凱勒等顯要名人，也都曾經來到此地一遊。

　　帝國大廈這棟猶如神話一般的建築物不斷激發人們對它禮讚，不管是散文、詩歌、電影、攝影還是繪圖。其中最著名的恐怕要算是海恩那一千多張記錄大樓興建過程的照片，讓人看得嘖嘖稱奇。近年來許多藝術家在作品中所呈現的帝國大廈，更加證明了這棟巍峨的建築物對觀者的想像力，依舊有著難以言喻的掌控力。

右圖：一九三一年完工，帝國大廈位居世界最高大樓的地位長達四十幾年，目前仍然保有它的象徵地位。

基本資料

高度 （到102的觀景台）	381.6公尺
重量	331,000公噸
建材	鋁、磚塊、石灰石、鋼
使用的磚塊	1,000萬塊
電梯	67座
階梯	1,860階
窗戶	6,400扇
勞工數	3,500人
建築費（僅建築物）	24,718,000美元

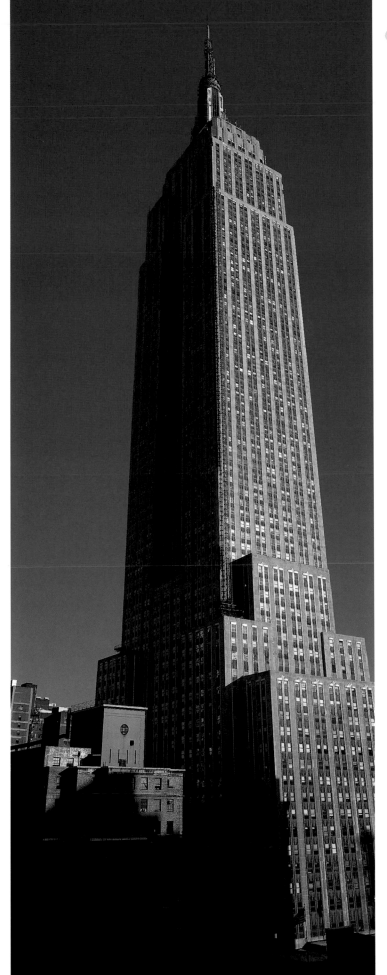

43 希爾斯摩天大樓

時間：一九七○～一九七四年
地點：美國，伊利諾州，芝加哥

高層建築是我們這個時代的地標。

——霍愛妲，一九八四年

希爾斯摩天大樓標示了美國摩天大樓發展的高潮，也保持了全球最高建築物的紀錄長達二十幾年。芝加哥是許多高層建築新技術的首創之地，這座一百一十層的大樓聳入雲霄，有四百四十三公尺高，是芝加哥市區天際線一座引人注目的地標。大樓的業主希爾斯公司是一家郵購商，興建這座大樓的目的是為了把旗下七千名員工集中在同一個地點。該公司買下了一整個街區，委任建築工程設計事務所（SOM）負責設計及興建。

SOM團隊是由建築師葛雷漢和結構工程師法茲勒·康領軍，再加上建築師兼工程師的哥史密斯，早已奠定了設計高層建築物的卓越聲譽。他們以電腦輔助的新方法來進行定量結構分析，首創的工程概念孕育出新一代前所未見的高聳摩天大樓，完全不受過去結構和經濟可行範圍的局限。

斜撐及成束管構架

建築物越高，受風的影響就越大。為了抵

右頁圖：希爾斯摩天大樓這一代的高層建築物，必須發展新的結構概念來應付風荷載。

基本資料

高度	443公尺
	加上天線為520公尺
樓面總面積	409,000平方公尺
重量	222,500公噸
勞工數	16,500人
建築費	1.5億

抗風荷載，小規模的建築物照例是在電梯和樓梯所構成的核心周圍，用斜角支撐和抗剪牆來強化。

然而在高層建築物以這種方法來支撐鋼構架，如果要達到充足的強勁度，就必須花費極高的成本，因此必須發展新的結構概念，讓這類建築物可以使用和傳統建築相同份量的建材，而不會因為高度而追加成本。SOM採用了一系列這樣的新觀念。一九七一年，芝加哥樓高百層的約翰漢考克大廈，就利用法茲勒「斜撐管構架」的新概念，在構架的周邊而非核心做斜角支撐。

不過希爾斯不想在大廈的表面看到斜角支撐，並且要求必須具備各式各樣的樓面面積，除了希爾斯公司本身需要非常大的無支柱樓面以外，同時也為將來承租大樓的一部分租戶提供比較小的面積。

為了滿足希爾斯公司不同空間面積的要求，法茲勒發展出「成束管構架」的結構概念。希爾斯大廈不在核心做比較小規模的橫向支撐，也不在大廈周邊做大規模的斜角支撐，而是把一束中等規模的管式構架（也可以說是個別的塔樓）綁在一起。希爾斯摩天大樓比約翰漢考克大廈高了將近百分之三十，結構卻只重了百分之十四。

塔樓在底部有九個管構架，各為二十二·九公尺見方，並升到不同的高度：兩個管構架高五十層，兩個高六十六層，三個高九十層，其中只有兩個管構架升到最後的二十層。除了隨著大廈逐漸上升而變得更修長、在視覺上也

192

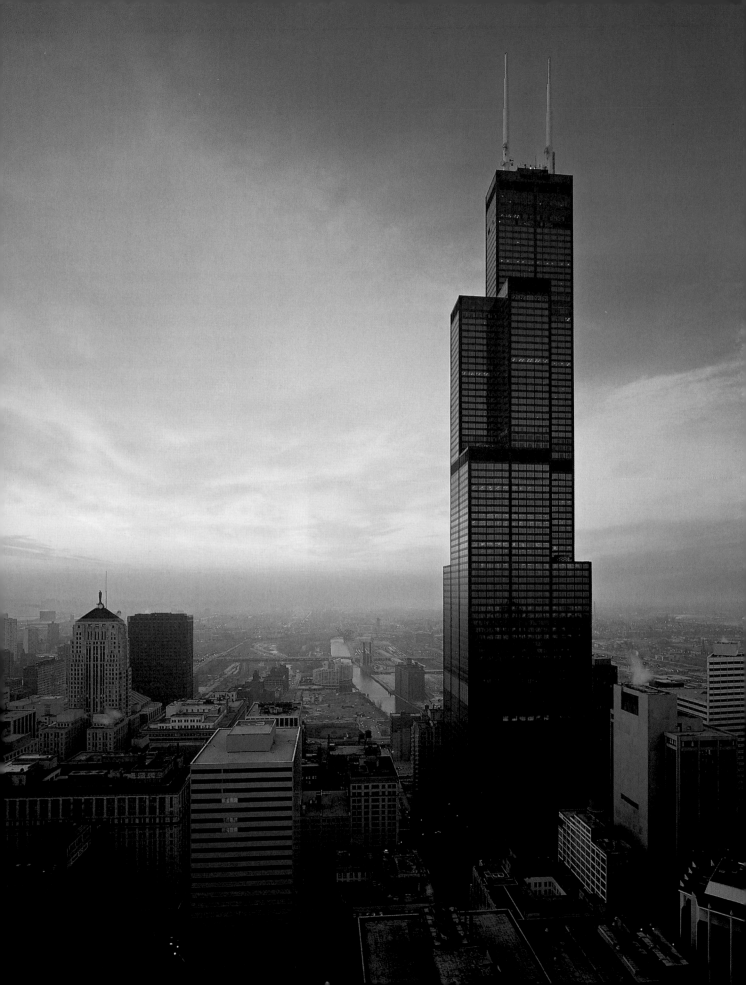

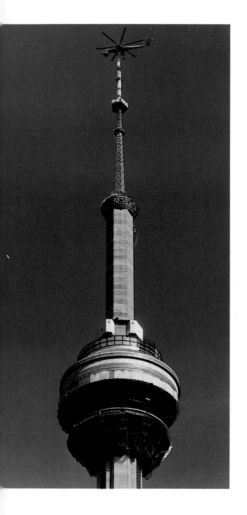

利用直昇機運送塔頂的電視天線。

遊客一直是這座建築物最主要的收入來源;此外,電視台、廣播電台和電訊公司在觀景台下面部署微波天線,所繳交的租金也是一筆收入來源。

一九六○年代,多倫多掀起了一股高樓潮,造成了訊號干擾,最初是基於提升電視收訊品質的需要,才開始發起這項工程。加拿大廣播公司決定和加拿大太平洋鐵路公司,以及加拿大國家鐵路公司,這兩家已經合併的公司,共同籌畫以聯合車站為基礎的地下鐵中心,這項工程計畫包含了要讓加拿大廣播公司架設一座微波天線的高塔。後來這項聯合計畫在一九七一年告吹,加拿大國家鐵路公司遂決定獨自進行,在火車鐵軌之間豎立一座獨立式高塔。

基本資料	
高度	553.3公尺
重量	117,910公噸
勞工人數	1537人
混凝土量	40,524立方公尺
建築費	6300萬美元
每年的遊客	200萬人(粗估)

興建

在審查了好幾個選項之後,結構工程師葛蘭特提出了一個單軸、六角形平面、用逐漸變細的混凝土翼板強化的高塔。一九七三年開始施工打造基地,先挖掉了五十六公噸之多的泥土和頁岩,再把一塊六公尺厚的混凝土基座下放到市中心地面下十七公尺處。塔軸是用一個三百公噸重的滑模鑄型(slipform mould)在現場施工鑄造,結構物隨著澆灌的混凝土逐步上升,一天升高六公尺。工程每天進行二十四個小時,每週五天,趕在四十個月後完工,這座高塔足以抵抗飛鳥、飛機和龍捲風的衝擊,號稱有三百年的壽命。塔軸完成後,即開始興建作為觀景台和旋轉餐廳用的球體。天線則分成四十四塊,並且利用直昇機逐一吊上去。

遊客搭乘玻璃面的電梯上升到高塔的太空台,往南可以看到安大略湖被陽光照亮的白雪和湖上結冰,北側一望無際的景致,包含了市區裡雪柏大道與央街口的塔樓,更遠處還有安大略省南部的平原。儘管近年來多倫多的天際線冒出了各式各樣非常顯眼的新建築,西恩塔仍然占據了視覺的焦點。

載有設備又兼作微波平台的獨立式觀景塔,或許已經不再流行,之後被希爾斯摩天大樓(參見一九二頁)這種標準商業辦公大樓上層的遊客設施所取代,不過對於多倫多這一枝獨秀的天錐所反映出的這種卓越出眾、一柱擎天、鶴立雞群的氣勢,世人將永遠為它保留一份難以磨滅的敬意和情感。

右圖:旋轉餐廳、迪斯可舞廳,以及觀景台,已經成為非常受歡迎的觀光景點。

香港上海匯豐銀行 45

時間：一九七九～一九八六年
地點：中國，香港

……這家事務所符合了銀行想要興建「世界最好的銀行總部」的要求。
——波里，一九九九年

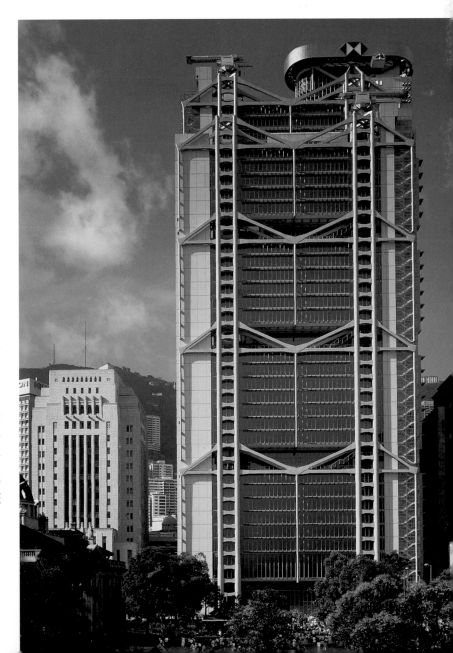

香港上海匯豐銀行於一八六四年在昔日英國的殖民地香港成立，是兩家核准於香港發行貨幣的銀行之一。

　　一九三五年興建的香港上海匯豐銀行總行大廈俯瞰著皇后像廣場，是一塊得天獨厚的地點，銀行的主席指示帕瑪與透納這兩位建築師，要設計出「全球最好的銀行」。他們倆所打造出的一座巍峨的鋼構架建築，以石材鑲面，並採用了一些當時仍屬創新的作法，例如中央空調和高速電梯。銀行把新大樓的照片印在銀行支票上，可說是恰如其分。

　　不過到了一九七○年代末期，帕瑪和透納的大廈已經過時了，主要是因為這時候銀行已經大幅度成長，而舊大樓也難以應用新科技。銀行在一九七九年六月舉辦了一次建築競圖，徵求取代舊建築的設計，獲得優勝的佛斯特聯合事務所，再度被要求要設計出全球最好的銀行。他們交出的建築競圖，是以基地各邊支撐一系列橋狀物的「桅杆」為重點。這個概念讓基地可以分階段重建（一次蓋一個開間，同時逐步拆除原始建築），並將一樓全面開放給大眾使用。同時整個計畫

建築物以成對的鋼桅杆懸吊著，並分成三個部分或開間，各有三十五、四十七及二十八層樓。桅杆在五個點上以兩層樓高的桁架連接，樓層群懸吊在桁架上。

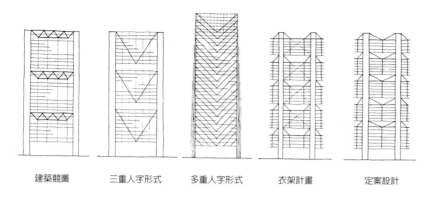

建築競圖	三重人字形式	多重人字形式	衣架計畫	定案設計

上圖：各種結構設計的設計圖，最後一個版本是在成對的桅杆上設置五根兩層樓高的桁架。

下圖：銀行的剖面圖，顯示建築的結構。各樓層是從巨大的桁架上「懸吊」下來。

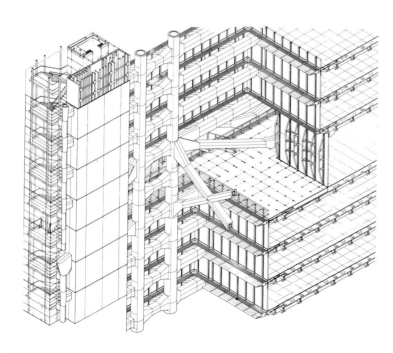

地發展「最少足跡」的想法，而且相對地也能盡量擴大銀行設施所能使用的平面面積。

幾乎是剛委任佛斯特聯合事務所，上海匯豐銀行就放棄了分階段保留原大樓的想法，主要原因是基於銀行本身的專業觀點，因為分階段重建的設計實際上很難把地下室區域做有效的發展，但如果要充分實現這個市中心地點幾近天文數字的價值，地下室的開發是不可或缺的一環。

雖然在設計圖定案簽約之前，設計圖已經做了好幾次的修改，但桅杆和橋狀物的構造維持不變，顯示它是可實行的基本設計概念。

結構

結構上最後的解決辦法，就是發展出「衣架計畫」的設計方案。整個地上建築用四個構架支撐，每個構架包含兩根桅杆，分別在五個樓層支撐懸吊式桁架。桁架所形成的雙高度空間，成為每一群樓層的焦點，同時還包含了流通和社交的空間，而且萬一發生火災，這裡也能提供逃生場所。

每根桅杆是由四根鋼管組合而成，在每層樓使用矩形托樑相互連接。這種布局使桅杆達到最大承載力，同時把桅杆的平面面積降到最小。傳統的說法是，工程師設計出合邏輯的結構，然後建築師把結構改得比較有意思一點。不過匯豐銀行本來就是一個既合邏輯又有意思的結構，唯一看得出建築師插手的地方，就是去掉了最外側桁架的上弦桿（因為這個桁架的荷重比較輕，才有可能這麼做），衣架計畫系統的邏輯更為清晰了。

覆面

既然從大樓的外側可以看見構架，設計團隊自然想乾脆把基本結構暴露出來。不過基於耐久性和抵抗力的需要，還是必須加上一層保護，因此自然得做某種形式的覆面。覆面必須和結構構件緊緊密合，所以還是會暴露出結構的形狀，而且在南中國海潮濕的氣候下，覆面本身也必須具備耐久性。

設計團隊的作法是預製鋁鑲板，用檁托固定，繫在構架上，然後在邊緣密封。許多大樓都用過鋁覆面，不過因為沒有完全平坦，往往被認為略帶「百衲被」的效果。然而銀行力求完美，因此轉包的承包商用五公釐厚的鑲板（比傳統鑲板厚五倍），借助剛發展出來的電腦控制焊接機器，把槽邊連接起來，讓鑲板變得無比的平整。

外牆大體上用玻璃製作，以整套垂直窗檔

右頁圖：建築物下面是一個很受歡迎的公共廣場，上覆玻璃天花板——很快就贏得「下腹」的謔名。

基本資料

高度	179公尺
建築形式	3座階形塔樓
	29、36、44層樓
中庭高度	52公尺
樓面總面積	99,000平方公尺
銀行大廳	0.4公頃，81位出納
	每天8,000~10,000筆交易

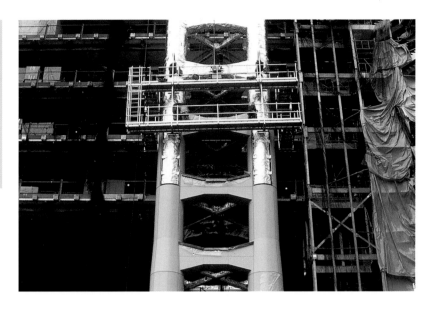

上圖：興建中的銀行：鋼結構覆蓋著密合的鋁覆面。

支撐，藉此強化透明感。因為懸吊式結構的彈性比較大（颱風風力的影響也比較大），窗櫺和玻璃的設計都是為了容納小規模的樓層間活動，而用來減少炫光的遮陽板，也兼作清洗窗戶所需要的走道。

把一樓開放作為公眾通衢（這是銀行的慷慨之舉，就核准開發方面，也為銀行帶來某些利益），二樓就必須有某種隔板，避免大廈內部的冷氣外流。最後選擇用一個極輕的結構，以懸垂線構件並嵌上玻璃組成，很快地就為它贏得了「下腹」的諢號。

內部

銀行的員工從大樓兩端，位在桅杆之間的電梯進出。但是一般民眾有個比較有趣的選擇，也就是在「下腹」刺穿的一個小洞——中

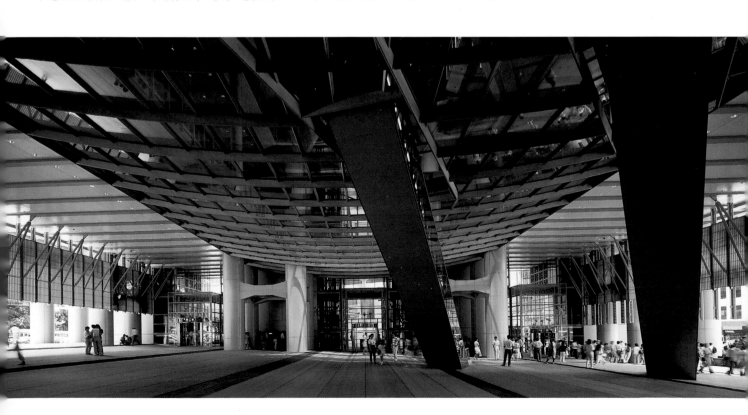

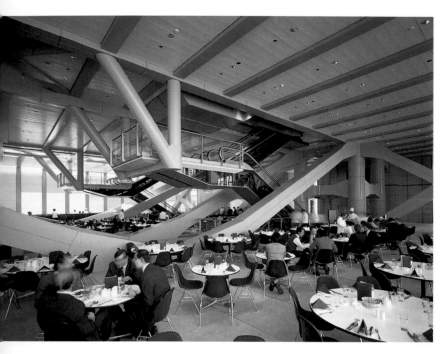

有自由式的平面布置，這些設計的目的已經達到了應有的效果，創造出一個輕若無物的結構，所產生的透明感讓其他同等高度的建築物只能望而興嘆。

相形之下，主要桁架的結構構件，在流通樓層看起來未免讓人退避三舍，不計一切地力求每個細部都完美無缺（在地面標高以上，所有的表面幾乎都是色調不一的灰色金屬，或是玻璃），讓大樓內所有員工幾乎沒辦法將空間個人化。

不過這棟大樓非常耐用，儘管從來都不是香港第一高樓，卻一直是品質出眾的獨特建築。每逢星期天中午，在史提特和史提芬這兩隻舊大樓留下的銅獅守護下，來自菲律賓的外籍勞工紛紛聚集在一樓的遮蔭下野餐，說明了這座大樓深受民眾所肯定。

左圖：大樓主要的樓層大都是自由式平面，在使用上極具彈性；把巨大的結構構件明顯地暴露出來。

央電扶梯進出。這是古代劇場所用的竅門，但也確實有效，訪客直覺地抬頭仰望，十層樓高的中庭乍然映入眼簾。

最後是這個中庭確立了銀行特質：修長的桅杆、地板、從地板到天花板鑲滿了玻璃，還

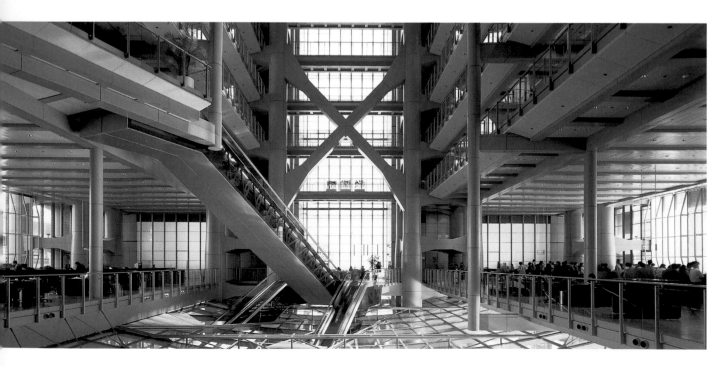

吉隆坡雙子星塔

時間：一九九一～一九九六年

地點：馬來西亞，吉隆坡

> 兩座塔樓之間的空間才是我對這個計畫最大的興趣所在。
>
> ——培利，一九九六年

吉隆坡的雙子星塔在一九九六年落成，是目前全球最高的大樓（編按：現已被二〇〇三年十月十七日落成啓用的台北國際金融大樓「Taipei 101」所取代，建築高度五百零八公尺），高四百五十一・九公尺，兩座塔各有八十八層樓的可出租空間。

吉隆坡雙子星塔這兩座建築是由培利建築設計事務所設計，結合了創新科技和回教象徵體系，這與馬來西亞首都一向以國際樣式爲師的高層建築迥然不同。重要的是一百多年以來，全球最高大樓的獎座第一次脫離了美國的掌心。過去曾得過這項頭銜的包括紐約的帝國大廈（參見一七九頁）以及世貿大樓（參見一八七頁），還有最近的芝加哥希爾斯摩天大樓（參見一九二頁）。

然而，雙子星塔的重要意義並不只是其驚人的高度。它是耗資二十億的馬來西亞首都開發計畫中最主要的建築，這項計畫還包括一座二十公頃的公園和辦公室、商業及公寓大樓、一座清眞寺，以及其他的建築。

馬來西亞政府計畫在二〇二〇年完成全國的工業化，希望這個開發計畫在邁向全面工業化的過程中扮演核心角色。雙子星塔的興建是由馬國政府及國家石油公司聯合出資（並且以該公司來命名），國際工程師及總承包商團隊，皆和馬來西亞團隊密切合作，並且帶來了

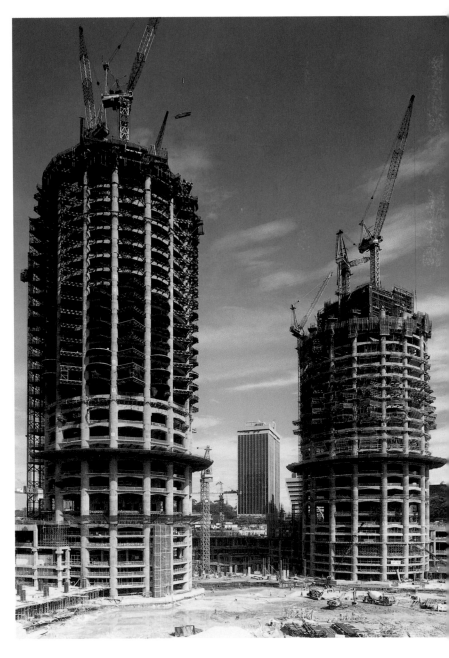

兩座塔樓的混凝土結構同時往上蓋。由兩個不同的總承包商負責興建這兩座塔樓，創造出競爭的精神，而兩座塔樓也在同時完工。

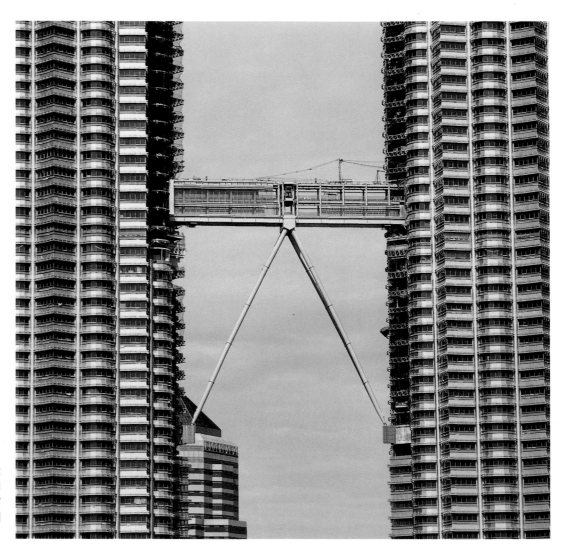

連接兩座塔樓的天橋位於四十一樓和四十二樓,而支撐天橋的兩根支架則連接到二十九樓。

工地現場裝配完成,再用起重機吊到最後的定位上。支撐天橋的兩條修長支架,則連接到二十九樓。

兩座塔樓異於尋常地有兩個不同的總承包商,一個來自韓國,一個來自日本,更凸顯了這項計畫的國際性特質。兩個團隊是以高度競爭的精神,來完成他們的工程。

因此,雙子星塔的興建,可說是彰顯了技術的轉移、國家的驕傲,對在地的宗教和文化議題也特別用心。

參照回教傳統的獨特設計,以及雙子星塔興建的背後所隱藏的巧妙技術,使這棟建築物得以躋身二十世紀末的傑出摩天大樓之林。正如建築師培利所言:「雙子星塔不是紀念性的建築典範,而是活生生的建築物,扮演著一個象徵性的角色。我們的辛勤付出讓這兩座塔樓活起來。」

基本資料	
高度	451.9公尺
樓層	每座塔樓88層
每座塔樓的面積	218,000平方公尺
建材	混凝土、鋼鐵、玻璃、鋁
窗戶	32,000扇
建築費	16億美元

紐約紐約賭場飯店

時間：一九九六～一九九七年
地點：美國，內華達州，拉斯維加斯

全世界最大的一件普普藝術。

——賈斯金，一九九八年

拉斯維加斯每十年左右就會徹底自我改造一次。最新階段的改造過程，隨著一九八九年「海市蜃樓」及「石中劍」的開幕而起跑，這兩家旅館賭場的規模極大，內部陳設複雜精緻，宛如兩座小城市，外觀則充滿童話般的夢幻色彩。其目的只有一個：確保人們在這裡賭錢和花錢。

紐約紐約賭場飯店在一九九七年開張時，雖不是最大的旅館，卻展現了最大的企圖心，把傳奇的曼哈頓天際線搬到內華達州的沙漠

來。這家賭場位在熱帶天堂大道和拉斯維加斯大道交叉口，是賭城交通最繁忙的路口。

利用賭城觀光業在一九九○年代快速蓬勃發展，紐約紐約一邊設計一邊施工，以四億六千萬的建築費和一年半的時間完成，連續四十八週，每週蓋完一層樓。紐約紐約在七公頃的土地上（這對賭城的旅館來說是小意思）努力納入了所有必要設施：一樓是一座七千八百零四平方公尺的賭場，以及附帶的餐廳、酒吧和劇院；高聳的塔樓是房間所在地；一座游泳

著名的曼哈頓天際線移植到內華達沙漠一家奇幻而且是功能齊全的賭場旅館。只有原雕像一半大小的自由女神像後面，有賭場、餐廳和劇院；高層塔樓裡面則是旅館房間。

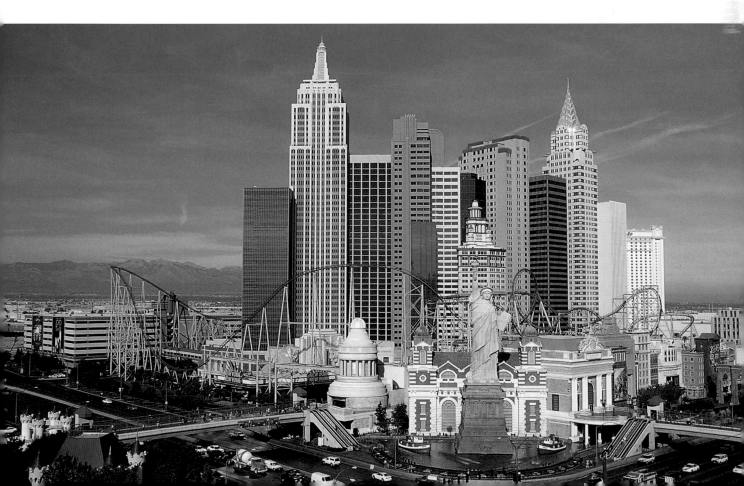

帝國大廈、紐約客旅館、市政大樓、克萊斯勒大廈、布魯克林大橋及其他曼哈頓地標的複製品,晚上在拉斯維加斯大道閃閃發光的拼貼中,顯得十分耀眼。

池;一個可容納三千八百輛汽車的建物,以橋樑連接到主要的旅館,另外還有一座能夠停放一百輛汽車的停車廊。而且本著賭城大旅館必須勝人一籌的基本要求,紐約紐約又添建一座雲霄飛車:喜歡刺激的人在賭場裡就坐,再搭乘飛車來到戶外,環繞主要的塔樓上升到二十層樓以上的高度,然後在停車廊上方下降,這樣上下翻好幾個跟斗,最後安然回到賭場裡。

形式跟著想像走

「帝國大廈」和「克萊斯勒大廈」的尖塔(頂端備有豪華套房,專門招待揮金如土的賭場大戶),在這個摩天大樓的拼貼中脫穎而出,儘管改成了度假勝地較為明亮的色彩,或是按比例縮小,但仍然是其中最醒目的建築物。此外,這些大樓並非各自獨立;四十七層樓高的房間塔樓是採用後拉施力樓板的標準混凝土構架結構,只不過在典型混凝土構架的辦公或旅館大樓中,圖形的排列通常很簡單,而紐約紐約的表面和天際線則是經過刻意的切割和連接,模仿曼哈頓摩天大樓群的外觀。無支柱樓面的邊緣刻意做成斜角和鋸齒狀,讓這些

基本資料

面積	7公頃
建築費	4.6億美元
一樓	704平方公尺
房間	2,034間

從外部看起來好像各自獨立的垂直結構物,有了深度和各自的輪廓,而且每個結構物都有各自的表面建材。

賭場在塔樓周圍加做一個低層鋼構架建築。作為這些複製摩天大樓的前景,外部是故意模仿比較古老的紐約地標,包括中央車站、惠妮博物館及愛麗斯島;人行道納入了一座獨立式的布魯克林大橋,而角落豎立著一尊只有一半大小的複製自由女神像,其周圍停放的港口消防艇,是用苯乙稀泡棉雕刻而成,外覆篩孔及纖維塗層。

紐約紐約由兩家設計公司共同合作,並由建築師賈斯金和巴詹斯基建築事務所負責監督結構以及外觀工程。另外把旅館的整體意象加以落實,包括最重要的賭場,則是當地知名的葉慈-西佛曼設計公司的功勞,他們打造出一個如舞台繪景般的環境,把賭場的美食街刻意做成格林威治村那種古色古香的褐砂石立面,還有按比例複製的時代廣場告示牌,甚至連冒著蒸汽的下水道出入孔這樣的細節都不放過。

紐約紐約不只在外觀上是一個迷你城市:每天有一千五百人在這裡全天候輪班工作;還有超過十萬名的旅館賓客、大會出席者、賭客,或是來享受餐廳、展覽室和交誼廳等娛樂設施的人,在這裡進進出出。既然人車的流量如此龐大,流通就變得非常重要,公眾交通工具的主要入口位在熱帶天堂大道,抵達旅館的計程車、汽車、快速旅行車、代客停車、拿行李的,還有豪華轎車,全都集中在這裡。大廈另一側還有一個獨立的入口,是把大批人送進旅館和賭場的遊覽車專用的出入口。

經歷世紀「形式跟著功能走」的建築哲學後,紐約紐約代表了一個新的變革:現在是形式跟著想像走。其設計是以數十部電影所呈現出的紐約浪漫風情為主軸,而非現代建築傳統的設計標準,且為民眾提供了接待、娛樂、指引和服務等功能。這座矗立在沙漠中的曼哈頓海市蜃樓,成為一座非常實用的公共建築,對旅館所服務的賭場文化,有非常深刻的詮釋。

倫敦之眼

時間：一九九九年
地點：英國，倫敦

> 每個人都有一個天生的慾望，想從「極高的地方」看看地球和地球上的城市，
> 遼闊的景致就像腳下一條亮麗繽紛的地毯，感受一下登高望遠的欣悅之情。
>
> ——麥修，一八六二年

一個半世紀以來，作為一個觀光勝景、一個打破天際線的地標，以及許多世界博覽會或遊樂園中一個吸引群眾的特色，摩天輪（這是統稱）一直很受歡迎。各種不同設計的觀景輪也紛紛受到藝術的禮讚，其中最著名的就是李德根據葛林的小說《第三個人》所改編的電影《黑獄亡魂》，片中一場關鍵戲就發生在維也納普拉特的摩天輪。

目前最新也最大的摩天輪，是英航倫敦之眼，又稱為千禧摩天輪，高達一百三十五公尺，是全世界最高的觀景輪，繞一圈須費時三十分鐘左右，最多可以搭載八百名乘客，居高臨下睥睨著倫敦市中心。天氣晴朗的時候，連四十公里外的溫莎古堡都看得見。

倫敦之眼啟用的第一年（二〇〇〇年），就成功地吸引了三百多萬名的乘客，在暫時性的五年規畫許可期滿之後，很可能將會繼續永駐於泰晤士河南岸，正對著西北邊的倫敦國會大廈。

倫敦之眼的創造者是馬克與巴菲爾德這一對夫妻檔，這兩位建築師在一九九三年首次提出這個構想，原本是為了參加《週日時報》和建築基金會在倫敦所舉辦的一場公開競賽，徵求慶祝千禧年的新建築設計。要在倫敦這個非常敏感的全國首善之區打造一座大型的新「建築」，必須經過公開諮詢的過程，不但曠日廢時，而且程序複雜得不得了，不過馬克和巴菲爾德取得了堅定的共識，認為這個建築應該馬上進行。

同時，各界人士普遍都認為倫敦之眼可以

把摩天輪的十六個構件逆流浮在泰晤士河上，然後加以組裝，再將它豎立起來。

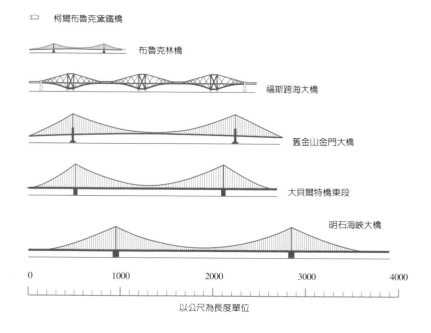

柯爾布魯克黛鐵橋

布魯克林橋

福斯跨海大橋

舊金山金門大橋

大貝爾特橋東段

明石海峽大橋

0　　　　　1000　　　　　2000　　　　　3000　　　　　4000

以公尺為長度單位

各大橋樑長度比較圖表。

新的移民潮，當最後一根釘敲入鐵道時，更能促使土地增值。

　　然而，鐵路的興建工程本身在路徑設計，與後勤支援上便有一定的困難度，而且常受限於季節因素，例如瑞士少女峰鐵路系統便必須在雪季開始之前，將必要建材和工人所需的食物全部運送至適當地點；另一方面，這類工程通常也需要大量工人：加拿大太平洋鐵路在鑿通踢馬河谷的通道時，便動用了一萬兩千名工人，而一九三〇年代更耗費了七萬名人力建造莫斯科地下鐵；至於能承受高速鐵路通過的地勢斜面，通常意味著底下所挖鑿的隧道長度必須超過上方的自然障礙物，例如日本的青函海底隧道全長五十四公里，但其所連接的兩座島嶼，最近的距離卻僅有二十三公里，而英法隧道也從英吉利海峽兩岸分別延伸進入英法兩國境內。

　　大型橋樑常是工程發展史中能見度最高，也最具紀念意義的豐功偉業，它們的建地所在不僅時常受到各種因素所限，更是常人無法抵達之地，而且在興建過程中，更須維持橋下暢行無阻的船隻航行，像明石海峽大橋所橫跨的日本瀨戶內海，每日便有高達一千四百艘船隻

的運輸量；舊金山金門大橋的建造者所處的工地除了直接面對著太平洋外，更位居十九公里長的主要地震斷層，而且還必須與劇烈的狂風奮戰；介於愛丁堡與伐夫之間的福斯灣，其地形與潮汐迫使福斯跨海大橋的設計者必須採取懸臂設計，才不必額外架設暫時性的支撐架構，即使在中央主跨尚未降低到適當位置前，工程仍能由兩側橋墩朝外行進。

　　雖然法國的橋樑工程師能在土木學院獲得工程相關知識，但英國的工程師卻在試驗與錯誤中學習，例如橫跨英國士洛普夏郡塞汶河上的鐵橋，其結構雖然以鐵為主要建材，但卻多半使用木造橋樑的傳統建造法，直到一個世紀後，福斯跨海大橋的設計者貝克爵士，在他「只採用經過良好測試的機械法則與實驗結果的絕對作法」下，才成功宣告了鐵確實是橋樑的適用建材。今日的工程也持續使用創新的建材與技術，因此橋樑結構會使用比以往進步的冶金術與風洞試驗結果，建構出可使橋下船隻通行無礙、在過去想像不到的長距離主跨，同時更具有能安全彎曲的彈性，以因應加諸於橋樑的強大天然作用力。

　　興建大型橋樑不僅常需要國際合作，甚至也要聯合各大陸的資源，舊金山的鋼筋塔樓其實是在賓州製造，再經由巴拿馬運河運送至建地；丹麥的大貝爾特橋東段所需要的混凝土組件，則是在橋樑建地七十公里外的鑄造廠所做，而橋面的鋼筋大樑更遠渡重洋，由義大利和葡萄牙的軋鋼場負責製造。

　　在這些結構的發展史中唯一不變的，便是這些結構都是由具備超凡耐力的傑出人士所為，偉大的工程師布魯內爾曾經在一段期間內，連續每天在泰晤士隧道內工作二十小時；華盛頓·羅布林為了監督布魯克林橋的基礎施工情形，染上「減壓病」，也就是俗稱的「潛水夫病」。此處提到的橋樑催生者及監造者除了遭遇緊迫的時間與成本之外，另一種壓力便是一般民眾都可隨時見到這些、他們投注了大半專業生命的工程。

柯爾布魯克黛鐵橋

時間：一七七九年
地點：英國，士洛普夏郡，特爾伏市

> 世上鮮有地方能像柯爾布魯克黛一般，將鄉村景致與商業往來的繁忙景象愉悦地融合在一起。
>
> ——布里格引用當地製鐵商的話，一九七九年

以現代標準來看，位於士洛普夏郡特爾伏市，橫跨塞汶河的鐵橋是一座規模相當小的橋樑，橋墩間的跨距不過三十公尺，距離水面也僅有十五‧三五公尺。雖然它只是個單一結構，然而，是因製鐵術的發展才使工程技術得以獲致革命性的精進，而它更超越了其他任何結構成為製鐵技術的最佳範例，也因此吸引了世界各地的遊客前來柯爾布魯克黛公司參觀，而該公司的創辦人達比一世也是那個時代最偉大的製鐵匠。

今日，當旅客來到由塞汶峽谷延伸出來的一大片顯著而茂密的森林時，眼前享有的美景便是一座造型優雅，由五扇平行拱所支撐的橋樑。雖然這座橋樑如今只供行人行走，但在一九五〇年代以前，橋面上仍有許多車輛往來，其交通頻繁的程度，甚至還得倚靠下方河流的

柯爾布魯克黛鐵橋是塞汶河兩岸往來重要的交通要道。

50 泰晤士隧道

時間：一八二五～一八四三年

地點：英國，倫敦

再也沒有更值得稱道的「騎士精神」了，倘若沒有老布魯內爾抱著大而無畏的勇氣與不達目的絕不終止的頑強精神，就不會有潛盾工法，工程也就沒有完結的一天。

——羅特，一九七○年

朝著羅瑟海斯方向推進的泰晤士隧道剖面圖，右邊是仍可見到的盾構，左邊則是通風井以及機房。

很少有工程是起因於如此急迫的需求，為了豐厚的商業利益，必須以明確而頑強的決心，解決地理上的困境。在十九世紀初期以前，每天有四千多輛馬車與貨車必須經由倫敦橋穿越泰晤士河，並且也有將近四百名船夫利用賴以牟利的渡船定期載運旅客與貨物過河；對此時的投資者而言，若是有一條安全而且永久的隧道可以穿越河床，又不會阻礙河面上的船隻通行，必定是非常吸引人的，但是他們卻完全不知道這個想法是否可行，因為參與打造此願景的工程師，將要建造的是全世界第一條水底隧道。

基本資料

長度	356公尺
建築費	468,249英鎊
總勞工數	兩班制，每天16小時，每班36位工人

泰晤士隧道其中一段北起石灰屋地區，南至羅瑟海斯，最初是由康瓦耳郡的工程師維利開始建造，而且也有了實際的進展，他的後繼者特維塞克同樣來自康瓦耳郡，是當時相當著名的工程師。但是在一八○二年一月二十六日的晚上，發生了一場大災難，隧道頂端突然從北岸垂直通風井的安全裝置開始塌陷，坍塌的部分共超過三百公尺，其中包括當初極力倡導興建隧道的泰晤士拱道公司在內；後來特維塞克提出另一個替代方案，希望將圍堰納入河床範圍內，如此就能在河床內形成一道相當乾燥的溝渠，並藉此鋪設隧道的鑄鐵路段，但是這個想法在遇到泰晤士河柔軟的泥巴之後，也宣告失敗。

接著便輪到老布魯內爾出場。老布魯內爾於一七六九年出生於法國諾曼第古索地區的一個佃農家庭，之後以一七八九年法國大革命流亡者的身分成為紐約市的工程師，當他定居於英國時，已是個相當多產的發明家，除了擁有多項發明專利外，更於查騰造船廠與皇家海軍簽訂磚造機器的合約。

他針對泰晤士河隧道的窘境所提出的因應之道，似乎是偶然受到查騰造船廠的經驗啟發所致，他認為要越過高低層次不同的河床，穿鑿一條海底隧道，最好的辦法就是要模仿船蛆的動作，因為稱作「*Terado Navalis*」的船蛆，牠的下顎會朝逆時鐘方向移動，在鑿出一條環形通道的同時，也穿透了船隻最堅硬的橡木，而船蛆沿路所留下的硬化排泄物便能形成一道堅硬的隧道內壁。

老布魯內爾將這個概念轉換成申請專利的大盾構，後來他在為一個土木工程協會演講的場合中，曾經將這個大盾構形容為：「一道會橫向移動的圍堰」。

大盾構

大盾構最初是由老布魯內爾獲得專利，之後經過倫尼改良後才施用於泰晤士隧道，它實際上是一種由鑄鐵製成的機械裝置，垂直的構架中設有分格區塊，共可容納三十六位坑道工人，使他們得以依照順序徒手挖掘工作面：每

上圖：當時的隧道大盾構簡圖，每個分格中各站有一位工人。

下圖：老布魯內爾所發明的大盾構是成功建造泰晤士隧道的關鍵，盾構結構能有效地組織工人，進而加速工程進度。

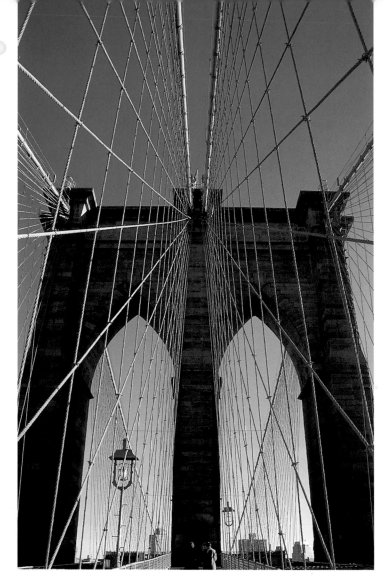

著名的上層人行道就位於懸索與斜柱所形成的格網旁，這個由約翰·羅布林設計的格網極為強韌，即便沒有主纜線支撐，仍舊足以撐起橋面。

儘管如此，羅布林還是一手統籌了造橋工程的所有細節，並在他的臥室利用望遠鏡觀看工程進度；他所建造的布魯克林橋，是世界上第一座懸索吊橋，在許多細節處理與技術上，不僅開創了先鋒格局，甚至成為未來造橋工程的標準。

在那些重要的開創性技巧中，也包括如何懸壓並錨定四條懸吊鋼纜。每條鋼纜內含五千兩百八十二條鍍鋅鋼線，將所有鋼線分成十九束後，再合成一條厚達四十公分的鋼纜，而每條鋼纜中的每一束鋼纜其實都是一條長達兩百九十八公里的連續鋼線，整套作業方式是先由一端的錨定將鋼纜拉出，經過兩座磚石塔樓後，往下拉往另一端的錨定，然後再拉回先前的錨定，兩端錨定上的鋼纜會固定在大鐵鍊上，而這些大鐵鍊又被繫在四個嵌入花崗岩內的鑄鐵錨定板上。這套系統也用在六十年後的金門大橋（參見二三四頁）和丹麥的大貝爾特橋東段（參見二四四頁）。除了這些巨大的懸吊鋼纜外，從塔樓呈放射狀拉出的鋼索也是當代許多斜張橋會採用的技巧。

布魯克林橋實際上是由兩座橋組成，一座是架於上層正中央的人行道，另一座則是位於兩側的下層車道。鋼索會藉由環繞著主纜線的楔塊懸吊著撐住橋面的桁架，同時更因吊索不同的傾斜角度，使鋼索呈現出不同的格網圖案，也賦予布魯克林橋更豐富的美感。另一方面，雖然原本要將電車軌道設在內側車道，但後來卻改設於中央車道，也因為必須容納這條額外的電車軌道，因此中央部分的桁架厚度也增為兩側的兩倍。

布魯克林橋落成的剪綵典禮於一八八三年五月二十四日舉行，當時便有超過十五萬人與一千五百輛車子穿越此橋，而當天有許多商家與學校更因這個大事件而休假一天。

現在的布魯克林橋面上共有六條現代化車道，而外層桁架也因加蓋一層而往外拓寬，並予以強化，也更新了懸索與斜柱，但橋的外觀大抵上仍維持羅布林當初的設計。

雖然羅布林的身體到後來已幾近崩潰邊緣，但他仍堅持繼續工作，當時他在紐約的沈箱內工作，因為他同意將紐約這側的橋墩安置在堅硬的砂層上，而不將沈箱再往下放於岩石上，如此一來，工人便不至於暴露在更大的氣壓危險中，但這也使得造橋公司因為工程延宕而必須花費更高的成本。總計有超過兩千五百名工人耗時兩年多的時間，才將橋端兩側的基礎往下沈入河裡。

創意造橋

橋樑兩端的基礎同時於一八七二年七月完工，當時的羅布林又病又累，也已經撤退到位於布魯克林高地的宅院內，他的妻子艾蜜莉則擔任他與外界的溝通者，而且僅有幾個他最得意的助手才能與他聯絡。

加拿大太平洋鐵路 **52**

時間：一八七一～一八八七年
地點：加拿大，蒙特婁到溫哥華

> 我只能說，無論從任何角度來看，這件工程都十分完美。
>
> ——威廉・范宏恩爵士，一八八五年十一月七日

對於一八六七年才成立的加拿大四省聯盟而言，最迫切的需求是擴充交通運輸的連結，若要達成這個目標，便需要一條橫貫北美大陸的鐵路，而這個想法在當時也獲得共識，尤其是孤立於太平洋海岸的英屬哥倫比亞更堅持，如果該省要加入新聯盟就必須藉由鐵路連接加拿大其他地區，因此各省政府於一八七一年達成協議，要在兩年內動工，預定十年內完工。早期的政府勘驗報告推斷出，儘管困難，但確實可能達成目標。然而究竟該從何處跨越山頭，卻是個尚待解決的問題。

雖然初期的工程並沒有太大的進展，但仍於一八八一年成立了加拿大太平洋鐵路公司。由於比起鐵路能帶來眾所期待的社會利益，這項工程能立即回收資金的指望實在是太低了，所以整個計畫幾乎全由政府負擔龐大的資金。也因此政府便將當時已完成及興建中的一千一百二十六公里的鐵路工程，連同兩千五百萬美金，一併交由加拿大太平洋鐵路公司負責，此外，鐵路公司也承接了一千多萬公頃的土地，並以兩百六十公頃為一單位畫分所有土地，目的即是為鐵路公司開闢財源，希望藉由鐵路吸引移民者前來西部，當時認為這樣一來不但能使土地增值，也能增加鐵路運輸量。

然而，興建工程無可避免地自必須付出高額代價，除了人力與物力的各項花費外，還有長距離的運輸問題，以及花崗岩在三百二十公里的運送過程中可能遭遇的風險，更有常見於

上圖：經過踢馬河谷的火車；這個山口不僅標示出北美大陸的分水嶺，更是整條鐵路在貫穿大陸時必須克服的最大挑戰（鐵路路線圖如右圖所示）。

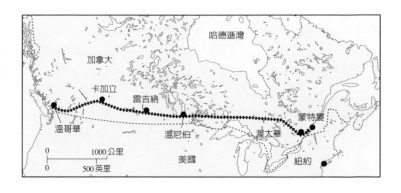

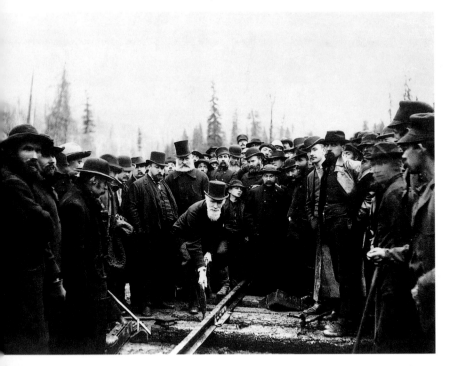

鐵路工程完工時的狀況:「敲下最後一根釘」的典禮於一八八五年十一月七日在洛磯山脈鷹峽道的魁傑勒區舉行;而鐵路抵達溫哥華市區的最後延伸路段則於一八八七年通車。

蘇必略湖北方變化莫測的沼澤問題。如果將鐵路路線往南移,當然就可解決這些問題,但此舉卻會使鐵路伸入美國境內;然而,這些困境雖可一一克服,但對加拿大太平洋鐵路公司本身並無法產生任何收益。

在這種情況下,公司是否能有個適任的管理者是相當重要的,荷蘭裔美國人范宏恩爵士在三十八歲那年被指派擔任加拿大太平洋鐵路公司的總經理,工程也將在他充滿活力與驚人毅力的領導下順利完工。鐵路於一八八二年復工,當時剩餘一萬三千零五十公里的鐵道尚未鋪設,並且要在十年內完工。

出乎意外的是,范宏恩爵士竟宣稱將在一八八二年底鋪設完成前八百公里的鐵道,而整件工程亦將於一八八七年全數完竣。雖然一八八二年的水災使他無法達成第一個目標,不過

基本資料	
蒙特婁到溫哥華的距離	4,700公里
踢馬河谷高度	1,628公尺
踢馬河谷建地總勞工數	12,000人

當時也已經鋪設了六百七十公里。

翻山越嶺

由於貫穿洛磯山脈與塞爾寇克山脈的問題仍有待解決,於是羅傑斯被指派前往尋找一條最適合的路徑,他花了半年才完成這項任務,並選擇踢馬河谷作為鐵路橫貫洛磯山脈的地點,而塞爾寇克山脈則是選在後來被稱為羅傑斯山口的地方;在此同時,往卡加立方向的大草原路段也於一八八三年八月完工。

當時的財務狀況依舊困窘,施工時間同樣緊迫,並且亟須開源節流,由於坡度異常陡峭不僅限制了機動車的載運量,而且還須採取額外的安全措施,同時也為了避免在踢馬河谷挖鑿隧道,因此便以二十二分之一的傾斜度修築一條十三公里長的延伸線道,這條必須興建的坡道稱為大坡,日後以兩條螺旋隧道取代。

至於塞爾寇克山脈也同樣使用了路面不理想的輸送路徑,還須蓋一間山崩避難所,這條輸送路徑之後被一九一六年挖鑿的康諾德隧道取代,但隧道所在地比原來路徑低了一百六十四・六公尺,長度也縮短了七・二五公里。

一八八五年春天時,曼尼托巴湖區發生叛變,范宏恩爵士於是將當時尚未完工的鐵路交由軍方處置,叛軍於四天內被擊潰。從此以後,政府怎能拒絕加拿大太平洋鐵路公司再次、而且也是最後一次提出的貸款申請?於是大湖區路段便在同年宣告完工。

當完工在即,鐵路工程進度也來到了鷹峽道,並於一八八五年十一月七日在魁傑勒區舉辦儀式,為鐵道工程敲下最後一根釘,而加拿大太平洋鐵路亦於一八八六年六月二十八日由蒙特婁出發,正式通車,並於七月四日抵達溫哥華外圍地區,至於最後連接溫哥華市區的二十公里,也在一八八七年五月二十三日通車。由於加拿大幅員遼闊工程規模也就格外浩大,加拿大太平洋鐵路的修築工作遂成為鐵路建設史上宏偉的史詩,而一手創造它的范宏恩爵士也於一八九四年受維多利亞女王冊封為騎士。

福斯跨海大橋

時間：一八八二～一八九〇年
地點：蘇格蘭，福斯灣

> 若說這座橋的設計有任何優點，那一定不是隱匿其中的創新原則，而是只採用經過良好測試的機械法則與實驗結果的絕對作法。
>
> ——貝克，一九四一年

福斯灣上的橋樑，是十九世紀英國工程史的重要里程碑。但在提出造橋方案之前，工程界的許多菁英一直在尋求一個既可靠又安全的方式橫渡福斯灣，其中包括重新設計渡船系統，以及由史梅敦（一七七二年）、布萊德（一八〇七年）、倫尼（一八〇九年）和史蒂芬生（一八一七年）等人分別提出的隧道修築方案。

到了一八〇〇年代初期，一些前瞻者開始考慮橋樑或許也是解決問題的良方，當時各方都曾提出許多方案，但均遭到回絕，直到一八六五年國會才介入此事，並委託北方英國鐵路

福斯跨海大橋是蘇格蘭十九世紀的工程象徵，在同類型橋樑之中，至今仍排行第二。

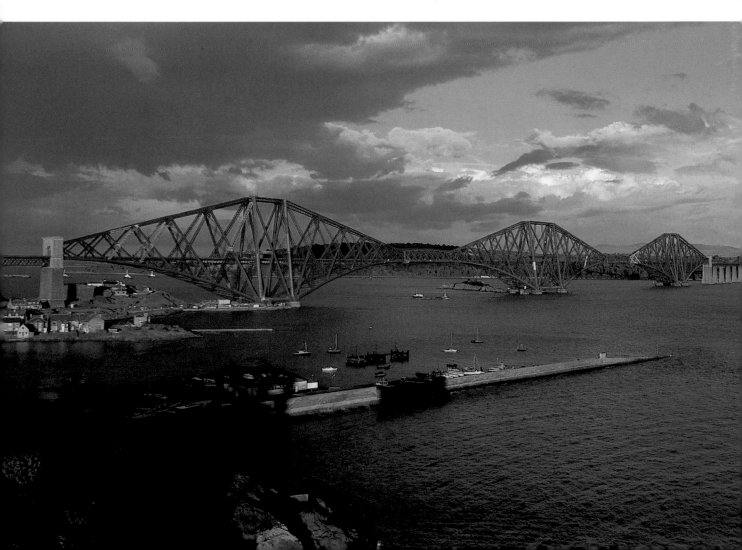

公司及其所屬工程師巴契建造一條橫跨福斯灣的橋樑。曾經設計過泰橋的巴契當時提議建造一條擁有四百八十八公尺的雙跨吊橋，而工程也按計畫於一八七八年動工，但一八七九年十二月二十八日泰橋的主跨卻因狂風侵襲而倒塌，導致七十五位鐵路乘客死亡，之後福斯橋的造橋工程也因此中斷，而巴契所設計的福斯灣橋也在一年後遭到駁回。

懸臂原理

後來則由福勒爵士、巴爾羅，以及哈里森三人依據「連續大樑原理」共同提出橋樑設計的新方案，它的基本原則是讓連續大樑在一些選擇節點上反摺，使之產生關鍵性的轉折。之後，福勒爵士和年輕的合夥人貝克修改了原本的設計提案，也就是今日我們所熟知的模樣。

貝克在一八八七年對皇家科學研究所說明這項工程時，曾經這麼描述懸臂原理：

「兩個坐在椅子上的人伸長手臂，手上握著與椅子相連的木條以支撐同一個東西，如此便可形成兩個完整的橋墩，正如圖片上方的草

圖所示，懸吊在兩人手裡的木條代表位居中央的大樑，至於兩側的磚頭堆則代表為懸臂兩端的橋墩提供平衡作用的錨定。

當中央大樑承受重量，就像坐在大樑上的人一樣時，兩人的手臂和錨定上的懸索便會受到壓力。

椅子則是環形的花崗岩橋墩，想像一下：兩張椅子距離約〇‧五公里，兩人的頭有如聖保羅大教堂的交叉拱頂一般高，手臂是大型鋼鐵格構而成的大樑，木條則是架於底部直徑達三百六十公分的管道。如此便可形成一個十分完善的結構概念。」

首座現代懸臂橋由葛伯在一八六七年時建於德國哈斯佛特，橫跨緬因河，主跨為一百三十公尺，因此懸臂橋最初是以他為名，稱為葛伯橋。至於美國，這類型橋樑最早出現於一八七六年，是由史密斯在肯塔基河上方所建，此外，一八八三年時，史奈德亦在尼加拉瓜河上興建了另一座著名的懸臂橋，這也是此種橋樑首度使用「懸臂」這個詞彙。

建造橋樑

福斯跨海大橋的建造過程面對著重重困難，首先是橋樑跨距幾乎是英國所有鐵路橋樑的四倍長，尤其在當時，英國尚未建有懸臂橋；此外，雖然計畫使用鋼筋為主要建材，但當時鋼筋還不曾用於橋樑興建上。

自一八○○年代中葉起，多數鐵路橋樑均使用鑄鐵，但鋼筋在最大工作應力上，卻比鑄鐵高了百分之五十，這點在興建長跨距的橋樑時更顯重要。但在經過狂風引發的泰橋災難事件之後，安全便是橋樑興建的主要考量，於是才將風荷載增加為每九百三十平方公分，約可承受二十六公斤的風力，而之前的橋樑每九百三十平方公分僅能承受約五公斤重的風力，貿易委員會更表示，這座橋樑「應讓大眾有信心，其所享有的美譽不僅是世上最大、最強韌的橋樑，同時也是最穩固的」。

至於建構大跨距這項浩大工程則是由格拉

貝克於一八一七年利用人體模型對皇家科學研究所說明懸臂原理，並繪製草圖，以展示橋樑各處的作用力。

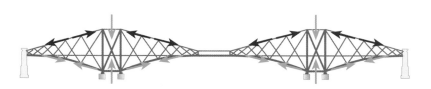

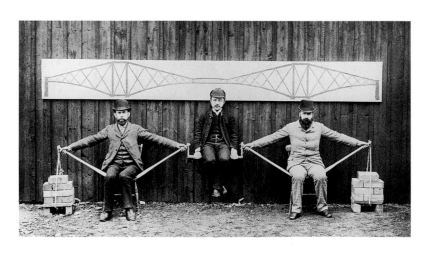

斯哥的亞羅負責，他也參與了建造新泰橋的大工程。初步的現場工作主要是設置支撐用的橋墩，這時候尚未有任何特殊困難，也就是說，不論在半潮或滿潮的情況下，都可以在圍堰內順利執行工作。

這座橋樑的三座主要塔樓均由四個分立的花崗岩基礎所支撐，並利用直徑二十一公尺的鐵製沈箱構成四個花崗岩基礎，沈箱沈入河底的深度則由四·二五公尺到二十七公尺不等。然而，打基礎的工程進度卻有點落後，因為其中一個沈箱在河流同時出現高低潮的情況下，竟意外的傾斜而陷入軟泥中，之後一共耗費十個月的時間才將沈箱拉了出來，並重新沈入正確位置。

基本資料	
總長度	2,465公尺
最大跨距	521公尺
塔樓高度	104公尺
河流上方高度（最大潮汐時）	46公尺
上部鋼鐵結構	5萬公噸
鉚釘	6,50萬個
總勞工數（最大量）	4,600人
建築費	250萬英鎊

在維多利亞女王即位五十週年的金禧年慶，也就是一八八七年時，塔樓的中心點已達最高點，剩餘的工作僅需要將手臂伸向其他塔樓，便可將塔樓連接起來，此時便是要修築橋

如圖所示，這種橋樑設計能在興建過程中，將暫時性支撐結構的需求降至最低。

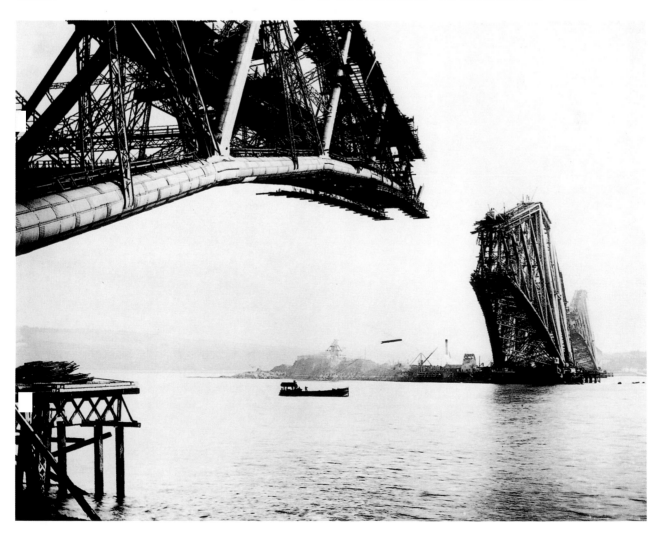

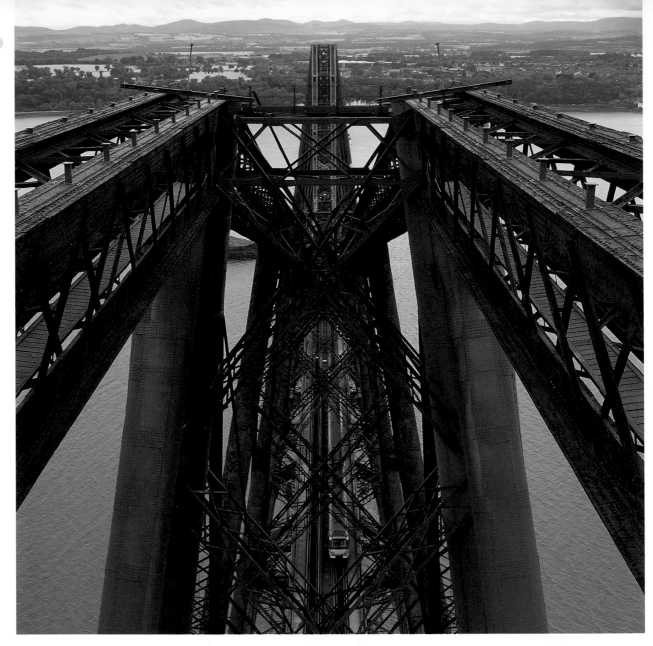

福斯跨海大橋仍使用至今，由塔樓頂端的角度看過去，最能瞭解整個工程的艱鉅程度。

樑的懸臂路段，以完全展現懸臂橋的實用性與可行性。

由於這時候的橋樑工程進度是由一個支撐點前進到另一個支撐點，因此不需要再設置暫時性的支撐構架，所以也大大地降低了所需要的建材數量與工程時間，而以大量鉚釘鎖緊整體構造的上層鋼鐵結構，也全數在施工現場組裝完成。

一八八九年九月時，一名橋樑工人利用架於升降台上各個起重器之間的階梯，由女王渡口爬向位居中央的懸臂，就在距離水面六十多公尺高的地方工作；同年十月十五日又完成一個更合乎安全性的相交，到了十一月六日時，

已準備連接中央大樑，但此一程序卻延緩了一個多星期，因為必須等氣溫變化到足以產生必要的膨脹效果時，才能在支撐的懸臂中間完全嵌入主板並定住大樑。

這座橫跨福斯灣的大橋於一八九○年三月五日由威爾斯王子親臨主持啓用典禮，並沿用至今日，而其世界最大懸臂橋的紀錄則保持至一九一七年。

福斯跨海大橋不僅使用至今，它的結構仍持續啓發許多後世的工程師，一個典範結構究竟會持續多久？根據福斯大橋的工程師在一八九○年所說：「倘若得到妥善照料，它將永遠存在。」

少女峰鐵路系統

時間：一八九六～一九一二年
地點：瑞士，伯恩高地

> 瑞士的景致雖然美麗，卻非興建鐵道的理想地形。
>
> ——「瑞士交通博物館導覽」，一九八七年

瑞士的山巒長久以來一直是主要的觀光景點，畢竟誰能站在伯恩高地位於海拔五百六十七公尺的茵特拉根小鎮上，而不爲環伺的山巒感到震懾？但要是眞的接近卻又是另外一番光景了。

若要抵達海拔二千零六十一公尺高的克萊雪德山口，就必須搭乘兩段齒軌鐵路。維格納雷普鐵路於一八九三年通車時，便已抵達此一高點，而且直至今日還沒有其他道路能抵達如此高的緯度，因此除了搭火車之外就只能步行，所以鐵路也負責運輸所有工程建材，以及旅館和咖啡廳的必需品。

蘇黎世工程師蓋爾雷拉認爲克萊雪德是個能讓鐵路往上攀爬，通往山頂的理想地點。一八九三年時，除了艾格爾峰與僧侶峰外，少女峰爲該地區的第三高峰，海拔四千公尺。

蓋爾雷拉的驚人創舉便是以公尺爲測量單位，量出少女峰鐵道的總長度，他以克萊雪德作爲起點，很快便轉入山巒之中，在前二‧二公里時，鐵路仍以穩定的速度沿著山脊爬上海拔兩千三百二十公尺的艾格葛雷斯特站，並在此處進入主要隧道，剩下長約七‧一公里延伸至少女峰的路段則完全隱匿於地底下。

少女峰鐵道工程於一八九六年動工，並於一八九八年將工程延伸至艾格葛雷斯特站，在鐵路興建過程中，此地不僅是工程進行的工作據點，直到今日也仍是鐵路沿線唯一的工作場。鐵道工程緊接著遭遇到的問題是，冬季嚴寒的氣候使工人無法上山，因此所有必需物資，包括工人的食物在內，都必須在下雪前就定位，此外，日常用水也是一大問題，因爲十四公升的雪僅能製成一公升的用水，更何況發

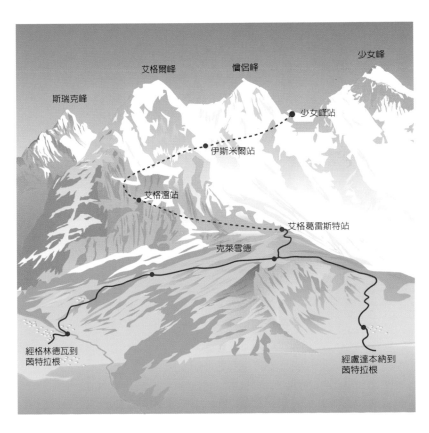

為了由克萊雪德攀爬一千三百九十三公尺抵達少女峰（海拔三千四百五十四公尺），鐵路必須蜿蜒而上，才能翻山越嶺，其中最大斜率是百分之二十五：大部分路段均在隧道之中，但沿線有兩個車站可讓乘客下車欣賞壯闊的山景。

56 舊金山金門大橋

時間：一九三三～一九三七年
地點：美國，舊金山

……同類型橋樑之最，豎有最高的鋼構塔樓；懸有最長、最大的懸索；灌有最巨大的混凝土錨定。

——馮德塞，一九八六年

興建位於舊金山灣出入口的金門大橋時，一定遭遇許多不尋常的天然障礙，因為這裡除了位於長達二十公里的地震斷層外，更面對著太平洋，所以舉凡地震的負擔、潮汐的浪襲、海水的潮流，以及狂掃的強風，在在使橋樑的結構與上層結構必須迎接前所未有的挑戰，而且完工後的橋樑，塔樓間的跨距長達一千兩百八十公尺，規模遠比當時其他吊橋大上許多。

擔任總工程師的史特勞斯雖然只受過中等程度的正規工程教育，但在他真正涉入橋樑設計實務之前，卻已藉由紐澤西鋼鐵公司的實際工作經驗獲得豐富的橋樑設計和興建的實務知識，和他同在設計團隊的工作夥伴尚有身兼伊利諾大學工程學教授的艾利斯，以及為紐約設計曼哈頓橋以橫跨東河的摩伊西弗。

金門大橋最後的設計版本顯示了橋樑的興建工程在過去二十多年來的進展，設計中除了融合新發現的測量方式與平均分配的風荷載外，冶金術與拉伸和懸壓懸索的進步技術，也影響了橋樑的設計，過去那種外形既僵直又堅硬，純粹以功能為主的橋樑已不再，取而代之的是充滿柔韌與優雅外觀的新世代橋樑。

橋墩與錨定

性格軟弱的人絕對無法勝任造橋的工作。以一百五十公尺的高度聳立於橋面上的鋼構塔樓重量約兩萬兩千兩百公噸，其所承受的懸索作用力更高達六萬一千五百公噸，橋面則建於水面上方七十五公尺處，而每座塔樓的基礎更

朝南面對舊金山的金門大橋景觀；興建這個優雅的橋樑結構時，工程師必須考量發生地震與狂風的可能性。

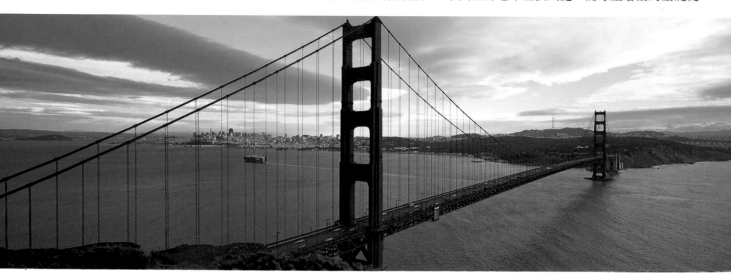

基本資料

總長度	2,740公尺
最長跨距	1,280公尺
塔樓高度	225公尺
建築費	2,700萬美元

深入水平面以下平均三十四公尺深。

設置舊金山塔樓橋墩的任務也是整個複合工程中的一大問題，由於建地本身正對著海洋，因此必須設立一道混凝土防護板做圍堰之用，如此才能在圍堰範圍內進行橋墩的安置工作。但如何在水平面以下，面積約為一個足球場大的空間中順利進行工程，卻是一項莫大的挑戰。首先要以導管將炸藥運到水面下，再設定自動引爆時間，炸開橋墩預設位置上的岩石，這當然是一件相當危險的工作，此外還有另一件同樣危險的工作，也就是要從河岸邊朝向橋墩建地，一路架設三百三十五公尺長的結構支架，但過程中所遭遇的暴風雨、潮汐、船隻意外事件等，均延宕了工程的進度。

當環形防護板完全圍住橋墩後，水面下長達二十公尺的混凝土結構也成為工程的工作據點：抽乾圍堰的水後，形成一個可以讓工人在此工作的橢圓形洞穴；此外，為確保海底層能穩固負荷所有重量，工程師利用混凝土結構內的通風井檢視了岩石據點，並探視海底那八條四·五公尺寬的圓頂鋼構小坑道，當他們確認安全無虞後，便立刻將通風井和檢查井內的水抽乾，並塗上混凝土。

不過靠近馬林郡這邊的岩層又是不同的景象，這裡所裝置的圍堰是要提供一個乾燥的工作據點。在將此處的砂岩和頁岩挖開後，便會露出可安置塔樓橋墩的堅固岩石，事實上，在堅固的基礎完成前，也會在海平面底下十多公尺的圍堰外進行一定程度的鑿岩與爆炸工作。

此外，錨定的挖鑿工作也是必要的，這樣就能固定住支撐橋樑的纜線，這些纜線的拉力超過兩千八百萬公斤，為了承受如此巨大的力量，於是將每個錨定建在三個交疊的區塊，就像是階梯般逐階而上的大底座。

塔樓

由於鋼構塔樓的高度與規模均為世界之最，因此在構造上也是一大挑戰。塔樓的支架是由鋼板和角鋼製成，並以鉚釘銜接成一種網狀圖案，為了確保每個程序都能正確無誤，每個塔樓支架有百分之六十是在賓州的工場完成鉚接，又因其龐大的規模，使這項工作必須在戶外完成，之後再予以拆解，並藉由鐵路與船舶運輸，經巴拿馬運河運到太平洋沿岸。

塔樓設置於十九片厚達一百二十五公釐的底部鋼板上，並利用可沿著塔樓上下移動的大型升降機將每個組件吊升到適當位置，再將各個組件加以聚集，同時還得先一一檢視各組件，若有不合者，便重新磨光以符合需要；此外，塔樓外層鷹架上所設的煤炭爐是供鉚釘加熱用，加熱後的鉚釘會透過氣流輸送管送到相

為大橋興建橋墩與塔樓時的情景：圖中負責將塔樓組件吊升上來的升降機會隨著塔樓結構的高度往上升高。

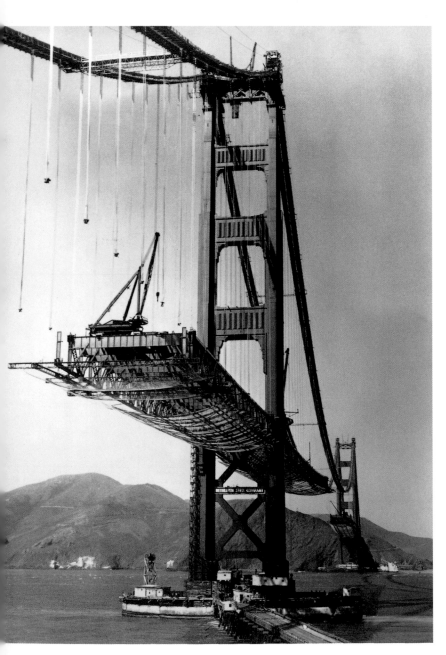

合的洞孔,並順勢進入適當的位置。

　　這是個十分沈重又萬分危險的工作,因為鉚工人必須在塔樓內外施工,而且工作環境常常通風不良又昏暗不明,四周嘈雜的聲音不僅震耳欲聾,當熱鉚釘遇到漆有塗料的組件時,更會釋放出刺鼻難聞的鉛丹油彩味道。

懸索

　　當塔樓完工後,也是吊起懸掛住橋面的懸索之時,至於供應和安裝懸索的工作,就由羅布林公司負責。首先要在兩岸的錨定將鋼索旋轉並聚集成束,再將一束束鋼索逐一穿過眼桿後固定在岸邊,總計每條懸索均由兩萬五千多條鋼索組成,並利用液壓千斤頂將這些鋼索綑綁緊壓縮成六十一束鋼索。

　　此外,每座塔樓頂端的巨型承座上又安裝了一道托樑,使塔樓和懸索能產生一定程度的柔韌性,以因應壓力和溫度的變化,但必須將懸索懸吊完畢後才能安放托樑,因為溫度變化對長懸索的影響相當顯著,所以懸索在清晨時分才會呈現相當緊繃的張力,但一到中午就鬆軟許多。另外,每條懸索四周緊捆著一些有溝槽的嵌條,以便使吊杆上的吊繩與之密合,當這些搭配完成的懸吊結構成形後,便能懸吊住支撐橋面的鋼筋結構,並使橋面得以自塔樓往外延伸。

　　在工程行進途中,幸好設有安全網保障懸索工人與鋼筋工人的生命安全,而金門大橋也是首度起用安全網的大型工程建設,這張安全網雖然挽救了十九條生命,但在一九三七年二月十七日,也就是工程完工前幾個月,工程正進行到由底部利用平台拆除木材結構時,路面突然倒塌,而安全網卻在此時破了個洞,造成十個人因此喪生。

　　但這項工程仍舊提前完工,在漆上國際標準的橘漆外層後,金門大橋於一九三七年五月二十七日正式啟用,在僅限車輛通行之前,共計有二十萬人曾透過此橋往來河流兩岸,而金門大橋至今仍是橋樑設計的一大典範。

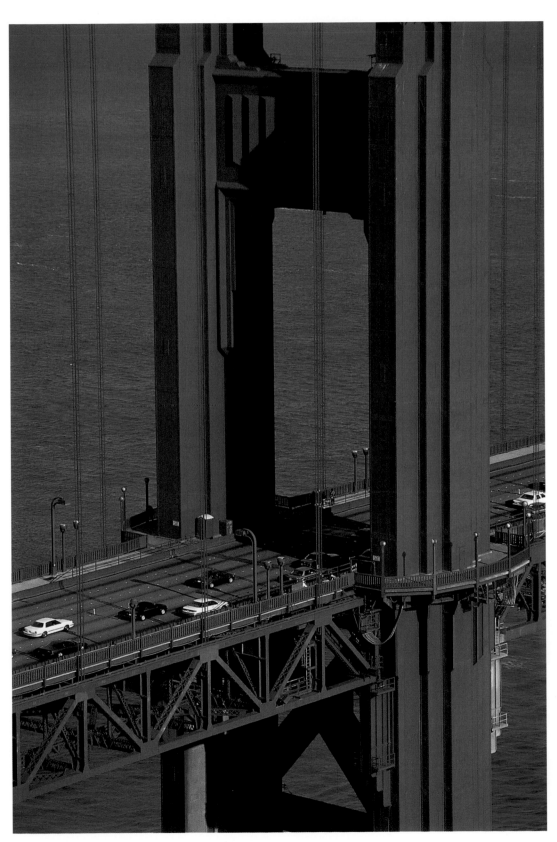

左圖：位於開放式出入口並撐住橋樑的巨型塔樓，金門大橋完工時，其塔樓是當時世界最高大的塔樓。

左頁上圖：為懸吊橋樑的懸索進行懸壓工作：將懸索由岸邊的錨定拉出，越過塔樓後再回歸原位，形成一個連續的懸索環圈。

左頁下圖：橋樑的鋼鐵橋面是依組件所在位置一段段加以聚集裝配後，再從塔樓朝外一一加以銜接。

青函海底隧道

時間：一九六四～一九八八年
地點：日本，本州到北海道

社會大眾渴望由陸路聯絡本州與北海道的夢想，終於在今日實現。

——運輸大臣石原慎太郎，一九八八年青函隧道通車典禮

屬於同一國家的各島嶼因為水域而隔開，往往會對民眾造成極大的不便。日本國境主要是由四大島嶼所組成：九州、四國、北海道、本州（首都東京所在）。日本政府自一九三〇年代起，便計畫將這些島嶼以高速「子彈」列車相互連結，這就是所謂的「新幹線」概念。

其中，北海道與本州之間的連接計畫，必須挖掘一條隧道通過津輕海峽，而這將是一件艱苦的任務。兩島之間的最近距離為二十三公里，但由於海峽兩邊皆屬於多山地形，再加上列車軌道必須始終維持在合理的平緩坡度，即意味著隧道長度必然大幅增加，比原本的距離長出一倍。

青函隧道的近似梯度為八十五分之一，水底路段則更為平緩，維持在三百三十分之一。為減少海水滲漏，區間隧道興建於海床下一百公尺處，而最深處的海床則位在海平面下一百四十公尺。這種深度是英法隧道的兩倍，因此也使得青函隧道成為全世界最長也最深的電車隧道。

地質與隧道興建

根據調查顯示，該處地質狀況並不利於施工。一九六四年起進行的研究調查工作，包括由兩邊向內開鑿傾斜坑道，以及著手坑道間的平行導向隧道工程。整個坑道挖掘工程進行了十九年，一直到一九八三年初才完全貫通。根據報告，隧道建築必須鑿穿狀況惡劣的花崗岩斷層區才行。岩層不但到處是裂隙，而且還飽含了水分，必須加以灌漿封實，也就是利用高壓將混凝土注入裂縫，另外在必要時以鋼條加強隧道結構。由於隧道鑽掘機無法運用於此種狀況之下，所以隧道施工只能以爆破和鑽孔的方式進行。

隧道主工程於一九七二年正式展開。雖然一開始即預測施工期可能長達七年，不料卻花費了兩倍的時間。工程初期的主要困難除了出乎意料之外的岩石斷層外，還包括嚴重的洪澇問題。工程進行期間總共發生四次大規模水災，每一次都造成工程進度延宕。更嚴重的，

由於隧道極長，安全預防措施至為重要。圖中所示，為兩座緊急隧道車站中的一座，旅客可於列車失火時由此處疏散。

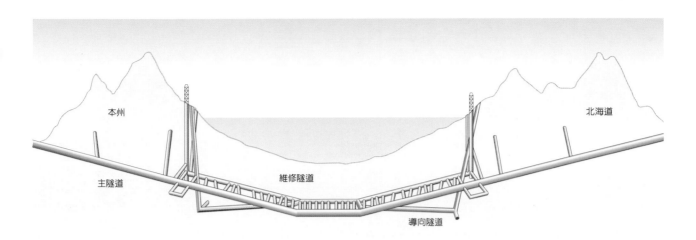

本州　北海道
主隧道　維修隧道　導向隧道

大水還會造成泥沙淤積，必須費時間清除。而且，自工程開始就必須不間斷地大量抽水，以保持坑道乾燥。

列車行駛的主要區間隧道，是直徑僅有十一‧三公尺的單孔坑道。隧道寬度如此窄小卻必須提供雙軌使用，包括新幹線與另一窄距軌道。除此之外，水底路段部分還有最初的導向坑道（內設兩座抽水站）以及維修坑道。區間隧道與維修坑道間以一連串甬道相連，以供逃生及救援之用。

安全措施

為了在列車遇到失火或是其他緊急事故發生時，可以順利疏散乘客，特別興建了兩座隧道「車站」，並且在兩站之間的區間隧道裝置灑水設施。

一旦發生緊急情況，乘客便可依照指示從維修坑道疏散，經過一處火災避難室，前往位在施工用斜坑底部的密閉氣閘室。施工時所用的臨時坑道，目前則作為通風引道，並供作保養維修與逃生救援通道之用，另外再輔以一系列垂直甬道，方便排除隧道內的廢氣（或煙霧）。隧道內也設有偵熱警示系統，可有效防止列車失火，而整座隧道的運作管理，則由位在函館的控制中心負責。

主隧道工程於一九八五年完成，其後的三年則用於安裝各項設備及興建聯絡線，全線於

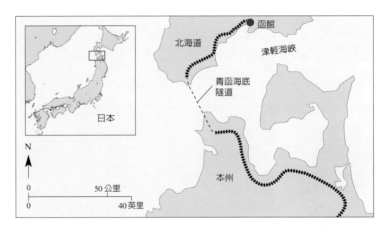

北海道　函館　津輕海峽
青函海底隧道
日本
N
0　50公里
0　40英里
本州

一九八八年三月十三日正式通車。儘管隧道工程是依新幹線標準設計施工，但由於必要聯絡線並未完成，所以實際上只鋪設了窄距軌道。此外，兩島間便利的空中運輸，也影響了列車旅客人數。不過，這些都無損於青函隧道工程的偉大成就。

聯絡北海道與本州的青函隧道，包括主區間隧道、最初的導向隧道和一條維修隧道。各隧道之間另有無數甬道相連，供通行和逃生之用。

基本資料	
全長	53.85公里
海底部分長度	23.3公里
海面下最深處	240公尺
主隧道直徑	11.3公尺
建築費	70億美元

58 英法隧道

時間：一九八七～一九九四年
地點：英吉利海峽，英國到法國

生活在孤島上是一件多麼不幸的事啊！
比起整個旅程，要跨出這一步真的困難多了。

——吉本致雪菲爾德爵士書信，一七八三年

一九九○年十月三十日，在英吉利海峽底下的白堊岩層內，一探測器穿透了兩台隧道鑽掘機中間的淺薄表層，從此以後，不列顛群島嚴格說來已不再是島嶼。這一座世界最長的海底隧道全長五十一‧五公里，此時已接近完工階段。

工程史

自拿破崙時期起，便出現過各種試圖連接不列顛群島與法國的提案，而拿破崙自己雖然

圖為巨大而複雜的全斷面隧道鑽掘機正在鑿穿交叉軌；這些機器是專為英法隧道而做，每台要價一千萬英鎊。

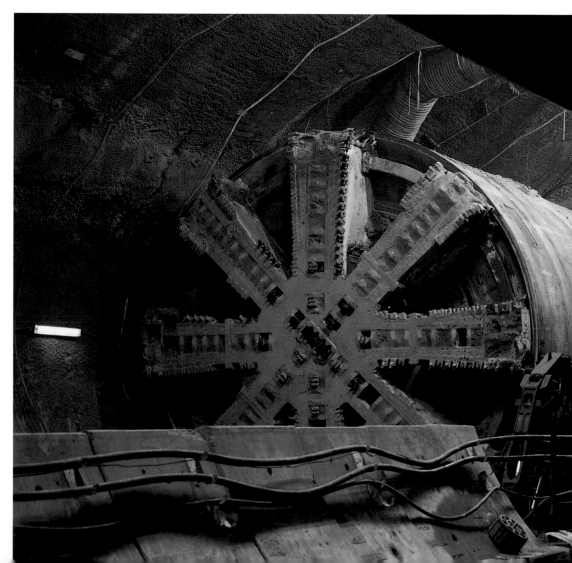

在數年後改變心意，但他也曾經十分看好這個想法。一八〇二年時，馬舒即提出一個鑿通隧道的方案，認為可利用煙囪作為通風系統，並以煤燈充作照明工具，但是這種設計在技術上並不可行。

到了一八八〇年代，英國莎士比亞懸崖下方修築了一道短距離的隧道，英吉利海峽對岸的法國同樣也挖鑿了一道短隧道，而鼓吹興建隧道的華特金斯爵士更邀集一些重要人士參與在地底下舉行的晚宴，以顯示工程進行得十分順利。然而，英國政府後來卻因為懼怕歐陸的軍事侵略而不再支持隧道興建工程；之後，隧道工程雖於一九七四年再度展開，卻又因為英方而告終結，只不過這次是肇因於財務困難；最後，當英國加入如同現在的歐盟角色的歐洲

共同市場後，英方終於瞭解英法之間若有一道固定的連結線，即能創造商業利益，因此才在一九八六年將承包契約發給，由英法聯合組織而成的歐洲隧道公司，由他們負責設計、建造，並執行隧道運作等相關事宜，其中也包括為車輛提供鐵路接駁，以及為旅客提供直達車服務。

英法隧道一開始就是專為鐵路而非公路運輸所設計，因為就算是聖哥達大隧道這座阿爾卑斯最長的公路隧道，也只有十六公里長，而且在沒有中介通風口的情況下，十六公里已經接近通風效果的極限，同時也是一般駕駛人在隧道中行駛尚且不致迷失方向的最大路程；再者，比起讓一般車輛通行的公路隧道所需的龐大面積，鐵路隧道用到的區域要小得許多，而

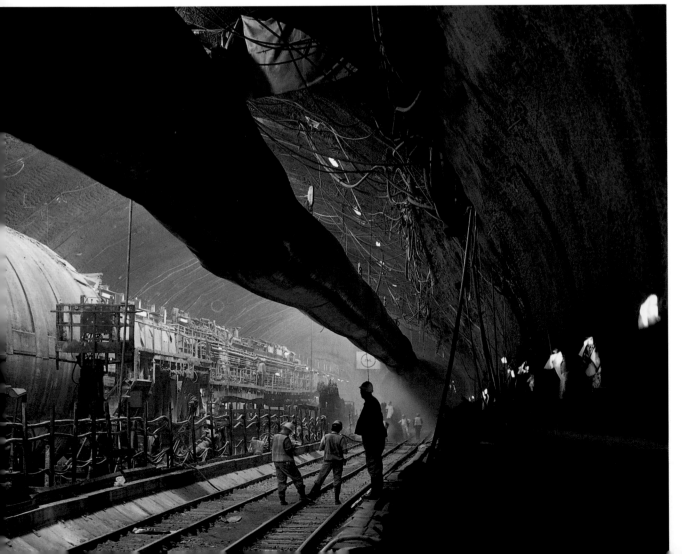

基本資料

隧道	3座，往返方向各1座，外加1座維護隧道
長度	51.5公里，其中37.5公里位於海底
深度	海底下平均50公尺
直徑	運輸隧道外徑8.2公尺，內徑7.6公尺；
	維護隧道內徑5公尺
運輸隧道間距	30公尺
總勞工數	13,000人
建築費	150億美元
火車通過隧道時間	20分鐘

且發生意外的機率也降低許多。

地質學

　　若隧道必經之路的海底狀況不甚理想時，隧道工程通常也不太可能完成。觀念上，隧道工人都喜歡在具有一貫性、短期內不太需要額外支撐的地質環境工作，而且最好能擁有低滲透率，使流入的水量降到最低。綜合以上條件後，隧道地區內的白堊岩層，尤其是泥灰質白堊岩正好是最適合的隧道環境。

　　早在十七世紀，就有作家比較過多佛與卡拉斯兩地白堊岩層露頭區的相似處，但所下的結論一直未能獲得肯定，直到十九世紀，才由地質學家做出比對；而英吉利海峽底下白堊岩層的一貫性，最後也在一九五九年爲了隧道工

程而做的初步地質調查中獲得確認，之後更詳盡的調查也確立了隧道沿線的岩層層次與厚度，這份調查的目的是要讓隧道能通過泥灰質白堊岩，使英吉利海峽底下天然的岩石覆蓋層擁有最大厚度。

設計

　　這條「隧道」實際上是由兩條直徑七‧六公尺的運輸隧道組合而成，兩條運輸隧道中間相距三十公尺，而位居中央的維護隧道則是每三百七十五公尺處就有一條橫向過道可相互連接兩條運輸隧道。運輸隧道的直徑大小採用最小值，僅能容納一輛運送大貨車的鐵路接駁車在高架供電纜線下行駛；維護隧道可在一般與緊急時成爲另一條進出主要隧道的通道，由於橫向過道的間距與列車門間距相連，因此能在必要時淨空列車，同時也可充作供給新鮮空氣的導管，因爲與運輸隧道相較之下，維護隧道必須常保持在正壓的狀態下，以防止煙霧進入；此外沿線亦設有兩個轉轍器，使列車在必要時可更換行進中的隧道。

　　維護隧道在興建過程中也發揮了導向隧道的作用，可在正式挖鑿運輸隧道之前，針對海底情況做出更爲完整的調查工作；至於每隔兩百五十公尺所安裝的減壓導管，則可利用行進中的列車在通過長隧道時產生的「活塞效應」

調查過英吉利海峽的地質後，決定使隧道貫穿泥灰質白堊岩層，因爲這是最適宜的隧道環境。圖表中的縱軸爲放大比例。

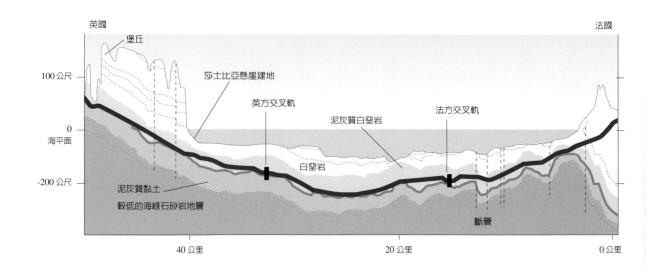

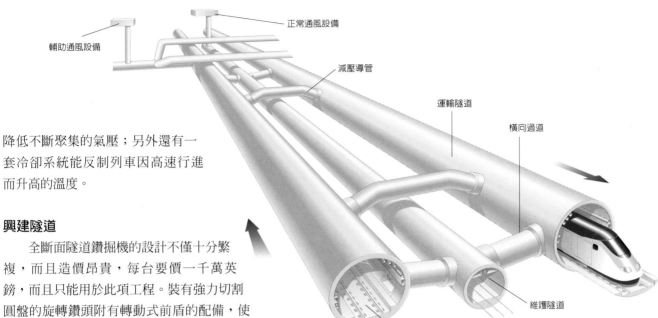

輔助通風設備

正常通風設備

減壓導管

運輸隧道

橫向過道

維護隧道

運輸隧道

降低不斷聚集的氣壓；另外還有一套冷卻系統能反制列車因高速行進而升高的溫度。

興建隧道

全斷面隧道鑽掘機的設計不僅十分繁複，而且造價昂貴，每台要價一千萬英鎊，而且只能用於此項工程。裝有強力切割圓盤的旋轉鑽頭附有轉動式前盾的配備，使前方的推進撞錘能藉由對後盾產生作用力，進而驅動鑽頭往前推進，至於後盾則是靠著放射狀的「握爪」撞錘固定位置，才能對白堊岩施展作用。當撞錘抵達路徑的底端後，握爪撞錘便會鬆開，讓後方的推進撞錘能對預鑄混凝土內襯區段施展作用力，而後盾便能藉此力往前推進，之後再重複整個工作程序。但初期的進展十分緩慢，因為當地的海底岩層的性質並不一致，幸而最後仍獲得空前的進展，一台全斷面隧道鑽掘機能在一星期內往前推進四百二十八公尺。

即便如此，也唯有從英吉利海峽兩岸同時進行穿鑿工作才能完成整個工程，因此亟須準確掌控隧道挖鑿的進展，而且必須持續泥灰質白堊岩層內的隧道挖掘工作，更重要的是即使充作兩側出入口的通風井相距三十八公里，仍要確認由兩側同時挖掘的隧道能精確相連。要達到這個目標，英法兩國都必須建立準確的基線，並藉由高架衛星上的信號觀察得知對方的相對位置，而基線則必須依靠精確的光學儀器才能沿著隧道路線建於通風井下方，並從全斷面隧道鑽掘機後方觀察信號機，以持續監看並修正隧道的準線，經過三十八公里「盲目」的隧道挖掘之後，最後結算出橫面誤差三百五十公釐，而垂直面竟然僅有五十八公釐的誤差，誤差比率僅有六十五萬分之一。

自一九八七年十二月初隧道工程動工時，總長約一百五十三公里的三條隧道僅花費三年半便開鑿完畢；然而，完成挖鑿工程雖已是一大進步，但鐵路隧道若沒有安裝鐵軌、高架軌線設備、排水系統和其他輔助設施，便形同虛設；一九九三年底時，英法隧道終於全數完工，而且僅比預估時間落後三個月，並於隔年正式開始營運。

一九九六年十一月十八日時，一輛載運許多汽車和卡車，由法國開往英國的列車發生火災，當火車停在十九公里處時，共有三十多人受困，幸而當初依照設計所建的安全設施發揮功能，所有乘客均順利疏散到維護隧道內，雖然火勢於六小時後撲滅，但由於溫度過高，火車的部分車廂竟被焊接在鐵軌上。

英法隧道除了展現驚人的技術成就外，由於多數工作都在遠離出入口的幽閉空間中進行，因此這項工程也是各項組織工作的一大勝利，同時更是成功克服語言與風俗差異的國際合作範例。

英法隧道的建築要件圖表，兩座運輸隧道位於中央維護隧道的兩側，並在沿線的固定間隔處裝置減壓導管與橫向過道。

大貝爾特橋東段

時間：一九八○～一九九八年
地點：丹麥，西蘭島至富南島

賞心悅目的優秀傑作。

——丹麥女王瑪格麗特二世陛下，一九九八年六月十四日啟用典禮

大水路是連接北海與波羅的海的三道海峽其中之一，從被大水路圍繞著的丹麥平坦的地形看過去，最能將大貝爾特橋東段的雄偉壯觀一覽無遺。大貝爾特橋是世界上第二大吊橋，僅次於日本的明石海峽大橋（參見二四八頁），巧的是兩座大橋同時於一九九八年正式啟用。

大貝爾特橋東段的興建工作始於一九八八年，是現代歐洲一項重大的工程，因為這條固定的連接線橫跨約十八公里寬的大水路，同時鋪有高速公路與鐵路，以連接西蘭島上的哈斯克夫和富南島的南修夫鎮，並且填補了丹麥長期以來在公路與鐵路網絡的缺口。

以往大水路兩岸雖設有渡船服務，但直到一九九八年橋樑正式開通以前，大水路一直被視為貿易與交通的一大障礙，顯然這也是興建東段橋的原因，事實上，在東段橋通車三年後，橫越大水路的交通量已呈現倍增情況，現在每天更有平均兩萬一千五百台的車輛通過這座橋。

方案與設計

雖然幾年來一直有各種建造橋樑或隧道的方案，但都僅只限於紙上作業的階段，經過數年的審議後，丹麥國會終於在一九八○年代同意興建一條連接線，但在有利於大眾運輸的政治考量下，國會也決議鐵路必須在公路完成前二、三年搶先通車，換句話說，必須分別興建兩條平行的連接線：一條為車道，另一條則為鐵道，但是，最後卻因為施工過程中發生一場大洪水，淹沒了大半條隧道，使工程進度嚴重落後，也造成鐵道正式啟用時間只比公路提早一年而已。

史博哥小島位居大水路的正中央，雖然小島東西側的水流方向一致，但是航行的船隻卻以東邊的航道為主，因此決定在東側航道上方修築一條專供車輛行駛的高懸吊橋，而且其主跨的寬度必須使底下的船隻通行無礙，而西側航道上的橋樑則不須過高，因為鐵道可透過隧道貫穿東側航道，再爬上與公路平行，但較為低矮的鐵路橋樑後，便可橫越西側航道。不過如此一來，便須拓寬史博哥小島以連接兩座高低不同的橋樑，也才能使西段橋樑與隧道相連

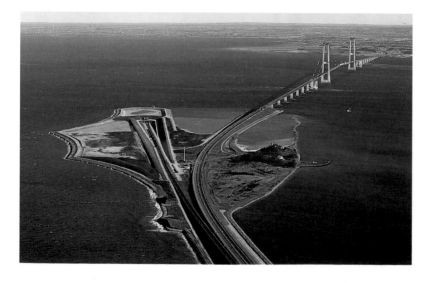

史博哥小島連接右側的東段橋樑，以及通往西段橋樑的鐵路隧道，圖左可見到鐵路隧道的出入口。

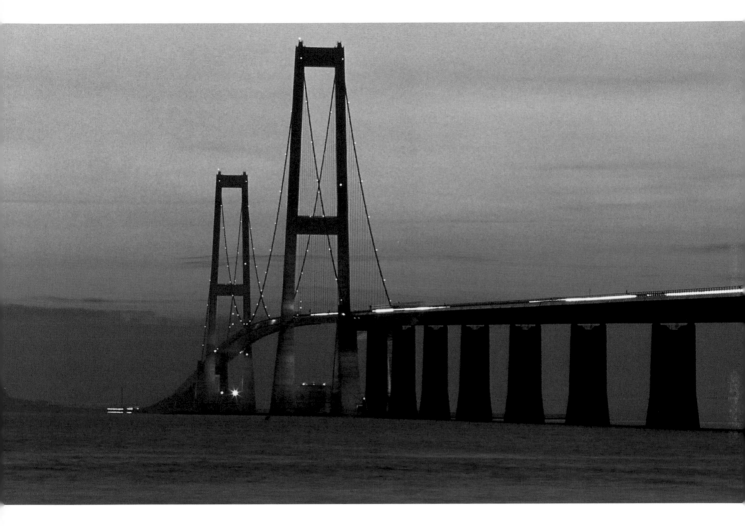

在一起。

　　大貝爾特橋東段動工於一九九一年年底，但是在此之前，還歷經了三年的調查與設計階段，並於期間訂立了幾項大原則，其中最重要的是為橫跨東側航道的橋樑主跨設定最大長度限制，也就是決定了橋樑兩側塔樓之間最長的距離。

　　在那段期間中，曾經利用多種主跨距離模擬推測船隻航行的狀況，這些模擬主跨最小從九百公尺，到最大一千八百公尺不等，結果顯示主跨寬度至少要一千六百公尺，而最後則是選定了一千六百二十四公尺作為主跨距離，和當時世界最長的吊橋，主跨為一千四百一十公尺的英國恆伯大橋相比，還長百分之十五。

　　為了達成寬主跨的要求，就必須興建兩座巨型的高大橋塔，而這兩座佇立於海平面上方兩百五十四公尺高的橋塔更以約莫二十九公尺之差，超越了保有世界之最紀錄長達五十年的舊金山金門大橋。

吊橋的興建原則可使橋樑呈現出既輕巧又優雅的外觀，正如東段橋所示。

基本資料

總長度	6,790公尺
吊橋	2,700公尺
主跨	1,624公尺
旁跨（兩座）	535公尺
塔樓高度	海平面以上254公尺
建築費	6.45億美元

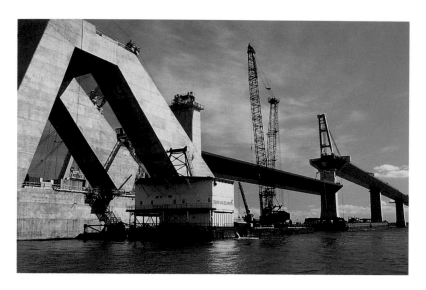

上圖：鋼筋結構的大樑架設於兩座混凝土橋墩上方，圖左可見到其中一個錨座。

右頁圖：兩條主索安置於橋塔頂端，並透過垂直懸索承載了橋面的重量。圖中升降機位於海平面上兩百七十五公尺，負責操縱的工人能由高處見到驚人的施工景象。

右圖：在懸壓懸索的過程中，兩條由鋼線網合成的狹道會透過橋塔連接兩側的錨座。

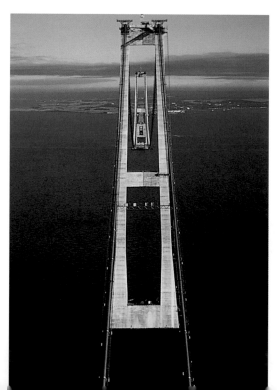

搭建橋樑

從各方面來看，橋樑承包商所承接的都是一項浩大的工作，除了巨大的中央主跨外，兩邊還各須一座五百三十五公尺寬的旁跨，而且整個高架橋樑共設計了二十三個入口跨距，十四個面朝東方，九個朝向西方，總計整座橋樑長達六千七百九十公尺。

大貝爾特橋東段的橋樑是由混凝土底層和鋼筋上層結構所組成，底層結構包括沈箱、橋墩、塔樓，而上層結構則涵蓋了大樑及懸吊公路路面的懸索，其中百分之四十的混凝土鑄件是在卡倫堡的工場製造，之後再將已完成的混凝土組件拖行七十公里，運送到橋樑工地，而鋼筋結構的大樑甚至必須移往更遠的地方作業，像是義大利的利佛諾和塔蘭托，以及葡萄牙西尼士的焊接工場，最後再回到丹麥的阿爾堡組裝。

古典的吊橋設計必須將主懸索深入，並且固定於旁跨末端的大底座上，而東段橋尤其更需要耗費精神改良錨座的設計，由於這種錨座通常又高又大，因此建築師必須將大底座搗成個別組件，像是安放懸索錨定的三角形支架，和支撐入口跨距的通風井垂直支柱，結果卻能使整體結構產生意想不到的輕巧效果，特別是這樣的結構竟能承受來自兩條主索所負荷的拉力重量。

自紐約布魯克林橋（參見二一九頁）使用了懸壓懸索的技巧之後，這種方式已被公認是處理吊橋懸索最好的方法，因此東段橋的兩條主索也同樣採用了空中懸壓技巧。沿著主索準線所鋪設的暫時軌道上架有紡車，這輛紡車會拉著一束厚僅五公釐的絞線，由一端錨座穿越兩座橋塔的懸索托樑前往另一端錨座，之後再返回原先的錨座，如此便形成一個連續的懸索環圈，當懸壓工作完成後，總計共有一萬八千六百四十八束絞線組成這條八十五公分厚的大主索，並由兩側橋塔負責承載懸索的拉力，而錨座則固定了懸索的位置，之後再從主索安裝垂直懸索，並將大樑固定於垂直懸索上。一九九六年時，東段橋這兩條長達三公里的主索以破紀錄的速度，在四個月內便完成了所有懸壓工作。

只有在建築師與工程師共同努力下，才能創造出大貝爾特橋東段這座從任何角度看來都堪稱優雅的橋樑結構，其乾淨俐落的線條，以及外表輕巧的橋樑設計正是吊橋興建原理的最佳示範。

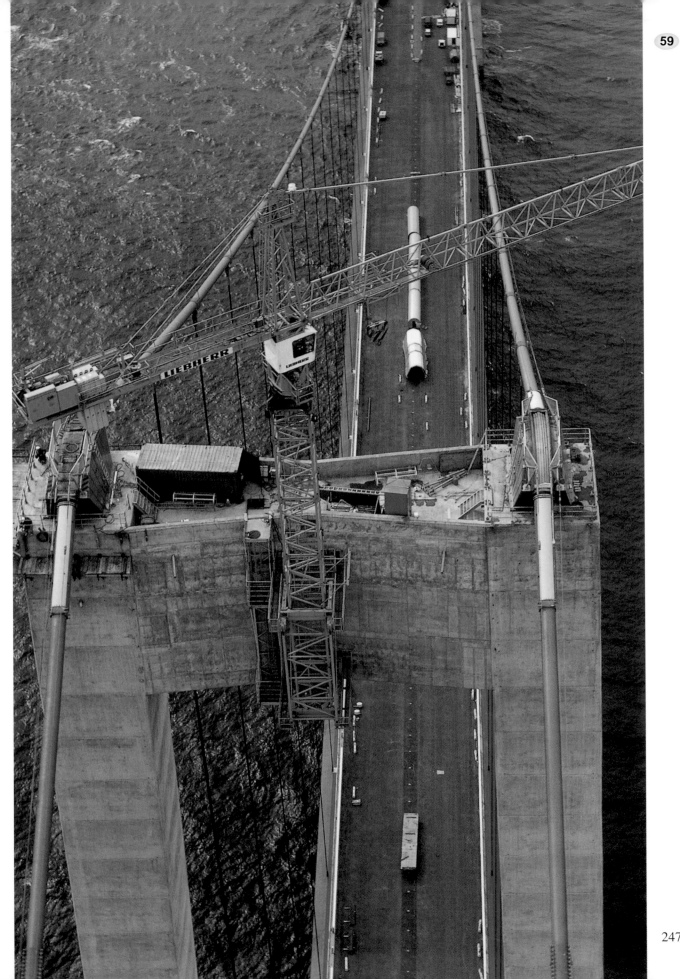

明石海峽大橋

時間：一九八八～一九九八年
地點：日本，神戶至淡路島

> 任何運用於重大新領域的新結構，必有諸多全新的問題有待解決，
> 然而此時，理論與實務經驗卻都不足以提供適切的引導。
>
> ——安曼，一九五三年

日本明石海峽大橋為一座懸索吊橋，是近年來一連串的結構工程傑作之一，延續了自工業革命以來的工程技術躍進。懸索吊橋主要是利用鋼材優越的抗拉強度，這代表仰賴如石材等傳統結構材料抗壓強度的早期橋樑拱結構的概念徹底改變了。

宏偉壯觀的明石海峽大橋代表人了力戰勝自然的奮鬥精神，同時也是克服重重困難，滿足急迫建築需求的最佳範例。明石海峽大橋橫跨日本明石海峽，連接神戶與淡路島，全長三千九百一十公尺，除了擁有現今全球最長懸索吊橋的光榮頭銜之外，在其他方面的紀錄也不遑多讓。

明石海峽大橋是有史以來興建費用最高的吊橋（總建築費為四十三億美元）；擁有世上最長的中間跨距（一千九百九十一公尺）；索塔高度（兩百八十三公尺）幾乎與艾菲爾鐵塔相等（參見一七四頁），也與主跨同樣名列世界第一。此外，其長度相較於最接近的兩座大橋，即丹麥的大貝爾特橋東段（參見二四四頁）及一九八一年完工的英國恆伯大橋，都要長上許多。

明石海峽大橋係由「本州四國連絡橋公團」設計興建，並由多家日本工程顧問與營建集團共同合作，前後費時十年才建造完成，是這個營建公團所興建的十八座內海主要橋樑中，眾所公認的最佳代表作。在該公團的輝煌成就中還包括了多多羅大橋，也是全世界斜張跨距最長的橋樑。

挑戰

明石海峽大橋的設計師與建造者，必須面對眾多的天然因素與結構性的挑戰，其中也包括支援匱乏的情況。除此之外，該地區天氣狀況非常嚴苛，使得興建此等規模的橋樑更是難上加難。再加上颱風與地震頻仍，年平均雨量高達二十三公分。依據利用全球最大特製風洞所進行的試驗，顯示需要在橋樑中間跨距部增加垂直安定面，沿著橋板正下方安裝鋼鰭板，

次頁與下圖：明石海峽大橋是橫跨於日本內海中一系列的島間聯絡橋之一，也是目前全球最長的懸索吊橋。

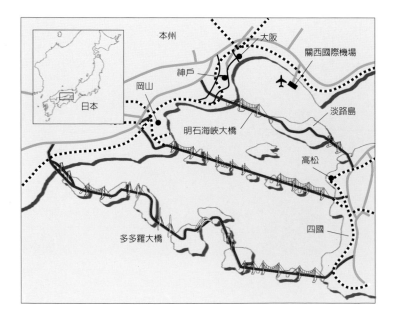

以抗拒颱風級的狂風。此外，也必須考量海峽內的強勁海流。

事實上，當地過去曾經發生一起悲劇事件，而這也是促成該橋興建的重要原因。一九五五年，兩艘渡輪在暴雨中試圖橫渡海峽，最後卻不幸翻覆，造成許多人喪生。四十年後，這項工程奇觀終於滿足了當地居民對安全與運輸的迫切需求。

興建

負責橋身與接駁隧道主要部分興建工程者，是由五個公司所共同組成的工程集團，整個工程歷經十年的艱苦施工。自一九八八年五月起，首先在橋兩端錨定附近進行淺灘改造工程。接著在一九八九年時，將兩座巨型的中央索塔沈箱，拖至預定地點沈放後再灌漿。一九九二年開始進行索塔施工，各分節先於陸上預製完成，再以駁船運往預定地點，抬高後加以焊接。

承包集團還必須考量一項重要的經濟因素：施工過程得盡量避免影響該處每日高達一千四百船次的航運交通。

因為這個原因，一九九三年起便利用直昇

基本資料	
全長	3,910公尺
中間跨距	1,991公尺
兩側跨距	960公尺
主塔高度	283公尺
懸索內纜線總長	30萬公里
總建築費	43億美元
用鋼量	20萬公噸
混凝土用量	125萬公噸

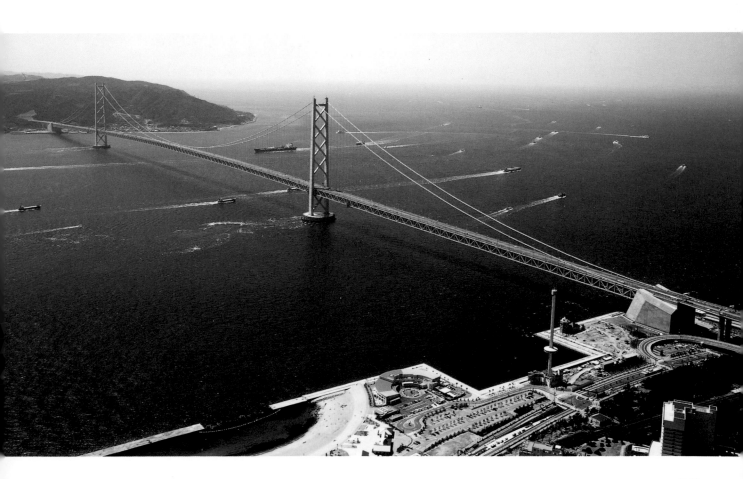

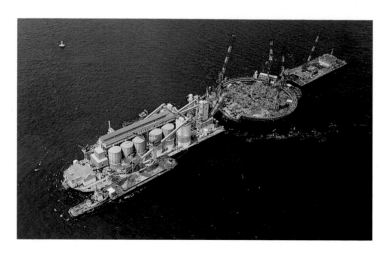

上圖：主塔基礎是由預製的圓形沈箱所構成，並且於現場澆鑄特製的新型混凝土。

右圖：位於橋兩端且建於填海所得土地上的大型錨定，本身就是一項艱鉅的工程挑戰。

右頁左上圖：懸索絞合線是由新近發展而成的高強度鋼纜所構成，其高抗拉特性，使原本設計中須使用四束懸索縮減為兩束。

里之遙。

明石海峽大橋工程的防震設計，係以抗拒一百五十公里、規模八‧五的地震為標準。該次地震奇蹟似地僅對大橋造成輕微損害，基礎部分完好無缺，只有淡路島方面的錨定與橋墩，對大橋中線垂直位移了約一‧三公尺。橋面上所有工程因此暫停一個月，以採取補救措施，調整橋板的支承構架。接下來，便由索塔部分開始雙向進行，將各節橋身安置就位。儘管必須小心翼翼以免干擾海面往來的船舶交通，但這項工作進行得十分順利，以致最後竟能趕上原定進度。

毫無意外地，此等規模的工程自然會利用到各種新穎的材料與施工技術。龐大的主塔基礎所用材料為一種新近開發、不易產生水中骨材分離的矽灰混凝土。另一項進步則是在建造錨定的混凝土中使用了新型混合劑，可免除傳統混凝土所需的振動搗實程序。

除此之外，懸索採用首度問世的高強度鋼纜，抗拉強度高達每平方毫米一千七百六十五

機協助拖拽聚醯胺纖維懸吊纜索，等待所有纜索就緒後，立即鋪設人行通道。為保持六十公噸的纜索張力，必須利用特製的大型高起重絞車。人行通道完成之後，接著便進行主懸索拖吊工程。

明石海峽大橋漫長的施工過程中不乏戲劇性的時刻。一九九五年，規模七‧二級的阪神大地震撼動了神戶，震央離施工地點僅有十公

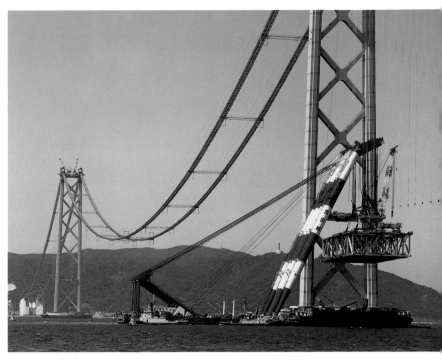

纜索
直徑1.12公尺

絞合線
直徑67.99毫米

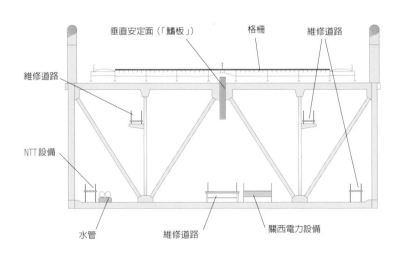

垂直安定面（「鰭板」）　　格柵　　維修道路

維修道路

NTT設備

水管　　　　維修道路　　　關西電力設備

牛頓，而該公團用於建造其他橋樑的鋼纜均為一千五百七十牛頓。此項改革意味著按照原本的設計須用四束懸索處，現在僅須兩束便已足夠。另一項創新則是懸索架設並不是採用傳統的懸壓法，而是以預製法進行，就是將一百二十七股鋼線於廠內先行絞合之後，再運至施工現場架設。

前面所述種種驚人的技術突破，只不過是這一座宏偉建築諸多傲人成就中的一項。儘管面臨惡劣的現場狀況、毀滅性地震、威力驚人的颱風，以及海峽內的強勁海流，明石海峽大橋的設計師仍成功的化解了各項難題，將營建工程推上極至，其結果不僅創造了全世界跨距第一的懸索吊橋，也成就了一座無可匹敵的優美建築。

最上圖：一節橋面板經抬高至預定的位置。

上圖：橋板剖面圖，結合鋼鰭板與格柵來加強結構的穩定性，以因應颱風級狂風。

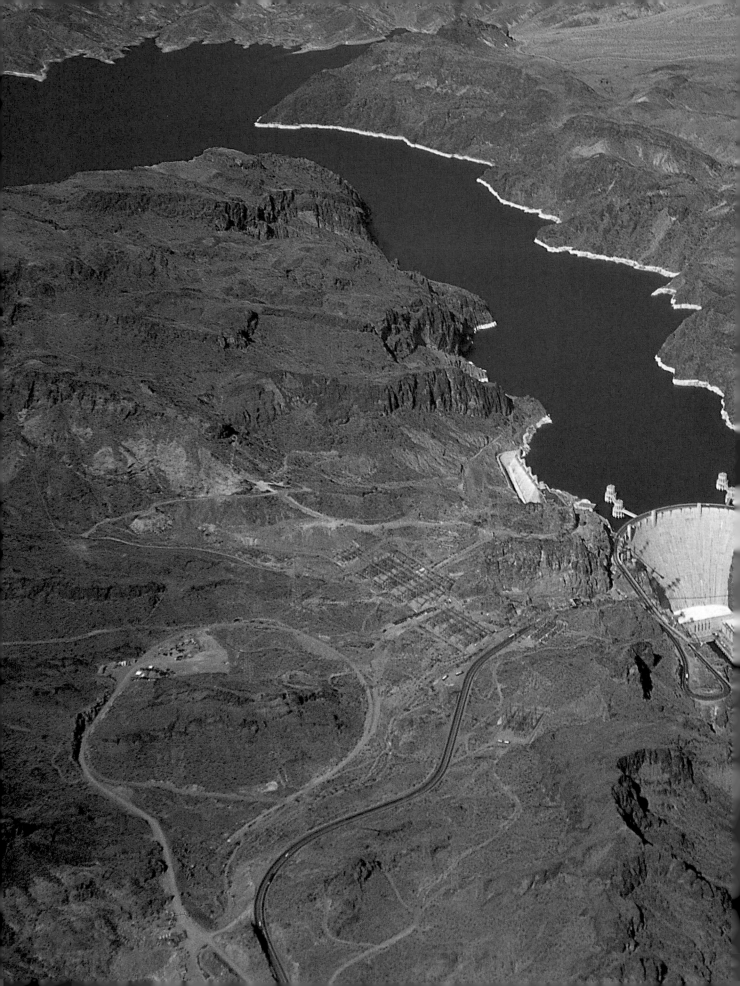

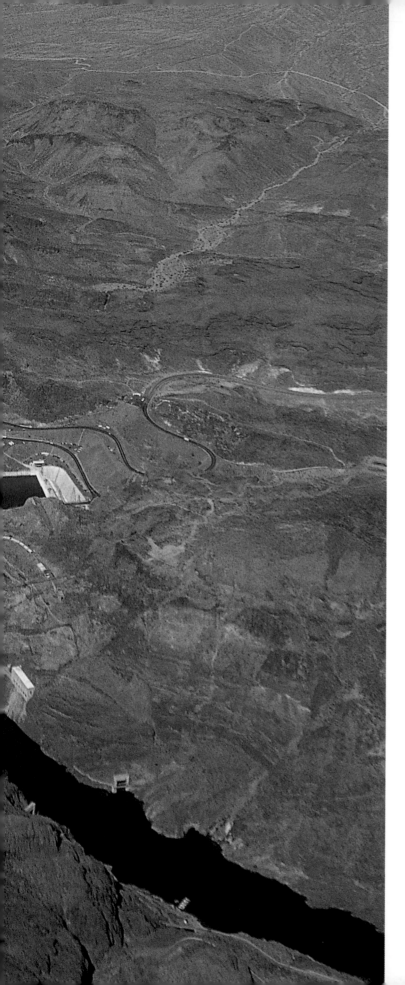

運河與水壩

　　後世文明不僅能善用水的運輸功能，更使水成為支援農業發展與電力的主要來源，而現代人對於水的操控還包括規模龐大的河流整治工程、在海洋中間開闢新航道，或保護整個國家免於大水患的災難；這些工程均以其浩大程度與大無畏的精神震懾人心。

　　這類工程的統計數字同樣相當驚人，發電量便是其中一例，像是巨大的胡佛大壩所產生的電力便足以供應一百三十萬個家庭與公司用電，而伊泰普水壩更可供應巴西百分之二十四及巴拉圭百分之九十五的電力需求，因此也可免除若以火力發電廠產生同樣電量，所必須釋出的八千一百公噸二氧化碳；至於未來的願景則更具突破性，例如目前正興建於長江畔的中國三峽大壩，預計將供應這個人口最多的國家超過百分之十的電力需求。

　　這些水源整治工程的最大效能，就在於能為整個區域，甚至整個國家提供一套包羅萬象的再生策略。因此，當政府與政客為了表示興建規模更高、更寬的水壩工程確有其正當理由時，最常列舉出的優點，便是水壩可以提供較低廉的電力與安全的淡水、改善船隻的內陸航行距離、灌溉上百萬公畝的農田，同時還能免除水患的威脅。

　　儘管這類規模浩大的工程所帶來的經濟，以及社會利益確實值得讚揚，但是必須付出的代價，有時候卻高到足以令鼓吹者暫時卻步，

科羅拉多河畔的胡佛大壩：這項大型工程帶來許多益處，包括發電、防洪與農田灌溉。

伊泰普水壩的洩洪道正由位於水壩後方的水庫排除多餘水量，洩洪作業雖然經過管控，但仍十分壯觀，正可為受控的水力提供一幅逼真的景象。

尤其不只是主要建材的鋼鐵與混凝土須耗費龐大的建築經費外，更重要的是可能影響水壩所在地的社區環境。

雖然在過去一世紀以來，讓大水淹沒村莊以建造水壩預定地中的水庫，已經成為了相當普遍的作法，但是隨著水位上升，卻必須進行規模十分龐大的居民遷村行動，例如，中國的三峽大壩便因此遷離了長江流域的十九個市鎮，與三百二十六個村落的所有人口，同時也引發了另一個尚未解決的問題，亦即長江上游的水壩區可能會累積一些原本應該隨著水流沖向海洋的污染物。

此外，如此大規模的工程通常也會成為當地生態的一部分，但是仍有像荷蘭的東斯凱爾特高潮堰這種傑出工程，在保護荷蘭西南方大半區域的同時，還能為陸地及海洋風光增添具建設性的新要素。

事實上，荷蘭政府為了降低對自然生態所造成的傷害，甚至在興建過程中變更原有計畫，同時也為保育野生動物及休閒活動發展帶來新的契機。

但另一方面，開鑿大運河經常是穿越陸地，而非改變景觀。過去兩百年來，尤其在十九世紀時，多數新開關的水道工程必須花費相當大的人力與金錢，例如樂瑟伯的蘇伊士運河便是埃及政府強制徵召一百五十萬名勞工，才開鑿了這條可由地中海通向紅海、全長一百九十公里的運輸水道，但同時也使十二萬五千名工人因此喪生。

接著樂瑟伯又將注意力轉向巴拿馬地峽，他計畫穿過地形艱險的叢林區，並克服二十六公尺的水位高低差異，開鑿一條超過八十公里，連接大西洋與太平洋的運河，最後卻受困於高築的債台，以及因熱帶氣候引發的水土不服、疾病等因素，而使得樂瑟伯無法完成他的冒險行動，後來，美國的老羅斯福總統，與一些工程師便決定和醫師合作，共同鑿通了這一條運河。

目前蘇伊士運河與巴拿馬運河仍持續繁忙的航運狀態，同時也是重要的商業運輸管道，但較早期的運河工程，像是連接哈德遜河畔的奧巴尼與伊利湖之間的伊利運河，卻在事後證明無法與鐵路相抗衡，因為鐵路可以更快速、更低廉的價格運送貨物，即便如此，伊利運河仍已達成最初的目標，使紐約超越波士頓、巴爾的摩、費城等地，成為美國東岸最重要的港口，而且後來也拓寬舊有規模，以容許更大的船隻行駛於運河上。

改善舊有運河工程，或甚至變更英國與法國建於十八世紀時的運河網絡，雖然促使世人重新注意水道運輸，但相較之下，同樣為了增進人類的福祉，控制河流的力量比起開鑿運河反而需要更大規模的工程。

伊利運河

時間：一八一七～一八二五年
地點：美國，紐約州，伊利湖到哈德遜河

> 看哪！穿過你們的街道後，伊利湖水便來了，如黃金般的財富漂流過浩瀚西
> 方，撞擊了你們的山頭後，帶著充沛的潮流匯入哈德遜河的潮汐。
>
> ──《尼加拉瓜民主報》，一八四三年十一月一日

就社會進步的矛盾性質而言，與其說伊利運河是個工程奇景，倒不如說它是在工程的推波助瀾下才成就的社會政治事件。美國因一八一二年與英國發生無預警戰爭，而引發對於公路或鐵路的需求以前，普遍都認為從剛獨立的美國國內所發展出來的大湖區貿易，必須與大西洋沿岸建立良好的連結關係。

一八一七年七月四日時，一條全長四百八十公里，連接伊利湖畔的水牛城與奧巴尼的運河開始動工，這條東向的運河最後流入當時尚可往南航行至紐約的哈德遜河。會特別選在七月四日動工，一方面是因為一七七六年七月四日美國國會通過獨立宣言，另一個原因則是，同一天倫敦的史梅敦掛起第一塊招牌，正式向世人宣稱他是個「土木工程師」。

運河的發展

美國早在一七九二年便成立了西部內陸水閘航行公司，其目的便是計畫由哈德遜河開鑿一條可通往安大略湖的運河，在公司成立後的前十年，也確實鑿通了三・二公里，到一八○八年時，傑西・郝利發表了一篇論文，鼓吹將運河往西延伸至伊利湖，於是運河委員會便在一八一一年向美國政府及鄰近各州政府尋求財政支援；一八一二年的戰爭雖然凸顯出這條運河的重要性，但諷刺的是，運河工程卻也因這場戰爭而宣告終止。

麥迪遜總統於一八一七年否決聯邦撥款資助這項工程計畫，但當時因運河議題而剛當選紐約州長的柯林頓卻同意紐約州金援此工程，並且另加了一條通往向普蘭湖的支流，而將聖勞倫斯河一併納入航道中。

伊利運河依照原先的設計，開鑿成一條河面十二公尺、底部八公尺寬，深度一・二公尺的運河，為了消弭在奧巴尼的哈德遜河面與伊利湖面之間高達一百三十四公尺的水位差異，整套運河系統共築了八十三個閘，以提高或降低貨船與郵輪的高低位置。十八世紀時，歐洲便已發展出一套相當完善的運河閘興建技術，

伊利運河路線圖，整條伊利運河起源於伊利湖邊的水牛城，止於哈德遜湖畔的奧巴尼，當時的哈德遜河尚可航行到紐約，並藉由八十三個運河閘調節兩城市間的水位差異；下圖顯示出沿線最陡峭的坡度就在奧巴尼。

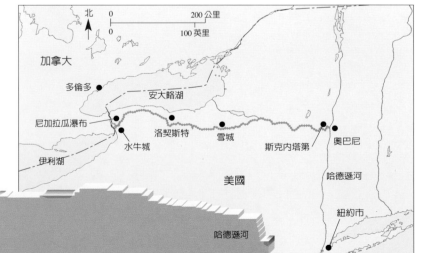

而挖掘工作也只關係到須動用多少人力移除泥土的問題，雖然現今並無正式紀錄顯示當時究竟有多少人參與工程，但想必雇用了數千名當地工人挖掘通道；另一方面，在一八一二年由蓋迪斯與萊特所做的調查亦決定了運河路線與坡度，那次調查也因迪威特曾於一八〇二年繪出紐約西部地圖而進行得十分順利。

中央區段動工於一八一七年，這段路線相當平坦，並能由兩側同時開挖，但某些區域需要額外的輸水導管，其中一個位於科荷斯瀑布附近，全長三百六十二公尺，並在西方的洛克波特建構了五道閘；此外，工人還特別造橋以方便人馬通行，至於駁船則必須依靠騾子拖拉才能穿越河道沿岸的縴道，但多處的縫隙無法容許過高的淨空高度，卡莫觀察當時的狀況後形容：「乘坐運河小船緩慢前進的人，他們的頭經常會瘀青，因為忽略了船夫或騾車夫的警告聲：『前有低橋，大家低頭！』」

伊利運河很快便擄獲人心，也被視為人造藝術戰勝大自然的一大勝利，並使紐約躍升為美國東岸的主要港口，重要性甚至超越波士頓、巴爾的摩與費城；當內陸人民欣喜於能在三天內品嘗來自大西洋的新鮮牡蠣時，有一位

一九一七年時的雪城，圖左為伊利運河的擴增部分，雖然由引擎發動的駁船早已取代騾子的功能，但仍保留了拖曳船隻的縴道。

基本資料

項目	數值
長度	495公里
原本寬度	12公尺（河面）
	8.5公尺（底部）
原本深度	1.2公尺
運河閘	83個
水牛城與奧巴尼水位差異	134公尺
建築費	714.3萬美元

來自巴達維亞的記者卻提醒他們：「造物主創造了海洋，但柯林頓卻是伊利運河的催生者。」

擴大與衰敗

不到十年的光景，伊利運河的規模便已無法應付龐大的交通量，於是在一八三六年展開擴建工程，將運河水面拓寬至二十一公尺，底部也增建至十六公尺，而深度也延伸為兩公尺。至於成本部分，最初預估的經費為六百萬美元，但實際花費卻超過七百萬美元，而擴建部分最初預估為兩百三十五萬美元，實際建築費卻達三百六十五萬美元。然而在經濟嚴重衰退、稅賦負擔過重，及過多政治干預等因素影響下，擴建工程於一八四二年至一八四七年間完全停擺；之後愛爾蘭馬鈴薯饑荒出現大批移民潮，為工程帶來源源不絕的大批廉價勞工。

當林肯總統於一八六二年簽署解放黑奴宣言時，紐約州立法委員也宣布伊利運河的擴建計畫已告竣工，但就在此時，建構於一八五三年的紐約中央鐵道卻以較快的運送速度和較低廉的票價吸引更多貨運與旅客，導致日後又出現了另一條規模更大，但也已經廢棄不用的紐約州立駁船運河。

雖然當初促使伊利運河誕生的需求最後擴大到無法負擔，但一八二五年十月二十九日「塞內加酋長號」運載一桶伊利湖的湖水給柯林頓州長，讓他將這桶湖水倒入紐約港以「歡慶兩水結合」，自那時起伊利運河便為美國東岸與世界各地闢出一條通往美國西部的道路。

蘇伊士運河

時間：一八五九～一八六九年
地點：埃及，地中海到紅海

62

> 丁字鎬在非洲的土地揮舞著，它敲打著地面的聲音將永遠縈繞著全世界。
>
> ——《世界畫刊》，一八五九年五月

早在古代便已體認到地中海與紅海之間應有一條直接通道，所以在西元前六世紀時，埃及的尼科法老便開始興建一條連接運河，而當他在同一個世紀入侵埃及的同時，波斯國王大流世一世也下令由紅海開鑿一條通往大苦湖的運河，另外再從那裡開始挖鑿另一條通往尼羅河三角洲東岸的運河；甚至後來的希臘人與更晚期的羅馬人也在許多情況下重新挖掘這條水道，但是每次總挖掘出一條因為無法航行，只好廢棄不用的渠道；等阿拉伯人進入埃及後，又再度開挖，但幾年後同樣放棄使用這條河道，最後當船隻已能在非洲周遭水域航行後，從此便不再有人試圖挖掘了。

然而，前往東方需要一條短通道的想法未曾消失過，並且在一七九八年因拿破崙在埃及的戰役而再露曙光，只是拿破崙手下的工程師並不認為這個想法可行，他們就像前人一般，認為最大的難處在於紅海的水位比地中海高了九公尺左右，倘若將兩海貿然相連，而不興建許多閘門，一定會為埃及引來嚴重水患。但後世的調查證明這是個錯誤的看法，一八五四年時，身兼法國外交家與工程師身分的樂瑟伯便說服埃及總督，認為運河工程確實是可行的。

成立於一八五八年的蘇伊士運河公司，其目的便在挖掘一條連接紅海與地中海的運河，並負責營運運河九十九年，之後運河所有權則回歸埃及政府；公司原本是由法國與埃及兩方聯合組成，但後來卻由英國買下埃及的股權。

挖鑿運河

這條航線貫穿沙漠的運河總長約一百九十公里，其中有幾段橫越或沿著湖泊而建的延伸區段，包括長約三十五公里的大苦湖區段；運河水面寬約六十公尺，底部寬二十五公尺，深度八公尺，總計整件工程共挖了三千五百萬立方公尺。

在運河的挖掘過程中，埃及政府一共強制徵召了一百五十萬名工人，其中超過十二萬五千名工人在工程中喪生。施工期間，以七名工人為一組，每天須挖掘二十六立方公尺，因此必須將所有勞力完全投注於挖掘工程中，工人一律用鎬與鏟工作，然後再徒手或以速度緩慢的手推車移除挖出來的泥土。

運河的主航道工程開始於一八五九年，而另一條與之平行的小航道也於同年開始興建，構築這條小航道是要為工人和位於中途的伊斯梅利亞港運送淡水；到了一八六五年，也就是工程開始後的第七年，一條可供小船運行的淺運河終於完成，兩年後，亦即一八六七年時，這條淺運河拓

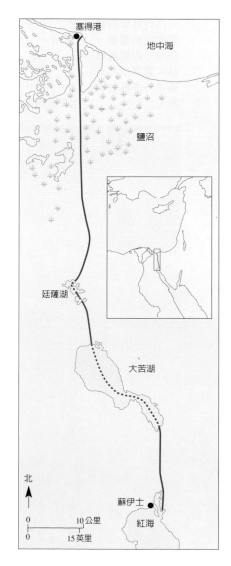

右圖：地中海到紅海的運河航線圖，蘇伊士運河全長一百九十公里，是世界最長的無閘運河。

63 巴拿馬運河

時間：一九○七～一九一四年
地點：巴拿馬，科隆市到巴拿馬市

在這塊大陸上，再沒有任何一件未完成的偉大工程能對美國人民造成如此大的影響。

──老羅斯福總統，一九○一年

在巴拿馬，日升於東方的太平洋，又落於西方的大西洋，西進的船隻從大西洋沿岸的科隆市進入巴拿馬運河，經過八小時、航行了八十公里之後，卻由東南方的巴拿馬市出海至太平洋，而這完全是因為連接南北美洲的地峽形成一個倒S形的曲線所致。

自一世紀前從極為不利的天然環境中開闢了巴拿馬運河後，這條運河便是世上營運時間最久的大型公共工程，同時也是幾乎不可能達到，但最後卻能成功竣工的最大型工程計畫，而且還比預期時間提前三年完工；如此豐碩的成果也產生了巨大的影響：在增進軍事與商業運輸效益之餘，連帶也使經濟、政治、世界秩序獲得改善。美國的土木工程師在許多醫療先鋒的協助下，克服每一道天然障礙，完成了巴拿馬運河這項世界上最偉大的工程成就，而在運河興建一百年後的今天，竟然能在不影響營運的狀況下，將航行量擴增到兩倍之多，再為運河工程寫下了第二個勝利紀錄。

法國人的企圖

早在一五五二年時，戈梅拉神父出版了一本書，並在書中指出若要找出一條捷徑可直接由大西洋通往太平洋，以免除必須繞行整個南非的迂迴之路，則巴拿馬正是此條捷徑的最佳地點。雖然要在將近三百五十年後，工程技術才能達成這個目標，但自從運河開始營運以來的第一個世紀裡，便有約五十萬艘船隻因航行距離大幅縮短而蒙受其利。

首位真正企圖興建巴拿馬運河的人，其實是法國偉大的工程鼓吹者樂瑟伯，也就是先前蘇伊士運河的興建者，然而，即便法國擁有專精的技術，最終仍因為兩大問題而無法完成興建運河的工作：第一是以黃熱病為主的熱帶疾病，由於法國人對這種疾病沒有免疫力，導致大批工人喪生於此；第二個問題則是在庫雷布拉克特這道長達十三公里的南北美洲大陸分水嶺區段裡，總有著彷彿永無止境的坍方事件。這兩大問題對出資的法國私人企業而言，確實是無法克服的困境，最後法國人的努力終於在破產與醜聞下宣告破滅。

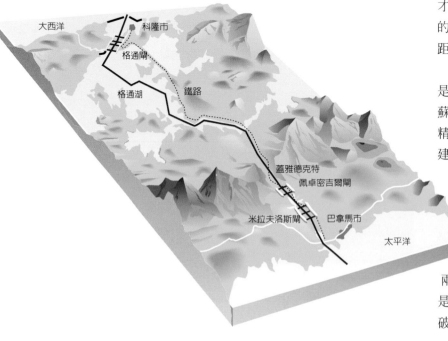

巴拿馬運河航線圖，運河由西北方航向東南方，橫越了巴拿馬市，並在每一區段尾端築有運河閘，以調節沿線的水位差異。

大西洋　科隆市
格通閘
格通湖　鐵路
蓋雅德克特
佩卓密吉爾閘
米拉夫洛斯閘　巴拿馬市
太平洋

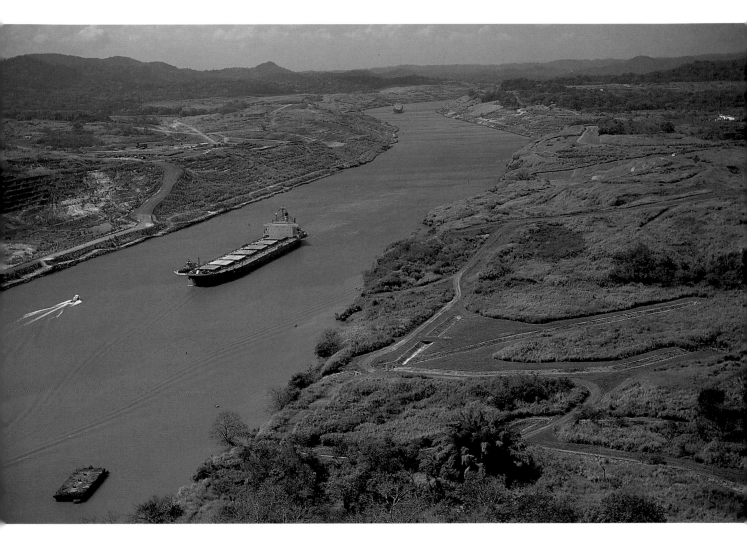

即便如此，法國人在八年的工程期間，仍有相當程度的工作進展，只不過法國人所挖掘的通道，只有百分之十三用於現在的巴拿馬運河，其餘部分則成為一條不太合宜的路線。然而，儘管法國人當時所蒐集的地形、地質等相關訊息並沒有發揮太大用處，美國政府仍舊在老羅斯福總統高瞻遠矚的領導下，接手並支援這項興建工程。

美國人進場

樂瑟伯在巴拿馬之所以失敗，主要是因為他無法克服工程中幾項特殊困難，在蘇伊士時他並不需要面對叢林、山脈、疾病、出入通道的障礙、勞工短缺、氣候極端的變化，或地底下的意外狀況，但巴拿馬除了集結了這些不利因素之外，更有一項難以克服的困境，就是河面船隻必須先上升二十六公尺橫渡大陸分水嶺後，再下降到原來高度才能出海。

有了前車之鑑後，在史蒂芬的率領下，美國初期所採取的策略，便是在移除地面泥土之前，先取得並部署好所有必需裝備、為大批工人備妥食物與居所，並確定可充當逃生路線的公路狀況一切正常。美國的工程小組是由加索上校所領導，並由官拜上校的戈格斯醫師負責消滅黃熱病和瘧疾，因為運河工程能否成功達成，醫療工作實為一大關鍵因素。

為了克服大陸分水嶺的水面高低差異問題，美國人在三處建了運河閘，分別是米拉夫

巴拿馬運河的開鑿連接了大西洋與太平洋，也是世界工程的一大成就，並且在施工期間克服了許多疑難雜症。由於巴拿馬運河的營運十分成功，因此自運河於一九一四年完工後，其航運量已成長了兩倍之多。

64 胡佛大壩

時間：一九三一～一九三五年
地點：美國，內華達州，黑峽谷

胡佛大壩的興建工程是勇者的傳奇。

——雕塑家漢森，一九五〇年

一九九四年時，美國土木工程師協會稱胡佛大壩為具歷史意義的土木工程里程碑，可名列「美國七大現代土木工程奇景」之一，事實上，在一九四七年以前還稱為柏爾德水壩的胡佛大壩也是當時規模最大的水壩。

數千年來，總長度兩千兩百五十公里的科羅拉多河自洛磯山脈發源後，河道便隨地勢逐漸上升，最後流入加利福尼亞灣，河流沿路的所有生物均仰賴河水維生，但科羅拉多河卻也將從中抽取使用費作為回饋，所以當每年春天與初夏的融雪成為科羅拉多河河水的主要來源時，也會固定在低窪地區造成毀滅性的洪潦，摧毀許多原本受它滋養的生物、穀物與資產；但在夏天與初秋後，河流卻又乾涸成涓滴細流。為了讓科羅拉多河沿岸生物獲得更好、更穩定的滋養，河流的整治工作勢在必行。

早在一九二〇年時，政府當局便已瞭解除了防洪之外，整治工作還必須帶來其他利益，包括使科羅拉多河成為穩定的淡水供給來源，以灌溉農田、提供水力發電，並成為大眾的娛

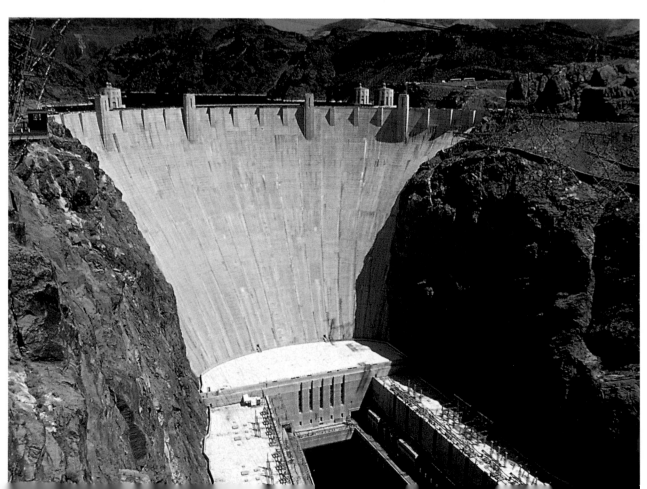

胡佛大壩橫跨科羅拉多河流經的黑峽谷，現今已成為浩瀚景觀的一部分。圖的左方為內華達州，右方則是亞利桑納州。

樂場所。

　　雖然長久以來，整治工程一直是個遙遠的夢想，但在一九二二年簽署科羅拉多河協定之後，一些相關程序便開始推動，協定中規定必須將河水平均分配給沿岸的七個州，於是國會便於一九二八年通過柏爾德峽谷計畫法案，同意在亞利桑納州與內華達州中間的黑峽谷興建一座水壩。

興建大壩

　　水壩工程開始於一九三一年，其中還包括必須修築一條工作鐵道，以載運人工、機器和物料前往不易進入的建地。在興建胡佛大壩、巴拿馬運河（參見二六○頁），與英法隧道（參見二四○頁）這三項當代最重要的工程奇蹟時，若非專用鐵道的協助，這些工程根本不可能完成。

　　水壩工程是在「六人小組」同心協力之下興建完成。他們首先要爆破峽谷中的石牆以挖掘水渠，並且在水壩的上下游地區興建圍堰，以便將河水導入水渠之中，如此方能在乾涸地區修築水壩；雖然工程偶有障礙，而且工人傷亡情形慘重，但整體而言，工程仍以飛快的速度進展著。

　　胡佛大壩是個混凝土重力拱壩，完全依靠堤壩的重量及水壩的弧度圍堵河水的重量，並藉由圓弧將水的荷載輸送到峽谷兩側以緊壓住堤壩，再將混凝土灌入大塊岩柱內的堤壩，如此便能將兩者牢牢黏繫住；一九三五年年中時，終於進行最後一次的混凝土灌注工作，當時的工程進度較預估時間提前兩年，總計使用了兩百六十萬立方公尺、重達六百六十公噸的混凝土，這些份量已足夠鋪設一條由紐約到舊金山，相距四千六百二十二公里的雙向公路。

　　一九三五年九月三十日時，小羅斯福總統正式將這項工程獻給美國人民，並在啓用後一年內，讓首批發電機在兩側的發電廠內開始運轉，之後又陸續增添發電機，而最後一台新增發電機也在一九六一年正式運作。密德湖是由

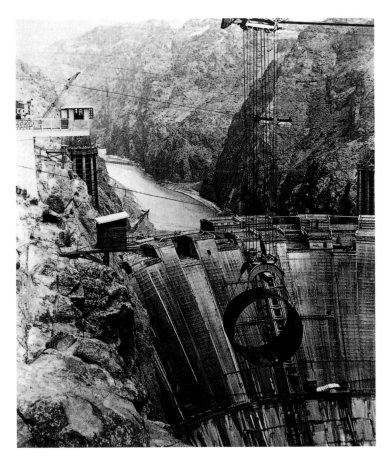

興建中的水壩：堤壩是由灌注了鋼筋混凝土的大塊岩柱逐漸往上堆疊而成。前景為升降機正在移動一截鋼管的情形。

這座水壩攔水而蓄成，此湖是以當時的建造專員密德博士的姓氏來命名，它也是美國最大的人工蓄水池，大約儲存了三千五百二十萬立方公尺的淡水。

水壩利益

　　新成立的遊客中心能使遊客立即感受到工

基本資料	
高度	221公尺
頂端長度	379公尺
頂端寬度	13.7公尺
底部寬度	201公尺
重量	660萬公噸
平均勞工數	3,500人
建築費	1.65億美元
湖泊容量	3,520萬立方公尺

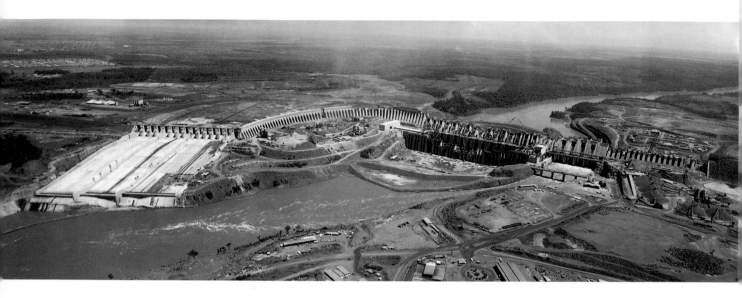

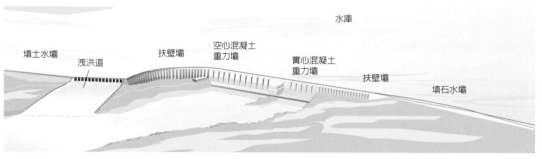

興建中的水壩鳥瞰圖。洩洪道位於圖左，中央偏右的巨大結構便是主壩，至於其他混凝土水壩則位處兩者之間，其中的堤防部分，如圖所示，分居左右兩側。

水庫

填土水壩　洩洪道　扶壁壩　空心混凝土重力壩　實心混凝土重力壩　扶壁壩　填石水壩

力壩，也就是在水壩中央保持空心狀態，以便將混凝土的需求量降至最低，雖然中央是空心，但結構本身的堅固程度也已足夠支撐儲藏於後方的水壓，因此混凝土的需要量仍舊相當龐大；而每種水壩的高度則從二十五公尺到一百六十二公尺不等。

伊泰普水壩主壩底端的發電廠設有輪機發電，每台機器均可產生七億一千五百萬瓦的電力，西元二○○○年時，發電廠所產生的電力甚至供應了巴西總電力需求的百分之二十四，巴拉圭則是約百分之九十五；當最後一台發電機也派上用場時，發電量亦將按預定時程往上攀升。

工程與建材

水壩興建工程始於一九七五年，首要工作便是設法使巴拉那河改道，讓河水不再流經水壩建地。巴拉那河是世界第七大河，平均流速為每秒八千三百立方公尺，而這也是有史以來首度試圖改變如此大規模的河流方向，為了改道工作，花了將近三年的時間挖鑿讓水流轉向的水渠，這條改道水渠有兩公里長、一百五十公尺寬、九十一公尺深，總計大約移除五千萬公噸的泥沙；此外，施工現場的上下游地區均建有圍堰，以便將水流導入新水道內，這些圍堰高度有一百公尺、長度也達五百五十公尺，是目前所建最巨大的圍堰。

當河流改道而不再流經水壩興建地之後，便可以在正式興建水壩前，排除原本河床內的水，並進行挖掘工作。伊泰普水壩的建造工程總共需要八百八十萬立方公尺的混凝土，與一千三百二十萬立方公尺的泥土和石塊；此外並設有七條高架纜道以便能持續將混凝土由河岸兩側的三座混凝土製造廠運到建地。在高峰期間，興建工作仍然夜以繼日不停的趕工，當時共雇用三萬多名工人，使用的混凝土數量為英

法隆道（參見二四〇頁）的十五倍，而鐵與鋼的用量更足以興建三百八十座艾菲爾鐵塔（參見一七四頁）。

當伊泰普水壩於一九八二年十月十三日竣工時，改道水渠的閘門也跟著關閉，水庫內的水位便開始上升，因此而蓄成的湖泊面積有一千三百五十平方公里，水庫最深處的深度則為一百七十公尺，總計一共花了十四天才將水庫的水位蓄滿。然而如此龐大的水壩工程必定會對周遭環境產生相當程度的影響，因此當水位上升之後，便需要派遣船隊出去尋找上百隻恐怕會有溺斃危險的動物，並為這些野生動物另外尋覓棲息地。

當水量超出攔水蓄成的湖泊所能容納的蓄水量時，多餘的水量便會透過運河右岸的洩洪道排出，雖然洩洪的水量均已經過控管，但其

伊泰普水壩到了夜晚仍繼續施工，圖中升降機正將建材抬升到主壩內的適當位置。

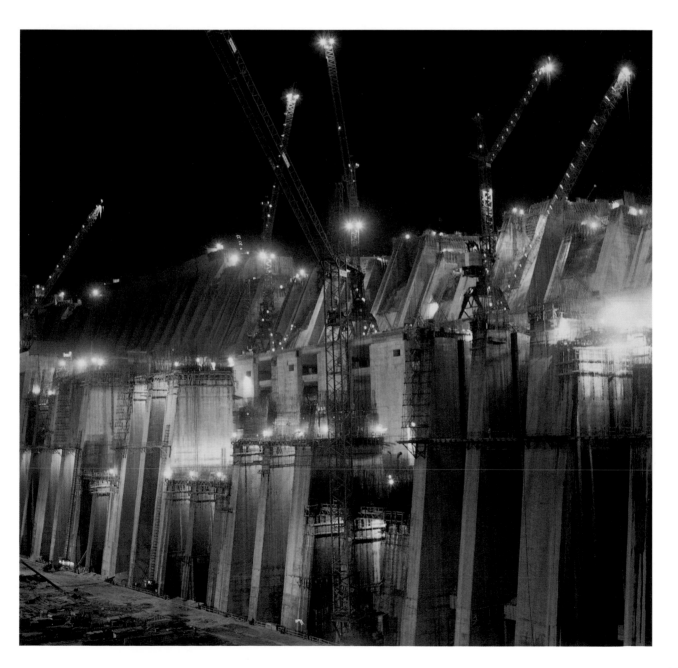

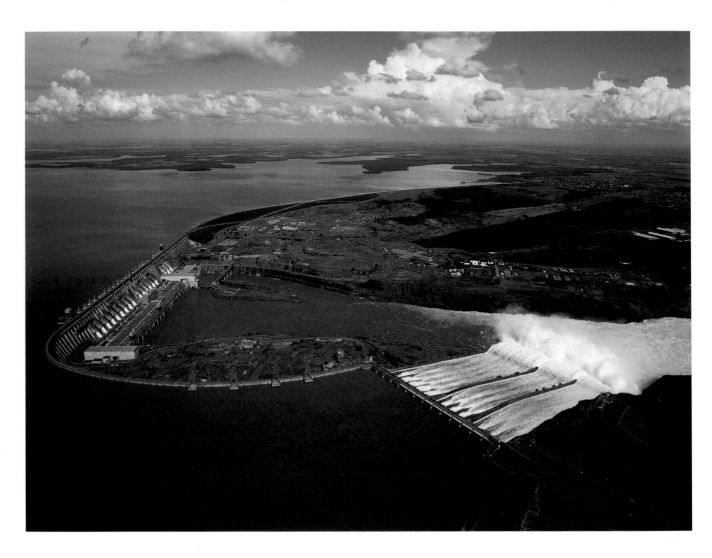

由巴拉圭俯視水壩的鳥瞰圖。當水量超出攔水蓄成的湖泊所能容納的蓄水量時，多餘的水量便會透過位於前景的洩洪道排出。

景象依舊相當壯觀，水壩最大的洩洪量甚至可達到巴拉那河最高水流量紀錄的兩倍，因此必須依靠十四座寬高均為二十一‧三公尺，呈輻射狀的鋼鑄閘門控制洩洪水量。

權力與歡樂

首台發電機啓用於一九八四年五月，最後一台則在七年多之後的一九九一年七月才開始運作。在水庫的十八台輪機發電機中，每台的重量均達三千三百公噸，在全負荷的狀況下，更可以產生七億一千五百萬瓦的電力，若要產生如此大量的電力，則每秒必須有六百四十五立方公尺的水流通過每台輪機發電機，而且發電廠的年產電力還逐年增加中，最高產量是在二〇〇〇年，共產生九百多億千瓦的電力，這表示，比起產生同樣電量的火力發電廠，水力發電廠每年可減少八千一百萬公噸的二氧化碳釋出量。此外更預計在二〇〇四年時增設兩台發電機。由於巴西與巴拉圭的發電系統不同，發電機也平均分成兩套系統，目前以巴西的用電量較高，而且多半集中於聖保羅市。

這項水壩工程不僅因為能供應巴西與巴拉圭兩國的主要用電，而成為成功的商業體系，對於無數的家庭、工廠與農田灌溉而言，更是穩定的用水資源；此外，伊泰普水壩也是當地主要的觀光景點，目前已經有上千萬名的旅客曾前往參觀，進而為社區居民帶來他們急需要的經濟收入。

荷蘭海閘門

時間：一九七七～一九八七年
地點：荷蘭西南方

> 我們的敵人海神雖然看似風平浪靜，但有朝一日，他將如咆哮的獅子般摧毀一切事物……
>
> ——維林格，十六世紀

一九五三年二月一日，一場暴風雨掀起了巨濤駭浪，為荷蘭南部沿岸的三角洲地區帶來了巨大的災難，超過二十萬公頃的農田淹沒於洪水之中，一千八百三十五人溺斃。這場悲劇凸顯出荷蘭對於海洋——這個他們永遠的敵人，也是永遠的朋友，並未做好適當的防禦工作。

在災難之後，荷蘭國會於一九五八年通過三角洲法案，成立一個專責委員會，會中提出了三角洲計畫，提議應橫跨潮汐水道，在萊茵、馬士和斯凱爾特三條河流沖積而成的三角洲沿岸興建大壩。

如此一來，海防線總長度便可縮短近七百公里，除此之外，還應該加高現有堤防，而增建的一系列小型水壩、海堤、水閘、閘門等設備也需要連接多數島洲。雖然這項措施的缺點

基本資料

海閘門總長度	6.8公里
墩柱／數量	65個
高度	53公尺
重量	18,000公噸
建築費	3.25億美元

在於原本重要的天然港灣將完全與海洋隔絕，但計畫的本意即是以人類居地的安全考量先於環境保護。

東斯凱爾特高潮堰

三角洲計畫正式於一九五八年展開，一開始先著手於其他的建設，而將工程中最長也最困難的部分，也就是用來圍堵東斯凱爾特河口

荷蘭的海閘門是保護荷蘭西南方沿岸的一套防護系統，橫跨介於各島洲之間的東斯凱爾特三角洲。

上圖：海閘門的六十五座混凝土墩柱是在乾船塢內分批興建。圖中的車輛正凸顯出墩柱的巨大比例。

的水壩，留到最後再來解決，因為這一座長達八公里的水壩必須橫跨的水灣，其最深處不僅可達四十公尺，更擁有強勁的潮流。水壩於一九六九年動工興建，到了一九七三年年底時，已經完成長約五公里的水壩及三座島洲，之後又連接了其中兩座島洲。然而，養殖水生有殼動物和捕魚活動畢竟仍是當地重要的經濟來源，因此，基於喪失獨特天然景觀的疑慮與經濟考量下，最後政府仍被迫於一九七七年放棄原始計畫。

下圖：鋪設於河床上的過濾沈排能在水壩結構被安放於適當位置前，提供一個穩固的基礎。

為了取代原本的實心水壩，工程師於是想出一套創新的解決方案，決定興建一座開放式的風暴潮海堤，在正常的情況下，可以打開活動遮板讓河水順利流通，但是在遇到強風與高潮侵襲時期，則能夠降低遮板高度以保護附近區域。

新計畫的成員包括交通公共工程暨水管理司（即公共工程委員會）的三角洲小組和一群荷蘭承包商，他們面對的是前所未有的挑戰，不僅史無前例，連許多技術和構造方式都必須精心設計，因此所有工程的主要元件都必須在實驗條件下先於比例模型中測試過，但即便如此，大自然仍不像土木工程一般，擁有可預測結果的特性。

構造方法和技術

經過無數次測試後，他們提出的解決之道包括將六十五座巨型混凝土墩柱排成一列，並分成三個區段橫跨過兩座人造島洲中間的水渠，再將六十二道活動鋼鑄閘門，也就是活動遮板分別懸吊於墩柱之間，使這座海閘門系統總長度可達六·八公里。

工程的首要步驟是先為河床內的墩柱備妥堅固的基礎，在此一步驟中，必須將水底的下層土壓縮成十五公尺深的泥土層，作法是利用特殊設計的船將鋼針敲入河床內，接著鋼針會開始震動，並迫使河水往外流，而泥沙將會隨之沈澱，光是這道程序便耗費了三年之久；此

外，為了避免這層沙床受到強勁的潮流沖蝕，必須在河口底部鋪設過濾沈排，上面鋪滿一層層顆粒大小不一的泥沙與砂礫，而且還必須利用安裝在特別設計的船隻上的大型卷筒，才能攤開沈排。

同時也必須在三角洲區域的島洲上的三個乾船塢內先行建造巨大的混凝土墩柱，每座重達一萬八千公噸的墩柱須耗費十八個月，持續以分批方式才能製造完成，等墩柱部分完工之後，乾船塢內便會流入大量河水，接著利用兩艘專門的船隻拉高墩柱，將墩柱拖出乾船塢之後，再將它們安放在適當位置，此時墩柱會定在沈排上方，但仍需要在中央部分鋪滿泥沙，以增加兩者的穩定性。至於圍繞在每座墩柱周圍的岩床，則是由數層大小不同的石頭所組成，並且須將最小的放在最底層，這道程序共使用了五百萬公噸的石頭。

下一個步驟則是要利用混凝土岩床連接各個墩柱，並為沿著墩柱頂端所修築的公路安置箱型樑，當然，這時也必須安裝鋼鑄閘門，這些閘門有五公尺厚、四十公尺寬，高度則從六公尺到十二公尺不等，完全依據各閘門在海閘門的位置而定，其中最大的閘門就位於三角洲

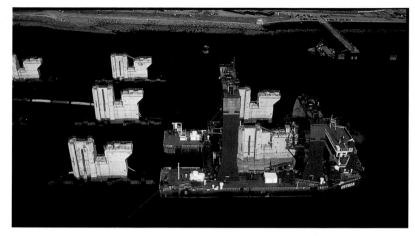

最深的區域，其重量可達四百八十公噸；閘門的開關動作費時一個鐘頭，並且會定期進行測試。海閘門每年平均關閉兩次，以防止水位過高，目前也已經證明這套海閘門系統確實能完全發揮防禦功能。

東斯凱爾特高潮堰於一九八七年正式啓用，是世界上唯一採取這種類型的海防系統，並為荷蘭的大片土地提供了安全保障，不僅有助於三角洲地區的環境管理，也為島洲之間建立了交通聯繫，更是該區域娛樂效益的發展中心；雖然這套海閘門系統是現代的高科技結構，但仍能將自然景觀巧妙融合於其中。

上圖：當乾船塢內流入大量河水後，便利用「奧斯提亞號」（Ostrea）這艘特製船隻將墩柱升高，然後運載到海閘門就定位。

下圖：一覽無遺的海閘門鳥瞰圖。閘門可使水流自由出入東斯凱爾特。

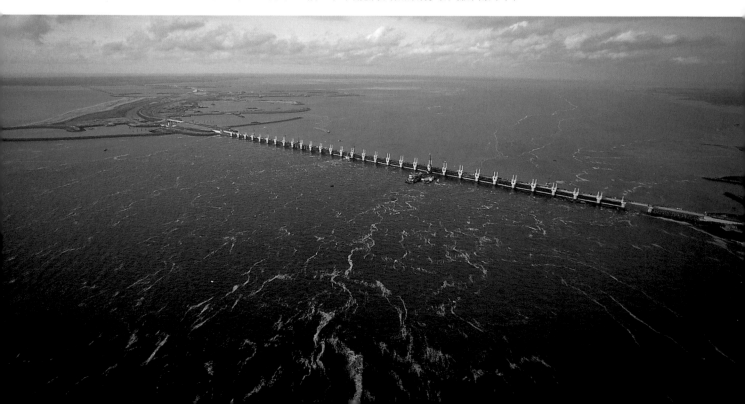

並將乾淨的水流儲存於水庫裡，通常在水患季節的尾聲時，水庫便已呈滿水位狀態，但即便如此，一年平均仍有五千萬公噸的泥沙會淤積於水庫底部。

為了防止洪水淹沒水壩，於是在河口處設計了一道溢流口，可處理的水量相當於四倍的平均水流量，這道溢流口建於水壩正中央，是由二十二道閘門所組成，每道閘門面積均為七乘以十七公尺。

電容量與防洪

在水壩壩趾的下游地區設有兩座發電廠，其中共備有二十六台輪機發電機，每台均有七億瓦的電容量，總共可生產一百八十二億瓦的電量，比伊泰普水壩更高出百分之五十；第二階段則是計畫增加電容量，預計將達到二百二十四億瓦。事實上，光是第一階段便已相當於美國最大電力公司電力產能的一半，而每台發電機的發電量已接近一座現代核能發電廠的電量。根據估計，這些發電量將可使每年節省約五千萬公噸的煤炭。

此外，水庫的運作對於防洪工作也將有所助益，水庫總容量將可達三百九十三億立方公尺，而水庫的防洪量則有二百二十一億五千萬立方公尺，因此能大幅降低洪水淹沒下游地區的頻率，由原本每十年一次降為每百年一次，如此便能大大提升下游地區一千五百萬人口的身家安全。

另一個優點則是改善長江上游地區的航道，目前長江上的大型駁船只能航行到水壩建地下方兩百五十公里處的武漢，而且只有六千公噸以下的駁船才能通過建地的上游水道，一旦船閘興建完成之後，每年有六個月均可容許最重達一萬公噸的駁船，遠航至內陸地區的重慶，也就是說，能達到距離海岸線兩千五百公里遠的內陸城市。

另外，還將建造目前全世界最大的船隻吊索，能將重達三千公噸的客船，或貨輪運送到水壩上方，為中國遼闊的幅員開闢出經濟發展的空間，這些船隻將透過一個一百二十公尺長、十八公尺寬、三‧五公尺深的貨櫃進行運送工作。

另一方面，不論在經濟或環境方面，興建如此大規模的工程都必須付出相當大的代價，目前預估的建築費約為七百五十億美元，同時，水庫也迫使為數一百一十萬到一百九十萬的居民必須遷居他處，因為水庫內儲存的水量

基本資料	
長度	2公里
高度	175公尺
建築費	750億美元
總勞工數	28,000人
發電機	目前26個
水庫容量	393億立方公尺

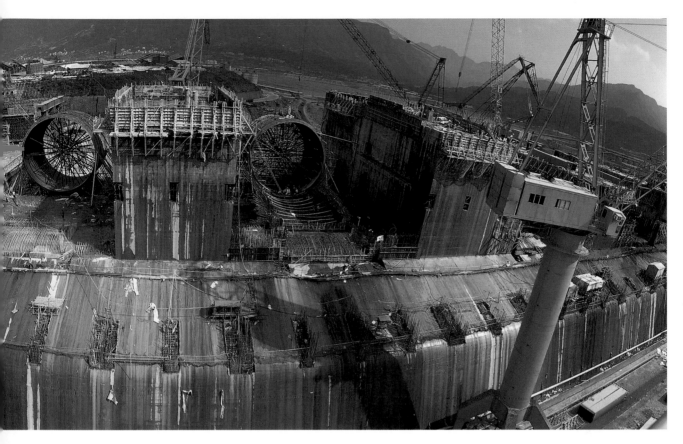

上圖：施工時仍可
見到位於左岸發電
廠的水流入口。

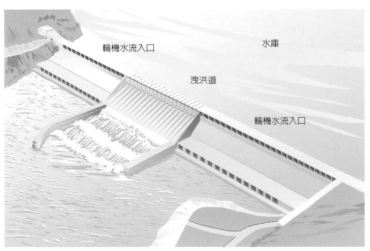

輪機水流入口

水庫

洩洪道

輪機水流入口

左圖：水壩完工圖，其中兩座發電
廠位於水壩壩趾的下游地區，就在
中央洩洪道的兩側。

將淹沒約六百三十二平方公里大的地區，其中
包括兩萬七千公頃的農田與果園、十九個城
市、三百二十六個村落，以及無數座的古城，
此外，河流內的水污染也可能因此而更加嚴
重，因為水壩也會攔截到一些原本會流入大海
裡的污染物。

然而，即便可能出現以上種種缺失，但是
中國政府仍然認為這是一項值得投資的工程計
畫；這項利用中國資源所從事的大規模工程計
畫本身，當然是個極為驚人的成就，對於能興
建萬里長城的民族而言，更是一項實至名歸的
豐功偉業。

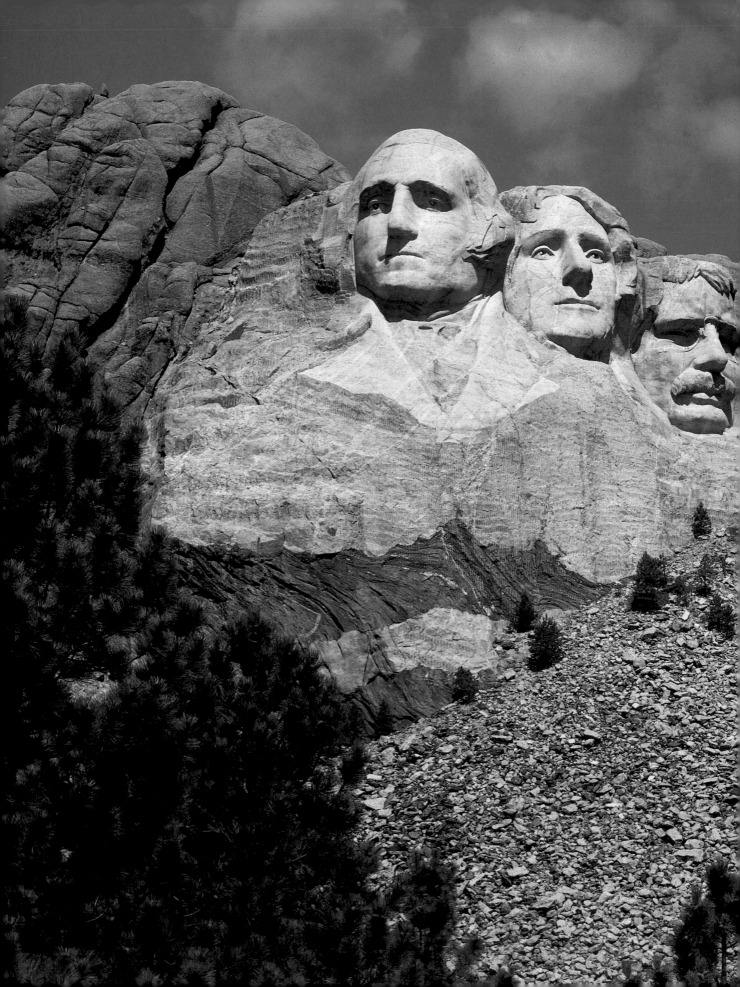

巨型雕像

　　比真人大上許多倍的巨型人像，所散發出無可匹敵的魅力，一向是紀念偉大事件、王朝、英雄或是新共和國家誕生的不二選擇。而人類也藉由塑造巨型雕像，在大自然地景中留下不可磨滅的痕跡。

　　自從一八八〇年代紐約自由女神像建造完成起，歷經了一九三〇年代里約熱內盧耶穌救世主雕像揭幕，及一九四一年洛西摩爾國家紀念公園落成，這半世紀的時間如今被譽為巨型雕像的全盛期。然而，巨型紀念像並非這個時代的特有產物，它的源起可上溯至古代世界的各種奇觀，例如羅德島巨像與埃及王朝的法老王巨像等。

　　本書論及的三座巨型雕像，主要宗旨均在於以一種永恆的形式，來表達並體現某種持久不變的精神與感情。以自由女神像為例，其目的便在表達法國人民對新生姊妹之邦，即美國人民的友善情誼。里約熱內盧耶穌像是該市天主教界的努力成果，成為當地信眾舉目可見的精神感召，同時耶穌展開的雙臂，亦象徵對外來遊客熱忱歡迎之意。洛西摩爾國家紀念公園的由來，源自於南達科塔州一位州史學者的構想，他希望藉著興建西部拓荒者紀念雕像來推動該地區的發展。稍後，原本提案中的吉特卡森與水牛比爾像，由華盛頓、傑佛遜、林肯與老羅斯福四位總統的頭像所取代。

南達科塔州洛西摩爾國家紀念公園內的四位美國總統的巨大頭像，是以炸藥和鑽具在岩石表面上雕刻而成。

右圖：於巴黎巴陶第工作室附近組裝而成的全尺寸自由女神像。

次頁圖：自由女神像表面覆蓋將近三百片銅板，各銅片均以手工錘入模件成形。

下圖：矗立於貼石台座上的雕像，坐落於紐約市主要入口處的一座星狀要塞內。

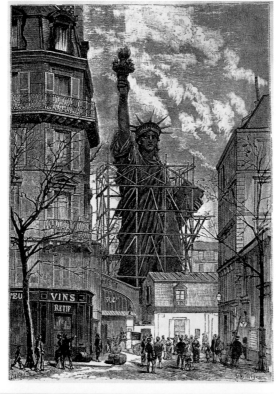

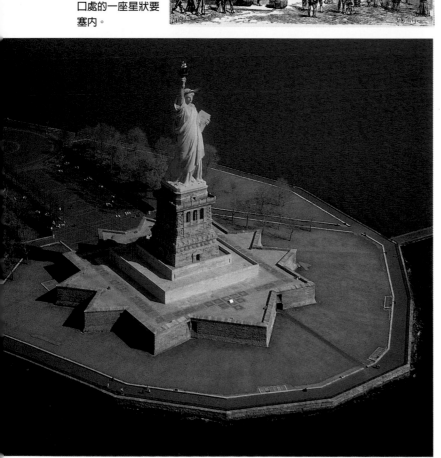

片包在木模上，錘成適當的形狀，再貼附到雕刻家工作室附近院內已經建好的支撐架構上。待整座雕像原型完成後，便將雕像原型分解，分裝於二百一十四只木箱中，由「伊澤爾號」運往美國。這艘船於一八八五年六月十七日抵達紐約。

這麼巨大的獨立雕像，對於結構設計者來說是一大挑戰。為此，巴陶第特別委請了法國工程師艾菲爾（艾菲爾鐵塔的建造者，參見一七四頁）擔負重任，設計雕像內部的支撐系統。由於雕像本身並不是特別重，所以垂直載重支撐並不成問題，主要的問題是雕像的表面積十分龐大，內部卻完全中空，所以不容易承受風力。

艾菲爾以四支直柱組成中心塔樓，直柱之間則用水平和斜對角橫樑加以連結，做成自由女神像的內部構架。這座中心塔樓提供了自由女神像所需要的主要支撐，並以石台牢牢的固定於地面。

這個雕像台座是由美國建築師韓特所設計，以鋼筋混凝土製成，表面貼上花崗岩，據稱是當時全球最大的混凝土結構體。台座位置所在的星形要塞，是在八十年前為保衛紐約市，對抗海軍船隊攻擊而建。

中心塔樓之所以能夠支撐雕像的表面覆層，全是仰賴其強韌，但又極具彈性的構架。整副構架由一千三百五十支精煉鐵（一種類似鑄鐵的現代建材）所製成的肋樑與豎杆組成，再以銅鞍架與鉚釘固定於外部銅皮，這些細部構造使雕像足以承受因風力和氣候變化所造成的變動。此外，艾菲爾也已預想到鐵和銅具有電解度不對等的特性，因而在兩者之間加裝了絕緣片。

雕像的表面覆層是由三百片銅板所組成。各銅板厚度僅有〇‧二公分，全是運用一種稱為敲花的技術，於模件內以手工錘擊成形。此種方式可使雕像的形體更加精緻，外殼也更為緊密。此外，層層摺疊的衣袖縐紋也可以分散壓力，防止彎垂。

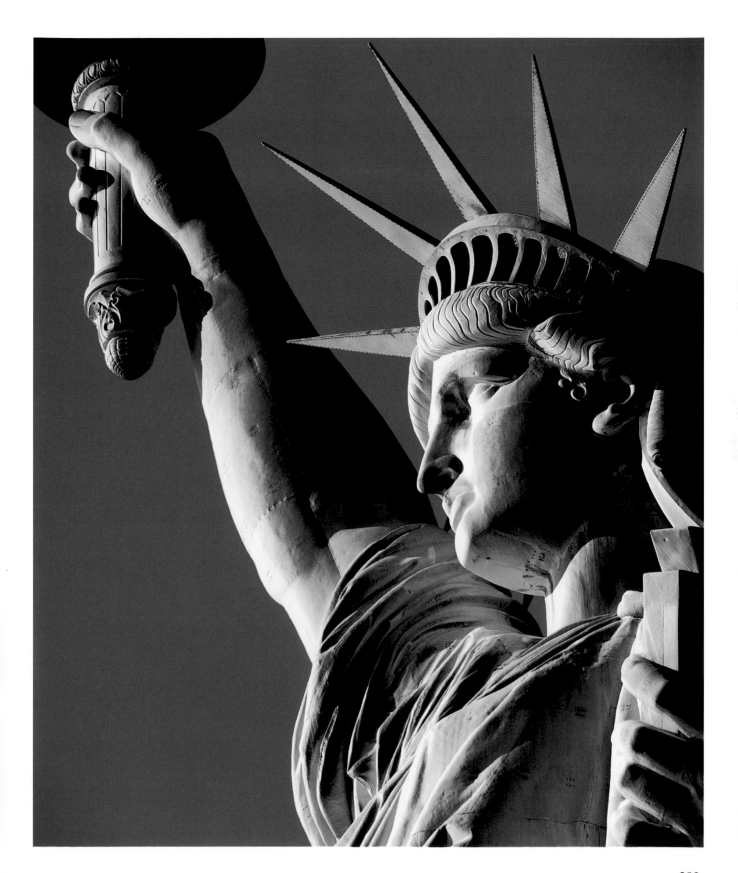

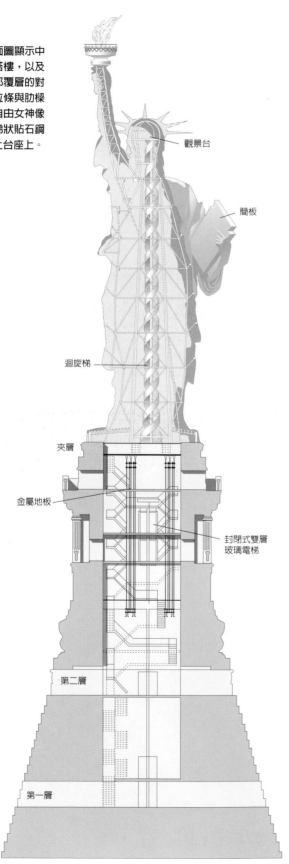

雕像剖面圖顯示中央支撐塔樓，以及連結外部覆層的對角斜撐拉條與肋樑構架。自由女神像站在階梯狀貼石鋼筋混凝土台座上。

觀景台

簡板

迴旋梯

夾層

金屬地板

封閉式雙層玻璃電梯

第二層

第一層

在艾菲爾為自由女神像所做的設計中，至少引入了兩項日後對美國建築極具價值的創新技術。

首先是雕像內部的對角斜撐設計，是除了橋樑以外，當時所有美國建築中最大的防風拉條系統。其次，他所使用的鋼製框架主要載重立柱桿件，則是此種金屬首次用於橋樑以外的紐約建築上。

因此，自由女神像不僅代表傑出的結構方式及技術創新，更因為引進斜撐架構並展現鋼鐵的潛在用途，而賦予摩天樓設計者更寬廣的揮灑空間。

一般認為，第一棟採用樑柱式施工的紐約建築，是位在百老匯街五十號，由吉勃特所設計的，於一九八八到一九八九年間興建完成的塔樓大廈。

自由女神像施工期間，曾數度因為建築經費不足，必須停工增募款項而延宕。最後雕像終於在一八八六年完工，總建築經費為八十萬美元，其中約有一半是由法國國民所捐獻。一八八六年十月二十八日，自由女神像舉行揭幕儀式，紐約市舉行盛大遊行活動，紐約港內也擠滿了大小船隻。克利夫蘭總統與內閣成員，以及法國政府和法美協會代表共同參與了揭幕典禮。

這座紀念像日後成為美國最著名的國家象徵，其肖象運用更為廣泛，而日後數百萬的移民初抵美國，於鄰近的愛麗斯島入境時，都會經過自由女神像。

整修與復原

自由女神像自完成後迄今，曾經過多次小規模的變更。巴陶第所設計的火炬光芒，原本是以裸銅製成，再外包金箔，之後又於其上開了些小窗，而博格倫（洛西摩爾國家紀念公園的雕刻家，參見二八八頁）又再加上大片玻璃，使它成為明亮的燈塔。此外，雕像還有其他如火把和火焰部分嚴重漏水，以及結構體移動和表層整體構造內部損壞等問題。經過將近

一百年高度使用，加上風吹雨打，以及因含鹽空氣蝕化作用所造成的損傷，自由女神像的確亟須大規模的整修了。

一九八三年，在經過兩年的研究後，整修計畫終於在「法美自由女神像修復委員會」的支持下展開。由於接合雕像覆層與內部結構的鞍架，已經有一半因為電解反應而損壞，因此整修計畫的主要目標，便在修理此類因腐蝕性反應所造成的嚴重傷害。

除了安裝全新的不鏽鋼肋樑外，也更換了新的銅鑄鞍架和鉚釘。由於雕像覆層在完工後已多次粉刷過，所以在這次整修中也將一併清除。結果，整修人員利用液態氮噴霧，總共移除了七層塗料。

此外，部分初建時便存在的問題，如頭部校直以及右手臂支撐架連結等，也在這次一併處理，並且增建新的結構框架，而火把與火焰部分則整個重建。

不但如此，遊客服務設施部分也予以加強，除了更新照明設備外，也加裝整合式通風系統，將紀念像內部整體狀況改善得更好。此外，在基座與雕像內部增建玻璃電梯及中央樓梯，使遊客上下更為便利。

一九八六年七月四日，經修復後的自由女神像正式重新揭幕，並且於同年十月二十八日，再次舉辦盛大慶祝儀式，以紀念雕像揭幕一百週年。

一九八六年整修工程完成後，在基座與雕像內部增建玻璃電梯及中央樓梯，使遊客上下更為便利。

基本資料

高度／基座至火炬	93公尺
雕像	46公尺
手長	5公尺
至王冠階梯數	354階
重量／總重	204公噸
銅皮	91公噸
鉚釘數	30萬支
建築費	80萬美元

70 洛西摩爾國家紀念公園

時間：一九二七～一九四一年

地點：美國，南達科塔州

> 洛西摩爾國家紀念公園是西半球地區，首座以此偉大西方共和國的理想與組織，作為禮敬對象的紀念建築。
>
> ——博格倫

次頁上圖：雕刻家博格倫工作室內的傑佛遜、華盛頓與林肯石膏模型，立於前方的是博格倫本人。後來因意料外的問題，導致完成後的頭像位置和原本的模型不同。

次頁下圖：一九四一年工程已經接近完成時，由空中鳥瞰洛西摩爾國家紀念公園。雕像頭頂的建築為工具儲放所，也是臨時的工作室。

洛西摩爾國家紀念公園雕像的雕刻目的，是向四位前任美國總統致敬。一九二七到一九四一年間，一組工作人員在雕刻家博格倫的帶領下，於南達科塔州黑丘山腰上，刻出華盛頓、傑佛遜、林肯與老羅斯福等四位總統的巨大面部雕像。這幾位總統分別代表了美國的誕生與建國理念的確立。

雖然博格倫是計畫得以實現的靈魂人物，但紀念像的構想卻是出自於歷史學家羅賓遜的建議。羅賓遜是南達科塔州的州史學者，致力於宣揚及記錄該區的歷史，希望吸引更多的旅遊人潮。

一九二三年，羅賓遜提議在尼德斯興建一座紀念雕像，他的構想是利用黑丘高大的花崗岩石群，雕刻出如吉特卡森和水牛比爾等西部英雄的大型雕像。這個構想雖然獲得部分支持，但是許多人則認為不論計畫地點，或是主題都不是很恰當。當時，博格倫正擔任該計畫的主事雕刻家，他建議既然有心進行規模如此龐大的計畫，就應該使它具有國家意義。

博格倫出生於愛達荷州，為丹麥移民後裔，曾於舊金山學習藝術，又赴巴黎茱利安藝術學院研習。之後，博格倫受邀至喬治亞州石山，雕刻巨型南軍紀念雕像，後來因為和計畫的贊助者意見不合，於是在該雕像完成之前便離開轉往南達科塔州工作。這項由羅賓遜首先提出的構想，由博格倫延續發展成形，最後則以在洛西摩爾雕刻四位總統頭像定案。一九二五年，這項提案同時獲得聯邦政府及州政府核准興建。兩年後，柯立芝總統於主持正式開工典禮時，首次將洛西摩爾紀念公園稱為「國家聖堂」。

洛西摩爾之所以受到青睞，主要是因為當地擁有紋理細緻的花崗岩。開工典禮舉行當時，博格倫即攀登上一千七百四十五公尺高的山頭，開始雕刻華盛頓的半身像。這項工程最後耗費了十四年才完成，參與的人力超過三百五十人，而博格倫本人則不幸地未能見到雕像竣工。整個計畫所耗建築經費不及一百萬元，其中百分之八十四由聯邦政府負擔，其餘部分則來自個人的捐獻。雕像實際雕刻時間大約只有六年半，但期間因經費匱乏而致使工程多次

基本資料

頭部高度	18公尺
洛西摩爾全高	1,745公尺
勞工人數	350人
建築費	99萬美元

中斷，拉長了整個計畫的完成時間。

雕刻紀念像

　　博格倫決定一次雕刻一座頭像。他首先在
工作室內，以原尺寸十二分之一的比例，做出
雕像的石膏模型。然後，又在一·五公尺高的
華盛頓頭像模型頂部安裝一片平盤，盤上並刻
有角度。之後再將七十六公分的長鐵棒，橫置
於平盤中心，鐵棒上刻有英寸尺度，由棒上拉
出一條移動式錘線，同樣標著英寸尺度。如此
一來，只要移動鐵棒與錘線，便能記錄雕像面
部任一點的相關量度。接著，便在華盛頓頭像
預定地點的頂部，安裝一台放大了十二倍的相
同儀器，以便將工作室內所測得的一系列量
度，轉換到岩石上。博格倫將此儀器稱爲「標
點機」，而負責量測並將量測點標示於岩石上
的人便稱爲「標點師」。

　　等到岩石表面的量測點全部標示完成後，
就以鑽機鑿出預定深度，並用炸藥移除表面石
塊。爆破時必須將岩面炸到僅離預定面部十五

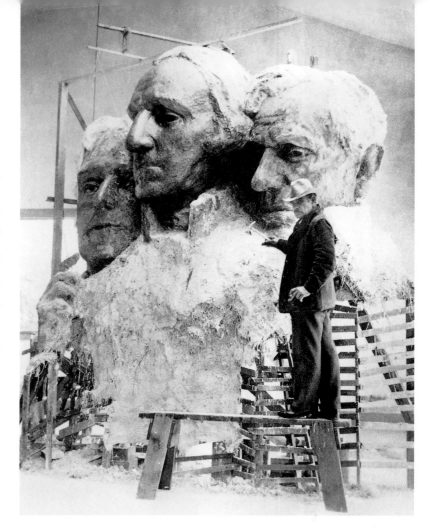

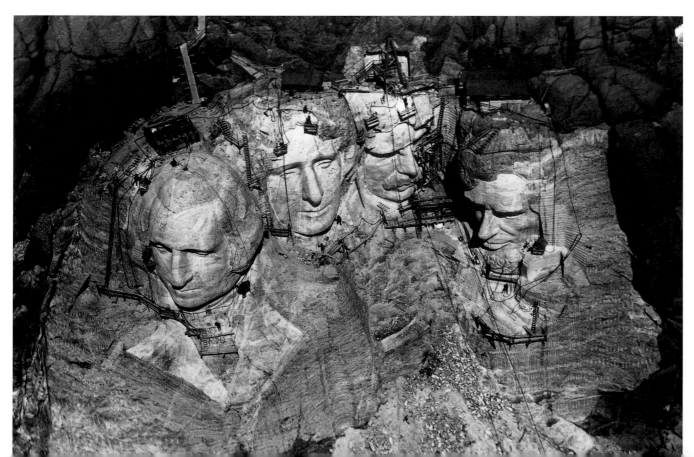

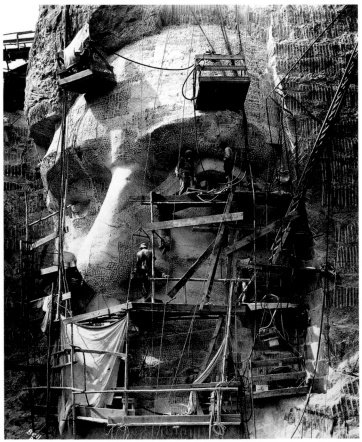

公分處，這意味著鑽鑿工作必須十分精確。

幸好與博格倫共同工作者，大都是當地富有鑽礦或探勘經驗的工人，儘管與在崖壁上工作的狀況大為不同，甚至更加困難，但是大多數工人都能設法克服。每位鑽工都以皮繩綁定在皮椅上，再由絞車懸吊下垂到預定位置，而重達三十九公斤的鑽機也掛在同一條纜繩上。由於絞車操作員的位置離崖邊太遠，無法看到鑽工的活動狀況，因此當鑽工要由一點移到另一點時，便需要透過一位以安全帶綁在崖邊的傳話人來傳遞訊息。

懸盪於距離崖頂數十公尺處，還得一邊操作風鑽，可不是一件容易的工作。為了在鑽鑿水平深孔時有足夠的壓力，鑽工首先在岩面上鑽孔，釘入鐵栓，再於其上吊掛長鏈條，用來支撐他們的背部，以便於施力。

當鑽工在岩石表面移動工作時，後面跟著的火藥工便將炸藥放入鑽好的洞中，一次大約放置六十到七十料的小量炸藥。爆破工作每日固定進行兩次，一次是中午工作人員離開工作岩面進餐時，另一次則在每日工作結束時。爆破完成之後，鑽工便著手進行下一步的工作，於花崗岩上鑽出一排排密集的小洞，再以鋼楔和榔頭敲除最後一層岩石，並以特製的尖鑽將表面磨平。

由於花崗岩的質地極硬，鑽頭通常很快就磨鈍了。現場於是雇用一位常駐鐵匠，此外還有另一群工人專責在鑽工間上下移動，協助更換鑽頭。

國家紀念公園

工程本身固然困難重重，而天氣也常是一個大問題。一九二九年，柯立芝總統簽署洛西

上圖：拉魯（左）和博格倫的兒子林肯（右）站在頭像頂部一具標點機旁。

左圖：林肯頭像雕刻工程；此階段主要運用鷹架和懸吊托架施工。

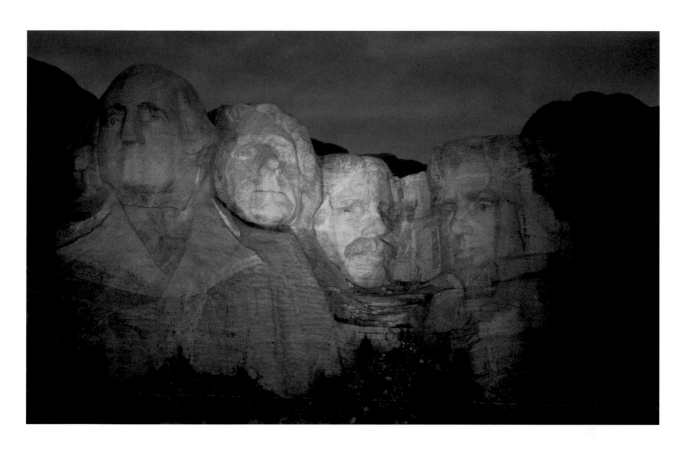

摩爾法案，成立了洛西摩爾國家紀念公園委員會，並且撥款二十五萬美元作為興建經費，另外還有大約相同金額的私人來源經費。然而，後來由於股市景氣衰退，造成民眾的荷包大幅縮水，博格倫不得不尋求更多的政府經費挹注。於是，經由通過一九三四年的修正法案之後，洛西摩爾國家紀念公園計畫正式轉變為聯邦政府計畫。

一九三〇年七月四日，華盛頓頭像終於完工揭幕。博格倫及其工程小組轉而投入傑佛遜頭像雕刻工作。第二尊頭像的預定位置原本在華盛頓像左邊，但因為該處岩石品質不佳，所以在工作四年後，仍不得不放棄，將其毀去並改到另一邊重新開始。

然而，由於另一邊的岩石上帶有嚴重的裂縫，因此在開始細部雕刻之前，必須先大幅向內切除，而且後來又發現在鼻子的部位，有一道狹長的隙縫，迫使博格倫不得不改變傑佛遜頭像的角度。這尊頭像於一九三六年完成，小

羅斯福總統參與揭幕典禮。次年，林肯頭像完工，而老羅斯福頭像也於一九三九年七月二日完工。

博格倫還設計了一座檔案廳，計畫由山腳向內深入挖掘，而檔案廳與外部間則以三十三公尺的隧道相通。博格倫於一九四一年三月六日逝世，致使隧道僅挖了二十三公尺便停工，最後終未能完成檔案廳的工程。

洛西摩爾國家紀念公園計畫中，其他未能完成的工作，則在博格倫的兒子林肯·博格倫的指導下，於同年十月完工。林肯自十五歲起，即追隨其父親參與該項計畫，擔任標點師一職。

由於在洛西摩爾國家紀念公園計畫完工後不久即爆發第二次世界大戰，這座全球最大石雕像的揭幕儀式，也因此無限期延遲。最後，當揭幕儀式終於在一九九一年七月四日舉行時，已經是洛西摩爾國家紀念公園完成後的第五十週年了。

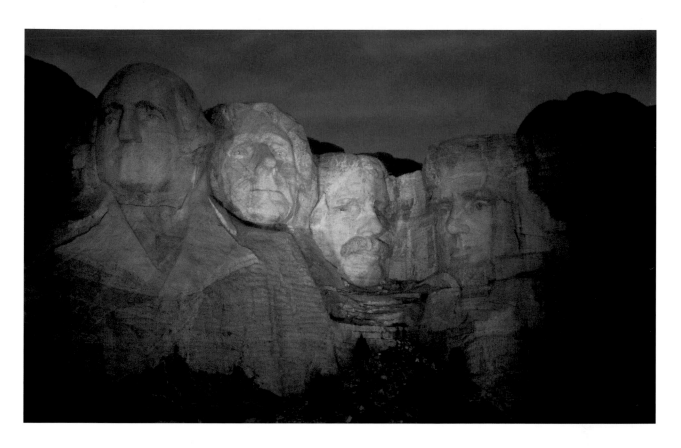

摩爾法案，成立了洛西摩爾國家紀念公園委員會，並且撥款二十五萬美元作為興建經費，另外還有人約相同金額的私人來源經費。然而，後來由於股市景氣衰退，造成民眾的荷包大幅縮水，博格倫不得不尋求更多的政府經費挹注。於是，經由通過一九三四年的修正法案之後，洛西摩爾國家紀念公園計畫正式轉變為聯邦政府計畫。

一九三○年七月四日，華盛頓頭像終於完工揭幕。博格倫及其工程小組轉而投入傑佛遜頭像雕刻工作。第二尊頭像的預定位置原本在華盛頓像左邊，但因為該處岩石品質不佳，所以在工作四年後，仍不得不放棄，將其毀去並改到另一邊重新開始。

然而，由於另一邊的岩石上帶有嚴重的裂縫，因此在開始細部雕刻之前，必須先大幅向內切除，而且後來又發現在鼻子的部位，有一道狹長的隙縫，迫使博格倫不得不改變傑佛遜頭像的角度。這尊頭像於一九三六年完成，小

羅斯福總統參與揭幕典禮。次年，林肯頭像完工，而老羅斯福頭像也於一九三九年七月二日完工。

博格倫還設計了一座檔案廳，計畫由山腳向內深入挖掘，而檔案廳與外部間則以三十三公尺的隧道相通。博格倫於一九四一年三月六日逝世，致使隧道僅挖了二十三公尺便停工，最後終未能完成檔案廳的工程。

洛西摩爾國家紀念公園計畫中，其他未能完成的工作，則在博格倫的兒子林肯‧博格倫的指導下，於同年十月完工。林肯自十五歲起，即追隨其父親參與該項計畫，擔任標點師一職。

由於在洛西摩爾國家紀念公園計畫完工後不久即爆發第二次世界大戰，這座全球最大石雕像的揭幕儀式，也因此無限期延遲。最後，當揭幕儀式終於在一九九一年七月四日舉行時，已經是洛西摩爾國家紀念公園完成後的第五十週年了。

夜晚泛光燈照射下的洛西摩爾國家紀念公園。華盛頓、傑佛遜、林肯與老羅斯福分別代表美國的誕生與各階段建國理念的確立。

執筆者簡介

帕金（Neil Parkyn）：是一位建築師及規畫師，也是韓丁頓公司總監。曾在中國、越南、法國和英國等二十幾個國家從事相關工作，養成大規模總體規畫及都市設計的專業長才。帕金是皇家英國建築師學會及皇家城市規畫學會成員，亦是皇家藝術協會研究員及顧問規畫師協會的前任主席，同時也是一位得獎的新聞記者及插畫家。**25, 31, 44, 48, 49, 50**

布拉孔斯（Josep Bracons）：是一位藝術史學家及藝評家。在文化財產重建高等學院及巴塞隆納的開放大學從事教書及研究工作。是加泰隆尼亞藝評家協會主席，對於中世紀藝術和十九、二十世紀的藝術發表過不少文章及相關研究。**13,15**

布倫菲爾德（William Craft Brumfield）：是杜蘭大學斯拉夫研究的教授，曾榮獲諸多獎學金，包括古根漢獎學金在內（2000-01）。著作包括若干俄羅斯建築的相關研究，並擔任攝影工作，特別是《俄羅斯建築史》(1993)所拍攝之俄羅斯建築攝影作品，曾分別在歐美各物館展出，並為華盛頓國家藝廊之攝影檔案所收藏。**18, 23**

布爾蘭（John B. Burland）：是一位土木、結構工程師，也是倫敦帝國理工學院土木暨環境工程系的土壤力學教授，亦是英國皇家學會及皇家工程學會的成員，專長是開鑿隧道及坑道所造成的地層移動對建築物的影響。同時也是義大利總理穩定比薩斜塔委員會的成員。**5**

貝瑞（John Bury）：主要研究早期現代歐洲的平民及軍事建築與建築學術論文。他對艾斯科里爾皇宮的研究已經在英國的《柏林頓藝術史雜誌》、加拿大《卡加立大學》及西班牙《國有財產》發表。**19**

卡特（Brian Carter）：是一位建築師，一直在歐洲執業，目前則是密西根大學建築教授。發表過大量的建築及設計相關著作，其中有以萊特為嬌生公司所設計的建築物為主題，及與勒丘爾聯合撰寫的《全美建築革新》(2002)等當代建築書籍。**41, 68, 70**

柯爾麥克（Robin Cormack）：是倫敦可陶德學院的代理院長及藝術史教授，專攻古代至中世紀末期的藝術，尤其是拜占庭藝術，此外他也以相關的理論見長，特別是書寫與視覺之間的關係。出版著作包括《拜占庭藝術家的肖像》(1997)等。**1**

丹伍德（Philip Denwood）：倫敦大學亞非學院西藏研究的講師，擅長藏語、織布及建築藝術。著作包括《西藏》(1999)及《西藏地毯》(1974/2001)。**21**

法蘭克（Nils Francke）：駐哥本哈根的自由作者兼記者，曾針對1988~2000年間，改變斯堪地那維亞基礎建設之重大公共工程的興建及影響，發表過大量的文章及報導。這些公共工程包括大貝爾特橋，及連接丹麥、瑞典和厄勒地區的厄勒海峽大橋。**59**

格洛佛（John Glover）：是一位運輸顧問，專長鐵路產業，也是英國皇家後勤與運輸協會的審查員。著作包括《倫敦地鐵》(9th ed., 1999)、《鐵路營運》(1999)、《倫敦地鐵營運源起》(2000)等。**52, 54, 55, 57**

古德溫（Godfrey Goodwin）：原本在伊斯坦堡博斯普魯斯大學擔任建築史教職，教授的課程包括鄂圖曼與拜占庭的藝術和建築，目前已經退休，但仍在暑期授課。著作包括《鄂圖曼建築史》(1971)、《錫南，鄂圖曼建築大師的偉大成就》(1992)及《托普卡比皇宮》(1999)。**9, 17**

哈里遜-霍爾（Jessica Harrison-Hall）：大英博物館東方部的助理典藏員，擅長中國陶瓷和越南藝術。**16**

海斯（Alan Hess）：是一位建築師、史學家以及加州聖荷西水星報的建築評論家。著作包括《萬歲！拉斯維加斯》(1993)、《建築大師約翰勞特納》(1999)及《棕櫚泉週末》(2001)。**26, 32, 47**

科許（Ebb Koch）：維也納大學藝術史系的亞洲藝術教授，數度主導印度次大陸蒙兀兒建築的重要勘查活動，近來專注於泰姬瑪哈陵的研究。著作包括標準教科書《蒙兀兒建築》(2nd ed., 2001)及《蒙兀兒藝術和帝國觀念學》(2001)，並與人共同撰寫溫莎堡皇家圖書館的展覽型錄。**10**

勒丘爾（Annette LeCuyer）：是一位建築師，在倫敦執業多年後，被聘為密西根大學的建築學副教授，在歐洲及北美

洲的專業期刊上大量發表探討當代建築的文章。著作包括《基礎構造學》(2001)，及與卡特聯合撰寫《全美建築革新》(2002)。**28, 37, 43**

麥克魯爾（Bert McClure）：是一位建築師、規畫師，也曾經是哈佛大學洛伯獎學金支助的研究員，目前擔任法國國立道路暨橋樑學院規畫及都市發展碩士課程的主任，同時也以個人身分擔任規畫師的工作。著作包括：一本關於巴黎建築的旅遊指南《漫遊巴黎建築》(1999)；一本介紹科比意在法國對外開放的建築物指南；一本里耳大都會區建築物的旅遊指南《漫遊里耳建築》；及一本爲法國公共工程部宣導都市規畫計畫的書籍。**12, 14, 20, 29, 35, 39**

米契爾（George Michell）：在墨爾本求學，並於倫敦大學亞非學院取得印度考古學的博士學位，行跡遍布印度各地，並在許多建築物所在地進行研究，尤其是勝利城維查耶加爾。在米契爾的許多著作中，包括《印度寺廟：其意義與表現形式介紹》(1997)、《印度皇宮》(1994)及《印度藝術和建築》(2000)。**2**

莫里斯（David Morris）：是一位岩土工程專家，從事水源工程長達四十年之久。在全球各地設計過二十幾個水壩和水庫，在水壩安全方面涉獵極深，監督過四十四個以上的水壩工程，並且發表過許多水壩設計、修復、功能，以及震態和山崩方面的相關報告，目前是Faber Maunsell Ltd的合夥人，擔任工程顧問一職，也是英國「全水庫專家小組」成員。**62, 65, 67**

莫里斯（M. D. Morris）：撰寫及主編過不少營建及相關課題的文章和書籍，曾榮獲美國土木工程師協會、普利佛伊營建研究獎，以及營建作家協會的銀安全帽獎，同時也是美國土木工程師協會及技術交流協會成員，並且還教授產業及政府的非文學類寫作。**31, 61, 63, 64**

尼德（Lawrence Nield）：是一位澳洲建築師，設計過許多重要的建築物，包括坎培拉的國家科技中心、昆士蘭的陽光海岸大學圖書館，以及雪梨的庫克與菲力普公園。其人對2002年雪梨奧運的規畫和設計著墨甚深，也主導2004年雅典奧運的不少建築案。1990至1992年間，在新南威爾斯大學擔任客座建築教授。1992至1996年，則擔任雪梨大學的建築教授。**33**

菲普斯（Linda S. Phipps）：是哈佛大學藝術暨建築史博士，專攻二十世紀中葉的現代建築，現任加州大學柏克萊分校的建築史客座助理教授，正在籌備一本關於聯合國總部的書。**42, 69**

雷（Nicholas Ray）：是劍橋大學建築系高級講師、耶穌學院研究員，並主持劍橋歷史建築團體。著有《劍橋建築之簡明導覽》(1994)，文章散見各專業期刊。**7**

羅斯（Peter Ross）：是一位結構工程師，也是奧雅納工程顧問公司副總監，專長是評估歷史建築物的結構，及木材這種建材。並擔任歷史皇宮（肯辛頓宮與國宴廳）的約聘顧問工程師。**3, 24, 36, 45, 58**

沙比洛（Ellen A. F. Shapiro）：是波士頓麻省藝術學院的建築史教授及藝術史課程的主任，也是羅馬美國學會的研究員。已出版的，以義大利法西斯時代的建築和設計爲主題的著作不勝枚舉。**30, 38, 40, 46, 60**

斯穆克（Roger A. F. Smook）：荷蘭臺夫特科技大學土木工程暨地球科學院的設計及營建管理教授，取得建築師與規畫師的資格後，轉而從事土木工程和營建工作。著有營建管理與房地產發展等主題的出版品。**66**

蘇頓（Ian Sutton）：曾追隨尼克勞斯·派夫斯納爾、約翰·桑墨森，及彼得·莫瑞攻讀建築史，之後從事藝術出版業。著有《西歐建築史：概括論述自古希臘到現代》(1999)。**4, 6, 8, 11, 22**

威基伍德（Alexandra Wedgwood）：在英國上議院的檔案室擔任建築檔案保管人。是維多利亞式建築的專家，相關著作非常廣泛。**27**

惠特比（Mark Whitby）：曾任2001至2002年英國土木工程師學會的會長，也是英國土木工程界重量級的惠特比伯德合夥人公司的創始總監。**51, 53, 56**
51是惠特比與艾特肯（James Aitken）共同執筆，艾特肯目前由惠特比伯德合夥人公司贊助，在劍橋大學攻讀工程學。
53是與洛麥克斯（Scott Lomax）聯合撰寫，洛麥克斯在惠特比伯德合夥人公司擔任人行天橋的設計，包括約克郡千禧橋及盧恩河千禧橋。
56與陶愛華（音譯）合作，後者過去是惠特比伯德合夥人公司的員工，在新加坡和倫敦服務，目前任職於Alan Conisbee & Associates。

摩天大樓

38 華盛頓紀念碑
Allen, T. B., *The Washington Monument: It Stands for All* (New York, 2000)
Gallagher, H. M. P., *Robert Mills: Architect of the Washington Monument 1781–1855* (New York, 1935)
Tamaro, M. J. & O'Connor, J. G., 'Scaling the Monument', *Civil Engineering,* vol. 69, no. 4 (April 1999), 36–41
Torres, L., *"To the immortal name and memory of George Washington": The United States Army Corps of Engineers and the Construction of the Washington Monument* (Washington, DC, 1984)

39 艾菲爾鐵塔
Architectural Guide to the Eiffel Tower (Monticello, 1981)
Cate, Phillip Dennis (ed.), *The Eiffel Tower: A Tour de Force. Centennial Exhibition* (New York & Paris, 1989)
Denker, Winnie & Sagan, Françoise, *The Eiffel Tower* (London, 1989)
Harriss, Joseph, *The Eiffel Tower. Symbol of an Age* (London, 1976)
Loyrette, Henri, *Gustave Eiffel* (New York, 1985)
www.tour-eiffel.fr/teiffel/uk/

40 帝國大廈
Friedman, D., '"A Story a Day": Engineering the Work', in Willis, C. (ed.), *Building the Empire State* (New York & London, 1998), 33–46
James, T. Jr., *The Empire State Building* (New York, 1975)
Langer, F., *Lewis W. Hine: The Empire State Building* (Munich, 1998)
Tauranac, J., *The Empire State Building: The Making of a Landmark* (New York, 1995)
Willis, C., 'Building the Empire State', in Willis, C. (ed.), *Building the Empire State* (New York & London, 1998), 11–32
www.esbnyc.com/

41 聖路易拱門
Ford, Edward R., *The Details of Modern Architecture, Volume 2: 1928 to 1988* (Cambridge, MA, 1996)
Peter, J., *The Oral History of Modern Architecture* (New York, 1994)
Saarinen, Eero, *Eero Saarinen on His Work* (New Haven, 1962)
www.stlouisarch.com

42 紐約世貿大樓
Clifton, G. Charles, 'Collapse of the World Trade Center Towers' http://www.hera.org.nz
Department of Civil Engineering, University of Sydney, Australia, 'World Trade Center-New York-Some Engineering Aspects' http://www.civil.usyd.edu.au/wtc.htm
Darton, Eric, *Divided We Stand* (New York, 1990)
Gillespie, Angus, *Twin Towers* (New Brunswick, NJ, 1999)
Leary, Warren E., 'Years to Build and Moments to Destroy: How the Twin Towers Fell', *The New York Times,* 25 September, 2001
The Port of New York Authority, *The World Trade Center in the Port of New York, New York* (New York, 1967)
Robins, Anthony, *The World Trade Center: Classics of American Architecture* (Englewood, NJ & Fort Lauderdale, FL,1987)
Ruchelman, Leonard I., *The World Trade Center: Politics and Policies of Skyscraper Development* (Syracuse, NY, 1977)
Seabrook, John, 'The Tower Builder', *New Yorker,* November 19, 2001, 64–73.
Tarricone, Paul, 'After the Blast', *Civil Engineering* May 1993, 44–47
'The Tallest Steel Bearing Walls', *Architectural Record,* vol. 135 (May 1964), 194–96
Yamasaki, Minoru, *A Life in Architecture* (New York & Toronto, 1979)

43 希爾斯摩天大樓
Eggen, A. P. & Sandaker, B. N., *Steel, Structure and Architecture* (New York, 1995)
Huxtable, A., *The Tall Building Artistically Reconsidered: The Search for a Skyscraper Style* (New York, 1984)
Marlin, W., 'Sears Tower: The mail-order approach to urban form', *Architectural Forum* (January–February 1974) 25–31
Tigerman, Stanley, *Bruce Graham of SOM* (New York, 1989)
www.sears-tower.com/

44 西恩塔
Dendy, William & Kilbourn, William, *Toronto Observed* (Toronto, 1986)
McHugh, Patricia, *Toronto Architecture – A City Guide* (Toronto, 1986)
Whiteson, Leon, *Toronto: The Liveable City* (Toronto, 1982)
www.cntower.ca

45 香港上海匯豐銀行
Foster, Norman, *Norman Foster: Catalogue of Work* (Munich & London, 2000)
Jodidio, Philip, *Sir Norman Foster* (Cologne & London, 1997)
Lambot, Ian (ed.), *Norman Foster, Foster Associates. Buildings and Projects, Vol. 3, 1978–1985* (Hong Kong, 1989)
Pawley, Martin, *Norman Foster. A Global Architecture* (London, 1999)
www.fosterandpartners.com

46 吉隆坡雙子星塔
Crosbie, M. J., *Cesar Pelli: Recent Themes* (Basel, 2000)
Pearson, C. A., 'Other than their status as the world's tallest buildings, what else do Cesar Pelli's Petronas Towers have going for them?' *Architectural Record,* 187, no. 1 (1999), 92–101

Petroski, H., 'The Petronas Towers', in *Remaking the World: Adventures in Engineering* (New York, 1997), 203–12

47 紐約紐約賭場飯店
Anderton, Frances & Chase, John, *Las Vegas: The Success of Excess* (London, 1997)
Earley, Pete, *Super Casino: Inside the 'New' Las Vegas* (New York, 2000)
Hess, Alan, *Viva Las Vegas: After-Hours Architecture* (San Francisco, 1993)
Hess, Alan, 'New York, New York', *Architectural Record vol. 185, no. 3* (March 1997)
Izenour, Steven & Dashiel, David A. III, 'Relearning from Las Vegas', *Architecture* (October 1990)

48 倫敦之眼
Architecture Today 108 (May, 2000)
Civil Engineering, 144, 2 (May, 2001)
Journal of the Institution of Structural Engineers, 'The British Airways London Eye', vol. 79, no. 2 (January 2001)
Lambot, Ian & Wood, Nick, *Reinventing the Wheel. The Construction of British Airways London Eye* (Haslemere, 2000)
Powell, Kenneth, *New London Architecture* (London, 2001)
Rattenbury, Kester, *The Essential Eye* (London, 2002)

橋、鐵路、隧道

49 柯爾布魯克代爾橋
Briggs, Asa, *Iron Bridge to Crystal Palace* (London, 1979)
Clark, Catherine M., *Ironbridge Gorge* (London, 1993)
Giedion, Sigfried, *Space, Time, Architecture* (Oxford & Harvard, 1962)
Great Engineers: The Art of British Engineers (London, 1987)
Joedicke, Jurgen, *A History of Modern Architecture* (London, 1959)
www.ironbridge.org.uk

50 泰晤士隧道
Clements. Paul, *Marc Isambard Brunel* (London & Harlow, 1970)
Lampe, David, *The Tunnel. The Story of the World's First Tunnel under a Navigable River, Dug beneath the Thames, 1824–42* (London, 1963)
Overman, Michael, *Sir Marc Brunel and the Tunnel* (London, 1971)

51 布魯克林橋
McCulloch, David, *The Great Bridge: The Epic Story of the Building of the Brooklyn Bridge* (New York, 1983)
Shapiro, Mary, J., *A Picture History of the Brooklyn Bridge* (New York & London, 1983)
Trachtenberg, Alan, *Brooklyn Bridge, Fact and Symbol* (Chicago, 1979)

52 加拿大太平洋鐵路
Graham, Melissa, *Trans-Canada Rail Guide* (Hindhead, 1996)
Marshall, John, *The Guinness Railway Book* (London, 1989)
Mitchell, Robert D. & Groves, Paul A. (eds), *North America. The Historical Geography of a Changing Continent* (London, 1987)

53 福斯跨海大橋
Koerte, Arnold, *Two Railway Bridges of an Era. Firth of Forth and Firth of Tay. Technical Progress, Disaster and New Beginnings in Victorian Engineering* (London & Basle, 1992)
Mackay, Sheila, *Bridge Across the Century. The Story of the Forth Bridge* (Edinburgh, 1985)
Mackay, Sheila, *The Forth Bridge. A Picture History* (Edinburgh, 1993)
Murray, Anthony, *The Forth Railway Bridge. A Celebration* (Edinburgh, 1988)
Paxton, Roland *100 Years of the Forth Bridge* (Telford, 1990)

54 少女峰鐵路系統
Allen, Cecil J., *Switzerland's Amazing Railways* (London, 1960)
Cooling, Maureen G., *Ticket to the Top* (London, 1986)
Jungfraubahn, Jungfrau Railway, Switzerland (undated, c. 1920)
www.jungfraubahn.ch

55 莫斯科地下鐵
Garbutt, Paul, *World Metro Systems* (Harrow, 2nd ed., 1997)
Nock, O. S., *Underground Railways of the World* (London, 1973)
Tarkhanov, Alexei & Kavtaradze, Sergei, *Stalinist Architecture* (London, 1992)
Urban Public Transport Statistics, UITP (Brussels, 1997)

56 舊金山金門大橋
Chester, M., *Joseph Strauss, Builder of the Golden Gate Bridge* (New York, 1965)
Dillon, Richard H., *High Steel. Building the Bridges across San Francisco Bay* (Berkeley, 1979)
Horton, Tom & Wolman, Baron, *Superspan. The Golden Gate Bridge* (New York, 1998)
Van der Zee, John, *The Gate: The True Story of the Design and Construction of the Golden Gate Bridge* (New York, 1986)
www.goldengate.org

57 青函海底隧道
Chadwick, Roy & Knights, Martin C., *The Story of Tunnels* (London, 1988)
Modern Railways, Railway Gazette International, various issues
www.pref.aomori.jp/newline/newline-e/sin-e08.html

58 英法隧道
Anderson, G. & Roskrow, B., *The Channel Tunnel Story* (London, 1994)
Bonavia, Michael R. *The Channel Tunnel Story* (Newton Abbot, 1987)
Eurotunnel, *The Official Channel Tunnel Factfile* (London, 1994)
Grayson, Lesley, *The Channel Tunnel. Le Tunnel sous la Manche* (London, 1990)
Hunt, Donald, *The Story of the Channel Tunnel, 1802–1994* (Upton-upon-Severn, 1994)
Kirkland, C. J., *Engineering the Channel Tunnel* (London, 1995)
Wilson, Keith, *Channel Tunnel Visions, 1850–1950* (London, 1995)

59 大貝爾特橋東段
Gimsing, Niels J., *Design of a Long-Span Cable-Supported Bridge Across the Great Belt in Denmark – 25 Years of Experience and Evolution* (Yokohama, 1991)
Gimsing, Niels J., *The Akashi Kaikyo Bridge and the Storebælt East Bridge – the Two Greatest Suspension Bridges of the 20th Century* (Kobe, 1998)
Gimsing, Niels J. (ed.), *East Bridge* (Copenhagen, 1998)
Holmegaard, Karsten (ed.), *Storebælt 1988–1998* (Copenhagen, 1998)
Selsing, Jo, *Brobyggerne/Bridgebuilders* (Copenhagen, 1998)

60 明石海峽大橋
Dupre, J., *Bridges: A History of the World's Most Famous and Important Spans* (New York, 1997), 114–15
Fujikawa, H., Kishimoto, Y. & Nasu, S., 'Aesthetic Design for Akashi Kaikyo Bridge', *Transportation Research Record*, no. 1549 (1996), 12–17
Normile, D., 'Spanning Japan's Inland Sea: Akashi Kaikyo's Record-Length Suspended Span Caps Program', *Engineering News-Record*, vol. 237, no. 19 (4 November 1996), 30–34
Ochsendorf, J. A. & Billington, D. P., 'Record Spans in Japan', *Civil Engineering*, vol. 68, no. 2 (February, 1998), 60–63
www.hsba.go.jp/bridge/e-akasi.htm

運河與水壩

61 伊利運河
Chalmers, Harvey, *The Birth of the Erie Canal* (New York, 1960)
Shaw, Ronald E., *Erie Waterwest; a History of the Erie Canal, 1792–1854* (Lexington, KY, 1966)
Sheriff, Carol, *The Artificial River: The Erie Canal and the Paradox of Progress* (New York, 1996)
www.canals.state.ny.us/

62 蘇伊士運河
Burchell, S. C., *Building the Suez Canal* (London, 1967)
Farnie, D. A., *East and West of Suez: The Suez Canal in History, 1854–1956,* (Oxford, 1969)
Lord Kinross (Patrick Balfour, Baron Kinross*), Between Two Seas: The Creation of the Suez Canal* (London, 1968)
Wilson, Arnold T., *The Suez Canal: Its Past, Present, and Future* (London, 1933, reprint ed 1977)

63 巴拿馬運河
Haskin, Frederic J., *The Panama Canal* (New York, 1914)
Howarth, David, *Panama, Four Hundred Years of Dreams and Cruelty* (New York, 1966)

McCollough, David, *The Path Between the Seas* (New York, 1977)
www.pancanal.com

64 胡佛大壩
Dunar, A. J. & McBride, D., *Building Hoover Dam, An Oral History* (New York, 1993)
Woodbury, David Oakes, *Colorado Conquest* (New York, 1941)
Woollett, William, *Hoover Dam: Drawings, Etchings, Lithographs* (Los Angeles, 1986)

65 伊泰普水壩
'$18-billion Itaipú Dam sets new hydroelectric records', *Engineering News-Record* (January, 1999)
www.itaipu.gov.br/homeing.htm

66 荷蘭海閘門
De Haan, H. & Haagsma, I., *De Deltawerken; techniek, politiek, achtergronden* (Delft, 1984)
'Eastern Scheldt Storm Surge Barrier', Proceedings of the Delta Barrier Symposium (Rotterdam, 1982)
Huis in 't Veld, J.C. et al, *The Closure of Tidal Basins* (Delft, 1987)
Nienhuis, P. H. & Smaal, A. C., *The Oosterschelde Estuary* (the Netherlands): *A Case-Study of a Changing Ecosystem* (Dordrecht, 1994)
Rijkswaterstaat, 'Ontwerpnota Stormvloedkering Oosterschelde' ('Design Report of the Eastern Scheldt Storm Surge Barrier') in 5 volumes, *Projectorganisatie Stormvloedkering*, Ministerie van Verkeer en Waterstaat (1987)

67 三峽大壩
Heersink, Paul, *Three Gorges Dam* (Lindsay, Ontario, 1996)
Qing, Dai, *The River Dragon has Come! The Three Gorges Dam and the Fate of China's Yangtze River and its People* (Armonk, 1998)
www.chinaonline.com/refer/ministry_profiles/threegorgesdam.asp

巨型雕像

68 自由女神像
Boime, Albert, *The Unveiling of the National Icons* (Cambridge, 1998)
Condit, Carl W., *American Building* (Chicago, 2nd ed., 1982)
Trachtenberg, Marvin, *The Statue of Liberty* (New York, 1976, rev. ed.1986)

69 巴西耶穌救世主雕像
Motta, Edson, (ed.), *O Cristo do Corcovado* (Rio de Janeiro, 1981)
Pedreira, Mauricio, 'Rio recovers the mantle of Christ', *Americas* (English edition), vol. 42, no. 5 (Sept.–Oct., 1990) 26–29
Wilson, M. Robert & Landowski, Paul, *Le Temple de l'Homme* (Paris, 2000)
www.corcovado.com.br

70 洛西摩爾國家紀念公園
Boime, Albert, *The Unveiling of the National Icons* (Cambridge, 1998)
Chidester, David & Linenthal, Edward T., *American Sacred Space* (Bloomington, 1995)
Shaff, Howard, *Six Wars at a Time: the Life and Times of Gutzon Borglum, Sculptor of Mount Rushmore* (Darien, Conn., 1985)

圖片來源

© FLC/ADAGP, Paris and DACS, London 2002; 73b Le Corbusier © FLC/ADAGP, Paris and DACS, London 2002; 74 © B. McClure; 75 Photo Francis Carr © Thames & Hudson Ltd. Le Corbusier © FLC/ADAGP, Paris and DACS, London 2002; 76–77 Photo AKG London; 78 © Achim Bunz; 79 © AISA-Archivo Iconográfico; 80, 81 © Jean Bernard; 81 P. Winton; 82 © Steve Bavister/Robert Harding; 83 © Jean Bernard; 84 © AISA-Archivo Iconográfico; 85 © Dudley Hubbard; 86–87 © Schuster/Robert Harding; 87 P. Winton; 88t © Dudley Hubbard; 88b © Norma Joseph/Robert Harding; 89 © Michael Jenner; 90 P. Winton; 91t © Adam Woolfitt/Robert Harding; 91b © Jayawardene Photo Library; 92 © Michael Jenner/Robert Harding; 93 © W. C. Brumfield; 94 © Robert Francis/Robert Harding; 95 P. Winton; 96 © W. C. Brumfield; 97 © Dave Jacobs/Robert Harding; 98 © AISA-Archivo Iconográfico; 99t © Adam Woolfitt/Robert Harding; 99c from Architettura Libro IV (Regole generali), 1537. Folio LIII recto; 99b engraved by Pierre Perret, 1587; 100 Reproduced courtesy of The Marquess of Salisbury; 101 © AISA-Archivo Iconográfico; 102 © Photo RMN-Arnaudet; 103 Photo RMN-J. Derenne; 104, 105 Photos RMN; 106 Photo Harry Bréjat - RMN; 107 Photo Hugh Richardson; 108 © N. Blythe/Robert Harding; 109 P. Winton, after F. Meyer; 110t Photo Erich Lessing/AKG London; 110b © Jane Sweeney/Robert Harding; 111 © AISA-Archivo Iconográfico; 112 Photo Erich Lessing/AKG London; 113 © AISA-Archivo Iconográfico; 114 © W. C. Brumfield; 115 © AISA-Archivo Iconográfico; 116, 117, 118 © Achim Bunz; 119, 120, 121 © Country Life Picture Library; 122 Photo A. F. Kersting; 123 Leslie Woodhead/Hutchison Picture Library; 124 © Emily Lane; 125 © Doug Traverso/Robert Harding; 126–27 Photo A. F. Kersting; 128 © Jean-Pierre Delagarde & © Jacques Moatti; 129 © Jason Hawkes; 130 Photo A. F. Kersting; 131t Public Record Office. Work 28/895; 131b © Michael Jenner; 132t lithograph published by Vacher & Son, 1854; 132b Courtesy Palace of Westminster; 133 © Simon Harris/Robert Harding; 134 Guildhall Library, Corporation of London; 135, 136t, 136b Illustrated London News, 1849–52; 137 Guildhall Library, Corporation of London; 138 Photo Jean Schormans - RMN; 139, 140t © Jean-Pierre Delagarde & © Jacques Moatti; 140b Pascal Lemaître © Centre des Monuments Nationaux, Paris; 141t P. Winton; 141b, 142 Courtesy Department of Defense, Washington, DC; 143 Photo Hulton Archive, London; 144t Photograph by William Short © The Solomon R. Guggenheim Foundation, New York; 144b, 145 Photograph by David Heald. © The Solomon R. Guggenheim Foundation, New York; 146, 147 © Disney Enterprises, Inc.; 148 News Ltd.; 149t © Jeremy Horner/Hutchison Picture Library; 149b News Ltd; 150 NAA: A1500, 1966/15925; 151 Courtesy Ove Arup & Partners; 152 News Ltd; 153 © Troy Gomez; 154 Courtesy Curtis and Davis Office Records, Southeastern Architectural Archive, Tulane University Library; 154, 155 © Troy Gomez; 156, 157 Photo Georges Meguerditchian © Centre Georges Pompidou, Paris; 158t © John Donat. Photo courtesy Rogers Partnership; 158b Photo G. Meguerditchian © Centre Georges Pompidou, Paris; 159 © Philip Craven/Robert Harding; 160 Renzo Piano Building Workshop architects (Noriaki Okabe Associate Architect) in association with Nikken Sekkei Ltd., Aéroports de Paris and Japan Airport Consultants Inc. Drawing courtesy RPW; 161t © Dennis Gilbert/VIEW; 161b Renzo Piano Building Workshop architects (Noriaki Okabe Associate Architect) in association with Nikken Sekkei Ltd., Aéroports de Paris and Japan Airport Consultants Inc. Drawing courtesy RPW; 162t Photo Susumu Shingo Photo © RPW; 162b Renzo Piano Building Workshop architects (Noriaki Okabe Associate Architect) in association with Nikken Sekkei Ltd., Aéroports de Paris and Japan Airport Consultants Inc. Photo courtesy RPW; 163 © Dennis Gilbert/VIEW; 164–65 © C. Bowman/Robert Harding; 165, 166t Courtesy Gehry Partners; 166b, 167 © Timothy Hursley; 168–69 © AISA-Archivo Iconográfico; 170 P. Winton; 171 © Timothy Hursley; 172t Library of Congress, Washington, DC; 172b Photo by Mathew Brady, 1879. © The National Archives, Washington, DC; 173c, 173r P. Winton; 173b Library of Congress, Washington, DC; 174 © Roger Viollet; 175 © Jean Bernard 176 © ND-Viollet; 177t Anne Ronan Picture Library; 177b © ND-Viollet; 178 © Roger Viollet; 179, 180 Photos Lewis Hine; 181 © Nigel Francis/Robert Harding; 182t Architectural Forum, June 1930; 182b From Notes on Construction of Empire State Building, Starrett Brothers and Eken 1956–57; 183 © Jeff Greenberg/ Robert Harding; 184 Jefferson National Expansion Memorial/National Park Service; 185 © Schuster/Robert Harding; 186t, 186b Jefferson National Expansion Memorial/National Park Service; 187 © Walter Rawlings/Robert Harding; 188t, 188b P. Winton, after Architectural Record, 135; 189 © Emily Lane; 190 AP Photo Archive; 191 Photo © H. Block/AKG London; 193 © Timothy Hursley; 194l, 194r P. Winton; 195 © Roy Rainford/Robert Harding; 196t Copyright of TrizecHahn Tower Limited Partnership; 196b P. Winton, after Nigel Hawkes, Structures (Macmillan 1990), 111; 197 Photo Ian Lambot; 198t, 198b © Foster and Partners; 199t Photo John Nye; 199b, 200t, 200b Photo Ian Lambot; 201 Photo Uwe Hausen. Courtesy of J. A. Jones; 202t P. Winton; 202b Photo Uwe Hausen. Courtesy of J. A. Jones; 203 © Jayawardene Photo Library; 204 Courtesy of J. A. Jones; 205 © Gavin Hellier/Robert Harding; 206 © Gavin Hellier/Robert Harding; 207, 208t, 208bl, 208bc, 208br, 209 © Nick Wood; 210–11 © John Tickner; 212 P. Winton; 213 Photo A. F. Kersting; 214t Science Museum, London UK/Bridgeman Art Library; 214c Private Collection, Sweden; 214b Collection Allied Ironfounders Ltd;

215 © Jean Williamson/Mick Sharp; 216 Lithograph by Trautmann after Bönisch. Guildhall Library, Corporation of London; 217t British Museum, London; 217b P. Winton; 218t Elton Collection, Ironbridge Gorge Museum Trust; 218b By courtesy of the National Portrait Gallery, London; 219 Private Collection/Bridgeman Art Library; 220 P. Winton; 221 Photo Hulton Archive, London; 222 © Ethel Davies/Robert Harding; 223t © Paolo Koch/Robert Harding; 223b P. Winton; 224 Canadian Pacific; 225 © John Tickner; 226t P. Winton; 226b, 227 History Collection of the Civil Engineering Library, Imperial College London; 228 © John Tickner; 229 P. Winton; 230 © MPH/Robert Harding; 231 © Christopher Rennie/Robert Harding; 232 © Emily Lane; 234 © Nick Wood/Robert Harding; 235, 236t, 236b San Francisco History Center, San Francisco Public Library; 237 © Robert Aberman/Hutchison Picture Library; 238 © Paul van Riel; 239t P. Winton, after Nigel Hawkes, Structures (Macmillan 1990), 208–09; 239b P. Winton; 240–41 QA Photos; 242, 243 P. Winton; 244 Photo Jan Kofoed Winther; 245, 246t Photo Søren Madsen; 246b, 247 Photo Jan Kofoed Winther; 248 P. Winton; 249, 250t, 250b, 251tl, 251tr Courtesy Honshu-Shikoku Bridge Authority, Kobe; 251bl, 251br P. Winton; 252–53 © Nicholas Hall/Robert Harding; 254 Courtesy Itaipú Binacional; 255l, 255r P. Winton; 256 Photo Erie Canal Museum, Syracuse, N.Y; 257 P. Winton; 258 From The Inauguration of the Suez Canal by Marius Fontaine. Illustration by M. Riou; 259t Photo Fleming; 259b © David Clilverd/Hutchison Picture Library; 260 P. Winton, after Nigel Hawkes, Structures, (Macmillan 1990), 136–37; 261 © Mike Garding/South American Pictures; 262 Photo AKG London; 264 © Jayawardene Photo Library; 265 Library of Congress, Washington, DC; 266t United States Department of the Interior Bureau of Reclamation. Photo Andrew Pernick, March 31 1996; 266b P. Winton; 267, 268t Courtesy Itaipú Binacional; 268b P. Winton; 269, 270 Courtesy Itaipú Binacional; 271 P. Winton; 272t, 272b, 273t © Ovak Arslanian; 273b © Michael St. Maur Sheil; 274 P. Winton; 275, 276–77 © Andy Ryan; 277 P. Winton; 278–79 © Tom Till; 280 © Sue Cunningham/SCP; 281 © Simon Harris/Robert Harding; 282t Elton Collection, Ironbridge Gorge Museum Trust; 282b © Schuster/Robert Harding; 283 © Simon Harris/Robert Harding; 284 P. Winton, after Nigel Hawkes, Structures (Macmillan, 1990), 27; 285 Photo © Dan Cornish/Esto All Rights Reserved; 286 © Jason P Howe/South American Pictures; 287 © Sue Cunningham/SCP; 289t Courtesy National Park Service, Mount Rushmore National Memorial; 289b Photo Rise Studio. Courtesy National Park Service, Mount Rushmore National Memorial; 290t, 290b Bell Photo. Courtesy National Park Service, Mount Rushmore National Memorial; 291 Courtesy National Park Service, Mount Rushmore National Memorial.

Sources of quotations
31 John Ruskin, The Stones of Venice (London, 1851–53); 34 Jean Kerisel, Down to Earth (Rotterdam, 1987); 39 Henry Adams, Mont-Saint-Michel and Chartres (Boston & New York, 1913); 48 Madame de Staël, Corinne, 1807; 57 W. E. Begley, & Z. A. Desai, Taj Mahal: The Illumined Tomb: An Anthology of Seventeenth-Century Mughal and European Documentary Sources (Cambridge, MA, 1989); 84 Pierre Loti, The Last Days of Pekin (Boston, 1902); 99 William Lithgow, Discourse of a Peregrination, 1623; 107 W. Montgomery McGovern To Lhasa in Disguise (London, 1924); 116 Richard Wagner, Das Rheingold, 1852; 119 Robert Byron, Country Life (June 1931); 123 quoted in Sara Holmes Boutelle, Julia Morgan Architect (New York, 1988); 143 Bernard Levin, A Walk Up Fifth Avenue (London, 1989); 157 Nathan Silver, The Making of Beaubourg, (Cambridge MA,1994); 164 Kurt W. Forster, 'The Museum as Civic Catalyst', Frank O. Gehry, Guggenheim Bilbao Museoa, 1998; 171 L. Torres, 'To the immortal name and memory of George Washington':The United States Army Corps of Engineers and the Construction of the Washington Monument (Washington, 1984); 179 Col. W. A. Starrett, Skyscrapers and the Men Who Build Them (New York, 1928); 187 Minoru Yamasaki, A Life in Architecture (New York & Toronto, 1979); 192 Ada Louise Huxtable, The Tall Building Artistically Reconsidered: The Search for a Skyscraper Style (New York, 1984); 195 Leon Whiteson, The Liveable City (Oakville, 1982); 197 Martin Pawley, Norman Foster. A Global Architecture (London, 1999); 201Cesar Pelli Engineering News-Record, vol. 326, No. 2, 15 January 1996, 39); 213 Asa Briggs, Iron Bridge to Crystal Palace (London, 1979); 216 L. T. C. Rolt, Victorian Engineering (London, 1970); 225 Sir Benjamin Baker, in David Steinman & Sarah Watson Bridges and their Builders (New York, 1941); 234 John Van Der Zee, The Bridge (New York, 1986); 248 Othmar H. Ammann, 'Present Status of Designs of Suspension Bridges with Respect to Dynamic Wind Action', Boston Society of Civil Engineers 40 (1953). Reprinted in D. P. Billington, The Tower and the Bridge: The New Art of Structural Engineering (Princeton, New Jersey, 1985); 264 Oskar J. W. Hansen, Sculptures at Hoover Dam (Washington, 1950); 267 Joan Didion The White Album,'Holy Water' (New York & London, 1979; first published 1977); 274 Lao-Tzu (6th century BC), Tao-te-ching (tr. by D. C. Lau, Baltimore, 1963); 286 from Edson Motta (ed.), O Cristo do Corcovado (Rio de Janeiro, 1981).

索引